曲子的發生學意義

郭威 著

臺灣學生書局印行

序

　　郭威君博士學位論文《曲子的發生學意義》將由臺灣學生書
局出版面世，我倍感欣慰。零七年秋，郭威進入了博士階段學
習。通過一年相互深入瞭解與磨合，我以為他具有挑戰自我的能
力，遂予「曲子的發生學意義」深研，他做得比較苦，但完成得
可以說出色。

　　以此為題，是基於這些年來我在研究樂籍制度過程中漸生感
悟，即隨學科發展更要注重探究音樂文化中某些現象發生、發展
乃至演化的過程，如此以見傳統何以形成，如何發展，在演化過
程中對其後音樂文化產生怎樣實質性的影響。

　　將發生學理念用於音樂史學相關研究，起於《光明日報》
「國學版」主編梁樞先生與我的交流，他是想將該方法論用於諸
多人文社會科學領域，並認同音樂學界對該理念運用有一定的
「自覺」。學界既有公推的學術理念，亦有學者們在研究過程中
不斷地積累與感悟使之豐富，面對研究對象深入後的把握，當尋
得新的支點以新研究路徑探究之時，注重歸納提升並有意識用於
研究對象則更是受益，學術研究應該有新的視角與支點，如此為
學術發展不斷提供動力。關於發生學，學界是將自然科學的理念
借鑒到人文社會科學領域。把握一種事物的當下存在，溯其本源

以及生成的相關社會環境，然後探究演化脈絡。任何成為傳統者肯定有著發生、發展的內在邏輯，若只以當下樣態而忽略複雜的演化過程，難以釐清，故從「邏輯起點」上梳理尤為重要。

中國傳統社會中的「樂」，是一個大的文化概念，三千年前的周公時代類分出禮與俗兩脈並以此互為張力前行，如此開啟中國音樂文化發展的新紀元。樂本體具有歌舞樂三位一體互為關聯的總體特徵，無論禮樂還是俗樂都是如此。禮樂對應「國家在場」，是為國家與群體儀式性需求，所謂「禮樂相須以為用，禮非樂不行，樂非禮不舉」（鄭樵《通志》），從國家禮制到民間禮俗都有文化認同下的使用；與禮樂相應的俗樂，由於貼近世俗日常之社會生活，具有強大的發展動力。雖然禮樂也具有多類型性和豐富性意義，但由於儀式性存在，因此在適應多種音聲形態上有所限制。可以說，俗樂的不斷發展給了禮樂「固化為用」更多選項。應社會發展需求在俗樂類下會不斷創造出新的藝術形態，諸如由唐宋時期歌舞大曲衍生而來的說唱和戲曲等，這些形態既有獨立性又有融合性。換言之，無論說唱和戲曲，總體講來還是具有歌舞樂三位一體的樣態，卻又是作為一種新的藝術門類而獨立存在，多種音聲技藝形態同源——在相關研究中應有整體把握。

問題在於，在這些成為藝術類型各立門戶之時，學界多從各自的視域進行把握，由於側重點不同、分工過細，逐漸形成了相對「固化」的研究模式。雖然音樂史教材會講到戲曲音樂的生發，卻限於幾種聲腔，告知大家其何時成為教坊部色的頭把交椅。戲曲是一種綜合藝術門類，戲曲學界更注重從表演程式、戲

文、創腔等分類研討，卻常常有意無意地忽略了其與母體本源等藝術門類的關聯性意義。戲文以戲曲文學視之，成爲包括文學界在內重要的研究對象。戲曲學界從劇種的發展演化以行研討，注重區域風格特徵，卻難以把握歷史相對悠久劇種間在某些層面上的相通性內涵。研究明確將多種聲腔大致類歸於曲牌體和板腔體兩大體制，卻對這兩種聲腔間內在關聯性缺乏深層把握。戲曲音樂重曲牌聯綴在先，這曲牌與詞牌是怎樣的關係，曲牌的形成機制何在，曲子、曲牌、詞牌間是怎樣的關係；《中國大百科全書·音樂舞蹈》中講板式變化體可以溯至唐代，但板式變化的基礎條件如何，曲子、曲牌與板式變化間有怎樣的關聯，板式變化體與戲曲之板腔體又是怎樣的異同？多種問題有待深入。

在社會發展到相應時段，當演唱曲子成爲社會文化生活中的潮流，由文人和樂人這兩個群體共同創造的曲子在保持獨立性的前提下衍生出說唱、戲曲等藝術形態，如此導致這些藝術形態的共通性或稱具有相同基因的意義。作爲文人，其聲律知識應來自樂人。向樂人學習聲律，把握詞與曲內在關聯，諳熟詞之格律並與樂人共同創作。曲子畢竟以演唱形式示人，所以說，文人是參與創製這些藝術作品的兩個主導群體之一，卻非承載主體。包括說唱、戲曲在內與文學有著極大關聯的多種音聲技藝形式既有一度創作，更需要二度創作，其二度創作的主導群體是樂人。正是由於樂人表演之專業性，參與一度創作不可或缺，甚至可以說文人參與創作便是以樂人爲承載對象，在一度創作完成之後這些藝術作品的主導者便是專業樂人群體。

關於曲子，學界之研究成果非常豐富，涉及到曲子的性質、

所具有的功能、本體形態，其生產與演變，詞曲之關係等諸多層面，在研究上若有突破絕非易事。但有一點，既往學界對南北朝至清中葉延續一千又數百年的專業、賤民、官屬樂人的國家樂籍制度沒有給予應有的關注，導致視域上的缺失，稱之為研究盲點也不為過。樂籍制度下的樂人群體從宮廷、王府、京師以及各級地方官府體系化存在，樂籍存續期他們是社會上主流音聲技藝形式的主導創承群體。樂人群體與各地文人形成創作互動，其作品一旦融入則借助于樂籍體系傳承並面向社會廣泛傳播，所以說，樂籍體系的存在成為多種專業音聲技藝形式持續發展的有效支撐。不能認知樂籍體系存在的意義，將樂人承載更多從民間態加以考量，更有宮廷與民間二元的觀念。所謂宮廷有制度，而民間則是鬆散樣態，如此難以把握在樂籍支撐下各個時期主流音聲技藝形態的共通性意義。

樂籍體系中依性別所承載的音聲技藝形態有所側重，男性承載的樂重在道路、儀仗、衙前等禮制儀式場合，所謂禮樂的意義；女性之承載側重於世俗日常，所謂教坊系統下諸如府縣教坊、州府樂營之類，女樂們除了官方需求之外更是在青樓妓館、勾欄瓦舍、茶樓酒肆等應差，樂妓、聲妓、歌妓、舞妓等都指這個群體，從宮廷、王府，特別是高級別官府形成龐大的體系化存在，成為多種藝術門類創承的主導。恰恰是學界對樂籍體系認知不足，看不到這個體系上下貫通、引領音聲技藝潮流的制度化意義，看不到樂籍制度存續期和解體之後的差異性，而更多以樂籍解體後樂人之生存狀況把握歷史整體，因此會認知缺失。音聲形態主導的藝術形式必受時空所限，這不僅是「平面」而是立體與

活態的意義，在樂籍存續期專業樂人們自宮廷至各級官府制度維繫體系化；曲子在生發之時專業樂人與文人互動以成，這二度創作在樂籍制度存續期必以體系內的專業樂人承載為主導，這個專業樂人群體自宮廷、京師、各級地方官府（特別是高級別官府）形成體系化，導致多種曲牌／詞牌在多地創造之後融入體系之中，從而保障了唐宋以降作為多種音聲形態母體意義的曲子在全國範圍內的有效傳承與傳播；在這個體系中，曲子既保持了獨立性，又成為說唱與戲曲等多種藝術形態的母體。在清雍正朝，當樂籍群體掙脫了既有制度的枷鎖，無論是人群還是其承載的技藝趨於民間化，使官屬樂人承載的多種音聲技藝形態與民間形成有效互動。曲子、說唱、戲曲脫離了樂籍制度制約之後依然會有新的、區域性發展，但樂籍制度下官屬樂人創承的這條主導脈絡對於中國多種傳統藝術形態的實質性影響清晰可見。

郭威從發生學視角對曲子的研究很好地把握了以上諸種關係，思維相對縝密，脈絡清晰。他合理運用學界多種學術研究的方法，特別注重歷史人類學的意義，將多種藝術形態的當下活態與歷史文獻進行整合與富有成效地梳理，無論是材料還是相關論證都做得比較扎實。在我看來，其研究具有突破性。答辯委員會評語的肯定，中國藝術研究院研究生院授予他優秀博士學位論文，中國音樂史學會論文評獎獲博士組第一名，畢業後留在中國藝術研究院音樂研究所工作，可見他取得了學界階段性認可。其實，我更看重臺灣學生書局為該文出版而請專家學者所做的匿名評審意見。行文可見，這應是一位非音樂學界專家的評語，畢竟這個選題跨越歷史、文學、戲曲、音樂等多個學科。從樂籍制度

的視角、社會文化學視域對這個群體承載的多種藝術形態進行系統梳理，我們應該學會與大學術界對話，而不應僅在音樂史學領域自言自語，畢竟樂籍體系的研究涉及多學科、多領域。作爲導師，郭威的論文能夠得到大學術界的認同是我倍感欣慰之所在。

學術總有階段性，學術是要面對既有將基礎打牢後前行。郭威聰明，這是接觸過他的人共同的感受。從接觸一個不熟悉的論域到出色地完成，三年間他付出了太多，也增長了知識與學術信心。沿此路前行，若能集中精力潛心開拓，相信會有更大收穫，這也是我們的期許。在下以爲，郭威以此文叩開學術之門，是一個良好開端，僅就這個論題講來尚有許多未竟，郭威明白這個道理，他對由此展現出的寬闊學術視域感到興奮。學術的道路既漫長艱辛又充滿樂趣，我與郭威君共勉。

《曲子的發生學意義》出版在即，郭威盛邀作序，我躊躇再三，總覺得沒有到能爲序的學術高度，弟子情意勉爲其難，寫下數語，聊以充之。

項 陽

2013 年 6 月 9 日於天通苑

曲子的發生學意義

目　次

緒　論

　　曲子，作爲一個研究對象，學界對其基本定位爲「藝術歌曲」[1]，旨在強調它是一種藝術化程度較高的用於歌唱的音聲技藝形式[2]，「隋、唐、五代稱爲『曲子』，所填歌詞稱『曲子詞』。明清間稱爲『小曲』，近現代或稱『小調』。」[3]其創作和表現方式一般是在既有曲調內填詞演唱，故同一曲調會有大量不同內容的詞作產生。由於曲子本身藝術性的較高要求，其承載群體應當是以專業樂人爲主體。

　　曲子因其綜合了音樂與文學兩方面因素而受到音樂、文學等多個學科的關注。由於學術背景不同，兩個學科從各自的領域縱深展開，共同構建起了一個龐大的學術論域和一批浩瀚的研究成

[1]楊蔭瀏《中國古代音樂史稿》（上冊），人民音樂出版社 1981 年版，第 193 頁。

[2]音聲技藝（形式），即音樂、曲藝、戲曲、舞蹈、雜技等諸多藝術形式之統稱。既有研究表明：樂籍的承載，除了現代學科一般意義上的音樂形式外，還包括曲藝、戲曲、舞蹈、雜技等；其服務範圍廣泛，甚至包括宗教（如佛、道）活動。唐時統稱樂籍者爲「音聲人」，彰顯出其承載之廣泛。一般意義上，音聲技藝（形式）與「音樂」相通，本書同時使用二者，意在強調樂籍制度下樂人承載的廣泛性。

[3]《中國音樂詞典》，人民音樂出版社 1984 年版，第 322 頁。

果，爲進一步的研究奠定了堅實基礎。

　　所謂學術研究，既應全面而充分學習已有的豐碩成果，也需不斷地更新觀念和自我省視。就曲子而言，如果換一種視角來看，既有研究中似乎也有一些需要重新考量之處：一方面，曲子詞是「詞學」、「曲學」研究中的傳統論題。當文學界更多地將其作爲一種文學樣式加以討論的時候，曲子的音樂則顯得只是曲子詞的一個部分，音樂成了文學的附庸。筆者以爲是否還應該更多地考慮到：曲子作爲整體，固然是詞曲一體、緊密結合者，但是「曲子詞」畢竟是依附於曲子的「詞」，曲子之所以稱「曲子」，其本質不在「詞」而在「曲」。另一方面，音樂界在對曲子之音樂進行細緻入微的研究同時，似乎缺乏了一種以音樂爲主導的更爲宏觀而系統的認知和把握。缺乏制度化、體系化層面的思考，缺乏對樂籍制度統轄下的專業群體的觀照，一定程度上使得在諸如曲子的發生發展、傳承脈絡、演化體系等方面的研究難以更加深入。

　　打破學科局限，綜合諸家成果，以「藝術本體—職業承載—制度體系」的視角關注「曲子」，梳理其被以往研究所忽略的統於音聲技藝體系之下的發展脈絡與動因——此即本書主旨。

一、曲子 · 文人 · 樂人

　　曲子一類綜合文學與音樂的形式，近百年來常被學界稱爲「音樂文學」，文學界對其研究可謂持久而深入。從兩漢「四家詩」 到唐孔穎達《毛詩正義》，從東漢王逸《楚辭章句》到宋洪興祖《楚辭補注》，從梁劉勰《文心雕龍·樂府第七》到宋郭茂

倩編《樂府詩集》，從古代有關唐詩、宋詞、元曲等諸多論述到
詞學、曲學的建立，可以看出古人對於所謂「音樂文學」或探體
式源流，或論平仄韻散，研究更多地側重於文體本身。隨之也形
成了一個涵蓋廣泛、體裁眾多的龐大的文學演化體系，從詩經、
楚辭，兩漢樂府、南北朝民歌，唐詩、曲子、變文，宋詞、諸宮
調，元雜劇……凡有文學文本的藝術形式可謂無所不包。並且，
其作為一種學術傳統，經近代王國維、胡適等人的進一步系統
化，終以「一代有一代之文學」⁴的「文體代嬗」的文學史觀成為
其後直至今天大多數「文學史著作的邏輯結構和敍述框架」⁵。同
時，該「體系」也成為今人研究時有意無意遵循的一種理念。

　　誠然，文人對於所謂「音樂文學」的促進作用是毋庸置疑
的。《詩經》就內容來看，《相鼠》、《伐檀》一類顯然是非文
人群體所做，在「古者天子命史采詩謠，以觀民風」（《孔叢
子·巡狩篇》）的社會背景下，這些作品經編選而被納入其中；
《楚辭》的直接淵源則是以《九歌》為代表的楚地民歌；⁶《樂
府》同樣有作於廟堂與采自民間之別，《上邪》、《有所思》等
自然性情的流露顯然與文人所做不同。然而，這些均為後世推崇
備至，奉為經典，應當說文人在其中發揮了重要的作用；而唐

⁴王國維《宋元戲曲史》：「凡一代有一代之文學：楚之騷，漢之賦，六代之
駢語，唐之詩，宋之詞，元之曲，皆所謂一代之文學，而後世莫能繼焉者
也」。（商務印書館1915年版，第1頁）
⁵王齊洲《「一代有一代之文學」文學史觀的現代意義》，《文藝研究》2002
年第6期，第54頁。
⁶參見袁行霈《中國文學史》，高等教育出版社1999年版。

詩、宋詞、元曲、雜劇、傳奇等諸如此類的藝術之所以能成爲一個個時代標誌，則更是與文人的參與創造密不可分，關聯甚緊。

從另一個角度來看，應當說文人也是一個具有強烈主體意識的群體。縱觀中國「音樂文學」數千年的發展歷程，對於音樂本體的創造者多記載不詳，而文人們則常常對創作（至少是文學部分）進行署名，這種舉動背後隱含著「主導者」之意味。文學界今日的研究也仍然延續著這種主體意識的「傳統」，甚而在觀念上形成一個「龐大的文學體系」（詳見附錄）。

需要指出的是：北魏以降，在中國傳統文學、藝術蓬勃發展的同時，有一個與之緊密相關的群體卻由於制度的原因而承受巨大的社會不公，這即是樂籍制度下的專業賤民樂人。龔自珍《京師樂籍說》曾對這個群體做過近似概括性的表述：「昔者唐、宋、明之既宅京也，於其京師及其通都大邑，必有樂籍，論世者多忽而不察。」[7]既然樂籍在唐、宋、明皆有之，又何以會不察？歷史上，不同於禮樂的使用，俗樂一直是最貼近世俗社會文化生活的表現形式，諸多階層、諸多場合對樂人群體有著大量需求，其中作爲樂人（尤其是女樂）主要活動場所之一的秦樓楚館、茶樓酒肆，文人階層光顧甚多，加之樂人傳唱還是文人詩詞作品面向大眾最重要的一種傳播方式和渠道，對這樣一個與其關係甚緊的群體「忽而不察」顯然不合情理，而聯繫樂人在歷史上的身份來看，竊以爲這種「不察」頗具幾分「有意爲之」的嫌疑。

[7]（清）龔自珍《龔自珍全集·京師樂籍說》，上海人民出版社 1975 年版，第117—118 頁。

　　《山西樂戶研究》中曾指出：自北魏樂籍制度明確提出直至清雍正元年，樂人一直被法定爲賤民階層，是「統治者爲禮樂以及聲色之需要，以賤民之戶籍而歸之專門從事與『音樂』相關職業的社會群體。」[8]樂籍制度一開始就是作爲一種懲罰措施來執行的，樂籍群體的主要來源是戰俘、刑事犯罪及政治獲罪罪犯家屬，至唐代漸趨成熟後又成了「終身繼代，不改其業」（《唐律疏議》）一群；宋代的環境似乎顯得較爲寬鬆，但現有的研究已經表明，事實上樂人一群（尤其是樂妓）的地位則較之唐代還要低微；[9]緊隨其後的元代在典籍中明文規定習學散樂搬唱詞話必須是正色樂人，且顯然他們不在「良家」之列，[10]元代劇作中則揭露出他們「受罪之人」、「奴胎」的賤民身份[11]；明代堪稱樂籍制度的「畸變期」，「這種畸變就是藉以權勢將樂籍制度用作鎮壓反叛的工具，其政治的、刑罰的意義取代了聲色娛樂的意義。」[12]官方從身份歸屬到行動乃至衣著、行路等方方面面對樂人有著一系列嚴格的規定，樂人身份可謂低賤到了極點。其影響深遠，以致到了清雍正削除樂籍之後，宮廷用樂機構卻「因教坊名不雅馴而

[8]項陽《山西樂戶研究》，文物出版社 2001 年版，第 3 頁。

[9]陶慕寧《青樓文學與中國文化》曾對此做過論述：「比較唐、宋兩朝的有關文獻，可以看出宋代官妓、營妓的地位都低於前朝」，並以《能改齋漫錄》、《齊東野語》、《山房隨筆》等文獻中多件懲罰樂妓的不公事件爲例，揭示了包括朱熹等在內的眾多官員、名士對樂妓的肆意侮辱與踐躪。（東方出版社 2006 年版，第 51—64 頁）

[10]詳見方齡貴校注《通制條格校注》，中華書局 2001 年版，第 641 頁。

[11]參見關漢卿《杜蕊娘智賞金線池》、馬致遠《江州司馬青衫淚》等。

[12]項陽《山西樂戶研究》，第 24 頁。

無人肯充」（《清朝文獻通考》），而且即便更名爲「和聲署」
卻仍需要依靠樂戶一群承擔——顯然問題不是「更名」如此簡
單，在當時的社會環境下，人們仍然對樂人群體的身份有著根深
蒂固的定位認識——賤民！

相對地，作爲傳統社會的有閒階層，相比其他階層而言文人
總是擁有著更多的話語權，這似乎也成爲文人自恃的一種「傳
統」。即便是在曾廢止科舉、文人地位一度降低的元代，這種
「傳統」也不曾動搖而只是轉化爲或憤世嫉俗、或玩世不恭的不
滿狀而已——從蘇秦、張鎬到朱買臣、裴度，元雜劇中眾多儒生
形象的塑造恰是其創作心理的最好反映。「『九儒十丐』也罷，
『混爲編氓』也罷，社會地位的升沉並不能徹底改變人們的階級
屬性，元代讀書人儘管朝夕與市井小民爲伍，但卻不妨礙他們在
深隱意識中仍然珍藏起精神貴族的優越感」[13]。這種擁有更多話語
權的優越感使得文人總是有著強烈的主體意識，從詩經到樂府，
從唐詩到宋詞，無論哪種文本都能看到文人參與的痕跡，即使多
麼「純民間」的東西一旦書就成文，也仍少不了要有一位所謂
「編者」並爲其後論世者念念不忘——當然文人的重要性毋庸置
疑值得充分肯定，但這裡所要討論的是，在擁有話語權優勢和強
烈主體意識之下，文人對於創作的歸屬總是看重的，對「千古流
芳」總是嚮往的，否則何以距今千餘載的唐詩宋詞，今天多數仍
可知其作者？而在「音樂文學」創作中同樣（甚或更爲）重要的
樂人，對其個體的具體創作，我們卻知之甚少，只在所謂的「音

[13]陶慕寧《青樓文學與中國文化》，第128頁。

樂文學作品」中尋得一個個「賤民」的背影。同處一個時代且在音樂文學創作上關係緊密的兩個群體，「論世者」對於樂人是否過於惜墨如金了？！樂人一群，身份即賤，尊嚴尚無從談起，也許他們從不曾敢想過留芳名於千古。但是，他們畢竟是中國傳統音樂文化最爲重要的專業傳承群體。因文獻零散的記載而對其缺乏整體關注，對他們的存在和創造有意無意地忽略，從某種意義上看，這也是一種「不公」！

　　就學界而言，文人創作的詩詞有署名爲證，而記載的缺失卻使我們很難指出某個曲牌是何人所創，其具體承載又是怎樣，在某種意義上講這也是一種「不公」。文獻記載的零散，帶來的是後世論說的語焉不詳與研究上的難以深入——當這形成一種思維定勢，使人們對這些現象「見怪不怪」時，學界以有文字記述的、史書記載比較豐富的材料作爲根據，進而將各種有文學文本的藝術樣式串爲體系的研究模式，也就可以理解了。然而，歷史是否會有另外一種面貌呢？當樂籍制度被揭示之後，當認識到正是這個被社會所「不察」的一群作爲專業主體系統化地創承了中國傳統社會禮、俗用樂文化時，對很多既定的理念和認識，需要重新思考。

二、曲子·樂人·樂籍

　　宋人王灼對曲子一類的藝術形式持有一種獨到的視角，其《碧雞漫志》中講：「蓋隋以來，今之所謂曲子者漸興，至唐稍盛，今則繁聲淫奏殆不可數。古歌變爲古樂府，古樂府變今曲

子，其本一也。」[14]很明顯，作者是從「樂」的視角，以唱為基準，如此才會感知從古歌到樂府再到曲子的脈絡。他並沒有將唐詩、宋詞納入其中。換言之，曲子即曲子，詩詞就是詩詞，詩、詞、樂是置於同一層面的，樂從來不是詩詞的附庸。當詩成為唐代社會文化生活主流之時，王灼認為曲子僅僅是「稍盛」，這顯然在講曲子與詩之不同。

王灼關於曲子的看法，楊蔭瀏在《中國古代音樂史稿》中曾給予充分肯定，認為其「一方面說明曲子歷史來源的久遠，另一方面，又說明曲子在宋時的廣泛流行。」[15]作為曲子者，人們可以對其中詞的文學意義進行分析，但這詞是曲子之詞，曲子絕非僅是文學的意義，其顯然有著與詩、詞所屬不同的傳承體系。這裡並非有意要把二者割裂，而是從兩種形態的不同創造和承載群體來認知的話，區別顯而易見：

文人詩詞的創作過程更多地側重於案頭文學的意義，作者或粉飾、諷誦，或抒情、議論，其創作更多是將感受書寫成一首首獨立作品；吟誦成章也好，按譜填詞也罷，其結果常揮就成篇，編纂成冊，供人品評。其承載主體自然是有「自由身」之文人。

曲子主要是用於演唱的，顯然是從「樂」的角度考量，因此特別注重樂本體方面規律性的總結，詩、詞是一首、一闋獨立的個體，不會多首「連套」，而曲子以演唱為基點，每首都有

[14]（宋）王灼《碧雞漫志》卷一，《中國古典戲曲論著集成》（1），中國戲劇出版社 1959 年版，第 106 頁。
[15]楊蔭瀏《中國古代音樂史稿》（上冊），第 277 頁。

「調」的理念貫穿其間，具有一系列的音樂規範。作爲一種音聲技藝形式，曲子至少需要創作與演藝兩個步驟才能完成，相應地也需要曲詞創作者和曲子演唱者兩種人的參與。曲詞的創作環節，文人或許是重要的參與者，但演唱的主體一定是專業人士。曲子必須通過演唱者的現場演繹才能完成，也即所謂「二度創作」，此乃音樂表演之特性。雖然文人參與曲詞創作也不乏精通音律者但絕不會以取悅觀眾爲業。

從樂籍制度的視角來看：自北朝定位了樂戶群體之後，隋唐以降直至清代中葉一直延續的樂籍制度成爲自上而下網羅各類專業樂人的制度化體系。樂人服務於宮廷和各級王府、地方官府乃至軍旅，承載著禮、俗類下的多種音聲技藝形式並形成一個教坊音聲的龐大體系。

從唐以降的歷史來看：唐代除太常與「京都置左右教坊」之外，在府縣一級都設有教坊，而相應地在這一時期唐代的行政區劃爲「郡府三百二十有八，縣千五百七十三」[16]。此外還有「諸道方鎮，下至州縣軍鎮皆置音樂，以爲歡娛」。[17]宋代的樂籍制度極大程度地延續了唐代，從宮廷到地方州縣以及軍旅，「凡天下郡國皆有牙前樂營，以籍工伎爲」[18]，引發王灼睿智思考的地方也並非京城而是遠在成都的「碧雞坊妙勝院」[19]。《馬可波羅遊記》對

[16]《新唐書》卷四八《百官志》、卷三七《地理志》，中華書局1975年版。

[17]《唐會要》卷三四，中華書局1955年版，第631頁。

[18]（宋）陳暘《樂書》卷一八八「東西班樂」，清末（1876）善本（複印本），中國藝術研究院圖書館藏。

[19]（宋）王灼《碧雞漫志》序，第103頁。

元代都城的描述中講到「新都城和舊都近郊公開賣淫為生的娼妓達二萬五千餘人。每一百個和每一千個妓女，各有一個特別指派的宦官監督，而這些官員又受總管管轄。」[20]這說明樂籍體制管理的明確規定性；而《青樓集》中記錄的百餘位在當時聲名俱顯的樂人，其屬地涉及京師、淮浙、江淮、江浙、山東、江西、江湘、湘湖、湖廣、湖南、浙西、金陵、湖州、華亭、揚州等地，也足以從一個側面說明樂籍全國普遍性的存在。被稱為樂籍畸變期的明代，較之前代，「樂戶最多，入籍成分最為複雜，而又最為殘酷。」[21]依《明史·地理志》載，其時地方行政區劃有京師、南京 2 個直隸，13 個布政使司下轄 140 府（193 州 1138 縣）和 19 個「羈縻之府」（47 州 6 縣）；軍事方面有 2 京都督府下設 16 個都指揮使司、5 個行都指揮使司（北平、山西、陝西、四川、福建）、2 個留守司（中都和興都），轄 493 衛 2593 所，還有軍事重鎮遼東、薊州、宣府、大同、榆林、寧夏、甘肅、太原、固原等九地。[22]如此龐大繁雜、星羅密佈的政治機構和部門對樂的廣泛需求是可想而知的。此外，歷代帝王都有的封藩賜王的習慣，明代在全國範圍就有大小王府 300 餘處，分設在全國 12 省 32 府（衛），並明文規定：「昔太祖封建諸王其儀制服用具有定制，樂工二十七戶，原就各王境內撥賜，便於供應。今諸王未有

[20][意]馬可波羅著，陳開俊等譯《馬可波羅遊記》第二卷第十一章，福建科學技術出版社 1981 年版，第 97 頁。

[21]項陽《山西樂戶研究》，第 23 頁。

[22]參見《明史》卷四〇《地理志》，中華書局 1974 年版。有明一代的行政、軍事區劃並非恒定，筆者此處旨在說明當時社會用樂的廣泛性存在。

樂戶者，如例賜之。有者仍舊，不足者補之。」[23]其樂人數量當甚
爲可觀。

　　同時，如果從「交通—經濟—城市文化」三者之間聯繫來審
視之：自西元前 486 年（周敬王三十四年）吳王夫差開始直至西
元 1293 年（元世祖至元三十年）完成的由杭州直達北京縱貫南北
的人工大運河，跨越北京、天津、河北、山東、江蘇、浙江 4 省
2 市，溝通了錢塘江、長江、淮河、黃河、海河五大水系，極大
地促進了古代中國（尤其是隋唐以後）的社會經濟發展。交通的
便利帶來了區域商品經濟的繁榮，更直接導致如天津、滄州、德
州、臨清、聊城、濟寧、徐州、淮安、揚州、鎮江、常州、無
錫、蘇州、嘉興、杭州、紹興、寧波等一批重要城市的崛起。[24]經
濟的發展、商業的發達帶來城市文化的興起，隨之而來的是與日
俱增的大眾文化消費，音樂自然是最爲重要的娛樂方式之一，而
茶樓酒肆、勾欄瓦舍、秦樓楚館，恰是樂人（尤其是女樂）最主
要的執業之處。諸如：唐人駱賓王《帝京篇》詩曰「小堂綺帳三
千戶，大道青樓十二重」、「王侯貴人多近臣，朝遊北里暮南
鄰」；宋人周密《武林舊事》載臨安城內秦樓楚館有三十餘座；
元夏庭芝《青樓集》稱「內而京師，外而郡邑，皆有所謂勾欄
者，辟優萃而隸樂，觀者揮金與之」等。

　　應該注意到，樂籍制度趨於成熟並不斷發展的隋唐以降也正

[23]《欽定續文獻通考》卷一○四，文淵閣《四庫全書》本。
[24]鄭天挺、吳澤、楊志玖主編《中國歷史大辭典》（上卷），上海辭書出版
社 2000 年版，第 1296—1297 頁。

是京杭大運河利用率最高、最爲輝煌的時期。由歷代統治者出於政治、經濟、軍事及其他因素考慮而實施的交通舉措，爲傳統音樂制度下的全國傳播帶來了極爲重要的條件和保障，而隨之出現的商業集散地、軍事重鎮也成爲樂人（尤其是女樂）最爲重要的集中地，並且由此對周邊地區形成輻射。

可以肯定：從宮廷王府到地方官府，從商業城鎮到軍事重鎮，在大量而廣泛的用樂需求下，樂人群體無論數量還是分佈都遠遠超乎今天所看到的文獻記載。同爲樂籍中人的群體架構了教坊音聲的龐大體系，而這也成爲曲子一類音聲系統最強有力的保障和傳播渠道，樂人就像文人對於文學一般，是音聲系統最重要的承載群體。

三、樂籍制度：傳承與傳播

這裡涉及到一個有關中國傳統音樂在樂籍制度下的傳承與傳播的問題。與當下學界一些以自然傳播理念爲指導的認識不同，項陽提出了「制度傳播」的研究視角。中國傳統音樂應當是以制度傳播、組織傳播爲核心的，以自然傳播爲外緣的傳播狀態。

（一）樂籍既然是國家制度，必然有著一系列的配套機制和措施。例如「輪值輪訓制」就在很大程度上保證了體系內的傳承與傳播。[25]在制度規定下，音樂機構以京城爲中心，從各地在籍樂人中選拔出一批有資質者赴京城接受專業訓練，訓練之後，有些人留在京師、宮廷，更多的人回到地方，在王府、地方官府、軍

[25]關於輪值輪訓制度，項陽《山西樂戶研究》有專門論述。不贅。

旅甚至寺廟中執事應差，這其中有些人還以「國工」、「國手」
的名義教授、訓練地方上的樂籍中人。這樣一批批循環往復，就
將其承載的諸多音聲技藝傳播到各地。接下來中央政府又在許多
大城市設立了教樂機構，由京師派來的樂師任教，這同樣可以使
得中央與地方在音樂文化的主導脈絡上取得一致性。

　　具體到曲子一類用於演唱的音聲技藝形式還有一個問題要論
及——語言。直接受到語言因素影響的聲樂形式較之純器樂，在
音樂風格的差異性體現上顯然要大得多。這主要是源於漢語語音
自身的特點對音樂旋法的直接影響所致。歷史上，一則中國的方
言複雜繁多，再則歷代均有官方使用的標準語——官話（又稱雅
言、通語、正音等）[26]。樂人在制度內生存，供奉應差於官府自然
精通官方用語，從習樂到從樂也必不脫官話語境。樂人在作為
「官身」服務於官府的各種用樂事務之外，還服務於普通大眾。
這些場合中，樂人以取悅恩主獲得報酬為目的，自然從演出的形
式到內容都要以欣賞者的口味為標準，有如「弋陽則錯用鄉語，
四方士客喜閱之」[27]的場景，已經「官語化」的弋陽腔為了迎合
「四方士客」仍要「錯用鄉語」以使不諳官話的普通觀眾能聽得
懂，其目的就在於便於傳播，這種現象在當下也十分普遍，如地
方劇種在參加全國比賽和在走村串鎮演出這兩種場合裡，戲曲演
員在字音上是要有所區別和改變的，這與弋陽腔在傳播上採用的

[26] 張清源主編《現代漢語知識辭典》，四川人民出版社 1990 年版，第 11
頁；馬文熙等編著《古漢語知識辭典》，中華書局 2004 年版，第 431 頁。
[27]（明）顧起元《客座贅語》，中華書局 1987 年版，第 303 頁。

手段相類。

受社會發展的限制，在沒有現代傳媒手段的古代中國，官語的普及程度遠不及今天的普通話，而即使是當下使用漢語的人群中也仍然有「不識」普通話者。可見，聲樂類的音聲技藝形態在傳播方面很大程度上受到語言的制約和影響。

（二）樂籍制度是具有靈活性的，是一個上下相通、不斷納新的系統。樂籍制度下以樂人爲主體、社會各階層參與互動的歷史情境，不是單一和靜止的，而是豐富和動態的。從創承的角度看，一方面，全國各地都會有「原生性」的本土音聲樣態（如山歌、號子等）；另一方面，體系內傳承既有的音聲樣態，當更多地在俗樂場合中被不斷地改造時也會生發出新的樣式（小到一首新曲，大到歌舞、說唱、戲曲等），它們在一地流行開來，其中一部分被官方用樂機構所吸納——樂師們將各地生發出的新的音聲樣態徵集、整理，選送到京師，經過進一步藝術化和編創之後，通過樂籍系統再向全國各地傳播。

在這種「樂人演繹—大眾參與」的動態過程中，一方面，樂人與以文人爲代表的社會各階層不斷互動，共同創造出新的音樂形式和樣本；另一方面，某些體系內具有較強規範性的音樂也不同程度地吸收了地方性特色。同時，樂人們應當是掌握了兩套（甚至多套）演出技藝系統和多種音聲技藝形式（在應對不同的「禮」時，樂人們也同樣如此，這是用樂場合、用樂功能使然）——《青樓集》中載王玉梅「善唱慢調，雜劇亦精緻」、孔千金「雜劇尤妙」「能慢詞」等即是這種現象的反映。並且，從樂籍配給的邏輯看，越是行政級別低、樂人配給少的地方這種現

象也許會相對多一些，因爲禮、俗多方面用樂（尤其是禮樂）的官方規定不會輕易地因樂人減少而去除。

　　此外，還應注意到區域中心的重要性。正如前文提到的通都大邑、王府軍營，它們或因經濟、交通，或因政治、軍事成爲了一個區域的焦點，這些區域中心經濟發達、人才濟濟，爲俗樂提供了更爲廣闊的發展空間——以元雜劇的劇本創作爲例，《錄鬼簿》中提到的「前輩已死名公才人有所編傳奇行於世者」共 56 人，其中籍貫爲元大都 17 人、真定 7 人、東平 5 人、平陽 6 人，共計 35 人，占其總人數 62.5%，這些劇作名家們所在的城市恰是當時元代最爲重要幾個區域中心[28]——這從一個側面反映了「通都大邑」的優越性，它滋養出更多新的音聲技藝形式和新的藝術「精品」，進而被吸收進體系內進行再次傳播。例如：明初「北詞」尚有所謂雲中、汴梁、金陵三派；[29]之後的昆山、餘姚、海鹽、弋陽四大聲腔能夠全國傳播；昆山、弋陽兩腔還因其在當下諸多地方劇種中的遺存而成爲學界的兩個重要戲曲腔系——這些現象都與明代龐大的樂籍系統的創承和傳播有直接的因果關係。

[28]元代大都作爲國都乃全國政治、經濟、文化的中心，真定路（今河北正定）地處中書省南部，拱衛京師，位置緊要，是蒙元時期中原地區經濟恢復既早且快的地區之一；東平（今山東東平）自古便是北方重鎮，而在元代早期還一度爲禮樂建設的中心；平陽（今山西臨汾）則是金、元王朝最先佔領的中原腹地之一，社會穩定、經濟繁榮。詳見楊純淵《山西歷史經濟地理述要》，山西人民出版社 1993 年版。

[29]（明）沈德符《萬曆野獲編》卷二五《詞曲》「北詞傳授」，文化藝術出版社 1998 年版，第 691 頁。

經濟的發達，商業的發展，使得這些城市的樂籍群體數量快速增長，進而形成樂籍文化的區域中心並向周邊輻射，這些中心城市的音樂文化也成爲一個地區的「流行風向標」。所以一定意義上講，通都大邑的樂籍群體往往引領一代音樂之潮流。

通過以上對樂籍體系創承與傳播的略述，可以看到：樂人作爲以樂爲生的一群，爲了滿足社會的廣泛需求，他們在傳播中不斷與各階層互動，不斷地產生新作。其中自然少不了文人的參與，形成曲子與唐詩、宋詞之間交叉與重合的部分。但從根本上講來，詩、詞與曲子，的確有不同側重的創承主體，前者是文人創造，後者雖有文人參與，但更爲重要的還是具有專業技術的樂人；曲子的作品也因其具有的宮調歸屬、演唱規範等一系列嚴格的音樂本體要求而有了鮮明音聲系統之意義。

王灼儘管創作才能或不及柳永、蘇軾等人，但作爲一個當時文化的記錄者、教坊樂的愛好者，他敏銳地感受到曲子與唐詩宋詞的異同，明確提出「古歌—樂府—曲子」的發展脈絡，應當說這是對傳統文學史觀的一種自覺的內省與反撥，它爲今天的研究提供了極爲重要的啟示。王灼生活在北宋，身後之事自然不知，但如果循其思路繼續展開，宋之曲子與其後的說唱、戲曲則應屬同一演化系統。

（三）當曲子的創作日趨豐富，「繁聲淫奏，殆不可數」之時，樂工們不滿足曲子單一演唱的形式，開始將曲子依照不同宮調的關係分類並串聯起來，在使用、在保持曲子調關係和曲子詞格的前提下，將原曲子的文學內容略去，重新填詞用以敘事、演繹故事。如此，曲名與新內容之間已經不搭界的曲牌，經宮調系

統化之後而呈現新的樣式，諸宮調的里程碑意義正在於此。而孔三傳則是歷史文獻中極其罕見的以明確的創造者身份記錄在冊的樂人，應當說他是中國傳統音樂的發展歷程中與後世魏良輔一樣舉足輕重的人物。從現存諸宮調文本上，以《西廂記諸宮調》爲例其中共用正宮、道宮、南呂宮、黃鐘宮、大石調、雙調、小石調、商調、越調、般涉調、中呂調、高平調、仙呂調、羽調等 14 個宮調，基本曲牌加變體共 444 個。[30]儘管這不是孔三傳所做，並且宋金元三代諸宮調在宮調及曲牌的使用上也有所差異，但諸宮調的複雜與縝密顯而易見。可以設問：沒有爛熟於心的大量曲牌，沒有深諳宮調的扎實功底，何以能夠有如此重大創造？文獻中雖稱孔三傳「首創諸宮調」，但作爲一種新的音聲技藝形式，沒有專業層面的支持、認可、學習和傳播，又何以使「士大夫皆能誦之」？孔三傳確係具有高超說唱技藝和深厚音樂理論功底的專業樂人，他從說唱「傳奇靈怪」的角度，將既有的多種宮調，依照一定的規律進行規範梳理，使之系統化。而隋唐以降漸趨成熟的樂籍制度（尤其是輪值輪訓制及對樂人技藝的一系列規定性標準）則爲其創造打造了堅實的技術基礎和良好的創承機制；此外，如果觀照以上樂籍制度等社會環境來看澤州孔三傳在汴京行藝之事，則不應只是偶然或自然傳播如此簡單。孔三傳「編成傳奇靈怪，入曲說唱」，將所有學到的曲牌系統化——這不僅需要勇氣和智慧，也是樂籍制度發展使然。

戲曲這種綜合藝術形式對諸宮調的音樂性能，青睞有加。鄭

[30]楊蔭瀏《中國古代音樂史稿》（上冊），第 319 頁。

振鐸曾評價「『雜劇』乃是諸宮調的唱者，穿上了戲裝，在舞臺上搬演故事的劇本」[31]。通過對《教坊記》、《劉知遠》、《西廂記》、《張協狀元》、《宦門子弟錯立身》、《小孫屠》等不同時代的不同種類的曲牌統計比較[32]，可以一窺曲子、諸宮調、雜劇之密切聯繫。大量相同的曲牌說明了諸宮調這種「將曲牌依照不同宮調系統有規律地組合起來使用」的音樂創作方式及其曲牌被宋元戲曲所接衍；同時，一些有差異的宮調和曲牌又恰恰反映出樂籍體系下樂人能動性創承的一面。

由上可見，無論談及哪種音聲技藝形式，都是由音樂規律性使然而統歸於音樂之下的演化脈絡，並非僅是「一代有一代之文學」的「文體」代嬗關係和意義。由此，應該可以認定這樣一個邏輯線索：樂籍制度──專業樂人（從事各種音聲形式的表演和創作）與文人等社會各層的互動──創造曲子──在此基礎上重新組合形成新的藝術類型，如說唱、戲曲。

當然，有了新的樣式並不意味著既有樣式的消亡，「三千小令，四十大曲」的相關記載、歷代文家筆下的秦樓楚館／茶樓酒肆中樂人的淺唱低吟、大量不同時代的同名曲牌以及今人曲調考證成果，至少從一個側面說明「曲子」並未消失，諸如明清俗曲、當下學界分類中之「小調」等，本質上都同於「曲子」，是曲子沿著既有道路持續向前發展狀態的一種體現。換言之，並非

[31]鄭振鐸《插圖本中國文學史》，作家出版社 1957 年版， 第 635 頁。

[32]詳見王國維《宋元戲曲史》、鄭振鐸《中國俗文學史》、孫玄齡《元散曲的音樂》、龍建國《諸宮調研究》、呂文麗《諸宮調與中國戲曲形成》、程暉暉《秦淮樂籍研究》等論著中的統計。

所有的曲牌都是唐宋時期的創造，所謂「明清俗曲」即說明曲子時代性的一面。樂籍體系下，一方面，曲子的主體脈絡以承繼傳統爲基礎；另一方面，曲子又不斷納入新作品、衍生新形式。而曲子作品的傳播又具有較強的廣泛性，各地的專業樂工顯然都能夠演奏和演唱，故才有「詞山曲海，千生萬熟。三千小令，四十大曲」[33]之號。

　　將《元散曲的音樂》輯錄的元散曲曲牌，與成書於明永樂十五年由永樂皇帝欽訂、欽頒的《諸佛世尊如來菩薩尊者名稱歌曲》相對照，可以發現有相當數量的曲牌是重合的。這些曲牌曾多爲元雜劇中所用，有連套、有只曲，作爲一種曲牌聯綴的樣態，其很多都是當時的流行曲調。而所謂的「南北曲」，也有一定數量的曲名具有一致性。這些曲牌產生之初必定有一個屬地，何以能夠在大江南北廣泛流通，散居在各地的元散曲作家們又靠什麼知曉這些曲調？這是應當深思的問題。前文曾講過搬演散樂雜劇詞話都是正色樂人的事情，通都大邑均有這樣一個非「良家子弟」「正色樂人」群體的存在，否則各地的藝術品種將如何「搬演」？專業樂人的演出使文人們在與其交流並進行創作之時，有「音」可感，有「樂」可依。在沒有現代音像科技手段的情況下，現場演藝是音聲技藝唯一有效的傳承與傳播方式。樂人群体乃爲賤民，元代律法又明令禁止非樂籍者從藝，這使當時音聲技藝的承載主體必非樂籍莫屬。文人雖不乏精通音律者，卻罕

[33]（元）燕南芝庵《唱論》，《中國古典戲曲論著集成》（1），中國戲劇出版社 1959 年版，第 162 頁。

見以此為業之人，這既與其自持身份不符亦為制度所不容。然而，文人創作曲詞終歸要有曲調作為參照，否則就更多只是「照（詞）本宣科」的案頭文學。由此，分散於各地的在籍樂人，是文人曲詞創造的關鍵所在——這是既有研究較少關注之處。

明代樂譜能夠刊印和存留下來的都極少，這是當下研究元散曲的音樂時卻更多要借助清人《九宮大成南北詞宮譜》的客觀原因；而從"南北曲具有一定數量的相同曲牌"的既有成果看，反映出一些曲牌在當時的全國傳播現象。從樂籍歷代相沿與全國制度規範來看，這種在歷時、共時層面的曲牌一致性與相通性，是合理且可以確定的。同時，樂人在體系內傳承的音聲技藝形式，在面向社會傳播時會產生變化，他們雖有官腔官話為據，但傳播地域與受眾群體雜繁多樣，加之師承傳習不同，腔調變異、同名異曲、異名同曲等情形當是常事。這是後人在記錄同一曲牌時會有多種變體（又一體）的一個重要原因，其恰體現出樂籍制度一致性規範下的豐富層面。

當時社會上主流的用樂方式導致了這些曲牌的不斷發展，其在不同區域多種音聲形式中使用，在二度乃至多度創造中不斷產生新變化。並且，這種變化主要體現在為人奏樂（用樂）的層面。因為樂人在秦樓楚館、茶樓酒肆、勾欄瓦舍之中演唱時，大量炫技性的表演使其更容易產生新的創造。各地文人的積極參與，在基本曲調與詩詞格律之間不斷地進行填詞創作，其中的佳作又會融入樂籍傳承體系之中，進而不斷產生出大量的「又一體」。由是，「又一體」的產生在很大程度上源於曲子在專業樂人執業（特別是俗樂）并與文人等社會階層互動中的不斷創新。

　　此外，中國傳統音樂本身所具有的禮、俗兩方面用樂，也必然體現在曲子一類的音聲技藝形式之中。從音聲技藝體系的整體發展脈絡看，曲子主要為俗樂，但是如果將曲牌曲調在禮、俗用樂中廣泛使用的現象考慮進來，顯然事情沒有這麼簡單。因此，禮俗用樂與曲子演化脈絡之間同樣有著密切而複雜的關係。這也應是曲子研究必須關注的層面。

　　當明晰了「樂籍制度」的意義，站在「樂」體系的立場，從制度化、職業化的角度審視歷史中的音聲技藝與當下學界所謂傳統音樂類屬問題時，可以說：在籍樂人作為主體，在國家禮樂之外還承載著國家專業層面的俗樂；而曲子，則是樂籍制度下，這個漫長歷史進程中多種專業音聲技藝形式發生、發展的「母體」之所在。

四、樂籍體系：研究視角與方法論

　　體系，是「若干有關事物互相聯繫互相制約而構成一個整體」[34]。所謂「樂籍體系」，核心概念是指隨樂籍制度產生與不斷完善而逐漸形成的，由宮廷與各級地方官方組織構成的，以輪值輪訓制為核心動力，以國家制度為外部保障的音聲技藝創承（創造、傳承）與傳播機制。在這種機制中，輪值輪訓制使得各種音聲技藝得以在樂籍體系內自上而下、自下而上地傳輸；由宮廷與

[34]《辭海》（縮印本），上海辭書出版社 1979 年版，第 228 頁。

各級地方構成的「音／用樂機構」[35]體系，成為傳輸的平臺和樞紐。「樂籍體系」的外延概念，還包括樂人群體在樂籍制度統一管理下的生存狀態，以及非樂籍群體（包括參與音樂活動的社會其他群體、因各種原因而脫離樂籍的群體等）進行的與之相關的社會活動。

將樂籍文化視為一種「體系」的理念，始於項陽關於樂籍制度的研究，他在《山西樂戶研究》「前言」中指出：

> 當我們換一個視角，以制度和樂人為主線，則感覺到中國的傳統音樂無論在宮廷還是地方官府、軍旅，寺廟還是民間，其實是一脈相承的。雖然千百年來隨著政權的更迭，中原與周邊地區、中原與西域、南方與北方的音樂文化不斷交流與融合，不斷創造出新的音樂體裁與形式；由於文化、地理、民俗、民族、方言等多方面的因素，各地的音樂文化表現出一定的差異性，但其主脈是清楚的。遠的不論，從中國進入封建社會之後，基本上是一個大的統一體，特別是自北魏時期建立了樂籍制度後，這條脈絡更是清楚。在中央政權的腹心地帶，以及影響所及的區域範圍，每一種制度均是上情下達，上行下效。自上而下或稱自下而上地形成一個網路並具有體系化的特徵。樂人以及樂籍制度的層面是我們所要

[35] 史料所示，地方既有大量用樂，也有音樂教習，其管理機構之分合，因地域、時段而情狀不一。由此，筆者以「音／用樂機構」作為地方用樂機構與教習機構的總稱。後文簡稱「音樂機構」。

刻意關注並加以研討的。[36]

　　由此可見，樂籍體系是作為一種研究視角提出的，在研究傳統音樂的傳承與傳播方面，具有方法論的意義。以具體的歷史時段來看，唐代的府縣教坊、宋代的衙前樂營、元代對正色樂人演藝的專門性法令規定、明代極端嚴酷的樂戶制度、清雍正元年前各省樂戶支差以及除籍之後樂戶後人的繼續承載。應當說，歷代官方統一管理下，樂人承載音聲技藝及其在各地的廣泛傳播是歷史事實；而這種傳承與傳播又因宮廷到地方的層級管理與關聯性，具有著「點—線」與「綱—目」的「網絡」意義；輪值輪訓制，是樂籍體系之人員流動、技藝傳輸的重要驅動力。同時，樂籍除了專業在籍樂人以外，非在籍群體也可視作樂籍體系的一部分。兩者是核心與外緣的關係，他們共同構建了中國傳統音樂的傳承與傳播網絡，使之不斷創承、不斷發展。審視樂籍體系本身，尚有很大的研究空間：隋唐以降，樂籍體系凸顯與逐步完善的千餘年間，也正是曲子、曲藝、戲曲等音聲技藝大量發生、發展的重要時期，因而對於這種機制的關注本身，也是對曲子發生學意義的一種重新審視和研究方法上的新嘗試。

　　本書以曲子的發生學意義作為關注點。人文科學的發生學研究是「從靜態的現象描述到動態的歷史—發生學分析，從注重外在形式要素的研究到注重整體內容與功能的研究，從對主客體相互作用的結果的研究到主客體相互作用的過程的研究，從事件與現象的歷史性研究到觀念與認識的邏輯性研究。」由此，「比較

[36]項陽《山西樂戶研究》，第 1 頁。

研究與跨學科研究是必要的方法與途徑。」[37]就中國傳統音樂研究而言，這種發生學的探討還可以理解爲：「是對一些有著悠久歷史文化傳統當下存在的現象進行界定把握，然後回溯至這種現象的源頭，對其生成之時的多種因素進行辨析，認知其歷史語境，再後是在把握主體特徵的前提下對其歷史演化的多層面行貫穿式考量，看當下樣態保留了哪些『基因』，產生了哪些變異。也就是在這種意義上，深層次考辨多種現象以爲集合體，架構中國傳統音樂文化整體發展脈絡。」[38]

　　同時，本書以曲子的從業群體——樂人作爲切入點，這必然涉及到一系列與之相關的社會因素，由此，人類學、藝術學、社會學、經濟學、制度學、語言學等相關學科的方法與研究成果，都將成爲本書立論的重要依據與支撐。自「樂籍制度」被揭示以來，「在制度的層面有關音聲形式其實是有相當程度的一致性，在籍樂人們承擔著所有與專業音聲相關的形式」[39]，他們是多種音聲技藝的主體創承者——這作爲一種重要理念已爲很多研究所吸收和運用，當以此重新審視曲子一類音聲技藝形式時，應當思考的是：曲子究竟有著怎樣的演化系統？曲子、曲藝、戲曲等諸多音聲技藝之間依託什麼得以承傳？樂籍制度下，全國究竟構建了

[37]汪曉雲《人文科學發生學：意義、方法與問題》，《光明日報》2005 年 1 月 11 日第 8 版。

[38]項陽《樂籍制度研究的意義》，《人民音樂》2012 年第 10 期，第 60—61 頁。

[39]項陽《男唱女聲：樂籍制度解體之後的特殊現象》，《戲曲研究》（第 71 輯），文學藝術出版社 2006 年版。

怎樣的用樂體系又發揮了怎樣的作用？三千小令、又一體有著怎樣的意義？禮樂與俗樂依託什麼進行了怎樣的轉化？經濟、政治、交通對與中國傳統音樂的傳承與傳播有著怎樣的具體影響？等等，一系列問題尚待解答。

　　由是，筆者期望能夠在充分吸收前輩先學研究的基礎上，借鑒多學科的理論和方法，運用樂籍制度、禮／俗用樂等理念，站在「樂」體系的立場，從「職業」、「樂人」、「組織」的角度，重新認知曲子發生、發展的演化脈絡，認清曲子作為唐以降眾多音聲技藝形式的「母體」意義。進而，對歷史上（尤其是唐以降）社會用樂需求、專業樂人與文人、區域中心在音聲技藝創承與傳播中的作用、中國傳統音樂本體中心相通性問題等方面進行探討。

· 曲子的發生學意義 ·

第一章　曲子的本體特徵、屬性及承載者

作爲音樂與文學結合的藝術形式，曲子是個多學科關注的焦點，學界或以其論辯詞體的形成條件，或賞析其文本內容，或視其爲戲曲、曲藝、器樂、舞蹈等諸多音聲技藝的曲調重要來源，等等。就曲子藝術本質而言，音樂性應居於第一位，它在歷史上是作爲一種音聲技藝形式而存在的；相應地，其承載主體乃是專業樂人。此兩點應當明確並特別強調。

第一節　曲子本體特徵申論

關於曲子的本體，從楊蔭瀏《中國古代音樂史稿》開始，諸多音樂史學論著中都有專門探討，文史學界如任二北《敦煌曲初探》、王昆吾《隋唐五代燕樂雜言歌辭研究》也有專門論述。以下，筆者就兩點關鍵問題予以討論。

一、曲子與詩詞之區別

王灼《碧雞漫志》「歌詞之變」載：

　　古人初不定聲律，因所感發為歌，而聲律從之，唐、虞禪代以來是也。餘波至西漢末始絕。西漢時，今之所謂古樂府者漸興，晉魏為盛。隋氏取漢以來樂器歌章古調，併入清樂，餘波至李唐始絕。唐中葉雖有古樂府，而播在聲律，則鮮矣。士大夫作者，不過以詩一體自名耳。蓋隋以來，今之所謂曲子者漸興，至唐稍盛。今則繁聲淫奏，殆不可數。古歌變為古樂府，古樂府變為今曲子，其本一也。後世風俗益不及古，故相懸耳。而世之士大夫，亦多不知歌詞之變。[1]

　　這段文字著眼於音聲技藝形式，注意到了歌詞在歷史發展中的「變數」。由此引發筆者三點思考：

　　首先，「古歌變為古樂府，古樂府變為今曲子，其本一也」指明了：古歌─古樂府─曲子是一個連續的具有承接關係的發展脈絡；而詩歌同樣經歷了文人參與「有歌詞的音聲技藝形式」創作之後不斷生發、演化並將文學性部分脫離出來的過程。儘管曲子與詩歌在源頭上並出於一，而且之後兩者關係仍然十分密切。但當士大夫「以詩一體自名」時，音樂性的歌詞已演化為一種文體，儘管「凡詩皆可入樂」，但並不意味著一種屬性和規定。從發生學和本質屬性上來看，曲子不同於詩、詞，乃是屬於音聲技藝形式的發展系統。

　　其次，「曲子詞」本身是一個可供演唱的文本，雖然它與文學家們所講的「詩詞」之間有著千絲萬縷的聯繫，但它在音聲技藝體系內的屬性是「歌詞」，是曲子的一部分而非主體。那麼，

[1]（宋）王灼《碧雞漫志》卷一，第 106 頁。

這些「歌詞」由誰來創作完成？文人自然是其中的一個主要創作群體，但是也應認識到另外一個現象：敦煌現存的曲子詞，從其題材來看雅俗皆有，從其文字的文學性上看有所謂「雅俗」之別，且以「豔詞」居多；創作群體則除文人外，更多的是如市民、妓女、僧人等各種社會群體——可見，當時曲子詞的創作群體是多元的，作品也是豐富的。

第三，進而應思考的是，古歌、古樂府、曲子皆是音聲技藝，那麼必然要有人演繹。從職業和從業群體的角度看，文人中愛好者倒是不少，但自然不會是主體承載者，其得以「稍盛」而後「繁聲淫奏」，根本的傳播主力還是專業樂人，這是無法迴避的事實。

比較各種詩、詞存本和音樂譜本，我們會看到大量同名的曲目（曲牌）名，這一現象常常使人對歷史上產生過的音樂與文學的形式發出各種推論和猜想，但談及兩者關係卻往往難以做出進一步解釋。其實，音樂作為曲子的第一性已經說明了問題，從一個藝術形式的完成過程來看：曲子詞是用於演唱的，有唱就要有音調。它與詩歌最大區別在於：自詩歌成為獨立存在的文學樣式起，從構思到創作再到欣賞，在不依託文學之外的任何形式的情況下，文人也可以獨立完成詩歌的創作；但是曲子顯然必須依託於樂人去演繹，依託一個體系去承載創作、整理、傳承、傳播。兩者比較如下：

詩詞—案頭文學—文人吟誦成章，書就成文，刊印流傳

曲子—音樂藝術—詞作者（樂人、文人等）與表演者（樂人主體）

　　從創作動機來看，以「樂」為生的樂人與文人等有閒階層有
很大不同，為了滿足社會的廣泛需求，樂人們必須不停地創作、
收集、編配新的音樂作品，其中將文人詩詞拿來改編、演唱自然
也是順理成章之事。

　　從「創作」本身看，音樂作品本身的時間性和不可重複，決
定了曲子與詩詞的根本不同。正所謂音樂是時間的藝術，從完整
性的角度看，音樂作品的創作包括兩個環節：案頭和舞臺。曲子
一類的聲樂作品，案頭創作應包括：音樂樣本與文學樣本，可謂
之「一度創作」；舞臺創作即二度創作，主要指的是音樂表演。
在整個曲子的創作過程中，「案頭創作」環節的創作者是多層面
的，或是一個具有音樂、文學兩方面能力的個體創作，或由兩個
（或更多）群體參與再歸由一個人整理、定型；「二度創作」環
節，則由於音聲技藝形式的藝術特殊性，而要求承載者應是受過
專業訓練的樂人群體。當然，不排除包括文人在內的其他群體也
有可能具有這種素養，但從職業和社會身份認同的角度來看，這
種可能性並非常態。在「一度創作」這個層面，文人參與較多，
但是二度創作則完全要依靠樂人的演繹來完成，這是音聲形態特
性所致。比較「吟詩」與「唱曲」的創作完成，曲子與文人詩詞
等文學樣式截然不同，從演員的嗓音條件、歌唱能力、樂器伴
奏、聲腔設計等諸多層面，獨立完整，自成體系。文學作品，揮
就成文，供讀者自品；音樂作品卻需要現場演繹，藝術表現、分
寸拿捏，全靠樂人的現場表演，這也即所謂「常演常新」的二度
創作意義之所在。

　　退而論之，即使從曲子一類音聲技藝形式的「一度創作」來

看，樂人的主體性也是顯而易見的。曲子作爲音樂樣態的本質，決定了文人在創作曲子歌詞時總是徘徊於自覺與不自覺之間，也就是說其創作目的和出發點絕不全然是站在曲子演藝的角度。

　　一方面，若說文人們都是主要以演出作爲其創作的出發點，顯然違背邏輯也不合史實。「據對於已經收集到的 1800 則宋金元詞話（不計重複、不計『詞調溯源』類條目）的統計，其中明確記述詞作已用於歌唱演出的，約爲 300 則，占六分之一。而提及『可歌』而不知是否曾歌的條目，約爲 100 則。雖然另外的 1400 餘則未提及是否已付歌，並不說明這些條目所涉及的詞作就沒有已歌，但這也從一個側面說明：唐宋詞作中有相當一部分的作品，與『音樂』並無直接關係，它們原本就不屬於『音樂文學』的範圍，並不存在『樂譜』的問題。前人所說的『填詞』，多數也是『依詞填詞』，而不是『依（音樂）譜填詞』，所遵從的只是『文本格律』而不是『音樂格律』，這樣填出來的詞，雖然理論上也可入歌，但歌起來可能並不美聽，『不宜付諸歌唱』，而多數作者也『並不在乎是否付諸歌唱』。」[2]

　　歷史上，如姜夔作詞度曲的情況的確存在，但畢竟爲數不多，而且姜夔如此做法恰恰說明其所作在當時並非大眾流行之曲子，也極有可能尚未納入樂人傳播體系，「旁譜」多少有著幾分無奈的意味。「姜夔 17 首旁譜，除《杏花天》爲現成詞調，《醉吟商小品》、《霓裳中序第一》改編自前人舊譜，《鬲溪梅令》

[2] 朱崇才《唐宋詞樂譜何以「失傳」》，《西南民族大學學報》（人文社科版）2006 年第 12 期，第 202 頁。

疑不能明,其餘 13 曲全部是新製曲調,其中《玉梅令》由范成大製作,餘《揚州慢》等 12 首全部是姜夔自度曲。這種文人自度曲,很難成為『流行歌曲』,只能在很小的範圍內傳播(即如姜夔這樣的名家,其詞作在元明兩代也幾乎失傳)。[3]文中所指不能成為流行歌曲的最重要原因,就在於曲子與詩、詞的承載群體有根本的不同,在文字、刊本小眾傳播的古代社會,只有那些納入到樂人創承體系內的文人詞作,才有可能在社會上廣泛傳播,所謂「凡有井水飲處,即能歌柳詞」,是與柳永「忍把浮名,換了淺斟低唱」分不開的。《避暑錄話》載:

> 柳永為舉子時,多遊狹邪,善為歌辭。教坊樂工,每得新腔,必求永為辭,始行於世,於是聲傳一時。……余仕丹徒,嘗見一西夏歸朝官云:「凡有井水處,即能歌柳詞。」言其傳之廣也。[4]

這反映出曲子的創作更多時候是:或文人寫了詩詞,樂人拿來使用,或文人依某個流行曲調曲牌填寫新詞。

《碧雞漫志》載:

> 唐時古意亦未全喪,竹枝、浪淘沙、拋球樂、楊柳枝,乃詩中絕句,而定為歌曲。故李太白清平調詞三章皆絕句。元、白諸詩,亦為知音者協律作歌。白樂天守杭,元微之贈云:「休遣玲瓏唱我詩。我詩多是別君辭。」自注云:「樂人高玲瓏能歌,歌予數十詩。」樂天亦醉戲諸妓云:「席上

[3] 朱崇才《唐宋詞樂譜何以「失傳」》,第 203 頁。
[4] (宋)葉夢得《避暑錄話》卷下,中華書局 1985 年版,第 49 頁。

爭飛使君酒，歌中多唱舍人詩。」又聞歌妓唱前郡守嚴郎中詩云：「已留舊政布中和。又付新詩與豔歌。」元微之見人詠韓舍人新律詩，戲贈云：「輕新便妓唱，凝妙入僧禪。」沈亞之送人序云：「故友李賀，善撰南北朝樂府古詞，其所賦尤多怨鬱淒豔之句。誠以蓋古排今，使為詞者莫得偶矣。惜乎其中亦不備聲歌弦唱。」然唐史稱，李賀樂府數十篇，雲韶諸工皆合之弦管。又稱，李益詩名與賀相埒，每一篇成，樂工爭以賂求取之，被聲歌供奉天子。又稱，元微之詩，往往播樂府。舊史亦稱，武元衡工五言詩，好事者傳之，往往被於管弦。又舊說，開元中，詩人王昌齡、高適、王之渙詣旗亭飲。梨園伶官亦招妓聚燕，三人私約曰：「我輩擅詩名，未定甲乙，試觀諸伶謳詩，分優劣。」一伶唱昌齡二絕句云：「寒雨連江夜入吳。平明送客楚帆孤。洛陽親友如相問，一片冰心在玉壺。」「奉帚平明金殿開。強將團扇共徘徊。玉顏不及寒鴉色，猶帶昭陽日影來。」一伶唱適絕句云：「開篋淚沾臆，見君前日書。夜台何寂寞，猶是子雲居。」之渙曰：「佳妓所唱，如非我詩，終身不敢與子爭衡。不然，子等列拜床下。」須臾妓唱：「黃河遠上白雲間。一片孤城萬仞山。羌笛何須怨楊柳，春風不度玉門關。」之渙揶揄二子曰：「田舍奴，我豈妄哉。」以此知李唐伶伎，取當時名士詩句入歌曲，蓋常俗也。蜀王衍召嘉王宗壽飲宣華苑，命宮人李玉簫歌衍所撰宮詞云：「輝輝赫赫浮五雲。宣華池上月華春。月華如水映宮殿，有酒不醉真癡人。」五代猶有此風，今亡矣。近世有取陶淵明歸去來、李

太白把酒問明月、李長吉將進酒、大蘇公赤壁前後賦，協入
聲律，此暗合其美耳。[5]

這段文字描寫的現象很值得注意，整體來看：涉及作品，有
竹枝、浪淘沙、拋球樂、楊柳枝、李白清平調詞，元白二人詩
作、新律詩、唐人擬作南北朝樂府、王之渙等人絕句、武元衡五
言詩、蜀王衍宮詞、陶淵明歸去來、李長吉將進酒、蘇東坡赤壁
賦；涉及的文人，有東晉的陶淵明，唐代李白、元稹、白居易、
李賀、李益、王昌齡、高適、王之渙，五代前蜀後主王衍，宋人
李長吉、蘇東坡等；題材內容有嫵媚纏綿的「豔歌」、宮詞，離
愁傷懷的「別君辭」、《涼州詞》，粗獷豪放的《赤壁賦》，飄
逸靈隱的《歸去來》等——這體現出古代文人創作的豐富性。它
們被用來協入聲律、被之管弦，入樂而歌，說明文人創作為曲子
提供了可資選用的大量文學文本，文人在曲子創作中重要作用值
得充分肯定。

這裡既有東晉的田園詩、唐代的絕句／律詩／宮詞、唐人擬
作的南北朝樂府詞等文人詩作，乃至宋人蘇軾所做的賦，也有竹
枝、浪淘沙、拋球樂、楊柳枝、清平調等固有曲調曲牌的文人填
詞——其體現了文人創作豐富性的同時，更充分說明了樂人選擇
上的能動性。曲子的創作對於樂人而言是職責所在，因此其選擇
文學文本的目的性也很明確，王灼講李益詩作的名氣之盛時，用
「每一篇成，樂工爭以賂求取之，被聲歌供奉天子」來描述，從
樂工創作的角度而言，既然「供奉天子」則當然要在符合創作需

[5]（宋）王灼《碧雞漫志》卷一，第 109 頁。

求的前提下，優中選優。在筆者看來，李益之所以名氣如此之大，樂工的不斷被之聲歌進行傳唱，當是功不可沒的。而文中又講「武元衡工五言詩，好事者傳之，往往被於管弦」則顯然說明了樂人選詞入樂的能動性。

另一方面，上例史料中講到沈亞之送人序中說，李賀善於寫「南北朝樂府古詞」，並且「尤多怨鬱淒豔之句」、「以蓋古排今」而「爲詞者莫得偶矣」，但是卻「惜乎其中亦不備聲歌弦唱」。又，沈括《夢溪筆談》載：

> 然唐人填曲，多詠其曲名，所以哀樂與聲尚相諧會。今人則不復知有聲矣，哀聲而歌樂詞，樂聲而歌怨詞。[6]

沈義父《樂府指迷》載：

> 前輩好詞甚多，往往不協律腔，所以無人唱。如秦樓楚館所歌之詞，多是教坊樂工及市井做賺人所作，只緣音律不差，故多唱之。求其下語用字，全不可讀。甚至詠月卻說雨，詠春卻說秋。如【花心動】一詞，人目之爲一年景。又一詞之中，顚倒重複，如【曲遊春】云：「臉薄難藏淚。」過云：「哭得渾無氣力。」結又云：「滿袖啼紅。」如此甚多，乃大病也。[7]

諸如以上的一些文人論述，似乎總認爲樂人們不懂分辨文辭良莠，也不知曲詞之結合。這種認知實際上是文人自恃身份的一種

[6]（宋）沈括《夢溪筆談》，遼寧教育出版社1997年版，第27頁。
[7]（宋）沈義父著，蔡嵩雲箋釋《樂府指迷箋釋》，人民文學出版社1963年版，第69頁。

體現。誠然，在文學修辭上，文人自然要在行的多，但曲子是用來唱的，歌詞是曲子有機的組成部分而並非全部，採用怎樣的詞，怎樣增刪調整以配合音樂作品的整體，才是當時樂人創作曲子最要緊之處。劉勰早在其《文心雕龍》中就曾指出：「凡樂辭曰詩，詠聲曰歌，聲來被辭，辭繁難節；故陳思稱左延年閑於增損古辭，多者則宜減之，明貴約也。」[8]

《鈍吟雜錄·古今樂府論》載：

> 樂府本詞多平典，晉、魏、宋、齊樂府取奏，多聲牙不可通。蓋樂人采詩合樂，不合宮商者，增損其文，或有聲無文，聲詞混填，至於不可通者，皆樂工所為，非本詩如此也。[9]

儘管作者也是囿於文人身份在論說，但有一處卻是點中了關鍵，即「樂人采詩合樂，不合宮商者，增損其文」——作為音樂藝術，樂人演唱自然要從音樂的角度考慮，調整拗口的字詞、增刪不適宜的句子，本來就是符合歌曲創作規律的一種最常規的做法，且不說這種已經有了曲調而進行「采詩入樂」的創作手法，就算是為新詞譜曲也一樣會有增刪修改的情況。譬如《賭棋山莊詞話》載：

> 善詞亦藉善歌，故宋詞亦不盡可歌，須歌者具融化之才。姜白石云：「滿江紅末句無心撲三字，歌者將心字融入去聲，方諧音律。」即此說也。[10]

[8] （梁）劉勰《文心雕龍》卷二，中華書局 1985 年版，第 11 頁。

[9] （清）馮班《鈍吟雜錄》，雪北山樵輯《花薰閣詩述》，清嘉慶刊本。

[10] （清）謝章鋌《賭棋山莊詞話》卷九《秦雲擷英小譜》，唐圭璋編《詞話叢編》（第 4 冊），中華書局 1986 年版，第 3439 頁。

再如黃翔鵬考證《魏氏樂譜》中的《江南弄》時曾做如下論述：
「梁武帝蕭衍作詞的《江南弄》，《魏氏樂譜》中並無『和聲』
『陽春路，娉婷出綺羅』這一句。這是我從《樂府詩集》引《古
今樂錄》文中查出來補上的。原曲『臨歲腴，中人望，獨踟
躕』，無論作什麼樣的演唱處理都煞不住腳。這使我大為起疑，
很想探尋個究竟。查到《江南弄》的結構問題才明白，此曲須有
『和聲』，用『三洲韻』。這個『韻』字卻非詩詞的押韻之義。
《樂府詩集》中『江南弄』詞都不限一韻，也沒有與『三洲』同
韻的。意為音樂進行上的『落韻』。用我們的『行話』說，就是
『幫腔』的結束句落在調式主音上，用來加強結束效果。把它加
上後，果然就圓滿了。把這一例選擇在此，用意是為古歌中運用
『和聲』找到了一個實例。」[11]同樣地，也可以說樂人們在演唱的
時候，加入「和聲」使得《江南弄》一詞在演唱處理上煞得住
腳，整個曲子聽起來完整而妥貼。這些乃是音樂創作中的技術環
節，是合乎音樂創作邏輯的完美結合。

　　音樂與文學各有獨特的創作方式和特點，無可非議。可歷代
一些文人對此卻總是喋喋不休，其實這還是因為承載者等級身份
差異而致。習慣於指點江山、激揚文字的文人雅士们，往往忘記
了那些被傳唱的經典，必定是詞曲俱佳、結合完美者為最妙！前
例沈義父稱「前輩好詞甚多，往往不諧律腔，所以無人唱。如秦
樓楚館所歌之詞，多是教坊樂工及市井做賺人所作，只緣音律不
差，故多唱之」，這說明文人中也多有對樂律不明者，而樂人所

[11] 黃翔鵬《明末清樂歌曲八首》，載《黃翔鵬文存》，第 554 頁。

創詞雖文學性稍差，卻合乎音律。顯然，只有兩者結合，方爲最佳。文人們所以能夠把握這些樂調，進行其中文學部分的創作，必然需要廣泛接觸樂人的現場演繹，而樂籍體系所承載的諸多公私飲宴，就是其得以親見親聞的重要場合（所）。

不論是王昌齡（《芙蓉樓送辛漸》／《長信怨》）、高適（《哭單父梁九少府》）、王之渙（《涼州詞》）的詩作，還是陶淵明《歸去來》，李白《把酒問明月》、李長吉《將進酒》、蘇東坡《赤壁賦》，不論是絕句、律詩，還是古詩、文賦，對於樂人編創曲子而言，無非都是歌詞而已，作爲曲子的文學樣本，所謂雜言、齊言並無本質區別和嚴格界限，它應當是以曲子的具體創作爲標準的。

但這不代表樂人創作曲子就是隨意性的。恰恰相反，曲子作爲音聲技藝具備音樂系統獨有的創作特徵和方式，而並非以詩詞格律爲主導。《錢大尹智寵謝天香》載：

> （錢）張千將酒來，我吃一杯，教謝天香唱一曲調咱。
> （旦）告宮調。（錢）商角調。（旦）告曲子子名。（錢）
> 定風波。[12]

謝天香演唱曲子不僅要有曲牌名，還要告宮調，說明了同一曲牌歸屬於不同的宮調的情況，體現出曲子曲牌在音樂創作上的有序與規範。

站在音樂創作立場上看，文人的創作上不一定是有意识和主

[12]（元）關漢卿《錢大尹智寵謝天香》，王學奇、吳振清、王靜竹校注《關漢卿全集校注》，河北教育出版社 1988 年版，第 344 頁。

動的；樂人則不同，他們不斷將社會上的不同階層的、不同身份的文學創作納入音聲技藝體系，加以收集、整合、編配、創作。由此，可以說文學樣態的詩、詞，與以唱爲主的曲子是兩個體系，雖然發展過程中有所交叉、重合，但從藝術構成、承載群體、創作發生（目的、心理）的意義看，差异立现。

二、曲子的創作特點

曲子之所以被学界稱爲「藝術歌曲」，是旨在強調它的規範性和藝術成熟性。楊蔭瀏《中國古代音樂史稿》中指出：「在勞動人民不斷創造大量民歌的長期持續過程中，勞動人民自己，除了擔負主要的創作任務以外，又通過群眾意見自發的交流與集合，對當時流行的新舊民歌，進行了選擇；從其中把優秀的、特別得到群眾愛好的民歌漸漸區別開來，加以更多的推薦，更廣泛的應用，爲它們填進更多的歌詞，在演唱藝術上，在音樂的加工改編上，對它們進行了更多的努力。這種被選擇、推薦、加工的民歌，雖然基本上是出於民歌，但同時已脫離最初的民歌形式而爲向更高的藝術形式發展作進一步的準備。這樣被選擇、推薦、加工的民歌，實際上已不同於一般的民歌，而已是一種藝術歌曲了。在唐代，它們已不叫民歌，而叫《曲子》了。《曲子》比之一般民歌得到更廣泛的應用；除了仍可以像一般民歌一樣，單獨清唱之外，它們還被用於說唱、歌舞等等其他更高的藝術形式中間。」[13]筆者認爲，曲子最初的生發源自大眾生活是確定無疑的，

[13]楊蔭瀏《中國古代音樂史稿》（上冊），第 193 頁。

當然「大眾」應當泛指各個階層，作爲情感的抒發，藝術的原初狀態可能發生在任何人的身上。曲子的來源應當是基於這個寬泛基礎之上的，當其脫離這種原初狀態，進而流行、被「選擇、推薦、加工」成爲一種藝術性較高的樣態時，實際上是一種音樂藝術的重構和藝術規範性的體現，從曲子的淵源來看，其創作具有著普遍性和群體性，而當其「選擇、推薦、加工」進而成爲「更高的藝術形式」則表現出專業性的重要，樂人無疑是這個過程中最爲重要的創作者。

楊先生的論斷還同時提示了曲子稱爲「藝術歌曲」的獨特內涵，即它不完全等同於歐洲音樂中「藝術歌曲」。後者是對 18 世紀末 19 世紀初，盛行於歐洲的抒情性歌曲的通稱，「其特點是歌詞多半採用著名詩歌，側重表現人的內心世界，曲調表現力強，表現手段及作曲技法比較複雜，伴奏占重要地位。」[14]歐洲藝術歌曲一般是小型曲式結構，也有所謂套曲的形式，並且歌曲創作主題也常採用民族、民間[15]流行曲調。

作爲現當代學術研究的普遍現象，學者們常會借用西方術語來詮釋或表述中國傳統文化的某些特徵，從曲子與歐洲「藝術歌曲」的比較來看，兩者都是音樂與文學的結合體，在案頭創作和舞臺表演上都強調專業性和藝術性，結構上都是短小而精緻的，而同時也可以發展成爲大型聲樂作品。這些應是楊先生借用「藝

[14]《中國大百科全書》（音樂舞蹈卷），中國大百科全書出版社 1989 年版，第 210 頁。

[15]筆者文中所使用的「民間」，是指非職業化、非官方化的普通大眾群體及其社會環境。

術歌曲」表述「曲子」的主要原因。當然,楊先生並非全然將兩者等同。他強調曲子的來源,實則就是在強調中國傳統音樂文化的獨特之處。

一首曲調,最初的狀態,往往有原詞與之對應,這種原詞原曲的結合狀態,是「專曲專用」的狀態。「如清紀昀指出:『考《花間》諸集,往往調即是題,如《女冠子》則詠女道士,《河瀆神》則為送迎神曲,《虞美人》則詠虞姬之類。唐末五代諸詞,例原如是。』(《四庫全書總目提要·克齋詞提要》)後來由於同一曲調改換了歌辭,故出現了調名與歌辭不合的情形。如唐溫庭筠《黃曇子歌序》云:『凡歌辭,考之與事不合者,但因其聲而作歌爾。』」[16]當一首曲調開始被傳唱,尤其是隨著樂人的不斷演繹,詞作的內容被人們不斷地改編、重創,進而實現曲調與原詞的分離,在這個過程中,所謂「詞牌」、「曲牌」隨之形成。曲子也因此具有了一個重要創作特徵,即「曲調固化,內容變化」的「曲牌」創作方式。

馮班《鈍吟雜錄·嚴氏糾繆》曰:

(嚴氏)云:仙人騎白鹿之篇,予疑「苕苕山上亭」已下,其義不同,當又別是一首,郭茂倩不能辨也。按:此本二詩,樂工合之也。樂府或一篇詩止截半首,或合二篇為一,或一篇之中增損其字句。蓋當時歌謠出於一時之作,樂工取以為曲,增損以協律。故陳王陸機之詩,時謂之「乖

[16]俞為民《宋元南戲曲調探源》,《宋元南戲考論續編》,中華書局 2004 年版,第 78—79 頁。

調」，未命樂工也，具在諸史《樂志》，滄浪全不省，乃云
郭茂倩不辨耶。[17]

這段話是作者對宋人嚴羽《滄浪詩話》的評論，所謂「蓋當
時歌謠出於一時之作，樂工取以為曲，增損以協律」，說明了樂
人「采詩合樂」的一種基本狀態。而談到「采詩入樂」的結果，
馮班稱：

樂府采詩，以配聲律，出於伶人增損、併合、剪截，改
竄亦多，自不應題目，豈可以為例。[18]

是否「可以為例」，是馮班作為文人在寫作詩詞上的認知，偏頗
之處，姑且不論。單就「采詩以配聲律」來看，增損、併合、剪
截，以使之可以為樂之所用，隨之出現了所謂的「不應」原來案
頭文本的題目，此即「曲（詞）牌」產生的過程。

關於曲牌，喬建中《曲牌論》所述深徹：「曲牌，當它作為
一個表述相對完整的樂旨的音樂「單位」時，它就是一件有自己
個性和品格的藝木品，具有獨立的作品的意義；當它作為由若干
個這樣的「單位」連綴而成的某種有機「序列」的局部時，它具
有結構因素意義；當它以上述兩種型態共同參與戲曲、曲藝的藝
術創造并成為某一劇種、曲種音樂的主要表現手段時，它又具有
「腔體」意義；當它作為一種具有凝固性、程式性、相對變異性
和多次使用性等特徵的音樂現象時，它則具有音樂思維方式的含

[17] （清）馮班《鈍吟雜錄》卷五《嚴氏糾繆》，商務印書館1937年版，第73頁。
[18] （清）馮班《鈍吟雜錄》卷三《正俗》，第37頁。

義。」[19]喬先生指稱曲牌是中國傳統音樂的「細胞」，乃為在律調譜器之外的又一典型特徵——從發生的角度看，這就是曲子所具有的本體特徵和重要意義之一。

曲子曲牌的創作方式，使得音樂與文學產生一種有別於西方創作的微妙關係，學界稱為「依曲填詞」，而這種不同於「以樂從詩」的做法也常被一些古代文人所不理解，認為古意盡失。[20]事實上，這種創作方式一直就存在，並非到了唐宋才產生。既有研究表明：

> 漢代以來的《相和歌》、《清商樂》和唐代的《曲子》中，同樣有很多利用同一曲調，描寫不同內容，抒發不同感情的例子。在後來的戲曲音樂中，稱若干不同的曲調為曲牌，而同一曲牌，也常常用以描寫不同的內容。這在中國音樂中，是非常普遍的情形。[21]

各時代音樂的新形式的形成，詩歌風格的改變，在很大

[19]喬建中《曲牌論》，第213頁。

[20]王安石的說法是：「如今先撰腔子，後填詞，卻是永依聲也。」王灼的說法是：「今先定音節，乃制詞從之，倒ані甚矣。」《能改齋漫錄》的說法是：「明皇尤溺於夷音，天下薫然成俗。於是才士始依樂工拍擔之聲，被之以辭。句之長短，各隨曲度，而愈失古之『聲依永』之理也。」《朱子語類》的說法是：「古人作詩，只是說他心下所存事。說出來，人便將他詩來歌。……今人卻先安排下腔調了，然後做語言去合腔子。豈不是倒了！卻是永依聲也。古人是以樂去就他詩，後世是以詩去就他樂，如何解興起得人。」（詳見王小盾《〈宋代聲詩研究〉序》，載楊曉靄著《宋代聲詩研究》中華書局2008年版，第7頁）

[21]楊蔭瀏《中國古代音樂史稿》（上冊），第197頁。

的程度上，是與《曲子》形式的不斷豐富、不斷改變有關；這種選擇、推薦一部分民歌而且對之進行加工改編的傳統做法，曾在中國的歷史中長期繼續，不過各時代對這類民歌所給予的名稱有所不同而已。早在漢、魏、六朝時代，這傳統做法已在進行，《相和歌》中、《清商樂》中所包含的，大部分可以說是人民選定的形式，而那些以填寫歌詞著名的傑出的文學家往往正是那些在群眾基礎上建立、選定的新的歌曲形式的接受者與運用者，唐代以後直到今天，這種傳統，一路得到繼承和發揚，近代所謂《小曲》，其實就是唐人所謂《曲子》。[22]

從創作方式開看，隋唐的「曲子」之前的歷史時期凡是經由「選擇、推薦」進而加工的相對固定的精緻短小的結構，都是同於「曲子」的一類藝術歌曲形式；或者換個角度講，中國歷史上的各個時期都有著這樣一種「選擇、加工、推薦」的音樂形式，這些形式在當時或獨立成為作品，或作為基本單位，再或是成為新創作品的基本元素，總之無一不體現樣本和細胞的作用。由此，一方面，可以說這是中國傳統音樂最為典型創作傳統，而這種傳統又成為今人認知曲子的基本特徵；另一方面，既然創作傳統得以延續，則歷代都有的這種藝術形式及其作品，必然會因樂人的傳承而得以保留（或接衍），由此而不斷生發出新的藝術樣式和藝術作品。通俗地講，也就是曲子既具有特定歷史時期的獨特性，又具有承上啟下的歷史傳承性，而依託專業樂人作為主體

[22]楊蔭瀏《中國古代音樂史稿》（上冊），第193—194頁。

承載者，使之得以很好地維繫這兩種特性，使在其基礎上不斷生
發出的新的藝術樣式彼此間並行不悖地傳承、發展。這是曲子及
其曲牌本體所具有重要意義。

很多學者都曾做過大量的曲牌統計工作，爲進一步研究打下
堅實基礎：

> 隋唐時代四方音樂的匯流，也表現為曲子的一個特色。
> 秦聲、隴聲、蜀聲、南音、巴歌、楚調、淮南曲、蠻子詞—
> —這一類詞語，充斥唐人詩篇。教坊曲中有來自吳越的《吳
> 吟子》、《南歌子》、《南鄉子》；有產於廣西的《酒泉
> 子》、《甘州子》、《鎮西子》、《胡渭州》；有發源於西
> 域的《蘇莫遮》、《龜茲樂》；有起自北方起境的《北庭
> 樂》、《突厥三台》；有風靡中原的《破陣樂》、《黃
> 獐》；等等。[23]

> 至今流傳的詞牌如《獻天花》、《羌心怨》、《贊普
> 子》、《菩薩蠻》、《歸國遙》等，基本是兄弟民族樂曲的
> 輸入或衍變。[24]

> 根據實踐譯出的白石譜，應是當時某種新聲的風俗之
> 證。他的《醉吟商小品》更非出自創作而卻是唐代胡樂的遺
> 音。本文首次發表的【菩薩蠻】和【瑞鷓鴣】二曲，卻是近
> 世工尺譜式中極為稀見的，以驃國古曲與龜茲樂舞而採用於

[23] 王昆吾《隋唐五代燕樂雜言歌辭研究》，第 62 頁。
[24] 傅雪漪《試談詞調音樂》，《音樂研究》1981 年第 1 期，第 36 頁。

宋詞的寶貴見證。[25]

出於唐代大曲《舞春風》的一些可歌的摘遍，原先是用七言律詩歌唱的。由於被樂工又再填詞，就漸漸演成長短句字數不等而略有出入的詞牌及其「又一體」。[26]

明代胡震亨在《唐音癸籤》中，經考據後指出所有唐曲子中 37 曲乃周、隋以前舊曲。而任半塘在《唐聲詩》、《教坊記箋訂》兩部書中對源自前朝的唐代曲子做了梳證後，指出僅《教坊記》中的清樂就有，共 68 首，在總共 278 首曲子中所占比例大致為四分之一左右。無論二者從那個角度入手進行研究都可以看出，在天寶年間的唐代曲子仍有很多傳統清樂音樂在流傳。[27]

由上可見，曲子包含了不同時代、不同地域、不同內容、不同類屬的音樂作品，這既充分顯示出曲子創作基礎和創作本身的豐富性、廣泛性，也從一個側面反映出樂人對社會流行的各種曲調拿來篩選、加工、改編、重塑的創作過程。同時，無論是胡震亨、任半塘的文獻爬梳，還是黃翔鵬的曲調考證，無論是從清商樂到唐曲子，還是宋詞配入唐代胡樂，都鮮明顯示出曲子的傳承性。這些圍繞曲子本體展開的研究為認知曲子提供了重要的線索和依據。進而需要關注的問題是，這些曲子何以被整合又何以流播？由此，必然應當對曲子之前的歷史脈絡加以回溯。

[25]黃翔鵬《兩宋胡夷里巷遺音初探》，《黃翔鵬文存》，第 444 頁。

[26]黃翔鵬《兩宋胡夷里巷遺音初探》，第 454 頁。

[27]孫曉霞《唐教坊曲子曲名樂調源流考》，山西大學 2006 屆碩士學位論文。

第二節　制度承載：古歌·樂府·曲子

一、俗樂與禮樂之關係

　　基於功用性而產生的禮、俗觀念——禮樂的確立，也意味著俗樂的產生。「所謂禮樂，是在國家規定的禮制範圍內、在一定等級禮制儀式中與禮相須使用的樂。」[28]楊蔭瀏《中國音樂史綱》講：「通常宴享所用的音樂，有含有典禮意義的，同時也有偏重娛樂意義的。」[29]從中國古代禮樂發展歷史及官方規定來看，楊先生此處所言之「典禮意義」乃指禮樂，而偏重娛樂部分的則為俗樂。籠統而言，若依「中國傳統樂文化，從其功用上認知其實就是兩大類：禮樂與俗樂」[30]之邏輯推論，則禮樂之外的部分皆為俗樂，即不在與禮之規定相對應匹配範圍內的以娛樂、審美為主要目的的一切音聲技藝形式。[31]當然這只是為了探討之便而先將事物放在靜態下觀之的一種認知，社會形態當然不會是靜止的，社

[28]項陽《禮樂·雅樂·鼓吹樂之辨析》，《中央音樂學院》2010 年第 1 期，第 5 頁。
[29]楊蔭瀏《中國音樂史綱》，上海萬葉書店 1952 年版，第 84 頁。
[30]項陽《禮樂·雅樂·鼓吹樂之辨析》，第 3 頁。
[31]從類型學的角度看，同級分類的依據必須明確而同一。筆者認同某一樂曲或音樂形式在多種場合使用進而具備多種功能的觀點，但如果據此或依據純粹的音樂本體進行分類，則會在很大程度上削弱甚或忽視了中國傳統音樂文化特質的全面性。數千年的禮樂觀念使中國傳統音樂體現出強烈的功能性，因而筆者這裡的論述是站在功能性用樂的角度，以用樂的目的性作為分類和論述依據的。

會科學的研究也不可能按照自然科學那樣去做嚴密的分割，因此在這種基礎性的相對分類之上，還應考慮到禮、俗存在著相互重疊、相互影響、相互轉換的部分。

　　既有認識中，對於「俗樂」概念相對明確的是：它具有著強烈的世俗性特徵；包含鄭聲、散樂（百戲）等歷史音聲形態；與「雅樂」對稱；並且，似乎隋唐是一個界標，這個時期俗樂的地位從官方的角度得以提升到一個較高位置，主要的依據是隋文帝分雅俗二部、唐玄宗分設教坊兩件事情。[32]儘管這些認知尚有很多值得辨析（如「禮樂」、「雅樂」、「民間」）之處，但其具有的歷史發展視角，是值得肯定而且非常重要的，其從整體上概括了「俗樂」的最為典型的特徵。

　　綜合考量禮樂與俗樂之關係，筆者試以公式表示為：A‧B；A＋B；A×B三種情形。

　　A‧B：指禮樂與俗樂相對獨立互不影響的專門性，是禮、

[32]參見《音樂百科詞典》：「中國相對於雅樂而言的音樂稱謂，多指中國民間音樂。中國古代宮廷宴饗所用的燕樂，大多取自民間，有時也稱俗樂。」（繆天瑞主編，人民音樂出版社1998年版，第583頁）；《漢語大詞典》：「古代對民間音樂、外來音樂和散樂（百戲）的泛稱。與雅樂相對。雅樂、俗樂之分，始於隋文帝。唐玄宗時，設教坊掌之‧參閱《文獻通考‧樂一九》。」（漢語大詞典出版社1990年版，第1408頁）；《辭源》：「民間音樂，與『雅樂』相對。《孟子‧梁惠王》下：『寡人非能好先王之樂也，直好世俗之樂耳。』注：『謂鄭聲也』。隋唐前雅俗之樂不分。宮廷宴樂也有用俗樂的。至隋文帝始分雅俗二部。唐玄宗時設置左右教坊以管理俗樂，並在梨園教練俗樂樂工。唐時俗樂有二十八調，與雅樂同隸太常。」（商務印書館1988年版，第120頁）

俗關係對立的一面對音樂所產生的影響及其使之具有的特殊性，這裡包含兩個層面：其一，創作目的的專門性，即某樂曲產生的原初目的。應當說每一首樂曲產生都有其特定的環境和激發因素，而這也可以視作其最原初的目的。譬如：可以視作俗樂行爲的「勞者歌其事」就體現了這種在創作的原初目的；而禮樂中之吉禮用樂（尤其是所謂「禮樂不相沿」的秦以後）也是專門性創作，其原初目的顯而易見。其二，用樂心態的專門性，即音樂在特定時間、空間下，面對特定的用樂對象，用樂者和服務者的用（作）樂心態是具專門而單一性的。這種情況譬如：禮樂之吉禮、凶禮、軍禮用樂，其用樂場合決定了用（作）樂者的心態側重莊嚴肅穆，而俗樂之茶樓酒肆、秦樓楚館、勾欄瓦舍中的用樂則全在於審美娛樂，與其迥然不同。

　　以上兩個層面相互作用，影響乃至決定了音樂本體的最初創作、再度創作（包括某種音樂曲調、形式的衍生變體，或將其作爲元素重新創作等情況）[33]以及音樂風格的形成。

　　A＋B：指禮樂與俗樂相互交叉的現實性，是禮、俗關係結合的一面在用樂場合上的實際情形。這方面主要體現在禮樂的軍禮、嘉禮、賓禮及部分吉禮中，在諸如鹵簿、冊封、大朝會、宴享、巡幸等場合中都會有俗樂的表演，這些音聲技藝形式本不在同時期的禮樂規定範圍之內，但是作爲審美娛樂也常常在出現在某種禮的場合。如《文獻通考·樂考》「俗部樂（女樂）」載：

[33]整體地看，其包含兩種情形：在禮、俗各自內部生發的音樂；俗樂與禮樂相互轉換產生的音樂。

「教坊自唐武德以來，置署在禁門內。開元後，其人浸多。凡祭祀、大朝會，則用太常雅樂，歲時宴享，則用教坊諸部樂。」[34]《宋史·禮志》「嘉禮」載：「冊命親王大臣之制……教坊樂工六十五人，及百戲、蹴鞠、鬥雞，角觝次第迎引，左右軍巡使具軍容前導至本宮。」[35]儘管這種情況在各個歷史時期有所差異，但是俗樂以其「俗樂」本身的面貌在禮之場合中使用，具有普遍性。[36]

A×B：指禮樂與俗樂相互交叉的融合性，禮、俗關係結合的一面使音聲技藝形式的功能具有了複雜性。如《通志·樂略》「樂府總序」曰：「風者，鄉人之用；雅者，朝廷之用；合而用之是爲風雅不分。然享大禮也，燕私禮也，享則上兼用下樂；燕則下得用上樂，是則風雅之音雖異，而享燕之用則通。」[37]

這段話表明了一個非常明確的概念，即風雅之間、禮俗之間用樂有著相通的一面，如「上兼用下樂」與「下得用上樂」。禮樂文化之下，一種音聲技藝形式的使用，應當是在合乎規制的前提下進行的，這即是禮樂文化之功能性用樂的道理。譬如：先秦

[34]（元）馬端臨《文獻通考》卷一四六，中華書局1986年版，第1282頁。

[35]《宋史》卷一一一《禮志》，中華書局1977年版，第2668—2669頁。

[36]相關研究表明，中國傳統文化中的俗樂、禮樂具有更爲緊密的聯繫，其一爲宏觀用樂語境之禮樂—俗樂，其二爲禮樂語境之雅樂—俗樂。（參見項陽《俗樂的雙重定位：與禮樂對應；與雅樂對應》，《音樂研究》2013年第4期）。筆者認爲，在這種雙重關係中，禮、俗之樂中部分音樂（曲調、形式）必然被彼此移植、吸收、轉化。

[37]（宋）鄭樵《通志》卷四九《樂略》，商務印書館1935年版，第625頁。

「禮俗兼用」的「金石之樂」；[38]秦漢以降本身作為「軍中之樂」「非統軍之官不用」的鼓吹樂，最後發展為「文官用之，士庶人用之，僧道用之。金革之氣，遍於國中。」；[39]明永樂年間，俗曲俗調成為禮佛的欽賜寺廟歌曲；等等。若將當下之傳統音樂納入視野，如全國各地普遍存在的廟會上所見到的正對神殿戲臺上為敬神而演的戲曲，對其做出優劣評價的是拜神的觀眾，用樂場合的禮俗兼融使戲曲本身具備了娛神娛人的雙重功能。

　　以上三者，A·B反映出禮、俗用樂之間的差異性和相對獨立；A＋B反映出禮、俗用樂實際運用中的結合；A×B則從樂的角度反映出禮、俗觀念影響下，中國傳統音樂文化的音聲技藝形式具有了多重功能。由於禮樂在「禮」的規定性上相對明確，使禮樂與俗樂的差異性顯而異見，同時禮樂與俗樂在「樂」的層面和實際運用上又確實有著交融，其體現了二者相互依存，相互影響之關係。

　　從藝術審美的角度看，音樂本身並不具有明顯和固定的指向性和功能性，因而這種禮、俗用樂的規定應當更多是從外部、從禮俗之別的觀念上出發的。結合歷史文獻，從人文心理和功能性用樂的邏輯關係上看，作為代表國家形象的禮樂在規定性上顯然要比俗樂嚴格的多，而俗樂則要比禮樂更為豐富和鮮活的多，禮樂與俗樂之間也似乎具有一種基於社會層面的級別高低之分。當

[38]參見項陽《「合制之舉」與「禮俗兼用」》，《鐘鳴寰宇——紀念曾侯乙墓編鐘出土 30 周年文集》（李幼平主編），武漢出版社 2008 年版。

[39]顧炎武著，黃汝成集釋《日知錄集釋》卷五，嶽麓書社 1994 年版，第 168－169 頁。

國家禮樂需要擴充和增加的時候，除了專業創造以外，最快捷的方法就是對俗樂（曲調、形式等）的改造使用；尤其是諸如在軍、賓、嘉等「禮」的場合，本身就含有更多的振奮精神、愉悅身心的審美要求，這是禮樂層面納入俗樂的一個重要渠道。

「中國傳統社會中禮樂與俗樂是具有張力的兩極，在社會生活中相互作用，相互補充，哪一極都不可或闕者，雖然在不同歷史階段顯現人們對某一極更為看重或稱偏重，但在中國傳統樂文化中，禮樂與俗樂其實都是不可偏廢，這樣的形態貫穿中國傳統社會始終。」[40]項陽提出：「就延續三千餘載的禮樂制度整體看，兩周應視為禮樂制度的確立期；漢魏以至南北朝應視為禮樂制度的轉型期。唐代是禮樂制度真正意義上的定型期，從宋以下則是國家禮樂之理念相對固定，並在這種理念下不斷發展、延續直至隨清廷解體而導致禮樂制度消亡的時期。」[41]並以《中國禮樂制度四階段論綱》為題詳細論之。從禮樂與俗樂的相互依存的關係來看，隨著禮樂制度的不斷發展與完善，俗樂也必然有著相應的變化、發展軌跡。

前例《碧雞漫志》中樂人的服務對象和表演的場合，有「供奉天子」的宮廷、官員間的宴會應酬、茶樓酒肆的聚會飲宴等，都突出顯現出曲子的一個典型特徵——娛樂性，其是一種俗樂音聲技藝形式。「蓋隋以來，今之所謂『曲子』者漸興，至唐稍盛。今則繁聲淫奏，殆不可數。古歌變為古樂府，古樂府變為今

[40]項陽《中國禮樂制度四階段論綱》，《音樂藝術》2010年第1期，第11頁。
[41]項陽《禮樂·雅樂·鼓吹樂之辨析》，第11頁。

曲子，其本一也。」[42]說明了三者在音聲技藝體系內的延續性。筆者認為，這裡的「一」不僅有前文所談到的曲調曲牌的遺存，還涉及到管理方式、創承機制、傳播方式等多方面的接衍關係。

二、先秦的「歌」

從「朱襄氏之樂」、「葛天氏之樂」到《詩經》、楚辭，歌的種類、功能之豐富可窺一斑，古人很早就開始了對社會上流行歌曲的收集、整理和編創，並且作為一種傳統為後世所接衍。有一點需要特別強調——音樂機構的出現，它使「歌曲」的傳播行為更多地具有「官方」性，這與歌曲在民間的自然傳播截然不同，體系化、體制化的官方用樂成為核心，進而在各個方面對後世產生深遠影響。

周代在製禮作樂的同時設立了禮樂管理機構，與之相應，還有一系列音樂制度的建立。采風制度就是其中之一。先秦禮樂系統的建立隱含著一種積極意義，即禮樂制度的建立，采風制度的確立，《詩經》的出現，某種程度上代表著一個民間音樂納入官方制度規範系統的過程：民間性的樣態納入官方體制，意味著從形式到內容，從音樂本體到文本樣式都得到規範化，進而固定下來，成為一種程式化的樣態——這對於一種藝術形式的生發和成熟是有推動作用的。試想：舉全國之力，聚集文學、音樂等各路精英對民間樣態進行全方位的改造，其藝術本體自然會迅速成熟起來。每一種藝術的成熟都需要專業化的創造，這是無可辯駁的

[42]（宋）王灼《碧雞漫志》卷一，第 106 頁。

事實,而官方制度的保障則使之具有更加穩定的傳承性。

采風制度下,官方對各地之音樂的改造,應當更多是歌詞上的,當然在音樂上也會有所改變,但是應當不會做太多變化,且多爲諸如情緒、節奏上的變化,如若曲調也改的面目全非,則何以體現各地不同之「風」?!歌詞部分,反映內容的方面改變不會太多,畢竟也是要體現各地不同之「風」的。但是,比較語言與音樂之特性而言,改變比重大的應當是歌詞,尤其是語言語音,畢竟所唱所言還要周天子聽得懂,所以文體、字音、韻律上的大量改變是極爲可能的——這一點是由音樂形態特性所決定的,曲調旋律作爲音樂形態最爲凸顯的表現特徵,一方面由於音樂本身不具備美術那樣的實物造型功能,因而其指向性相對模糊,即不明確性,因而不會像語言那樣明確地反映民間疾苦;另一方面,音樂由調式調性、節拍節奏等反映出的典型風格,又可以直接而鮮明地從側面明確反映出一地之特徵。同時,音樂作爲音聲形態具有超強的張力和可塑性(如速度的調整、裝飾音的增刪等),這消除了改造後的歌詞(如字數的增刪、語音的調整等)重新配合曲調時產生的乖戾性等諸多問題。故而,「采風」而來的各地音聲形態,其旋律較之唱詞的改動會相對小一些。而從採集者的角度看,其連詞帶曲一併採集時,必然有一個學習、掌握而後記錄的過程,這種情形之下,曲調必然相對「不變」地被納入。

當然,若只是採集文學文本內容,則在「采」這一層面無關乎「曲調」之事;但倘若文本採集、整理、加工之後,又要付之演唱,則在官方系統之內,必然又是樂人之事。

　　換個角度，當一地的民歌被采入官方之後，這首民歌會不會在當地消失呢？答案當然是否定的。包括民歌在內的非物質文化如同「和氏璧」一般珍貴，但卻不似它那樣唯此一件，別無二傳。民歌一方面在官方禮樂系統中被加以改造，另一方面又繼續在民間廣爲流傳（能被采入官方的一定是在當地流傳甚廣者），本質上這就是一種「一曲多（種）詞」、「一曲多（變）體」的現象。當然，這裡的辨析更多地是一種邏輯推定，但是站在歷史發展與音樂特性上看，這種推定應當是合理的。先秦史料儘管不多但仍可見端倪，《左傳·昭公》載：

　　　　夏四月，鄭六卿餞宣子於郊。宣子曰：「二三君子請皆賦，起亦以知鄭志。」子蟜賦《野有蔓草》。宣子曰：「孺子善哉。吾有望矣。」子產賦鄭之《羔裘》。宣子曰：「起不堪也。」子大叔賦《褰裳》。宣子曰：「起在此，敢勤子，至於他人乎。」子大叔拜。宣子曰：「善哉，子之言是不有是事，其能終乎。」子遊賦《風雨》，子旗賦《有女同車》，子柳賦《蘀兮》。宣子喜曰：「鄭其庶乎，二三君子，以君命貺起，賦不出鄭志，皆昵燕好也。二三君子，數世之主也，可以無懼矣。」宣子皆獻馬焉，而賦《我將》。子產拜，使五卿皆拜。曰：「吾子靖亂，敢不拜德。」宣子私覲於子產以玉與馬曰：「子命起，舍夫玉是賜我玉而免吾死也。」敢藉手以拜。秋八月，晉昭公卒。[43]

　　這件事情發生在晉昭公卒年（西元前 526），其中被文人士大

[43] 楊伯峻編著《春秋左傳注·昭公》，中華書局 1981 年版，第 1380—1381 頁。

夫們所「賦」者，《野有蔓草》、《羔裘》、《褰裳》、《風雨》、《有女同車》、《蘀兮》均爲《詩經·國風》中的「鄭」風；而《我將》則是用於祭祀的《詩經·周頌》中的歌曲[44]。這裡的「賦」無論釋爲「吟詠」還是「寫作」，都有吟誦原詞和重新填詞兩種可能，若爲後者則這已儼然成爲「依曲填詞」的編創方式。同時，官方在對民間音樂加以改造、加工的過程中，確立並形成了一系列的音樂本體特徵及作曲手法，例如楊蔭瀏《中國古代音樂史稿》論證出《詩經》中已具有 10 種曲式結構的可能，並且呈現出不同的形態特點，「與今天所說的『民歌』，在意義上有其相同的一面；但同時又包含著比之一般的民歌更爲複雜的藝術形式」[45]。應當說，其已經具有了後世曲子的創作模式。

由此，西周禮樂體系的確立，尤其是「采風」制度及以《詩經》爲代表的成果，「在語彙的提煉、描寫的細緻、形式的多樣等方面」[46]都有著積極一面的影響，其爲中國傳統音樂本體最重要的特徵之一——「依曲填詞」、「一曲多變」、「曲牌聯綴」等埋下了伏筆；采風制度所形成的從「民間」到「官方」、從「自由態」到「規範化」的編創體制，作爲傳統也爲其後的樂府、太常、教坊等音樂機構所延續和發展；此外，在禮樂觀念的建立及歷代鞏固下，中國傳統音樂被打上深深的「功能性」烙印，這也同時影響到人們對於俗樂的態度，進而影響到俗樂的發展。

[44]《毛詩正義》卷十九《周頌》：「《我將》，祀文王於明堂也。」（清）阮元校刻《十三經注疏》，中華書局 1980 年版，第 588 頁。

[45]楊蔭瀏《中國古代音樂史稿》（上冊），第 62 頁。

[46]楊蔭瀏《中國古代音樂史稿》（上冊），第 47—48 頁。

三、秦漢魏六朝的「樂府」

禮樂制度確立后，雖「秦、漢、魏、晉，代有加減」[47]，但為後世承繼、發展是毋庸置疑的。這種「代有加減」的變化，不僅影響到「禮樂」，也影響「俗樂」。秦始皇改朝換代、唯我獨尊，很多先秦的規範隨之被打破。這種「打破」的同時，也意味著新規範的產生。

李斯《諫逐客書》載：

> 今陛下致昆山之玉，有隨、和之寶……此數寶者，秦不生一焉，而陛下悅之，何也？必秦國之所生而然後可，……鄭、衛之女不充後宮……所以飾後宮、充下陳、娛心意、悅耳目者，必出於秦然後可，則是……隨俗雅化、佳冶窈窕趙女不立於側也。夫擊甕叩缶彈箏搏髀，而歌呼嗚嗚快耳目者，真秦之聲也；《鄭》、《衛》、《桑間》、《昭》、《虞》、《武》、《象》者，異國之樂也。今棄擊甕叩缶而就《鄭》、《衛》，退彈箏而取《昭》、《虞》，若是者何也？快意當前，適觀而已矣。[48]

在先秦曾被貶斥為淫樂的「鄭衛之聲」與被奉為雅正的「昭、虞、武、象」同奏一處，只為了秦始皇「快意當前，適觀而已」，這不僅表明秦始皇作為「始」皇帝要破除以往的規矩，建立自己的系統，同時也表明先秦的一些禮之用樂已經轉化為俗樂。這一時期恰是禮樂制度的演化期，而重新調整的不只是禮

[47] 《魏書》卷一一三《官氏志》，中華書局 1974 年版，第 2971 頁。
[48] 《史記》卷八七，中華書局 1959 年版，第 2543—2544 頁。

樂，俗樂也隨之發展而較前代彰顯。同時，因爲禮樂制度的轉型也使這一時期的音聲技藝形式顯示出禮／俗多層面、多功能使用的特徵。秦時，以百戲爲代表的俗樂頻繁地高調「亮相」於宮廷，從始皇帝開始已然明確地提出「快意當前，適觀而已」，可說是爲俗樂貼了標籤，做了注解，發了通行證。

樂府制度是繼禮樂制度之後又一個重要的官方音樂管理體系，其與俗樂發展關係密切。而隨之確立的一系列制度也爲俗樂的發展提供了重要保障。作爲音樂機構的樂府在漢魏六朝的發展中雖常有變動，但官方的禮俗用樂觀念、樂府與俗樂極其密切的關係卻始終未變，並且其還反之影響到這一時期各朝代音樂機構的設置。

王運熙《漢魏兩晉南北朝樂府官署沿革考略》中對這段歷史做過精闢論述：「樂官職守，由漢代的二分法進到魏晉的三分法，說明清商曲的特殊發展，客觀上需要專署的設立，來統轄這一項特出的俗樂。再有魏晉的三分法退縮到宋齊的一分法或梁陳的二分法，卻並非表示清商樂的重驅沒落。（清商舊樂相和歌固然漸趨消歇，清商新聲吳聲西曲等繼之而起）東晉南遷以後，官制趨於簡化，這是一因；南朝帝王，大抵崇尚享樂，忽視雅樂而提倡俗樂，結果混淆了雅鄭的界限，這是清商樂歸太樂統轄的主要原因。」[49]沿王先生所論，筆者認爲：

第一，作爲一種音樂規範制度，先秦以下從未有過中斷，這反映出「禮樂制度」創立影響之深；而所謂秦、漢、魏、晉、宋、

[49]王運熙《漢魏兩晉南北朝樂府官署沿革考略》，《樂府詩述論》（增補本），上海古籍出版社 2006 年版。

齊、梁、陳，在音樂機構上的變動與清商樂爲代表的俗樂有著密切
關聯，則反映出在禮樂系統構建的同時，歷代官方也在思考如何管
理俗樂，這是禮樂制度帶來的連鎖反應。作爲禮樂制度的轉型期，
機構的不斷更改、調整恰恰是統治者因禮樂制度建設而在禮、俗用
樂方面不斷調配整合的一種具體表現和措施手段。

秦漢魏六朝的禮、俗樂管理機制沿革略表

朝代	音樂建制／職官（史料）		
	禮（雅）樂系統	俗樂系統	
秦	奉常／太樂令丞 （《漢書·百官公卿表》；秦封泥之左樂丞印、雍左樂鐘或稱「左雍樂鐘」）	少府／樂府令丞 （《漢書·百官公卿表》；秦封泥之樂府、樂府丞印、樂府鐘官；秦樂府鐘）	
西漢	奉常／太樂令丞 （《漢書·百官公卿表》）	少府／樂府令丞 （《漢書·百官公卿表》、《續漢書·百官志》）	
東漢	太予樂署／太予樂令 （《後漢書·明帝紀》、《續漢書·百官志》）	少府（設黃門鼓吹署）／承華令 （蔡邕《禮樂志》、《後漢書·安帝紀》、《唐六典》卷14）	
曹魏	太樂 （《宋書·樂志》）	黃門鼓吹 （《昭明文選·與魏文帝箋》）	清商署（女樂專屬） （《魏書·齊王芳紀》裴注、《資治通鑑·宋紀》「升明二年」胡注）

西晉	太常 / 太樂令、鼓吹令 (《晉書·職官志》)	黃門鼓吹 / 黃門令 (《晉書·職官志》)	清商令、掖庭令 (《晉書·職官志》、 《魏書·齊王芳紀》裴 注、《太平御覽·晉武帝 起居注》)
東晉	太樂與鼓吹（黃門鼓吹）合併、太樂兼管清商 (《宋書·樂志》、《唐六典》)		
宋 齊	太常 / 太樂令、太樂丞 (《宋書·百官志》、《南齊書·百官志》、《南齊書·崔祖思傳》、 《南齊書·東昏紀》、《唐六典》、《通典·樂典》)		
梁 陳	太常（下設清商專署）/ 太樂令丞、鼓吹令丞、清商署丞 (《隋書·百官志》)		
注：本表據王運熙所論，綜合寇效信、袁仲一、張永鑫、周天游、許繼起、陳四海、 陳瑞泉等學者相關成果製成。			

第二，清商署設立與合併，一方面反映出清商樂乃爲這一時期典型的俗樂形式，由清商曲到清商樂，代表了一種俗樂形式在藝術性上的成熟；另一方面，這種成熟與機構及其體制是有密切相關的。樂府作爲音樂機構，其最基本的職能有兩個，即採集民歌和編創音樂。

《漢書·禮樂志》載：

> 初，高祖既定天下，過沛，與故人父老相樂，醉酒歡哀，作「風起」之詩，令沛中僮兒百二十人習而歌之。至孝

惠時，以沛宮為原廟，皆令歌兒習吹以相和，常以百二十人
為員。文、景之間，禮官肄業而已。至武帝定郊祀之禮，祠
太一於甘泉，就乾位也；祭後土於汾陰，澤中方丘也。乃立
樂府，采詩夜誦，有趙、代、秦、楚之謳。以李延年為協律
都尉，多舉司馬相如等數十人造為詩賦，略論律呂，以合八
音之調，作十九章之歌。以正月上辛用事甘泉圜丘，使童男
女七十人俱歌，昏祠至明。[50]

《漢書·藝文志》載：

自孝武立樂府而采歌謠，於是有代趙之謳，秦楚之風，
皆感於哀樂，緣事而發，亦可以觀風俗知薄厚云。序詩賦為
五種。[51]

「采詩夜誦」、「采歌謠」與先秦的「采詩」是一脈相承的
關係，統治者給出的理由是冠冕堂皇的，所謂一方面是「觀風俗
知薄厚」（實際是有娛樂性質的），另一方面是為「郊祀之禮」
的用樂創作提供素材（「祠太一於甘泉」）。但無論如何，當其
成為一種制度和職能被確立下來後，就等於為官方和民間、專業
音樂機構和非職業性的群眾性的民間創作之間創建了一個通道，
為更多的音聲技藝形式在藝術性上迅速成熟提供了專業平臺和保
障，同時隨之產生是大量音樂作品，先秦的《詩經》，漢魏六朝
的《樂府》均為此列。

《漢書·藝文志》中記載有「歌詩」28 家 341 篇，其中涉及

[50] 《漢書》卷二二，中華書局 1962 年版，第 1045 頁。
[51] 《漢書》卷三十，第 1756 頁。

區域有：吳、楚、汝南（15 篇），燕、代、雁門、雲中、隴西（9
篇），邯鄲、河間（4 篇），齊、鄭（4 篇），淮南（4 篇），河
東（1 篇），雒陽（4 篇），河南（7 篇），南郡（5 篇）等，這
些都是官方採集各地民歌之印證。宋人郭茂倩編纂的《樂府詩
集》分為郊廟歌辭、燕射歌辭、鼓吹曲辭、橫吹曲辭、相和歌
辭、清商曲辭、舞曲歌辭、琴曲歌辭、雜曲歌辭、近代曲辭（即
隋唐）、雜歌謠辭、新樂府辭（唐）等 12 類，儘管其在分類存在
一些問題，但瑕不掩瑜，對先秦至五代的樂府搜集、整理，其仍
是最為完備者。結合歌辭對照其分類，可知進入樂府的民間作品
有簡略加工成為規範性單曲，有加以改造進而轉變為新形式，還
有成為其他形式的一部分，譬如：「鼓吹歌辭」中，有反映愛情
的《上邪》、《有所思》等歌曲，有學者以其歌詞內容的情緒風
格與「鼓吹」相近加以解釋[52]，這確實是原因之一，但從實際運用
的角度看，應當為採集來的民歌曲調被用於鼓吹而與原歌詞無
涉，是典型的聲樂曲器樂化的表現。

再如《宋書·樂志》載：

> 凡樂章古詞，今之存者，並漢世街陌謠謳，《江南可採
> 蓮》、《烏生》、《十五》、《白頭吟》之屬是也。吳歌雜
> 曲，並出江東，晉、宋以來，稍有增廣。

又：

> 但歌四曲，出自漢世。無弦節，作伎，最先一人唱，三

[52]如劉再生《中國古代音樂史簡述》：「（《上邪》）這種深摯強烈的感情正
是《鐃歌》悲壯格調的典型體現。」（第 196 頁）

人和。魏武帝尤好之。時有宋容華者，清澈好聲，善唱此
曲，當時特妙。自晉以來，不復傳，遂絕。相和，漢舊歌
也。絲竹更相和，執節者歌。本一部，魏明帝分為二，更遞
夜宿。本十七曲，朱生、宋識、列和等複合之為十三曲。[53]

「街陌謠謳」、「相和」、「但歌」漢代皆有，東晉「稍有
增廣」的「吳歌雜曲」顯然也在同一時期，且都已納入樂府系
統，加之在其基礎上形成的「相和大曲」，共同體現出樂府系統
下音聲技藝形式的豐富性。曹魏、西晉出現所謂「清商樂」以及
相應的清商署／清商令，同樣如此。

第三，王先生文中說「清商舊樂相和歌固然漸趨消歇，清商
新聲吳聲西曲等繼之而起。」——事實上是，音樂機構的歷代相
沿，同時保證了音聲技藝形式的傳承。

《魏書·樂志》載：

初，高祖討淮、漢，世宗定壽春，收其聲伎。江左所傳中
原舊曲，《明君》、《聖主》、《公莫》、《白鳩》之屬，及
江南吳歌、荊楚四聲，總謂「清商」。至於殿庭饗宴，兼奏
之。其圓丘、方澤、上辛、地祇、五郊、四時拜廟、三元、冬
至、社稷、馬射、籍四、樂人之數，各有差等焉。[54]

《隋書·音樂志》載：

《清樂》其始即《清商三調》是也，並漢來舊曲。樂器形

[53]《宋書·樂志》，中華書局1974年版，（卷一九）第549頁、（卷二一）第603頁。
[54]《魏書》卷一○九《樂志》，中華書局1962年版，第2843頁。

制，並歌章古辭，與魏三祖所作者，皆被於史籍。屬晉朝遷播，夷羯竊據，其音分散。符永固平張氏，始於涼州得之。宋武平關中，因而入南，不復存於內地。及平陳後獲之。[55]

曹魏以降，從相和歌到清商樂甚或再到唐大曲，反映音聲技藝形式在樂府等音樂機構管理下漸趨成熟，這是音聲技藝形式不段融合生發新的形式的一面；而在產生新形式的同時也有保持原有形式的發展，新形式的產生不代表原初形式的消失，這是諸多音聲技藝形式在多層面並行不悖發展的意義。

據王昆吾考證，《教坊記》裡已經爲大曲形式的作品中有在前代基礎上擴展而成的作品。如有源於不同地域而加工改造的《涼州》、《伊州》、《甘州》（邊地），《柘枝》、《突厥三台》、《龜茲樂》、《醉渾脫》（外蕃），《綠腰》、《薄媚》、《相駝逼》、《一斗鹽》、《羊頭神》、《大姊》、《舞大姊》、《羅步底》、《斷弓弦》、《碧霄吟》、《映山雞》、《踏金蓮》、《玩中秋》、《急月記》、《呂太后》、《舞春風》、《迎春風》、《寒雁子》、《又中春》；也有時人新作，如《千春樂》、《千秋樂》、《賀聖樂》、《平翻》、《大寶》、《昊破》、《霓裳》、《雨霖鈴》；等等。[56]

從宋人鄭樵《通志·樂略》樂府輯錄中明確標明朝代的部分樂曲，可以看出歷代音聲技藝形式被保留傳承的一面。（見下表）

[55] 《隋書》卷十五《音樂志》，中華書局 1962 年版，第 377 頁。
[56] 王昆吾《隋唐五代燕樂雜言歌辭研究》，第 140—141 頁。

朝代	樂曲	鄭樵所分功能
漢	短簫鐃歌（22 曲） 鞞舞歌（5 曲） 相和歌（30 曲）	正聲之一，風雅之聲
	三侯之詩（1 章） 房中之樂（17 章）	非正樂之用
魏	拂舞歌（5 曲）	正聲之一，風雅之聲
北齊	2 曲	非正樂之用
梁	十二雅	正聲之二，以比雅頌
	10 曲	非正樂之用
陳	4 曲	非正樂之用
隋	隋房內二曲	非正樂之用
唐	十二和	以比雅頌
	55 曲	非正樂之用

　　此外，《通志‧樂略》還載有「不得其聲則以義類相屬」的樂曲 419 曲，分為 25 類：古調（24 曲）、征戍（15 曲）、遊俠（21 曲）、行樂（18 曲），佳麗（47 曲），別離（18 曲），怨思（25 曲），歌舞（21 曲）、絲竹（11 曲）、觴酌（7 曲）、宮苑（19 曲）、都邑（34 曲）、道路（6 曲）、時景（25 曲）、人生（4 曲）、人物（10 曲）、神仙（22 曲）、梵竺（4 曲）、蕃音（4 曲）、山水（24 曲）、草木（21 曲）、車馬（6 曲）、魚

龍（6 曲）、鳥獸（21 曲）、雜體（6 曲）。[57]這些曲目顯然也是歷代遺存。

由上可知，樂府機構「采歌謠」等機制下，大量音樂湧入專業音樂機構，催生出大量的音樂作品。後世文人常言之「樂府」，實則就是當時的歌詞，抑或說後世能看到的樂府詩也就是這一時期的歷史遺存，其與後世所見《詩經》之於先秦是一個道理。並且這種遺存事實上也就是一種傳承，而這種傳承不僅是靠文人記錄，更主要而重要的是通過音樂機構的系統管理、樂人的沿襲承載，才能夠得以不斷流傳的，這即是宋人王灼《碧雞漫志》所謂「古歌變為古樂府，古樂府變為今曲子，其本一也」的意旨所在。

四、隋唐的「曲子」

隋代的建立，結束了近三百年分裂之中國，在大一統的社會環境下，經濟、制度等各方面都需要一個恢復、整合、創建的過程。其面對的是一個紛紜雜亂、頭緒繁多的社會現實，這其中也包括音樂。

《隋書·音樂志》載：

> 開皇九年平陳，獲宋、齊舊樂，詔於太常置清商署，以管之。……始開皇初定令，置《七部樂》：一曰《國伎》，二曰《清商伎》，三曰《高麗伎》，四曰《天竺伎》，五曰《安國伎》，六曰《龜茲伎》，七曰《文康伎》。又雜有疏

[57] （宋）鄭樵《通志》卷四九《樂略》，第 625、631—633 頁。

勒、扶南、康國、百濟、突厥、新羅、倭國等伎。……及大
業中，煬帝乃定《清樂》、《西涼》、《龜茲》、《天
竺》、《康國》、《疏勒》、《安國》、《高麗》、《禮
畢》，以為《九部》。樂器工依創造既成，大備於茲矣。[58]

　　隋朝帝王們儘管在音樂的政策上有所不同，但都對前代及周
邊國家的音樂進行了大量納入和重新編創。《碧雞漫志》中說曲
子在隋代僅是「漸興」而至唐才「稍盛」，有學者以「胡樂」興
起來論說曲子之原因。這種認知不無道理，但過分強調胡樂的地
位和作用，好像曲子是因胡樂才得以生發、壯大的，這多少顯得
胡樂有點「救命稻草」的味道。事實上，從先秦的「四夷之樂」
到秦漢以降散樂百戲（尤其是幻術），「胡樂」幾乎從未斷絕與
中原的交流，但不見得興盛到取代中原音樂的地步，認識到「洛
陽家家學胡樂」的情景同時更應看到「涼州四邊沙皓皓」、「一
半生男為漢語」的事實。恰如黃翔鵬所言：「後出的『胡樂』，
在某些特定的時期也確曾有過盛行的階段或時機，但在宮廷的盛
行，未必便是社會的『氾濫』，在宮廷的『銷聲』也未必是社會
上的完全『絕跡』。」[59]李昌集曾對唐代宮廷樂人身份的統計顯
示：「150 餘名樂人中，文獻明言為胡人、胡裔者 5 人（王長通、
白明達，安叱奴、襪子、何懿）；可確定為胡人、胡裔者 3 人
（曹保保、曹善才、曹綱）；以名推為胡人者 1 人（悖奴兒）；
疑為胡人者 1 人（阿布思妻）。共 10 人，可見在唐宮廷樂人中所

[58]《隋書》卷十五《音樂志》，第 349—377 頁。
[59]黃翔鵬《兩宋胡夷里巷遺音初探》，第 443—444 頁。

占比例甚小。」「即使將唐宮廷樂人中凡與胡人漢姓相同者全部視爲胡人、胡裔——安金藏、裴神符、裴承恩、裴大娘、康昆侖、穆氏、米嘉榮、米和、何戩、石糊、尉遲璋、石漵、米都知、曹供奉，也只有 14 名。加上前云 10 名，共 24，在今可考宮廷樂人中所占比例仍然甚小。況且，依古人記述之慣例，凡不明言是胡人者，即使本胡之苗裔，亦是漢化甚深而實在可視爲漢人了，更不用說此 13（應爲 14，筆者按）名中恐怕有不少本來即漢人，如曹供奉、何戩等。」[60]

其實「胡樂」也好，「清樂」也罷，對於樂人創作而言，意義是相同的，胡樂盛未見得曲子就興，胡樂衰未見得曲子就敗，兩者本來就不能按比例來計算和推論，而僅以此論證曲子「漸興」、「稍盛」，更顯得牽強。黃先生關於曲子與宮廷、社會的論述，頗具啓發意義，這裡仍然涉及到傳承、傳播問題。

隋代所謂「華夏正聲」的改革更多地圍繞著「雅樂」來進行，而即使是宮廷中的宴饗之樂，對於平民大眾，乃至一些品級較低的官員而言，是無緣得見的，因而爲社會普遍熟識的更多地應當是在秦樓楚館、茶樓酒肆、勾欄瓦舍表演的大眾俗樂場合。從承載曲子的樂人群體來看，北魏樂籍制度的建立，不僅接衍了禮樂、樂府制度的管理體制，並且逐步發展爲一種嚴格而系統化的用樂體系，樂人被「法」定爲賤民群體，樂人作爲傳統音樂文化的承載主體從外部的官方制度上得以加強和保障。

[60] 李昌集《唐代宮廷樂人考略——唐代宮廷華樂、胡樂狀況一個角度的考察》，《中國韻文學刊》2004 年第 3 期，第 14 頁。

　　需要提及的是，樂籍制度出現之前，官屬樂人早已存在，譬如作爲一種特權的象徵，先秦各諸侯、大夫，秦漢魏晉的各封王、官員，都必然有相應的樂人配給。也就是說，官屬樂人的性質，在歷史上是具有一致性和相通性的。樂籍制度的產生，則從戶籍上，明確地將官屬樂人與社會其他群體區別開來，這爲更加集中、統一地管理全國的官屬樂人群體，奠定了基礎和前提。

　　樂籍制度的發展是一個不斷調整、完善的動態過程，北魏雖然明確了樂戶管理，但尚未完善；在結束了中國歷史上較爲重大的一次割據戰亂時期之後，至隋代，樂籍從人數到機構開始有了顯著的恢復與發展。

　　《隋書·裴蘊傳》載：

　　大業初，考績連最。煬帝聞其善政，徵爲太常太卿。初，高祖不好聲技，遣牛弘定樂，非正聲清商及九部四舞之色，皆罷遣從民。至是，蘊揣知帝意，奏括天下周、齊、梁、陳樂家子弟，皆爲樂戶。其六品已下，至於凡庶，有善音樂及倡優百戲者，皆直太常。是後異伎淫聲咸萃樂府，皆置博士，遞相教傳，增益樂人至三萬餘。[61]

　　樂人群體作爲曲子承載主體，在官方制度管理下，不斷壯大，進而使曲子的創作與傳播都顯現出更加鮮明的規範性。但是，隋代畢竟只有短短的三十餘年（西元 581—618），而有針對性地對樂籍進行大規模建設，則是在隋煬帝時（西元 605—618）才得以全面展開。《隋書·音樂志》載：

61《隋書》卷六十七《裴蘊列傳》，第 1574 頁。

及大業二年，突厥染干來朝，煬帝欲誇之，總追四方散
樂，大集東都。

又：

至六年帝乃大括魏、齊、周、陳樂人子弟，悉配太常，
並於關中為坊置之，其數益多前代。[62]

樂人群體的建設需要一個過程，這勢必會影響音聲技藝的傳
播與發展。隋煬帝在位不過十餘載，樂籍體系剛剛得以恢復和初
步發展。如果從這個層面看，則不僅是曲子，應當說眾多音聲技
藝形式（尤其是藝術性、專業性要求較高者）普遍意義上大都處
於恢復、發展、「漸興」的階段。

繼隋之後的唐代，社會穩定，經濟迅速發展，以京杭大運河
為代表的便利交通，促成了區域經濟中心、軍事重鎮的建設。與
此同時，樂籍體系也逐步建立，體現在教坊與太常的分立，進而
中央－地方兩級教坊組織的構建，官方用樂的配給，以及經濟收
支體系的構建等多個方面，從宮廷到地方，從王府官府到秦樓楚
館、茶樓酒肆、勾欄瓦舍，到處都是樂籍制度統一管理下的樂
人，無論王侯將相還是平民百姓都能夠看到「曲子」表演。樂籍
制度管理使得樂人的音聲技藝具有上下相通、全國一致性的特
點，曲牌曲調得以規範和加強；歌詞則隨著受眾的增加，在內容
上較之以往更為寬泛，創作群體、創作數量都隨之增加，據相關
資料[63]顯示，依辭考得的隋唐五代曲子曲調名稱 324 個，而相應的

[62]《隋書》卷十五《音樂志》，第 381、374 頁。
[63]王昆吾《隋唐五代燕樂雜言歌辭研究》，第 86 頁。

曲子詞則有 3700 餘首，可考的配合現在得見的教坊曲的雜言歌詞作有 1872 首，其中僅《十二時》就有 322 首，《五更轉》35 首。

　　隋唐，是樂籍體系快速發展、加強，進而凸顯的重要時期，曲子的創承與傳播隨之由「漸興」走向「稍盛」；其後至宋，隨著經濟的進一步發展，樂籍體系的進一步深化，大眾消費文化的進一步加強，尤其是文人與樂人互動的加強，曲子遂呈「繁聲淫奏」之勢。

第三節　曲子的承載主體

　　「音樂作為一種客觀的存在，當然可以而且需要從各個不同的角度對它進行獨立的研究。沒有這些研究，就極大地限制了我們對於音樂的理解。但是，如果排除人的作用和影響而作孤立的研究，就不能充分地揭示音樂的本質。因為音樂既是為人而創造的，也是為人所創造的，它的每一個細胞無不滲透著人的因數。」[64]可以說，沒有人的承載，一切藝術形式的「發生」都不可能實現。

一、樂人：曲子的「職業」群體

　　職業，是社會發展的階段性產物，社會分工應當是其產生的直接原因。「在英語裡，從最原始的意義上講，『職業』

[64]郭乃安《音樂學，請把目光投向人》，《中國音樂學》1991 年第 2 期，第 16 頁。

（profession）一詞意味著聲明或者宣誓（professing）的行為與事實，它意味著職業的從業者們聲稱對某些事務具有較他人更多的知識，尤其是對其客戶的事務具有較客戶本人更多的知識。這些高度專業化的艱深知識往往由通過科學研究與邏輯分析而獲致的抽象原則所組成，並且是社會能夠持續運轉的必要條件。此外，職業的從業者對其工作應當具有利他性的動機，他們的職業活動被強調服務理念與客戶利益的職業倫理所約束。」「它的意義在於使一個行業的職業自主性與從業者所享有的聲望在社會中獲得合法性。」[65] 這種「職業」觀雖然是基於西方，尤其是工業革命以後的現代社會結構而產生的認知，但是作為一種社會學觀照，仍然是有意義的。筆者之所以刻意強調曲子與詩、詞之不同，即在於此。「典型的職業顯示了各種特性的綜合，而其他各種行業的人則由於只是充分發展了或部分發展了這些特性中的某些特性，因而只是或多或少地接近這種條件。」[66]這是「職業」與非「職業」的區別所在。從職業的角度來看：曲子的承載主體是樂人，儘管文人在曲子（尤其是曲子詞）的創作中，起到了非常重要的促進作用，創造了豐富的案頭詞作，但他們卻不是曲子傳承的主要群體。而作為一種職業，樂人所承載的還不僅僅是曲子，這個群體更是中國傳統音樂文化核心和主體，他們具有職業的「合法性」。

[65]劉思達《職業自主性與國家干預——西方職業社會學研究述評》，《社會學研究》第 198、199 頁。

[66]〔英〕卡爾·桑德斯(A.M.Carr-Saunders)，威爾遜(P.A.Wilson).職業(The Profession). Oxford Clarendon Press,1933.

　　所謂「合法性」是旨在強調一種專業性和社會認同，其結果必然導致「職業化」的產生。米勒森認為：「職業化的過程取決於以下幾個因素：（1）獲得相對確定的知識與實踐的能力以及行業活動的具體化；（2）獲得知識和實踐的機會；（3）行業的從業者自我意識的發展；（4）行業外部的對該行業作為一種職業的認同。而作為一個過程的職業化是通過所謂『資格性協會』（Qualifying Association）而傳播到各個行業的，這種協會通過對行業地位的追求和穩固、對從業者活動的協調和約束、對新技術應用的促進等方式來確保職業擁有共同的執業標準、集體性的聲音以及符合職業理想的社會評價。」[67]在筆者看來，所謂「職業（化）」一方面是行業本身的知識（技術與理論）系統，一方面是外部社會的規範機制。如果從這個角度看，至少在古代中國，並非所有行業都是「職業（化）」的，譬如奴婢、雜役，乃至商人等都不能嚴格地稱之為「職業（化）」，這其中最重要的原因以及區別標準在於「職業（化）」的核心與關鍵是「專業」性。美國社會學家格林伍德曾將「專業」的屬性總結為：「（1）專業文化：擁有為社會所珍視的獨特的技能及對開業者長期的、專門化的訓練；（2）理論體系：擁有這種訓練賴以進行的系統知識理論基礎；（3）倫理守則：具有指導實踐的職業道德和行為規範；（4）專業權威：具有保護其成員利益的專業協會組織；（5）社會認同：非專業的職業群體可以按照上述特定的屬性來檢

[67]劉思達《職業自主性與國家干預——西方職業社會學研究述評》，第200頁。

驗特定專業的專業性。」[68]

若以上述觀念相比照，則樂人無疑是中國古代社會中最具有「職業化」的行業群體，音樂藝術本質要求樂人在知識（技能與理論）、教育、創作上具有高度的自覺性和自我約束機制，從律、調、譜、器、曲的音樂本體中心特徵，「口傳心授」、「筐格在曲、色澤在唱」的教育理念，到手、眼、身、法、步的表演技術要求[69]，「移宮犯調」、「曲牌聯套」、「板式變化」、「移步不換形」的創作技術與理念等，都充分體現出這種專業的知識體系。

而中國古代社會的各種制度以及由此造成的社會大眾心理，則對樂人的社會定位和普遍認同，形成了一種強有力的外部保障。前文提到的始於先秦的禮樂制度、秦漢以降的樂府制度、北魏以降的樂籍制度都是這種外部保障的體現。尤其是自北魏肇始的樂籍制度，其歷代承襲一直延續到清雍正元年，在長達一千七百多年的歷史中，樂人背負著「專業賤民（罪民）」的身份，在樂籍制度統一管理下，使中國傳統音樂得以保持著相當程度的一致性而有序傳承。

樂人作為音聲技藝的承載者，音樂的藝術要求使這個群體本身具有著延續性；禮樂制度、樂府制度、樂籍制度則更多地從外部加強了樂人及其音聲技藝的傳承。這些制度的設立，整體而言

[68]范燕寧《社會工作專業的歷史發展與基礎價值理念》，《首都師範大學學報》（社會科學版）2004 年第 1 期。
[69]筆者認為這種要求在包括戲曲、曲藝、歌舞在內的眾多音聲技藝中都有不同程度的體現，因而可以視作統稱。

都是「禮樂」觀念影響下的音樂制度的具體體現。相比較而言，樂籍制度與其之前的禮樂制度、樂府制度有一點區別在於它的出現帶有更多專門性懲罰的目的。

《魏書·刑罰志》載：

> 孝昌已後，天下淆亂，法令不恒，或寬或猛。及爾朱擅權，輕重肆意，在官者多以深酷為能。至邊鄙，京畿群盜頗起。有司奏立嚴制：諸強盜殺人者，首從皆斬，妻子同籍，配為樂戶；其不殺人，及贓不滿五匹，魁首斬，從者死，妻子亦為樂戶；小盜贓滿十匹已上，魁首死，妻子配驛，從者流。[70]

從樂人群體建設和管理來看，北魏時期的這種針對罪民的懲罰制度，體現在對其地位、行為乃至人格等諸多方面的強制規定，作為「賤民」的樂人群體執事應差的不只是音聲技藝，譬如女樂作為樂籍承載俗樂的主要群體之一，其不僅要以「聲」娛人，還要以「色」娛人，承受精神與肉體上的雙重折磨。而這種「懲罰」制度同時也成為了針對樂人來源的專門性制度——拉爾森《職業主義的興起》認為：「職業化的關鍵首先在於職業教育對『生產者的生產過程』（the production of producers），並通過對服務市場中的收入機會以及職業位階中的地位與工作特權的壟斷來鞏固職業的社會結構與地位。標準化與壟斷化的職業教育培養並維繫著從業者的價值取向，而職業技能則被視為具有交換價值的商品，其價值通過職業教育年限來衡量與比較。同時，在職業化的過程中，各式各樣的思想意識將被用來支持職業的壟

[70] 《魏書》卷一一一《刑罰志》，第 2888 頁。

斷性主張。」[71]如果從拉爾森的這種觀點出發，樂籍制度作為國家
強制性法令的設立，對這種「生產者的生產」無疑是最為強大的
運輸和保障機制，而自北魏至清雍正的歷代相沿襲，足以使樂人
「職業化」程度較之其他行業更為成熟。

　　「樂籍制度在其建立之後一直是個動態的觀念，既有承續又
有變異，有不同的層次與類別，但從大的關係來看，基本是『專
業賤民樂人』。」[72]這種國家層面的制度化管理體系是樂人的主
要依靠和根本保障。

　　所謂「制度化」，乃指「個人、社團的行為從不穩定、無
序、非結構狀態發展到穩定、有序、有結構狀態的過程。其基本
特徵是形式化。制度化的目的是強化社會功能，增加社會控制。
制度化使社會成員的行為受到一定規範的制約、有助於社會基礎
的鞏固。」[73]它是「群體和組織的社會生活從特殊的、不固定的方
式，向被普遍認可的固定化模式轉化的過程。制度化是群體與組
織發展、成熟的過程，也是整個社會生活規範化、有序化的變遷
過程。」[74]其關鍵之處在於「有序」、「組織」、「規範」。由
此，在中國樂籍制度語境下的樂人「職業化」，從根本上講，實
際是樂籍制度的一種外在表現，其體現的是國家制度「規範」下
的「組織」化與「有序」性。

[71]劉思達《職業自主性與國家干預——西方職業社會學研究述評》，第 201 頁。
[72]項陽《山西樂戶研究》，文物出版社 2001 年版，第 7 頁。
[73]陳國強主編《簡明文化人類學詞典》，浙江人民出版社 1990 年版，第 321 頁。
[74]《中國大百科全書》（社會學），中國大百科全書出版社 1991 年版，第
477 頁。

二、樂籍制度下的俗樂群體概覽

　　從用樂理念來看，中國傳統音樂可以分為禮、俗兩個方面。配合禮、俗兩種用樂理念，中國古代社會有著相應的管理系統。就俗樂系統來看，前文曾簡略論述了秦至六朝的樂府發展情況，這也可以被視作是官方禮、俗用樂系統的一個動態調整過程。隋代煬帝「總追四方散樂，大集東都」，又「悉配太常，並於關中為坊置之」[75]，俗樂機構已初見端倪。唐代則主要體現在太常與教坊兩個主導機構及其體系化管理，太常主管禮樂系統，教坊因「太常禮司不宜典徘優雜伎」[76]而從太常分離出來專管俗樂。唐代的教坊組織已經建立起中央—地方（府縣教坊、樂營等）的多層組織（詳見後文）。

　　關於教坊樂人的群體結構，任半塘、李昌集、毛水清等學者曾針對唐代樂人做過詳細考證，儘管研究對象多以宮廷教坊樂人為主，但作為最高俗樂機構也具有普遍意義，茲摘引製表[77]如下：

[75]《隋書》卷十五《音樂志》，第 374 頁。

[76]崔令欽《教坊記》，《中國古典戲曲論著集成》（1），第 21 頁。

[77]筆者根據任半塘《教坊記箋訂》、李昌集《唐代宮廷樂人考略——唐代宮廷華樂、胡樂狀況一個角度的考察》、毛水清《唐代樂人考述》的統計以及《樂府雜錄》、《琵琶錄》、《羯鼓錄》等相關記述整理。

姓名	性別	掌握技藝	相關文獻
張四娘	女	善弄踏謠娘	《教坊記》
龐三娘	女	善歌舞，化裝	《教坊記》
顏大娘	女	善歌舞，化裝	《教坊記》
魏二	女	歌舞甚拙	《教坊記》
裴大娘	女	善歌	《教坊記》
任大姑子	女	善歌	《教坊記》
二姑子	女	善歌	《教坊記》
三姑子	女	善歌	《教坊記》
四姑子	女	善歌	《教坊記》
永新	女	善歌	《教坊記》、《樂府雜錄》、《開元天寶遺事》、《江南野史》
范大娘	女	善竿木	《教坊記》
王大娘	女	善戴百尺竿	《教坊記》、《明皇雜錄》、劉晏詩《詠王大娘戴竿》、《楊太真外傳》
御史娘	女	善歌	《教坊記》、《桂苑叢談》、劉禹錫詩《與歌童田順郎》
柳青娘	女	善歌	《教坊記》、《桂苑叢談》、劉禹錫詩《與歌童田順郎》
謝阿蠻	女	善舞淩波曲	《教坊記》、《明皇雜錄》、羅虯詩《比紅兒詩並序》、《楊太真外傳》
容兒	女	善弄缽頭	《教坊記》
耍娘	女	善歌	《教坊記》、張祜詩《耍娘歌》

悖拏兒	女	善歌、舞	《教坊記》、張祜詩《悖拏兒舞》
那胡	女	善舞柘枝	陳暘《樂書》
阿布思妻	女	善弄參軍	《教坊記》、《因話錄》、《唐語林》、《南部新書》
宋娘	女	善歌及鼓，能作曲	《教坊記》
祁娘	女	善歌及笛	《教坊記》
心兒	女	善鼓	《教坊記》
侯大	男	善竿木	《教坊記》
裴承恩	男	善筋斗	《教坊記》
馮正正	男	善鼓	《教坊記》
高大山	男	善鼓	《教坊記》
江張生	男	善鼓	《教坊記》
教坊小兒	男	善筋斗	《教坊記》
李阿八	男	善鼓架	《教坊記》
李不籍	男	善鼓	《教坊記》
呂元真	男	善鼓、雜技	《教坊記》
李龜年	男	精通音律、善歌、戲弄、羯鼓、觱篥、	《教坊記》、《安祿山事蹟》、《隋唐嘉話》、《大唐傳載》、《明皇雜錄》、《譚賓錄》、《雲仙雜記》、《松窗雜錄》、《楊太真外傳》、《摭異記》、《定命錄》、《唐語林》、《新唐書·安

			祿山》、杜甫詩《江南逢李龜年》、李端詩《贈李龜年》
黃幡綽	男	善優弄	《教坊記》、《次柳氏舊聞》、《因話錄》、《松窗雜錄》、《樂府雜錄》、《羯鼓錄》、《唐闕史》、《酉陽雜俎》、《馬氏南唐書》、《唐語林》
李鶴年	男	善歌、製曲、製《渭州》	《教坊記》、《大唐傳載》、《明皇雜錄》、《唐語林》
謝大	男	善歌《烏夜啼》	《教坊記》、《唐音癸籤》
許小客	男	長入（供奉）人	《教坊記》、《唐語林》
唐崇	男	善唱、宜贊[78]	《教坊記》、《唐語林》
何滿子	男	善歌	《教坊記》、白居易《何滿子》、元稹《何滿子歌》
趙解愁	男	善竿木	《教坊記》、張祜詩《千秋樂》
注：以上據《教坊記箋訂》統計[79]，其中男 17 人，女 23 人			
紅桃	女	善歌	《明皇雜錄》、《楊太真外傳》
關小紅	女	善琵琶	《北夢瑣言》

[78]「宜贊」一詞載任半塘《教坊記箋訂》，《唐語林》卷一《政事上》載：「先述國家盛德，次序朝廷歡娛，又讚揚四方慕義，言甚明辨。上極歡。」任先生所言或依據此，筆者以為此類似後世「說話」一類的技藝。

[79]任半塘《教坊記箋訂》共統計詳列樂人 44 名，其餘 4 名，作者認為不屬宮廷教坊。為統計對象一致，故未列出。

三美人	女	善歌	《次柳氏舊聞》
潘大同女	女	善歌舞	《東城老父傳》
飛鸞	女	善歌舞	《杜陽雜編》
輕鳳	女	善歌舞	《杜陽雜編》
石火胡及五養女	女	擅長竿技、舞《破陣樂》	《杜陽雜編》
沈阿翹	女	善歌舞	《杜陽雜編》、《唐語林》、《唐音癸籤》
孟才人	女	善歌	《劇談錄》、張祐詩《孟才人歎並序》
念奴	女	善歌	《開元天寶遺事》、元稹詩《連昌宮詞》
楊志姑媽	女	善琵琶	《樂府雜錄》
張紅紅	女	善歌、記曲	《樂府雜錄》
鄭中丞	女	善胡琴（琵琶）	《樂府雜錄》
謳者	女	善歌	《明皇雜錄》
公孫大娘	女	善舞劍器	《全唐文》、《僧懷素傳》、《明皇雜錄》、《唐國史補》、《雲溪友議》、杜甫詩《觀公孫大娘弟子舞劍器行》、李白詩《草書歌行》、司空圖詩《劍器》、鄭嵎詩《津陽門》
李孝本女	女		《全唐文·諫納李孝本女疏》、《舊唐書·魏抃傳》、《資治通鑒·唐紀》

吹笙內人	女	善吹笙	白居易詩《吹笙內人出家》
杜秋娘	女	善歌、笛、簫	杜牧詩《杜秋娘詩並序》
李供奉	女	善箜篌	顧況詩《李供奉彈箜篌歌》
王內人	女	琵琶	李群玉詩《王內人琵琶引》
穆氏	女	歌	劉禹錫詩《聽舊宮中樂人穆氏唱歌》
李周	女	精音律、善彈箏、歌	吳融詩《李周彈箏歌》
蕭煉師	女	善舞《柘枝》	許渾詩《贈蕭煉師》
李憑	女	善箜篌	楊巨源詩《聽李憑彈箜篌二首》、李賀詩《李憑箜篌引》
張雲容	女	善舞	楊玉環詩《贈張雲容舞》
邠娘	女	善羯鼓	張祜詩《邠娘羯鼓》
冬兒	女	善羯鼓	張祜詩《邠娘羯鼓》
貞貞	女	善羯鼓	張祜詩《邠娘羯鼓》
蠻兒	女	善舞	鄭嵎詩《津陽門》
迎娘	女	善歌	鄭嵎詩《津陽門》
李彭年	男	善舞	《大唐傳載》、《明皇雜錄》、《唐語林》
潘大同	男		《東城老父傳》
祝漢貞	男	滑稽、善應對	《東觀奏記》、《中朝故事》、《資治通鑑·唐紀》、《唐語林》
李可及	男	精通音律、善作曲、歌新	《杜陽雜編》、《唐闕史》、《刊誤·都都統》、《唐會要·雜錄》、

		曲、俳優	《舊唐書·曹確》、《新唐書·曹確》、《新唐書·崔彥昭》、《資治通鑒·唐紀》
許雲封	男	善吹笛	《甘澤謠》、李中詩《吹笛兒》
吹笛師	男	善吹笛	《廣異記》
范漢	男	善竿木	《教坊記》
任智方	男		《教坊記》
蘇五奴	男		《教坊記》
何懿	男	善「合生」	《景龍文館記》、《全唐文·諫大饗用倡優媟狎書》、《新唐書·武平一傳》
襪子	男	善「合生」	《景龍文館記》、《全唐文·諫大饗用倡優媟狎書》、《新唐書·武平一傳》
成輔端	男	作戲語	《舊唐書·李實傳》、《新唐書·李實傳》
雲朝霞	男	善吹笛	《舊唐書·魏扶傳》、《新唐書·魏扶傳》、《唐會要·雜錄》
曹保保	男	善琵琶	《樂府雜錄》
陳幼寄	男	善歌	《樂府雜錄》
劉真	男	善俳優	《樂府雜錄》
張小子	男	善琵琶	《樂府雜錄》
賀懷智	男	琵琶	《樂府雜錄》、《次柳氏舊聞》、《連昌宮詞》/《琵琶歌寄管兒兼誨鐵山》、唐胡璩《譚賓錄》、唐段成

			式《西陽雜俎》、《獨導志》、《楊太真外傳》
康昆侖	男	善琵琶	《樂府雜錄》、《大唐傳載》、《幽閒鼓吹》、《唐語林》、《新唐書·禮樂》
陳不嫌	男	善歌	《樂府雜錄》、《盧氏雜說》
陳意奴	男	善歌	《樂府雜錄》、《盧氏雜說》
尉遲璋	男	善歌、吹笙、	《樂府雜錄》、《南部新書》、《唐語林》、《舊唐書·曹確》、《舊唐書·陳夷行》、《資治通鑒·唐紀》
南不嫌	男	善歌	《樂府雜錄》、《雲溪友議》
張野狐	男	善觱篥、俳優、能製曲	《樂府雜錄》、《雲溪友議》、《明皇雜錄》、《楊太真外傳》
曹綱（剛）	男	善琵琶	《樂府雜錄》、《雲仙雜記》、白居易詩《聽曹剛琵琶兼示重蓮》、白居易詩《琵琶引並序》、薛逢詩《聽曹剛彈琵琶》、劉禹錫詩《曹剛》
劉楚才	男	善觱篥	《樂府雜錄》、《資治通鑒·唐紀》
田順郎	男	善歌	《樂府雜錄》、白居易詩《聽田順兒歌》、劉禹錫詩《與歌童田順郎》／《田順郎歌》
樂伎	男	《西方獅子》舞「左腳」	《盧氏雜說》

米和	男	善歌	《盧氏雜說》
胡鶵	男	善吹笛	《唐國史補》、《新唐書·崔隱甫》、《唐語林》
石野豬	男	善滑稽、俳諫	《諧噱錄》、《北夢瑣言》、《唐語林》、《資治通鑒·唐紀》
雷海清	男	善琵琶	《雲溪友議》、《明皇雜錄》、《安祿山事蹟》
天寶樂叟	男	善琵琶，精法曲	白居易詩《江南遇天寶樂叟》
劉安	男	歌《子夜》新聲	顧況詩《聽劉安唱歌》
施先輩	男	善樂府歌曲	梨園樂師；孟簡詩《酬施先輩》
曹善才	男	善琵琶	李紳詩《悲善才》
米嘉榮	男	善歌、通文章	唐段安節《樂府雜錄》、唐盧言《盧氏雜說》、《南部新書》、劉禹錫詩《與歌者米嘉榮》、補闕詩《贈米都知》
李謨	男	善吹笛	元稹詩《連昌宮詞》、張祜詩《李謨笛》、《樂府雜錄》、《唐逸史》、《甘澤謠》、《唐國史補》、《集異志》
注：以上為綜合其他成果所做的補充，其中女 37 人，男 38 人			

　　筆者將上表性別記載相對明確的樂人大致進行了羅列，《教坊記箋訂》中所列 40 人中有 23 人為女樂，17 人為男性樂人。參

考相關宮廷教坊樂人的研究資料來看，男女比例差異不大。當然應當考慮到史料缺省、樂人生活年代不同等諸多問題，但是有這個統計至少大致反映出教坊作爲俗樂機構的人員配置情況。從上表來看，俗樂機構的樂人構成不存在明顯的性別差異，男、女樂人均有。男、女樂人掌握的技藝則似乎各有側重，筆者將《教坊記箋訂》中統計的相對固定、明確的 40 人做一對比（見下圖）：

男性樂人在器樂、製曲方面顯示出一定的優勢，女樂在歌舞方面明顯高於男性樂人。此似乎符合當時受眾對音聲技藝的審美偏好。

歐陽炯《花間集敘》載：

　　是以唱雲謠則金母詞清；挹霞醴則穆王心醉。名高白雪，聲聲而自合鸞歌；響遏行雲，字字而偏諧鳳律。楊柳大堤之句，樂府相傳；芙蓉曲諸之篇，豪家自製。莫不爭則有

綺筵公子，繡幌佳人，遞葉葉之花箋，文抽麗錦；舉纖纖之
玉指，拍按香檀。不無清絕之詞，用助嬌燒之態。

又云：

有唐以降，率土之濱，家家之相徑春風，寧尋越絕；處
處之紅樓夜月，自鎖嫦娥。[80]

《碧雞漫志》載：

今人獨重女音，不復問能否。而士大夫所作歌詞，亦尚
婉媚，古意盡矣。政和間，李方叔在陽翟，有攜善謳老翁過
之者。方叔戲作品令云：「唱歌須是玉人，檀口皓齒冰膚。
意傳心事，語嬌聲顫，字如貫珠。老翁雖是解歌，無奈雪鬢
霜須。大家且道，是伊模樣，怎如念奴。」方叔固是沈於習
俗，而語「嬌聲顫，那得字如貫珠」，不思甚矣。[81]

其實王灼和李方叔並不矛盾，「纍纍乎端如貫珠」[82]作為中國
古代聲樂審美的一種基本要求，固然是不擇男女的，但這並不妨
礙人們對「纖纖玉指」、「拍案香檀」、「語嬌聲顫」、「檀口
皓齒」的審美側重。況且作為一種舞臺表演，這些要求也是必然
而合理的。此外，就演唱藝術本身而言，男、女聲各有特色，就
算是宋代「獨重女音」，「十七八女孩兒執紅牙板」歌柳詞的同
時，也同樣有「關西大漢，銅琵琶，鐵綽板，唱『大江東

[80]（後蜀）趙崇祚編，沈祥源等注《花間集新注》，江西人民出版社 1997 年
版，第 2、4 頁。
[81]（宋）王灼《碧雞漫志》卷一，第 111 頁。
[82]《禮記·樂記》，《四部精要·經部·禮記正義》（2）上海古籍出版社
1992 年版，1545 頁。

去』」。[83]所謂「獨重女音」並不意味著只有女音，或只有女樂群體，它更多地是表明唐宋以降，女樂作爲俗樂主體承載的身份已經充分凸顯。

這種凸顯應當是社會文化心理、樂人與觀衆互動等多方面作用而產生的結果。一方面，女樂自古就是作爲俗樂的承載者出現的，譬如：「昔者桀紂……近讒賊之士而貴婦人……材女樂三千人，鐘石絲竹之音不絕。」[84]「楚莊王初即位時，『淫於聲色，左手擁秦姬，右手抱越女』，齊景公當政時是『左爲倡，右爲優』，魏王飲宴時有『楚姬舞於前，吳姝歌於後，越女鼓瑟於左，秦娥泛箏於右』，吳王夫差的後宮中竟有『宮妓數千人』。」[85]諸如此類不勝枚舉。以男權爲中心的古代中國，歷史積澱而成的社會普遍的文化心理造就了女樂「聲色娛人」的功能性特徵，使之與俗樂緊密聯繫在一起；另一方面，樂人作爲一種職業，在音聲技藝的教育上根據不同人群有了更爲細緻的針對性要求，譬如《唐六典》載：

> 太樂署教樂，雅樂大曲三十日成，小曲二十日。清樂大曲六十日，大文曲三十日，小曲十日。燕樂、西涼、龜茲、疏勒、安國、天竺、高昌大曲，各三十日，次曲各二十日，小曲各十日。高麗、康國一曲。鼓吹署……。[86]

[83] （宋）俞文豹《吹劍續錄》（逸文輯存），《吹劍錄全編》，古典文學出版社 1958 年版，第 38 頁。

[84] 《管子·七臣七主篇》，《諸子集成》（5），中華書局 1978 年版，第 287 頁。

[85] 武舟《中國古代妓女生活史》，湖南文藝出版社 1990 年版，第 5 頁。

[86] 《大唐六典》卷一四《太常寺》，中華書局 1984 年版，影印宋本，第三冊。

《唱論》載：

　　　詞山曲海，千生萬熟，三千小令，四十大曲。[87]

《唐樂星圖》云：

　　　大小散樂。古論，自今以後奉祀神筵，比方、院本、行
　　隊、雜劇，從人索喚。按太平古傳。曲依樂府梨園。男記四
　　十大曲，女記小令三千。[88]

這些都是作為樂籍體系內的一種技藝基本要求提出的。從這個角
度來看，這種針對性就如同器樂與聲樂、獨奏與合奏等一樣，是
藝術形式發展的必然要求。

　　就上圖的技藝比例情況而言，與中國傳統音樂的歷史現實也
是相一致的，從小調、曲藝、戲曲的一般演出情境來看，男性樂
人一方面與女性樂人共同承擔舞臺表演，另一方面還更多地出現
在樂隊伴奏中。當然，這並不是否認女（男）性樂人的另一方
面，而是要強調一種動態發展過程中的階段性凸顯，畢竟女樂至
少在唐以降，成為龐大而極為活躍的群體——這一點從同時期大
量的文學作品中表露無疑。而很多學者的研究表明，作為技藝稱
謂的「倡」、「伎」至晚自六朝始向「娼」、「妓」的演化，乃
是針對女樂群體的一種轉變，[89]這同時體現出一種歷史語境下的社
會文化心理趨向。

[87]（元）燕南芝庵《唱論》，《中國古典戲曲論著集成》（1），第 162 頁。
[88] 李天生《〈唐樂星圖〉校注》，《中華戲曲》總第 13 輯，第 25 頁。
[89] 詳見王書奴《中國娼妓史》、武舟《中國妓女生活史》、廖美雲《唐伎研
究》、鄭志敏《細說唐妓》、嚴明《中國名妓藝術史》、王寧《宋元樂妓
考》等。

　　無論是外部條件（社會文化心理定位與大眾俗樂審美需求）還是音樂本身的藝術要求，都作為強大推動力促使「聲色娛人」的女樂群體迅速發展。更為重要的是，樂籍作為國家制度的出現，尤其是唐代體系化的構建，政治上「樂」作為等級身份象徵層級配置的強化，經濟上酒樓妓館作為國民消費收入的重要來源之一，這從制度上將女樂推到俗樂歷史舞臺的最前端，成為俗樂音聲技藝傳播最主要的專業群體。制度保障下，樂籍內部從教育、創承到傳播，各有分工與側重，女樂乃是（尤其是唐以降）俗樂創承與傳播的主體力量。

三、關於唐代「妓女」主體身份的辨析

　　妓女，從社會職業角度看，可以視作是賤民從事的行業之一。學界有關妓女及其發展歷史研究的一個共識是：中國古代妓女以聲色娛人為基本特徵，音聲技藝是評價一個妓女的等級高低主要標準。「妓」、「女妓」、「妓女」在古代中國一般是作為女樂的一種別稱出現的。據武舟對「妓女」一詞所做的考述：

　　　　「妓女」又稱「娼女」，或合稱為「娼妓」。在古代，「妓」字與「伎」字通，「娼」字與「倡」字通。魏人張揖《埤蒼》釋「妓」為「美女」，隋代陸法言的《切韻》釋：「妓，女樂也。」後代的字典辭書如《正字通》、《康熙字典》、《辭源》等都釋「妓」為「女樂」。[90]

　　《教坊記》與《北里志》作為研究唐代女樂的重要文獻，分

[90]武舟《中國妓女生活史》，第2頁。

別記載了女樂在宮廷和市井的從業生活，筆者以其中的記載爲例加以說明。

《教坊記》載：

> 妓女入宜春院，謂之「內人」，亦曰「前頭人」，常在上前頭也。其家猶在教坊，謂之「內人家」，四季給米。其得幸者，謂之「十家」，給第宅，賜無異等。初、特承恩寵者有十家；後繼進者、敕有司：給賜同十家。雖數十家、猶故以「十家」呼之。每月二日、十六日，內人母得以女對；無母，則姊、妹若姑一人對；十家就本落，餘內人並坐內教坊對。內人生日，則許其母、姑、姊、妹皆來對。其對所如式。

> 樓下戲出隊，宜春院人少，即以雲韶添之。雲韶謂之「宮人」，蓋賤隸也，非直美惡貌殊，佩珉居然易辨——內人帶魚，宮人則否。平人女以容色選入內，教習琵琶、五弦、箜篌、箏者，謂之「搊彈家」。

> 開元十一年初，製《聖壽樂》。令諸女衣五方色衣，以歌舞之。宜春院女教一日，便堪上場，惟搊彈家，彌月不成。[91]

《教坊記》記載了宮廷中內人、宮人，她們之間的差異「非直美惡貌殊」。「宜春院人少，即以雲韶院添之」，「宜春院女教一日，便堪上場」的《聖壽樂》，身爲「平人」的「搊彈家」卻「彌月不成」——這充分說明了女樂的高低差別關鍵在於「聲」（技藝）而非「色」（外貌）。

[91]（唐）崔令欽《教坊記》，第 11 頁。

《北里志》[92]記載的平康女妓出眾者也都是憑藉技藝而非外貌，如：

（天水仙哥）善談謔，能歌令，常為席糾，寬猛得所。其姿容亦常常，但蘊籍不惡，時賢雅尚之，因鼓其聲價耳。

（鄭舉舉）亦善令章。嘗與絳真互為席糾，而充博非貌者。但負流品，巧談諧。

（顏令賓）舉止風流，好尚甚雅，亦頗為時賢所厚。事筆硯，有詞句。

（楊萊兒）貌不甚揚，齒不卑矣，但利口巧言，詼諧臻妙。

（楊迎兒）既乏丰姿，又拙戲謔，多勁詞以件賓客。

（楊桂兒）窘於貌，但慕萊兒之為人，雅於逢迎。

這些妓女或「姿容常常」、或「貌不甚揚」，但卻都是當時的北里名妓。而結合平康里妓女的從業場合看，文中所言的「歌令」、「令章」、「詞句」、「戲謔」，應當是唐代酒宴之中常用的酒令藝術，與音聲技藝形式密不可分[93]。

整體上看，聲色娛人確為唐代妓女的基本職能與要求，音聲技藝更是核心內容，而僅以「色相」為生者只是少數。武舟《中國妓女生活史》曾按職能將官妓分為藝妓和色妓，應當是基於這一特徵，但筆者認為這兩者更多地應當是同一個體的兩種職能，

[92]（唐）孫棨《北里志》，古典文學出版社 1957 年版，第 25—42 頁。

[93]唐代酒令藝術「從表演藝術看，它經歷了送酒歌舞、著辭歌舞、拋打歌舞，下次據令歌舞等四個發展階段」，「從音樂角度看，它是胡樂、邊地、新聲、中原俗樂、南方音樂相結合的產物。」（詳見王昆吾《唐代酒令藝術》，知識出版社 1995 年版，第 237 頁）

而非兩種職能下的兩種群體，畢竟就今天所能見到歷史文獻所顯現出的唐代妓女，色藝雙兼、技藝為重，乃其職業之追求標準。

古代對妓女的認識，在相當長的一段時間里都是以音聲技藝作為主要考量標準。從音聲技藝傳承與傳播的角度看，唐代妓女無疑是樂籍制度下女樂發展至唐代的一個階段。

自北魏樂籍制度明確提出直至清雍正元年，樂人主體一直為法定為賤民階層，是「統治者為禮樂以及聲色之需要，以賤民之戶籍而歸之專門從事與『音樂』相關職業的社會群體。」[94]雖然具體到不同歷史時期，樂籍制度的具體規定會有所不同，但是有兩點是非常明確的，即：其職業身份是樂人，其主體身份是賤民。

隋唐時期，樂籍制度已經逐步趨於成熟。隋煬帝時，「括天下周、齊、梁、陳樂家子弟，皆為樂戶。其六品已下，至於民庶，有善音樂及倡優百戲者，皆直太常。是後異技淫聲咸萃樂府，皆置博士弟子，遞相教傳，增益樂人至三萬餘。」[95]隨著樂籍人員的不斷擴充，除了「太常」以外，一些配套的機構也相應設立（如「關中置坊」），樂人數量「益多前代」。[96]

唐代在隋代的基礎上在人員、機構、制度等諸多方面，進一步完善樂籍體制。

《唐六典》「太樂署」條載：

　　凡樂人及音聲人應教習，皆著薄籍，核其名教，而分番

[94]項陽《山西樂戶研究》，第 3 頁。

[95]《隋書》卷六七《裴蘊傳》，第 1574—1575 頁。

[96]《隋書》卷十五《音樂志》，第 374 頁。

上下。[97]

《新唐書·禮樂志》載：

　　唐之盛時，凡樂人、音聲人、太常雜戶子弟隸太常及鼓吹署，皆番上，總號音聲人。至數萬人。[98]

《事物紀原》「教坊」條載：

　　開元二年，置教坊於蓬萊宮側。京都置左右教坊，掌徘優雜劇。以中官為教坊使。此其始也。……武德後置內教坊，武后改雲韶府，以中官為使。開元後，始不隸太常也。[99]

　　就唐代樂人的身份問題而言，《山西樂戶研究》認為基本屬於賤民階級。「官賤民之五類，均與樂人有相當的關聯，這些人在賤民身份的基礎上可以內部轉換。官奴婢是沒入宮中的賤民，女性中有技藝者進如掖庭，其中的一部分又分遣至太常、教坊作為樂妓；官戶又稱番戶，是指輪值於宮廷和各級官府中的賤民，男女均有，作為太常太樂署和鼓吹署的樂人應該是男性為眾；雜戶中，亦有與音樂相關的人員；至於工樂，即人們通常所稱的樂工，是樂戶的主要構成者；作為太常音聲人，雖是賤民，卻是半自由人的身份，主要的標誌是此類人色其籍貫於州縣，並可以與百姓通婚，這是他類官賤民所不能的。或許是因為其技藝較高，而得到特別恩寵的緣故。關於音聲人，應該是有狹義與廣義之分，狹義者指服務於宮廷太常寺的音聲人；而廣義者則是『總號

[97] 《大唐六典》卷一四《太常寺》。

[98] 《新唐書》卷二二《禮樂志》，中華書局 1975 年版，第 477 頁。

[99] 《事物紀原》卷六《橫行武列部》「教坊」，中華書局 1985 年版，第 216 頁。

音聲人』，爲所有專業樂人的統稱。我們看到，從敦煌藏經洞出土的文書中記載有官府音聲人與寺屬音聲人，這些均不是宮廷中的角色，卻均爲賤民之列。有鑒於此，音聲人的概念的確是有其廣義的一面。」[100]從下述幾則材料中，可以看出從宮廷到地方再到州縣軍鎮，女妓都是作爲專業賤民樂人的面貌出現的：

> 國子司業韋殷裕於閣門進狀，論淑妃弟郭敬述陰事。上怒甚，即日下京兆府決殺殷裕，籍沒其家。殷裕妻崔氏，音聲人鄭羽客、王燕客，婢微娘、紅子等九人配入掖庭。[101]（《舊唐書》）

> 肅宗宴於宮中，女優弄假戲，有綠衣秉簡爲參軍者。天寶末，蕃將阿布恩伏法，其妻配掖庭，善爲優，因隸樂工，是以遂令爲參軍之戲。[102]（《因話錄》）

> 京中飲妓，籍屬教坊。[103]（《北里志》）

> 青樓小婦研裙長，總被鈔名入教坊。[104]（王建《宮詞》）

> 伏見諸道方鎮，下至州縣軍鎮，皆置音樂，以爲歡娛。豈惟誇盛軍戎，實因接待賓旅。伏以府司每年重陽上巳兩度宴

[100]項陽《山西樂戶研究》，第9—10頁。

[101]《舊唐書》卷一九《懿宗》，中華書局1975年版，第679頁。

[102]（唐）趙璘《因話錄》卷一《宮部》，周光培等校勘《筆記小說大觀》（1），江蘇廣陵古籍刻印社1983年版，第88頁。

[103]（唐）孫棨《北里志》，第22頁。

[104]（唐）王建《宮詞一百首》，陳貽焮主編《增訂注釋全唐詩》卷二九一，第1066頁。

遊，及大臣出領藩鎮，皆須求求雇教坊音聲。[105]（《唐會要》）

此外，唐代史料中常見的樂人、樂妓、樂婢、樂營、女樂、女伎、女工、女伶、歌妓、聲妓、舞妓、歌舞妓、柘枝妓、繩妓、琵琶妓、箏妓、吹簫妓、笙妓、胡琴妓、吹笛妓等稱謂，也反映出妓女群體從事音聲技藝形式的職業特徵。

由是，唐代女妓作爲樂籍制度下聲色娛人的專業賤民樂人之身份是比較明晰的。

曲子，從來就是音聲技藝體系之一支，其由樂人爲主體承載才得以傳播並不斷生發出其後眾多新的音聲樣態。王灼說古歌、樂府、曲子「其本一也」，曲子之後的所謂諸宮調、雜劇、南北曲……又何嘗不是同爲「本一」的，它們都是音聲技藝，承載主體皆爲樂人——職業化的承載者。樂籍制度爲這條傳統音樂之脈提供了最爲可靠而強有力的外部保障。從這種意義上來看，古歌、古樂府、曲子、諸宮調、雜劇、南北曲等眾多不同時代的音聲技藝形式，都應是在這個主幹上延展、生發的枝蔓。這即是樂人爲主體承載曲子生發、創承、傳播意義之所在。

[105]（宋）王溥《唐會要》卷三四，中華書局 1955 年版，第 631 頁。

第二章　音樂機構的國家體系

　　一種基於音樂傳播學角度的思考是，曲子何以能夠由隋「漸興」、唐「稍盛」而在宋「繁聲淫奏」？諸宮調又何以恰好出現在這個「繁聲淫奏」的時代？在「散樂傳學教坊十三部」中為「正色」的雜劇，何以實現「宮廷演出與民間演出」的相通與一致[1]？《教坊記》所錄之「曲」、《武林舊事》「官本雜劇段數」、《南村輟耕錄》「院本名目」，如何聞名一時、流傳各地？由此引出的問題是，當一種新的音聲技藝出現時，如何向全國傳播？從結果來看，為何歷代會有眾多風靡全國的音聲技藝，它們如何實現全國流行？從當下來看，儘管音樂品種繁多而各具特色，但很多品種的共通性（尤其是在曲牌使用方面）顯而易見，這種共通性緣何而來？

　　從承載群體來看，曲子作為俗樂音聲的典型代表，女樂是包括曲子在內的俗樂音聲技藝形式的主要承載者，其職業特徵是聲色娛人、以聲為主，從業的場合則主要是以世俗娛樂為主。由

[1]戲曲界普遍認為兩者有明顯的一致性。參見寒聲《〈迎神賽社禮節傳簿四十曲宮調〉注釋》、黃竹三《上黨祭祀活動的「供盞獻藝」》、車文明《20世紀戲曲文物的發現與曲學研究》、張影《歷代教坊與演劇》等研究。

是，「聲色娛人」意味著色相之外，音聲技藝作爲一種職業要求，樂人必須接受長期而專門地訓練；無留聲設備的古代，音聲技藝的不可複製性和不可再生性使其必須現場演繹；隋唐以降，商業繁榮帶來人們日益增長的文化需求，必然促使大量的新的音聲形態（從具體作品到新形式）不斷產生；在全國各地的茶樓酒肆、秦樓楚館、勾欄瓦舍中，大眾對俗樂群體及其聲色服務的需求心理是一致的。那麼，依靠什麼來實現以上四者？採取怎樣的措施來有效保障以上四者？樂人群體有著怎樣的創承機制？又怎樣使這些音聲形態傳播到各地？除了執事應差於官方，樂人在更多的時候如何面對大眾服務？有著怎樣的演繹場所與形式？怎樣與社會互動？這是音聲技藝發生、發展面對的最爲現實而首要的問題。

從現實層面看，樂人是傳統音樂的職業承載者，他們在不同制度環境下的藝術活動，很大程度上決定了諸多音聲技藝的發生與發展、傳承與傳播。在曲子、曲藝、戲曲發生、發展的歷史時期，也恰是以樂籍爲核心的制度化創承、傳播體系（即「樂籍體系」）趨於成熟的時期，兩者之間以樂人爲系，密切相關。

第一節　地方官府之音樂機構及其體系化

自北魏開始的樂籍制度，使樂人成爲具有高度組織化管理的職業，樂人服務於宮廷和各級地方官府乃至軍旅，承載禮、俗類下的多種音聲技藝形式，官方管理使他們的藝術活動規範而有序。同時，樂籍制度又是有歷史延續性的，其發展至唐代已經在

很多層面加以完善，趨於成熟，這表現在各級音樂機構的設立以及一系列法令法規的頒佈與實施。王昆吾《隋唐五代燕樂雜言歌辭研究》曾指出：「曲子的大量產生，是教坊設立的結果，宮妓和教坊妓的歌唱，造成了隋至盛唐的曲子辭繁榮。」「據本書《隋雜言》章，隋代所造新曲，可考者有 58 曲；據崔令欽《教坊記》，開、天間教坊所掌的樂曲，達 343 種之數。花蕊夫人《宮詞》追記盛唐音樂盛況說：『太常奏備三千曲』——雖有誇張，卻說明煬、玄兩代，未見名目的樂曲尚多，可以說，這些新樂曲的大批產生，是在教坊建立，從而造成俗樂匯流，民歌集中的條件下實現的。」[2]筆者認為，所謂「宮妓和教坊妓」作為統於樂籍制度下的女樂群體，不僅只在宮廷與京師活動，而是全國各地的普遍存在；對於教坊，除了宮廷、京師，還應關注到各級地方官府的音樂機構，作為樂籍體系的全國化機構設置，才是教坊更重要的意義所在。

隋唐以降的音樂機構，按行政級別整體可分為宮廷和地方兩級；依職能側重不同又有禮、俗兩個系統。作為尊崇禮樂的古代中國，太常是最為核心而權重的禮樂機構。相比之下，教坊的情況則較為複雜，教坊在宮廷中主要是作為俗樂機構出現，自隋代「關中置坊」，到唐代歷經內教坊（唐建國初年，隸屬太常寺）、雲韶府（如意元年，中宗初年恢復舊稱）直至開元從太常寺獨立出來，其後歷代皆予設置。儘管間有礙於開支而蠲減者，但整體上，其作為俗樂（乃至部分禮之用樂）管理機構是極為重

[2] 王昆吾《隋唐五代燕樂雜言歌辭研究》，中華書局 1996 年版，第 73 頁。

要和必須常設的。

需要特別關注的是，在傳統社會中沒有當下科技手段的情況下，地方官府為保障國家統一規定下的禮樂與俗樂的需要，必須有相應的管理、教習機構或組織，這是國家制度體系下的設置。在這個層面，可以說有多少國家設置的縣治以上的機構，都必有相應的官屬樂人存在並掌握國家規定下的音聲技藝。那麼，在各地方官府承載的樂人由什麼機構進行怎樣管理和規範，以保證其與宮廷禮俗用樂的相通與一致？就現有史料看，至晚在唐玄宗時期，地方官府音樂機構已經全面設立，其與宮廷構成「中央—地方」的多級體系——這種體系就是作為全國性音樂機構的設置，其地方官府音樂機構則可以通稱為「地方教坊」。

一、 地方官府音樂機構之稱謂與「地方教坊」

府縣教坊，是明確用「教坊」指稱地方官府音樂機構的稱謂，早見於《新唐書》與《明皇雜錄》。

《新唐書·韋堅傳》：

> 開元末，得寶符於桃林，而陝尉崔成甫以堅大輸南方物與歌語協，更變為《得寶歌》，自造曲十餘解，召吏唱習。至是，衣缺胯衫、錦半臂、絳冒額，立艫前，<u>倡人數百</u>，皆巾韝鮮冶，齊聲應和，鼓吹合作。船次樓下，堅跪取諸郡輕貨上於帝，以給貴戚、近臣。上百牙盤食，<u>府縣教坊</u>，音樂迭進，惠宣妃亦出寶物供具。帝大悅，擢堅左散騎常侍，官

屬賞有差，蠲役人一年賦，舟工賜錢二百萬，名潭曰廣運。[3]

《明皇雜錄》卷下：

唐玄宗在東洛，大酺於五鳳樓下，<u>命三百里內縣令、刺史率其聲樂來赴闕者</u>，或謂令較其勝負而賞罰焉。時<u>河內郡守令樂工數百人</u>於車上，皆衣以錦繡，伏廂之牛，蒙以虎皮，及為犀象形狀，觀者駭曰。時元魯山遣樂工數十人，連袂歌《于蔿》。《于蔿》，魯山之文也。玄宗聞而異之，試徵其詞，乃歎曰：「賢人之言也。」其後上謂宰臣曰：「河內之人，其在塗炭乎？」促命徵還，而授以散秩。每賜宴設酺會，則上御勤政樓。金吾及四軍兵士，未明陳仗，盛列旗幟，皆帔黃金甲，衣短後繡袍。太常陳樂，衛尉張幕後，諸蕃酋長就食。<u>府縣教坊</u>，大陳山車旱船、尋橦走索、丸劍角抵、戲馬鬥雞，又令宮女數百，飾以珠翠，衣以錦繡，自帷中出，擊雷鼓為《破陣樂》、《太平樂》、《上元樂》。又引大象、犀牛入場，或拜舞，動中音律。每正月望夜，又御勤政樓觀作樂。貴臣戚裡，官設看樓。夜闌，即遣宮女於樓前歌舞以娛之。[4]

依文獻所示，縣尉崔成甫帶「倡人數百」，「河內郡守令樂工數百人」，可見當時府縣教坊樂人之眾。《明皇雜錄》稱，唐玄宗在東都洛陽的一次宴飲，要調集三百里內的「縣令」、「刺史」率其府縣樂人到場。按照唐代官制，長安（京兆）、河南

[3]《新唐書》卷一三四，中華書局 1975 年版，第 4560—4561 頁。

[4]（唐）鄭處誨《明皇雜錄》卷下，中華書局 1985 年版，第 8 頁。

（東都治所）、太原（北都治所）三府因行政設置級別較高，故其主管官員稱作「牧、尹、少尹」，而「刺史」乃是一般州府最高長官稱謂。[5]說明這些「府縣教坊」不只限於京師和陪都，還包括其他地方。若據文獻以三百里[6]為徑，則洛州轄下河南、洛陽、偃師、鞏、陽城、緱氏、嵩陽、陸渾、伊闕各縣，河南府轄下之熊、谷、嵩、管、伊、汝、魯諸州，以及與河南府平級的懷州、鄭州、陝州、汝州等都畿道諸州皆可能要奔赴洛陽，上文中「河內郡」（即懷州）即是一處。可見府縣教坊是一種普遍設置。

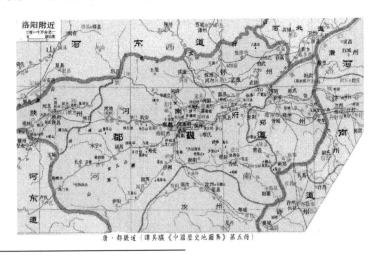

唐·都畿道（譚其驤《中國歷史地圖集》第五冊）

[5]參見《舊唐書》卷四四《職官志》、《新唐書》卷四九《百官志》。

[6]唐代 1 里為 360 步，1 步 5 尺，1 里即 1800 尺。儘管唐之里、尺有大小之分，且學界有不同見解，但從留存及出土的文物、以及學者們根據史料對長安等地進行的實地測量計算來看，唐尺約在 28—32 釐米之間。（參見吳慧《新編簡明中國度量衡通史》，中國計量出版社 2006 年版）依此推算，「三百里」約為 151—173 公里。當然，「三百里」更多是一種修飾性、概括性的表述，但並非三里、三十里、三千里，其對範圍應有所指。

　　依《明皇雜錄》，從牽動的人員看，需要軍士護衛、太常陳
樂，而府縣教坊則極盡其能，負責演繹山車旱船、尋橦走索等散
樂表演，宮廷女樂則奏樂伴奏。那麼，如此規模的演繹需要牽扯
到人員的組織調動、教習排演、生活供給等方方面面——類比當
下流行的節日慶典、文藝演出，規模不論大小，都要有策劃、導
演、演員、服裝、道具、化妝等諸多人員，要有創作、訓練、彩
排、演出等諸多環節。在沒有留聲技術的時代，音聲技藝是必須
要現場演繹的。從組織用樂的角度來看，這種較爲大型的用樂活
動相當繁複，僅僅依靠宮廷、京師（乃至陪都）等有限的教坊和
樂人顯然難以承擔，更何況皇家明令「三百里內縣令、刺史率其
聲樂來赴闕」。各地樂人如果沒有統一的管理教習和長期訓練，
豈能隨時、即時供奉？可見，當時在皇家「每賜宴設酺會，則上
御勤政樓」、「每正月望夜，又御勤政樓」的環境下，各地樂人
何等忙碌，「府縣教坊」作爲音樂管理機構又是何等重要——這
還僅是一個酺宴演出，試想諸多場合的禮、俗用樂更當如何？

　　相比「府縣教坊」，唐代對地方官府音樂機構也常以「散
樂」稱之。

　　《舊唐書·音樂志》：

　　　　每初年望夜，又御勤政樓，觀燈作樂，貴臣戚裡，借看
　　樓觀望。夜闌，太常樂、<u>府縣散樂</u>畢，即遣宮女於樓前縛架
　　出眺歌舞以娛之。若繩戲竿木，詭異巧妙，固無其比。[7]

[7]《舊唐書》卷二八，中華書局 1975 年版，第 1052 頁。

《唐會要》卷三三「散樂」：

　　貞觀二十三年十二月，詔諸州散樂，太常上者留二百
人，餘並放還。[8]

「諸州」之稱，顯然非指一地而是就全國論之。從前文「府
縣教坊」在酺宴中所呈之樂來看，「山車旱船、尋橦走索、丸劍
角抵、戲馬鬥雞」、「大象、犀牛入場，或拜舞，動中音律」，
可見是散樂。這表明府縣教坊在供應皇家用樂時，常以散樂形式
出現，因而，「府縣散樂」、「諸州散樂」當是基於地方官府所
呈音聲技藝角度的一種稱謂。

《舊唐書·音樂志》稱「散樂者，歷代有之，非部伍之聲，
俳優歌舞雜奏。……如是雜變，總名百戲」，又稱「其於雜戲，
變態多端，皆不足稱」；[9]《資治通鑒》載：「舊制，雅俗之樂，
皆隸太常。上精曉音律，乙太常禮樂之司，不應典倡優雜伎；乃
更置左右教坊以教俗樂，命右驍衛將軍范及為之使。」[10]《新唐
書·禮樂志》載：「置內教坊於蓬萊宮側，居新聲、散樂、倡優
之伎。」[11]《新唐書·百官志》：「京都置左右教坊，掌俳優雜
技。」[12]可見，散樂、百戲、新聲、倡優雜伎、倡優之伎、俳優雜
技等實為同指，皆為俗樂，甚至可以說，至晚到唐代，散樂已經
成為俗樂音聲技藝形式的代名詞。隋代音樂機構中未分出專門的

[8]（宋）王溥《唐會要》卷三三，中華書局 1955 年版，第 612 頁。

[9]《舊唐書》卷二九，第 1072 頁。

[10]（宋）司馬光《資治通鑒》卷二一一，中華書局 1956 年版，第 6694 頁。

[11]《新唐書》卷二二，475 頁。

[12]《新唐書》卷四八，第 1244 頁。

俗樂管理部門，因而散樂雜戲「自是皆於太常教習」。[13]到唐玄宗時期，俗樂則統歸教坊直接管理。府縣教坊作爲地方一級的音樂機構設置，在音聲技藝的管理上自然與宮廷是保持相通的，只有這樣統一管理、統一教習，才能達到隨時支持供應皇宮經常性的飲宴活動。

當然，一般情況下，供應這種活動的府縣教坊是都城就近的府縣，畢竟要考慮到與人員調動相關的交通、經濟等多方面的因素。如《資治通鑑》載唐玄宗酺宴，文中「府縣散樂」注稱「府縣」爲京兆府、長安縣、萬年縣。[14]這表明「府縣散樂」作爲地方官府音樂機構的稱謂，更多是圍繞來京供呈的府縣而言的。

此外，五代時期「散樂」還成爲府縣教坊樂人的代稱。《五代史補》卷二「宋齊丘投姚洞天」載：

> 鄰房有散樂女尚幼，問齊丘曰：「秀才何以數日不出？」齊丘以實告，女歎曰：「此甚小事，秀才何吝一言相示耶？」乃惠以數緡。……徐溫聞其名，召至門下。及昇之有江南也，齊丘以佐命功，遂至將相，乃上表以散樂女爲妻，以報宿惠，許之。[15]

上述宋齊丘之事，宋人龍袞《江南野史》也有詳載，「散樂女」記爲廣陵「倡優女魏氏」：

[13]《隋書》卷一五《音樂志》，中華書局 1973 年版，第 381 頁。

[14]《資治通鑑》卷二一八：「上皇每酺宴，先設太常雅樂坐部、立部，繼以鼓吹、胡樂、教坊、府縣散樂雜戲，又以山車、陸船載樂往來。」文中注曰：「府縣者：京兆府及長安、萬年兩赤縣。」（第 6693 頁）

[15]（宋）陶岳《五代史補》卷二《後唐二十條》，文淵閣《四庫全書》本。

廣陵未至,而洞天疾病且死,因遺書薦之於先主。既
至,棲遲逆旅,裏調罄乏,因籲歎數四。其鄰倡優女魏氏聞
之,乃竊賂遺數鍰由是獲備管幅,遂克投贄一見。先主賓之
以國士,大獲賂遺,尋娶魏氏,館而給之。[16]

「樂營」,也是文獻中用於表示地方官府音樂機構及相關內
容的一種常見稱謂,相應地,地方官屬樂人也常被稱為「樂營子
女」、「營妓」等,清人俞正燮乃稱:「唐伎盡屬樂營,其籍則
屬太常。故堂牒可追之。」[17]

《舊唐書·陸長源傳》:

及至汴州,欲以峻法繩驕兵,……加以叔度苛刻,多縱
聲色,數至樂營與諸婦人嬉戲,自稱孟郎,眾皆薄之。[18]

《雲溪友議》卷下:

池州杜少府愗、亳州韋中丞仕符二君,皆以長年精求釋
道,樂營子女厚給衣糧任其外住。若有宴飲方一召來柳際花
間任為娛樂。[19]

「數至樂營」是一個具體地方所指;「任其外住」可見「樂
營子女」本有統一住所;而「樂營」主管者顯然是地方官員;
「有宴飲方一召來柳際花間任為娛樂」則說明「樂營子女」的官

[16] (宋) 龍袞《江南野史》卷四《宋齊丘傳》,文淵閣《四庫全書》本。

[17] (清) 俞正燮《除樂戶丐戶籍及女樂考附古事》,《癸巳類稿》卷十二,
商務印書館1957年版,第483頁。

[18]《舊唐書》卷一四五,第3937—3938頁

[19] (唐) 范攄《雲溪友議》卷十二,周光培等校勘《筆記小說大觀》(1),
江蘇廣陵古籍刻印社1983年版,第86頁。

屬身份。可見，「樂營」不僅與「府縣教坊」一樣指稱地方官府音樂機構，還有樂人演藝場合和固定居住場所等多方面的含義。除了受地方長官管理之外，對應宮廷教坊所謂「教坊使」[20]，樂營中還有負責調派、監督等具體事務的人員，稱爲「樂（營）將」、「樂營使」等。如《演繁露》卷六「樂營將弟子」載：

> 開元二年，……又選樂工數百人，自教法曲於梨園，謂之「皇帝梨園弟子」。至今謂優女爲「弟子」，命伶魁爲「樂營將」者，此其始也。[21]

《本事詩·情感第一》：

> 郡有酒妓，善歌，色亦媚妙，昱情屬甚厚。浙西樂將聞其能，白晉公，召置籍中。[22]

《雲溪友議》卷十二載：

> 樂營子女席上戲賓客，量情三木，乃書牓子示諸妓云，嶺南掌書記張保胤：「綠羅裙上標三棒，紅粉腮邊淚兩行。又手向前咨大使，遮回不敢惱兒郎。」[23]

應特別注意的是，上述文獻中所載汴州／池州／亳州、浙

[20] 《新唐書》卷四八《百官志》：「京都置左右教坊，掌俳優雜技。自是不錄太常，以中官爲教坊使。」《新唐書》卷一五二《李絳傳》：「教坊使稱密詔閱良家子及別宅婦人內禁中，京師囂然。」《舊唐書》卷一二《德宗本紀》：「停梨園使及伶官之冗食者三百人，留者皆隸太常。」

[21] （宋）程大昌《演繁露》，載《東坡志林》（附《演繁錄》等四種），韓放主校點，京華出版社 2000 年版，第 324 頁。

[22] （唐）孟棨《本事詩》，古典文學出版社 1957 年版，第 7 頁。

[23] （唐）范攄《雲溪友議》，第 86 頁。

西、嶺南分屬河南道、江南東道、嶺南道三地，皆非京師；而據筆者對唐代筆記中女樂群體所做的粗略統計（見附錄表一），按唐代的行政區劃共涉及從京城到地方 14 道 17 州（地區），譬如當時聞名一時的許和子就本是永新縣樂人之女，劉采春及女兒周德華就是淮甸地區的樂人[24]；又，《西湖遊覽志餘》載：「唐宋間郡守新到，營妓皆出境而迎」，[25]可見唐代地方教坊及其樂人群體的全國普遍存在。

唐代行政區分「道州縣」三級，若按「府縣教坊」、「諸州散樂」的設置——開元二十八年戶部統計，全國分為京畿、都畿、關內、河南、河東、河北、山南東、山南西、隴右、淮南、江南東、江南西、劍南、黔中、嶺南等共 15 道 328 州（郡、府）1573 縣[26]——可見地方與宮廷共同構建的音樂機構體系，是一個相當龐大的音樂機構系統。

府縣教坊、府縣散樂、樂營，是史載較早的地方官府音樂機構稱謂，它們均表明唐代已經明確設立地方官府音樂機構，音樂機構體系已經全面構建。「府縣散樂」反映出地方官府音樂機構在供應宮廷時的音聲技藝特徵，「樂營」包含有地方官府音樂機構、樂人演藝區域、居住場所等多層含義，相比此二者，「府縣

[24]《樂府雜錄·歌》載：「開元中，內人有許和子者，本吉州永新縣樂家女也。」（《中國古典戲曲論著集成》（1），中國戲劇出版社 1959 年版，第 46 頁）；《雲溪友議》卷九：「乃有俳優周季南、季崇及妻劉采春，自淮甸而來。」（第 81—82 頁）。

[25]《西湖遊覽志餘》卷一六，文淵閣《四庫全書》本。

[26]《舊唐書》卷三八《地理志》。

教坊」則直接與宮廷音樂機構稱謂相對應，使得教坊機構的全國化尤爲明顯，在分類上也具有同一性。當然，從音樂機構體系的歷史發展來看，府縣一級的地方教坊在職能上並不完全等同於宮廷教坊，它是兼有禮、俗兩種用樂的機構設置，畢竟按官方機構級別配置，地方一級不可能比照宮廷設立多個用樂機構，史料只見地方官府音樂機構有稱「府縣教坊」、「府縣散樂」、「樂營」等，而未見有稱「太常」者，即是這個道理；並且，教坊未從太常獨立出來之前，原就具有「管理教習音樂、領導藝人」[27]之職能。因此，地方一級的教坊應是多種功能、多種形式的綜合性樂籍機構，其與宮廷的太常、教坊乃是「一對多」的隸屬關係——由此，爲便於論述，筆者認爲，可將「地方教坊」一詞，作爲唐以降地方官府音樂機構的通稱。

二、地方教坊之基本功能

由上可知，教坊是樂籍體系基礎性的機構設置。隋唐以降，宮廷與分佈於各地的教坊成爲音聲技藝能夠上下相通、體系內傳承、面向社會傳播的重要結點和傳輸平臺，其與輪值輪訓相輔相成，是音聲技藝發生、發展的基本動力與核心所在。

地方教坊，絕不只是一種單純的機構設置，也不僅表示與宮廷之間簡單的隸屬關係。

《唐會要》卷三四：

　　寶曆二年九月，京兆府奏：「伏見諸道方鎮，下至州縣

[27]楊蔭瀏《中國古代音樂史稿》（上冊），第234頁。

軍鎮，皆置音樂，以為歡娛。豈惟誇盛軍戎，實因接待賓旅。伏以府司每年重陽上巳兩度，諸王及大臣出領藩鎮，皆須求雇教坊音聲，以申宴餞。今請並於當司錢中，每年方圖三二十千，以充前件樂人衣糧。伏請不令教坊收管。所冀公私永便。」從之。蓋京兆尹劉栖楚所請也。[28]

首先，地方教坊是對應與宮廷教坊的地方性樂籍管理機構，管理各級地方的多種用樂事務。作為一種普遍需求，從宮廷到地方，從貴族官僚到市井大眾，宮廷、王府、官府、軍營、妓館、酒樓⋯⋯有著一個龐大的用樂市場，即所謂「諸道方鎮，下至州縣軍鎮，皆置音樂，以為歡娛。豈惟誇盛軍戎，實因接待賓旅」。這同時意味著一個龐大的樂人群體的存在，他們分散在全國各地、各級、各層，人員配給、生活給養、日常管理都會成為問題——這即是地方教坊設立的作用之一，有如劉栖楚所言「每年方圖三二十千，以充前件樂人衣糧」[29]。

其次，從「求雇教坊音聲」和「公私永便」來看，教坊樂人

[28] （宋）王溥《唐會要》卷三四，第 631 頁。

[29]《新唐書》卷四八《百官志》「太樂署」載：「有故及不任供奉，則輸資錢，以充伎衣樂器之用。⋯⋯音聲人納資者歲錢二千。」（第 1243 頁）；據岸邊成雄《唐代音樂史的研究》考證：「按唐朝物價，波動甚大，唐初甚低，安史亂後。德宗時代下跌。唐末期間大體安定。就米價言，貞觀期間每斗（相當日本四升）僅需四——五文。安史亂後漲至每斗千文。宣宗、懿宗時降至每斗四十文前後。按北里志時期，為一升十文，則一緡可購米一石，夠供半年食用，故一緡當亦非小款也。」（梁在平、黃志炯譯《唐代音樂史的研究》，中華書局 1973 年版）若以《北里志》時期每升米十文錢計算，「三二十千」相當於 10 個樂人一年的衣糧費用。

有著「公、私」兩種行為，而「私」者是要收費的，這個費用顯然是被京師的「教坊」收了去。此處有一個疑問，即：京兆府尹劉棲楚為什麼要上奏？筆者認為，這裡包含著音樂機構體系內部機構間的幾層重要關係：

1.首先，教坊是太常中分出來、級別幾乎與太常並列的俗樂機構，宮廷中的教坊自然不歸京兆府轄制。

2.由此，則被求雇的「教坊音聲」應該是京兆府轄內的「教坊」樂人，否則身為京兆府尹的劉棲楚，沒有理由也沒有權利要求「求雇教坊音聲」所得的錢「不令教坊收管」，而收歸京兆府名下。

3.這同時表明京兆府轄內的樂人也稱作「教坊音聲」。

4.可見，京兆府轄內有「教坊」設置。這種「教坊」是地方性質的，只是因為設在京師的關係，因而顯得與宮廷教坊難以區分。由此，比照《北里志》所言「京中飲妓，籍屬教坊」，則可見平康北里的女樂也應屬於京兆府所轄的「京師教坊」。否則，屬於宮廷「教坊」的女樂何以又要到京城的秦樓楚館中以聲色娛人？

5.如果能夠考慮到地方教坊的層面，以全國化的音樂機構體系來認識，則京兆府尹上奏的理由事實上很簡單，要求也很合理：樂人「衣糧」是由地方官府發放的，而樂人被「求雇」所得的傭金卻要上繳「教坊」——這個教坊顯然是宮廷中的教坊，也就是音樂機構體系中的核心機構和最高管理層——京兆府建議的做法，是將本來應該上繳「宮廷教坊」的費用轉為補貼樂人的生活費用，這事實上是減少了京兆府的開支。京兆府負責管理樂人並發放給他們「衣糧」，而宮廷教坊卻收管「求雇」所得的費

用，在京兆府看來「不令教坊收管」當然是「公私永便」的事情，只是樂人的「公私」兩項收入卻被合併成了一項。

劉栖楚雖然是京兆府尹，但是如其上奏的內容所稱，乃是就「諸道方鎮，下至州縣軍鎮」的全國而言。這件事發生在唐敬宗寶曆二年（826）九月，結合《教坊記》等唐人筆記中所載教坊樂人對外營業的事實[30]來看，可以推定音樂機構體系在唐敬宗時期以前收支關係大體為：地方教坊管理各種與樂人相關的具體事務，並負責樂人日常生活必需物資；樂人在職責範圍之外非官方性的「有償」音樂服務，所得資費（其中存在支付樂人部分費用的可能）統一上繳宮廷教坊。「從之」二字說明唐敬宗之後，「求雇」的這筆收入可能不再由宮廷教坊支配而被地方官府收管。

唐敬宗在是年十二月就遇害了，[31]其後各地是否確實按照規定實施不得而知，但是有一點是非常明確的——音樂機構體系不僅只是音樂機構設置的全國化，而且有著相應而明確的經濟收支管理系統。

第三，樂籍中人身份雖賤，但卻不是普通意義上的賤民，他們不同於雜役奴婢，其更重要的身份是專業樂人——培養一個專業樂人所需要的各方面投入，以當下所見亦非易事。因此，當唐代在全國各地建立起音樂機構的同時，輪值輪訓制度也開始確立並加以實施。這是國家出於對樂人群體從事音聲技藝管理規範的考量，也是樂籍系統化管理的一種制度體現。這種制度的背後更

[30] 如《教坊記》記載「蘇五奴妻」、「龐三娘」等事。
[31] 《舊唐書》卷一七《敬宗本紀》。

深刻的內涵和意義在於：「中國的封建社會，歷來強調『大一統』的觀念，主要是政治統一，意識形態統一，凡事總要尋求統一的步調，這也是封建時代政權的特色之一。樂籍制度的統一性，其實也反映出大一統觀念的一個側面，遴選樂人到宮廷輪值輪訓，既為宮廷太常教坊樂輸送了新鮮血液，也使得從宮廷到地方官府的禮樂程式儀規以及樂曲、樂調、樂器、樂律保持了相當的一致性，自上而下的形成一個網路體系。這個體系是以制度的形式得以強化和完善的，並延續了千百年。」[32]自隋（乃至更早[33]）唐以降直至清雍正元年禁除樂籍期間，輪值輪訓在歷代均作為重要的音樂制度加以實施。唐代規定「凡樂人及音聲人應教習，皆著簿籍，核其名數，分番上下」；宋代樂人被「詔付教坊肄習」；元代樂人同樣要「赴京肄習」，明代山、陜、東平、河汴等地有「送京備用」者，清代則挑選各省樂戶進京。[34]並且，當專業樂人被分配各地供應執事時，教習、訓練等仍是需要解決的現實問題。故而，輸送、訓練、教習、執事及其相關的組織管理——這是地方教坊設立的更深層的意義。

地方教坊的設置，是樂籍制度發展的一種必然結果，它標誌著教坊——這一音樂機構國家體系的確立，同時也意味著樂籍體系（尤其是體系化的創承與傳播機制）全面凸顯。這是統治者出於國家禮制等級配給（政治）、商業演出巨大收益（經濟）、大

[32]項陽《山西樂戶研究》，第 214 頁。

[33]筆者認為輪值輪訓的發生可能早於隋代。如卒於隋開皇元年的庾信《聽歌詩》載：「協律新教罷，河陽始學歸；但令聞一曲，餘聲三日飛。」

[34]詳見項陽《山西樂戶研究》，第 208—209 頁。

眾文化生活廣泛需求（文化）等諸多方面考量的結果；同時，這三個方面也成為樂籍（教坊）體系得以歷代延續和發展的積極動因和根本保障。

三、地方教坊之延續

地方教坊，並非唐代獨有，它是唐以降（樂籍制度存續期間）歷代音樂機構體系的常設機構，儘管歷代文獻記載多寡不同，但主體發展脈絡仍清晰可尋，且隨時代發展各有特點。

五代時期，唐代凸顯的音樂機構體系在割據紛爭中失去了完整性，但在相對穩定的區域和時段內仍然存在並發揮作用。《詩話總龜》卷四八「俳優門」[35]中記載了多位元五代時期的樂人，如

> 江南李氏樂人王感化，建州人，隸光山樂籍。建州平，入金陵教坊。（《談苑》）

南唐王感化原為建州（今福建建甌）人，而隸屬光山（河南光州）樂籍，又入金陵（南唐國都）教坊，這是典型的樂人在地方教坊活動，而後進入宮廷教坊輪值的例子。再如：

> 楊叔寶郎中與，眉州人，言頃眉守視事後三日，作大排，樂人獻口號，其末句云：「為報士民須慶賀，災星去了福星來。」守喜，召優人問曰：「大排致語誰做？」對曰：「本州自來舊例只用此一首。」（《湘山野錄》）

丁晉公鎮金陵，嘗作詩有「吾皇寬大容屍素，乞與江城不

[35] 《詩話總龜（前集）》卷四八《俳優門》，人民文學出版社 1987 年版，第 466—468 頁。

計年」之句。天聖中，李文定公出鎮金陵，一日郡宴，優人作
語，意其宰相出鎮所作，理必相符，誦至落句，頂禮抗聲曰：
「吾皇寬大容屍素，乞與江城不計年。」賓僚皆俯首，文定笑
曰：「是何，是何！」上聞見責。（《續歸田錄》）

「眉州樂人獻口號」、金陵「郡宴，優人作語」，這些都是
地方官屬樂人的相關記述。可見，儘管五代時期社會動盪，但是
在一國之內相對穩定的時期，唐代建立起的音樂機構體系仍然發
揮著作用。

宋代的地方教坊，一般稱作「衙（牙）前樂（營）」、「樂
營」，其在官書正史和文人筆記中均有著非常明確的記載。

《宋史·樂志》：

> 又有親從親事樂及開封府衙前樂，園苑又分用諸軍樂，
> 諸州皆有衙前樂。[36]

《樂書》：

> 凡天下郡國皆有牙前樂營，以籍工伎焉。[37]

儘管宮廷教坊在兩宋之際幾番蠲減，但以全國來看，這也只
是音樂機構體系內的局部變化。依文獻所載，宋代的地方教坊是
「諸州皆有衙前樂」，依宋宣和四年的行政區數量[38]，則至少在
254 州「皆有衙前樂營」，散見於史料中關於各地營妓的記載可

[36] 《宋史》卷一四二《樂志》，中華書局 1977 年版，第 3361 頁。

[37] （宋）陳暘《樂書》卷一八八「東西班樂」，中國藝術研究院圖書館館藏
清末（1876）善本複印本。

[38] 以宣和年為例，時有「路二十六，京府四，府三十，州二百五十四，監六
十三，縣一千二百三十四」，《宋史》稱「極盛」（卷八五，第 2095 頁）。

以爲之佐證：

> 渙頃官並州，與營妓遊，黜通判磁州，尋知遼州。 [39]
>
> 司馬溫公爲定武從事，同幕私幸營妓，而於公諱之。[40]
>
> 營妓僧兒：廣漢妓女小名僧兒，秀外惠中，善填詞。[41]
>
> 政和年，河中府早宴罷，營妓群行通衢中……。[42]
>
> 東坡在黃岡，每用官妓侑觴。[43]
>
> 天臺營妓嚴蕊……善琴弈歌舞、絲竹書畫，色藝冠一時。[44]
>
> 王元之謫齊安郡，民物荒涼，殊無況，營妓有不佳者。[45]
>
> 宿州營妓張玉姐、字溫卿。本蘄澤人，色技冠一時。[46]
>
> 周美成初在姑蘇，與營妓岳七楚雲者遊甚久。[47]
>
> 宋有陳襲善者，遊錢塘，與營妓周子文甚狎。[48]

《宋史·禮志》還有這樣的記載：

> （太宗雍熙元年十二月）二十一日，御丹鳳樓觀酺，召
> 侍臣賜飲。自樓前至朱雀門張樂，作山車、旱船，往來御

[39] 《宋史》卷三二四《劉文質傳》，第 10493 頁。

[40] （宋）魏慶之《詩人玉屑》卷十七，上海古籍出版社 1959 年版，第 380 頁。

[41] （宋）魏慶之《詩人玉屑》卷二十，第 463 頁。

[42] （宋）邵博《邵氏聞見後錄》卷三十，中華書局 1983 年版，第 234 頁。

[43] （宋）周輝《清波雜誌》卷五，《筆記小說大觀》（2），第 332 頁。

[44] 《齊東野語》卷二十「台妓嚴蕊」，中華書局 1983 年版，第 374 頁。

[45] （宋）吳曾《能改齋漫錄》卷十一，「鼓子花開也喜歡」，《筆記小說大觀》（8），第 251 頁。

[46] （宋）吳曾《能改齋漫錄》卷十七「吊二姬溫卿宜哥詩」，第 295—296 頁。

[47] （宋）王灼《碧雞漫志》卷二，第 120 頁。

[48] 《西湖遊覽志餘》卷一六，文淵閣《四庫全書》本。

道。又集開封府諸縣及諸軍樂人列於御街，音樂雜發，觀者溢道，從士庶遊觀，邊市肆百貨於道之左右。[49]

「開封府諸縣及諸軍樂人」說明縣一級也是有樂人群體的，並且從演出的陣容和形式來看，顯然與唐代府縣教坊供應散樂相一致，綜合對比「府縣教坊」和唐宋樂營的史料來看，似乎樂營作爲地方教坊一般都設在州府以上，而級別更低的地方教坊則不以「樂營」稱之，但顯然是普遍存在的。

前文提到唐宋時期若有郡守新到，營妓都要出境相迎，宋人洪邁《夷堅志》載：「紹興十六年，方務德滋爲廣西漕，桂府官吏皆出迎候，營妓亦集於鋪前。」[50]可見這是一種慣例。關漢卿《錢大尹智寵謝天香》[51]描寫了宋人柳永與官妓謝天香的愛情故事，其「楔子」與「第一折」描寫開封府尹錢大尹到任，形象地表現了這種「郡守新到，營妓出迎」的情景：

> （張千上）小人張千是也，在這開封府做著個樂探執事。我管的是那僧尼道俗樂人，迎新送舊都是小人該管。如今新除一個大尹相公姓錢，是錢大尹。這大人聲名極大，與人秋毫無犯，水米無交。一應接官的都去了。止有行首歌者不曾去，此處有個行首是謝天香。她便管著這散班女人，須索和她說一聲去。來到門首也。謝大姐在家麼。（旦見云）哥哥，叫做甚麼。（張千）大姐，來日新官到任，準備參官。

[49] 《宋史》卷一一三《禮志》，第 2699 頁。

[50] （宋）洪邁《夷堅志·乙志》卷十三，中華書局 1981 年版，第 294 頁。

[51] （元）關漢卿《錢大尹智寵謝天香》，王學奇、吳振清、王靜竹校注《關漢卿全集校注》，河北教育出版社 1988 年版，第 327、330 頁。

（旦）哥哥，這上任是甚麼新官。（張千）是錢大尹。
（旦）莫不是波廝錢大尹麼。（張）你休胡說，喚大人的名
諱，我去也。謝大姐明日早來參官。……（張千）稟的老爺
知道，還有樂人每未曾參見哩。（錢）前官手裡曾有這例
麼。（張千）舊有此例。（錢）既是如此，著他參見。（張
千）參官樂人怎生不見來。（正旦同眾旦上）今日新官上
任，咱參見去來，小心在意者。（眾云）理會的。

這從側面反映出，一地樂人與當地長官有著直接的隸屬關
係，《澠水燕談錄》記載蘇軾在錢塘判樂人從良一事充分說明了
這一點：

子瞻通判錢塘，嘗權領州事，新太守將至，營妓陳狀，
以年老乞出籍從良，公即判曰：「五日京兆，判狀不難；九
尾野狐，從良任便。」有周生者，色藝為一州之最，聞之，
亦陳狀乞嫁。惜其去，判云：「慕周南之化，此意雖可嘉；
空冀北之群，所請宜不允。」其敏捷善謔如此。[52]

除了地方長官統管之外，日常事務的管理則由專人負責，這
一點與唐代相同，甚至連「樂營將」的稱謂也相沿用，如《夷堅
志》載：

趙不他為汀州員外稅官，留家邵武而獨往寓城內開元寺。
與官妓一人相往來，時時取入寺宿。一夕五鼓，方酣寢。姑父
呼於外曰：「判官誕日亟起賀。」倉黃而出。趙心眷眷未已，

[52]（宋）王闢之《澠水燕談錄》卷十，中華書局 1985 年版，第 88 頁。

妓復還。曰：「我諭吾父持數百錢略<u>營將</u>，不必往。」[53]

《詩話總龜·樂府門》載：

> 蘇子瞻守錢塘，有官妓秀蘭，天性黠慧，善於應對。湖
> 中有宴會，群妓畢至，惟秀蘭不來。遣人督之，須臾方至。
> 子瞻問其故，具以：「發結沐浴，不覺困睡，忽有人叩門聲
> 急，起而問之，乃<u>樂營將</u>催督也。非敢怠忽，謹以實告。」[54]

兩宋前後的北方少數民族政權對樂籍制度多有吸收和接衍。

西夏，「歷五代入宋，年隔百餘，而其音節悠揚，聲容清
厲，猶有唐代遺風。迨德明內附，其禮文儀節，律度聲音，無不
遵依宋制。」[55]

遼代，明確規定「百官鹵簿皆有鼓吹樂」、「自四品以上，
各有增損」。[56]《遼史·禮志》載：

> 二月八日為悉達太子生辰。京府及諸州，雕木為像，儀
> 仗百戲導從，循城為樂。悉達太子者，西域淨梵王子，姓瞿
> 曇氏，名釋迦牟尼。以其覺性，稱之曰佛。[57]

作為一種禮佛行為，國家禮制要求是在「京府及諸州」實施，且
每「二月八日」「儀仗百戲導從，循城為樂」，這自然是諸州樂
人的差事，結合「百官鹵簿皆有鼓吹樂」的規定來看，地方教坊

[53]（宋）洪邁《夷堅志·乙志》卷十八，第 337 頁。

[54]《詩話總龜（後集）》卷三三，第 211 頁。

[55]戴錫章編撰、羅矛昆校點《西夏紀》卷六，寧夏人民出版社 1988 年版，第 159 頁。

[56]《遼史》卷五四《樂志》，中華書局 1974 年版，第 893、897 頁。

[57]《遼史》卷五三《禮志》，第 878 頁。

的管理是顯而易見的。此外，出於加強皇權的考慮，遼設立了其直屬的軍隊、民戶、奴隸等直屬皇帝的軍事、經濟組織，稱爲「斡魯朵」，其民戶，又稱爲「宮戶」。這部分人充應各種官役，其中之一就是樂人。[58]他們由著帳戶司管理，分屬遼國各地的74個「瓦里」。[59] 這也是具有類似地方教坊功能的管理機構。

金代，雖與南宋劃疆而治，但在音樂制度上卻幾同於宋，其地方教坊的設置也較爲明顯。

《金史·承暉列傳》載：

> 承暉字維明……改知大興府事。宦者李新喜有寵用事，借大興府妓樂。承暉拒不與，新喜慚。章宗聞而嘉之。[60]

《金史》紇石烈牙吾塔（又作「紇石烈牙忽帶」）列傳中稱其在宿州時「又以銀符佩妓，屢往州郡取賕，州將之妻皆遠迎

[58] 《遼史》卷三一《營衛志》：「著帳戶。本諸斡魯朵析出，及諸罪沒入者。凡承應小底、司藏、鷹坊、湯樂、尚飲……等役，及宮中、親王祗從、伶官之屬，皆充之。」（第 371 頁）；另，參見武玉環《遼代斡魯朵探析》，《歷史研究》2000 年第 2 期。

[59] 《遼史》卷四五《百官志》：「內族、外戚、世官犯罪，沒入瓦里。」（第 702 頁）；《遼史》卷三一《營衛志》載：「凡州三十八，縣十，提轄司四十一，石烈二十三，瓦里七十四，抹里九十八，得里二，閘撒十九。」（第 362 頁）；另，「斡魯朵」的設置類似於南北朝「營戶」，而其制度本身的各種規定（諸如人員來源爲獲罪者及其家屬，沒入瓦里爲奴，常作爲賞賜物，樂人爲其群體之一等）都與北魏以降的樂籍制度相類。儘管遼代有著契丹民族政權自身的特徵，但結合其同時設立的「百官鼓吹、橫吹樂，自四品以上，各有增損」的制度規定來看，無疑對樂籍體系構建與運轉起著推動作用。

[60] 《金史》卷一○一，中華書局 1975 年版，第 2223—2224 頁。

迺,號『省差行首』,厚賄之。」[61]這裡佩「銀符」之妓即是宿州教坊之營妓,此事在劉祁《歸潛志》中也有記載:

> 有以忮忍號火燎元帥者,又紇石烈牙忽帶……宿州有營妓數人,皆其所喜者,時時使一妓佩銀符,屢往州郡取賕賂,州將夫人皆遠迎,號「省差行首」,厚贈之,其暴橫若此。[62]

上述一類的事情在金代比比皆是,如《金史·粘葛奴申列傳》載:

> 以夾谷九义權息州事。十一月,宋人以軍二萬來攻……至是,蔡問不通。行省及諸帥日以歌酒為事,聲樂不絕。[63]

《金史·海陵本紀》載:

> (正隆五年七月)壬午,以張弘信被命討賊,稱疾逗遛萊州,與妓樂飲燕,杖之二百。[64]

又,《大金國志·許奉使行程錄》載許亢宗等人於宋宣和七年(1125)代表宋朝祝賀金太宗吳乞買登位元的出使記錄。其中,許亢金等人在咸州受到當地州守禮遇,而這種官方用樂行為也顯示出金代地方教坊的管理及地方官屬樂人承應官差之事實:

> 宋著作郎許亢宗為賀金主登位使,時太宗嗣立之次年,在宋為宣和六年也。自雄州起,直至金主所都會寧府,共二千七百五十里。……離興州五十里,至銀州,中頓。又四十

[61]《金史》卷一一一,第 2460 頁。

[62](元)劉祁《歸潛志》卷六,周光培等校勘《筆記小說大觀》(10),第 280 頁。

[63]《金史》卷一一九,中華書局 1975 年版,第 2599 頁。

[64]《金史》卷五,第 111 頁。

里，至咸州。未至咸州一里許，有幕屋數閒，供帳皆備。<u>州守出迎，禮如制</u>。<u>就坐，樂作</u>，有腰鼓、蘆管、笛、琵琶、方響、箏、笙、箜篌、大鼓、拍板，曲調與南朝一同。<u>酒五行，樂作，迎歸館</u>。次日早，有中使撫問，別一使賜酒果，一使賜宴。<u>赴州宅，就坐，樂作</u>。[65]

元代，以國家法令的形式，明確指出「習學散樂」、「搬唱詞話」、「教習雜戲」都應是「正色樂人」[66]，相應地，元代在各地設立「教坊司」作爲樂籍的地方組織管理機構。

《元史·世祖本紀》載：

丁卯，命<u>江淮行省鉤考行教坊司</u>所總江南樂工租賦。[67]

《元典章·刑部·諸奸》「職官犯奸」載：

縣尉將樂女奸宿：至治元年四月□日，福建宣慰司，奉江浙行省箚付近據<u>建康路申教坊司</u>樂戶張成，狀告江寧縣魏縣尉同上元縣張縣尉……。[68]

關漢卿《杜蕊娘智賞金線池》第二折杜蕊娘云：

這<u>濟南府教坊</u>中人，哪一個不是我手下教導過的小妮子？[69]

[65]（宋）宇文懋昭《大金國志》卷四十，商務印書館1936年版，第301頁。

[66]《通制條格》卷二七《雜令》「搬詞」條載：「本司看詳，除系籍正色樂人外，其餘農民、市戶良家子弟，若有不務本業，習學散樂，搬唱詞話，並行禁約。」（方齡貴校注，中華書局2001年版，第641頁）

[67]《元史》卷一六，中華書局1976年版，第340頁。

[68]《元典章·刑部》「諸奸」，元坊刊本《大元聖政國朝典章》光緒戊申夏修訂，法館以杭州丁氏藏本重校付梓。

[69]（元）關漢卿《杜蕊娘智賞金線池》，王學奇、吳振清、王靜竹校注《關漢卿全集校注》，河北教育出版社1988年版，第301頁。

　　以上文獻記載了江淮地區行省、江浙行省轄下的健康路、中書省轄下的濟南府中均有教坊司，這至少表明地方教坊在這些級別上有著明確的設置。

　　比照《元史·地理志》，從《青樓集》中對元代在籍樂人部分活動區域的記載來看，不僅地理位置上遍及各地，且涉及多個官府級別：

1·中書省：

　　大都路

　　　京師；

　　山東東西道宣慰司

　　　州：沂州（益都路）

2·江淮、江浙行省：

　　浙東海右道肅政廉訪司

　　　路：婺州；

　　江南浙西道肅政廉訪司

　　　路：雲間（即松江府）、湖州；

　　　　州：無錫（屬常州路）、昆山（屬平江路）；

　　　　　縣：華亭（松江府治所）、京口（軍鎮，屬鎮江路）

　　江南諸道行御史台

　　　路：金陵（即集慶路）

3 · 河南、江北行省：

 江北淮東道肅政廉訪司

 路：揚州

 河南江北道肅政廉訪司

 州：鄧州（屬汴梁路南陽府）

4 · 湖廣行省：

 江南湖北道肅政廉訪司

 路：武昌路

5 · 江西行省

由此足見元代地方教坊及其樂人群體的全國普遍存在。又，《通制條格·雜令》「拜賀行禮」條載：

 大德七年八月，中書省御史台呈：「切見外路府州司縣遇聖節正旦拜賀行禮，勾集諸色社直行戶妝扮，預先月餘整點，將寺觀祝壽萬歲牌迎引至於公廳置位，或將萬歲牌出其坊郭郊野之際以就迎接，揀選便於百姓觀看處所，然後官吏率領僧道抬舁壇面、鐃鈸、鼓板、幢幡、寶蓋，差遣諸色行戶妝扮社直、娼妓、宮監之類，沿街擺拽，實為褻瀆。」擬合從宜講究，著為定制，頒行天下，使臣子遵守，庶免差忒不一。都省議得：「外路諸衙門欽遇聖節元日，臣子之禮，但當以敬為主，照依至元八年奏准儀式行禮。合用樂人，止就本處在城者，無得於他處勾集及椿配諸行戶百姓人等妝扮社直。所據筳

會，一切所須之物，官吏自備，並不得取斂於民。」[70]

文獻所述乃爲中書省奏請「外路府州司縣」的「拜賀行禮」規制之事。依文獻所示，這種「拜賀行禮」在當時是朝廷統一規定下的全國普遍存在。「著爲定制」顯示出元代樂籍嚴格的管理規範；從「著爲定制」前後的差異來看，更加明確的是「合用樂人，止就本處在城者，無得於他處勾集及椿配諸行戶百姓人等妝扮社直」，而「樂人、娼妓等「諸色行戶」則無論定制前後都是主要群體；那麼，這一切在「外路府州司縣」各地具體的組織、管理則必然依靠地方教坊來實現。

《馬可波羅遊記》對元代城市的描述也明確反映出音樂機構體系下機構管理和女樂的普遍存在：「新都城和舊都近郊公開賣淫爲生的娼妓達二萬五千餘人。每一百個和每一千個妓女，各有一個特別指派的宦官監督，而這些官員又受總管管轄。」[71]「正如我們前面所講到的，那裡有二萬五千名娼妓。無數商人和其他旅客爲朝廷所吸引，不斷地來來往往，絡繹不絕。娼妓數目這樣龐大，還不夠滿足這樣大量商人和其他旅客的需要。」[72]「（杭州）在其他街上有妓女，人數之多，簡直使我不便冒昧報告出來。」[73]元人夏庭芝在其《青樓集志》中感歎：「嗚呼！我朝混一區宇，殆將百年，天下歌舞之妓，何啻億萬」，「雖女伶亦有

[70]方齡貴校注《通制條格校注》，第637—638頁。
[71][意]馬可波羅著，陳開俊等譯《馬可波羅遊記》第二卷第十一章，福建科學技術出版社1981年版，第97頁。
[72]《馬可波羅遊記》第二卷第二十二章，第111頁。
[73]《馬可波羅遊記》第二卷第七十六章，第177頁，

其人，可謂盛矣！」「內而京師，外而郡邑，皆有所謂勾欄者，辟優萃而隸樂，觀者揮金與之。」[74]無怪乎當時曾任台州路總管府治中的陳孚在《真州》一詩中感慨：「淮海三千里，天開錦繡鄉。煙濃楊柳重，風淡芰荷香。翠戶妝營妓，紅橋稅海商。黃昏燈火鬧，塵霽撲衣裳。」[75]

如馬可波羅所言，女樂之上有「特設官吏監督，而這些官吏又都受總管的管理」，說明了音樂機構體系內的隸屬關係，而無論是「內而京師，外而郡邑」，既然是「翠戶妝營妓，紅橋稅海商」，則表明其背後有著官方統一管理，地方教坊在其中發揮的重要作用是毋庸置疑的。

明代，樂籍制度由於被統治者作為政治制裁和鎮壓的手段加以利用，被視作畸變期[76]，而體系化構建也尤為明顯。《續文獻通考》「賜諸王樂戶」：「敕禮部曰：昔太祖封建諸王其儀制服用具有定制，樂工二十七戶，原就各王境內撥賜，便於供應。今諸王未有樂戶者，如例賜之。有者仍舊，不足者補之。」[77]這裡是作為禮制而欽賜樂戶者，「原就各王境內撥賜」指明了地方教坊的普遍存在，並且表明其還擔負轄內配給、充應王府用樂的事務，這同時也顯示出音樂機構體系全國構建的不可或缺的重要作用。

《五雜俎》載：

[74]（元）夏庭芝《青樓集》，《中國古典戲曲論著集成》（2），第7—8頁。
[75]（元）陳孚《真州》，（清）顧嗣立編《元詩選·二集·丙集》，中華書局1987年版，第217頁。
[76]項陽《山西樂戶研究》，第24頁
[77]《欽定續文獻通考》，文淵閣《四庫全書》本。

今時娼妓滿布天下，其大都會之地，動以千百計。其他偏州僻邑，往往有之。終日倚門賣笑，賣泛力活，生計至此，亦可憐矣！而京師教坊官收其稅錢，謂之脂粉錢。隸郡縣者，則為樂戶，聽使令而已。[78]

龔自珍《京師樂籍說》講：「昔者唐、宋、明之既宅京也，於其京師及其通都大邑，必有樂籍，論世者多忽而不察。」[79]而《五雜俎》的這段記載則表明，至少在明代，教坊機構不僅只是限於通都大邑，其體系之龐大，甚至連「其他偏州僻邑」也都「往往有之」。

清代，在雍正元年禁除樂籍之前，音樂機構體系在全國仍然以官方名義廣布全國各地，《清朝文獻通考》載稱：「我朝初制分太常、教坊二部。太常樂員例用道士，教坊則由各省樂戶挑選入京充補。凡壇廟祭祀各樂太常寺掌之，朝會宴享各樂教坊司承應」。[80] 即使雍正元年下令禁除樂籍制度，也不過是在官方政令上一種表現。一千又七百餘年的樂籍制度，隋構建的中央—地方的音樂機構體系及輪值輪訓制度，都早已深入人心，約定俗成；作為職業群體，樂戶及其後人迫於生計大多仍操其業，不同者集中地體現於他們失去了「官身」，沒有了固定的官方收入。但他們所承載的音聲技藝及其傳承方式仍然在很長一段時間裡保持著樂籍時期的傳統，這一點可以從眾多樂戶後人的口述史中得以證

[78]（明）謝肇淛《五雜俎》卷八，中華書局 1959 年版，第 225 頁。

[79]載《龔自珍全集》，上海人民出版社，1975 年版，第 117—118 頁。

[80]《清朝文獻通考》卷一七四《樂考二十》「俗部樂」，商務印書館 1936 年版，第 6375 頁。

實。[81]其從一個側面彰顯出樂籍體系對傳統音樂發生、發展的重要意義與深遠影響。

第二節 音樂機構體系與多種用樂需求

隋唐以降，隨著政治、經濟的快速發展，樂籍制度日趨完善，禮樂文化趨於成熟；同時，交通的便利、商業的發達極大地刺激了大眾消費文化。這種社會背景下，出現了各種階層的諸多用樂需求。而基於一種官方禮、俗用樂考量的規定性制度，樂籍在全國各級行政、王府、軍隊中都是有一定配給——這可以追溯至樂籍制度肇始的北魏時期，《演繁露》稱：「後魏永熙（532－534）中，諸州鎮各給鼓吹人，多少各以大小等級為差。諸王為州皆給鼓吹，其等以赤青黑色為次。中州刺史及諸鎮戍皆給之。」[82]其後歷代，這種配給作為樂籍體系的一個部分，皆予沿襲，雖各朝具體規定有所不同，但卻從未間斷。[83]並且，在禮的層面下，用樂還更多地具有娛樂的目的，所謂諸道方鎮、州縣軍鎮「皆置音

[81]詳見喬健／劉貫文／李天生《樂戶：田野調查與歷史追蹤》、項陽《山西樂戶研究》。近年，筆者隨項陽先生在河北、山東、山西、陝西、北京等地對樂戶後人所進行的採訪中也進一步證實了這一點。

[82]（宋）程大昌《演繁露》卷六「鼓吹」。

[83]如《唐會要》稱當時諸道方鎮、州縣軍鎮「皆置音樂」；《宋史·樂志》記述三品以上高官「皆有本品鼓吹」；《遼史·樂志》載：「百官鹵簿皆有鼓吹樂」、「自四品以上，各有增損。」；元《通制條格》規定各地節慶「合用樂人，止就本處在城者」；明代太祖時即以各地樂工撥賜藩王（《續文獻通考》卷一〇四）；清代對樂戶承應太常、教坊用樂的詳規（《清朝文獻通考》卷一七四）。

樂，以爲歡娛」。

音樂機構體系及其樂人，就是這些用樂需求服務的具體實施者和主體承載者。

一、關於「用樂需求」

中國傳統社會的用樂需求，從使用性質來看，可以分爲公、私兩類；而結合用樂群體和國家制度（等級制度、禮樂制度、樂籍制度）來看，又可分爲官方與民間（非官方）兩個層面，前後兩種方式的分類基本對應，但在現實操作層面又稍有出入，茲概述如下：

官方用樂包含兩個方面，一個是代表國家的官方公（共）用（樂），一個是一定級別官員的宅邸用樂。其中，官方公用，包含著宮廷用樂和地方用樂兩個方面，宮廷作爲皇權的所在地和象徵，可以說用樂事宜無大小皆爲「公用」；地方用樂，具有一定複雜性，原因就在於地方官府音樂機構的職能是禮俗兼備的，故而其用樂需求，包含各種官方禮儀場合的用樂，以及官員間的宴飲活動，這些宴飲活動有很多都是公私間雜的，甚至一些官員私人用樂也常常因其官方身份而變成「公」事，故而也包含在官方用樂之中——這也即是兩種分類有所出入的地方之一。宅邸用樂，是特指級別較高的官員（包括文、武官員以及王侯、皇親）享有的國家配給，其集中體現爲專屬樂人的擁有。儘管從個體的角度，宅邸用樂屬於私人行爲，但這些個體是有著官品、爵位身份的有閒階層，他們能夠擁有專屬樂人很大程度上是國家等級制度的一種體現，從這個層面看，這種用樂方式本身即隱含一種官

方意義。

　　民間用樂，則是除上述之外的非官方性質的社會大眾用樂，其涉及面最廣，用樂主體是非官員的普通民眾；此外，也包含有官員以私人身份進入民間用樂場合的用樂方式。

　　官方與民間之下的兩種群體，在傳統社會中身份和權責有著顯著的差異，這種差異造成了兩者在用樂方式和接觸樂人等方面存在很大程度的不同。以禮樂觀念作為行為宗旨的傳統社會，「官方」一詞，意味著擁有代表國家身份的群體（官員、貴族等）比一般的社會民眾，更多、更廣泛地接觸到藝術成熟性更高的音聲技藝，從而形成一種不對等的用樂狀態。也即是說，官方用樂實際包含公、私兩種用樂情形。

　　音樂機構體系作為專門的負責機構，從級別隸屬的角度，分為宮廷（太常、教坊）和地方（教坊）兩個層面，而相對於不同的用樂需求，又有著較為明確的對應分類：基於公、私兩種用樂性質，從職能表現方式看，音樂機構體系的服務分為執事應差與對外營業；基於官方供應的角度，依具體的樂籍群體及其主要服務場所，可分為宮廷樂人、地方官屬樂人、宅邸樂人三類（後兩者隸屬地方教坊）。結合前後兩種分類來看，地方官屬樂人以及部分宮廷樂人具有執事應差和對外營業的職能，而宅邸樂人是專門針對個體的執事應差，故不對外營業；因此，從受眾面來看，地方教坊遠大於宮廷教坊，地方官屬樂人遠大於宮廷樂人和宅邸樂人。上文提到用樂者的官屬身份，使得公、私用樂間雜而難以分辨。事實上，就音樂機構體系及其樂人而言，不論公用私用，都是其職責所在，區別僅在於服務對象的身份和收取費用的有無

（或多寡）。「用樂需求」之意義最為關鍵在於，它從另一個側面表明：樂人，作為音聲技藝的主體承載者，在音樂機構體系全國化的架構下，進行著最大範圍地創承與傳播。

二、教坊服務

上述音樂機構體系統管的樂人群體中：宮廷樂人，即是指服務於宮廷之中的樂人群體，分屬太常與宮廷教坊，作為最高統治者之所在，宮廷樂人的音聲技藝水準都普遍較高，譬如《教坊記》曾記錄唐玄宗時期依據樂人技藝水準明確劃分等級（內人、宮人）的做法，其本身就體現了樂人數量和品質的優勢。這一部分歷來為學界關注，相關研究較多，此處不多贅述。地方官屬樂人、宅邸樂人在直接隸屬關係上有別於宮廷樂人，統歸地方教坊管理。地方教坊中的樂人群體面對的所謂「地方」，是官方與民間、公用與私用、權貴與平民多層面用樂的集中所在。按照國家的規定，官員、貴族中的級別較高者自身有著相應待遇。各級官方機構「誇盛軍戎」、「接待賓旅」之用樂也為必須；此外，還有秦樓楚館、茶樓酒肆、勾欄瓦舍等非官方的大眾用樂。

（一）宅邸樂人，是指依照官方制度配給各級官員、王侯貴戚的樂人群體，服務場所主要在權貴家中，因而稱其為「專門針對個體的執事應差」，他們也是樂籍存續期間構成所謂「家樂」（家班、家妓）的主要群體。宅邸樂人進入權貴家中的渠道有兩種，一種是作為朝廷發給官員的配給，一種是作為皇帝的賞賜。

1·配給。隋唐以降，隨著朝廷在禮樂制度上的不斷完善，樂

人的配給與享用在某種程度上也代表了一種級別和身份的象徵。[84]
以唐爲例，《舊唐書‧職官志》載：「三品已上，得備女樂。五
品女樂不得過三人。」[85]《唐會要》中明確爲「三品已上，聽有女
樂一部」，又載：「敕五品已上正員清官，諸道節度使及太守
等，並聽當家畜絲竹，以展歡娛。行樂盛時，覃及中外。」[86]

依兩唐書《職官志》與《地理志》載：唐代官員分爲京職與
外職兩類。京職部門有三公、六省、御史、九寺、十四衛府、將
作監、國子學、天策上將府等，此外還有輔國、鎮軍、大將軍等
軍事官員，以及太子東宮、王公、公主諸府。其中，「司郎」／

[84] 筆者認爲，這是一種自先秦而下禮樂觀念的泛化和影響，史書中記載但凡
家中有樂人者，絕大多數都是皇親貴冑、朝廷官員，反映出朝廷禮樂等級的
一個主要方面。南朝裴子野《宋略》載：「王侯將相歌妓填室，鴻商富賈舞
女成群，競相誇大，玄有爭奪，如恐不及。莫爲禁令，傷物敗俗，莫不在
此。」表面上看來，似乎古代社會只要有錢有勢就可以隨意蓄養女樂。事實
上，絕非如此簡單，該條結尾「莫爲禁令」四字恰恰反映出這種現象的不正
常與不合制。而就在同一時期，蕭齊朝廷有著嚴格的規定，《南史》卷二四
《王晏傳》：「晏弟詡，位少府卿。敕未登黃門郎，不得畜女伎。詡與射聲
校尉陰玄智坐畜伎，免官，禁錮十年。」王晏是南齊名臣，一生親歷了從齊
武帝直到齊朝滅亡的多個時期，官至驃騎大將軍並封爲公爵。以他這種身
份，其弟「位少府卿」而「未登黃門」，蓄養了女樂都要被免官並「禁錮十
年」，可見當時的朝廷對官員家中蓄養女樂有嚴格規定，並且這種規定不僅
是出於「傷物敗俗」，而更重要的是「未登黃門」，這是涉及禮樂觀念下尊
卑有序、等級有差的「大是大非」問題。

[85] 《舊唐書》卷四三，第 1830 頁；另據該文校勘記（第 1857 頁）載：「《唐
六典》卷四『五品』下有『已上』兩字」。

[86] （宋）王溥《唐會要》卷三四，第 628、630 頁。

「將軍」一級皆為五品以上。外事官員則為各地州縣、鎮戍、兵濟、關津。州縣又分為上、中、下三級，其中京兆、河南、太原三地府（州）所設牧、尹、少尹，其他州設刺史、別駕、長史（下州不設），以及長安、萬年、河南、洛陽、太原、晉陽等 6 個「京縣」之縣令，均為五品以上。各地軍事設置中分大、中、小都督府，大、上都護府等，從都督下至司馬一級均為五品以上；此外還有節度使、元帥、都統、招討使、防禦團練使等均為五品以上。

　　唐玄宗時期，全國有 15 道 328 州（郡、府）；每道置採訪使；邊境置節度、經略使。肅宗時，又分設設 37 個節度使，10 個觀察使（防禦使、經略使）。如果按照「三品已上，得備女樂。五品女樂不得過三人」來實施，会是一個驚人的數字。這裡當然要考慮到客觀現實的複雜性，但是參照前文所述唐代全國樂人的廣泛存在，這種作為朝廷下發的敕令，又是具有身份象徵的配給（而非禁罰）制度，即便是打了折扣也不會相差懸殊。

　　從史料記載來看，皇親貴冑、朝廷大員家中總是有女樂一群。[87] 一般情況下，越是高級別的王侯、官員，配給樂人也越多，

87 如《本事詩·情感第一》：「寧王曼貴盛，寵妓數十人，皆絕藝上色。」（第 6 頁）；《舊唐書》卷六十：「（隴西王）博义有妓、妾數百人，皆衣羅綺，食必粱肉，朝夕炫歌自娛，驕侈無比。」（第 2357 頁）；《太平廣記》卷一九四：「一品宅中有十院歌妓」（《叢書集成三編·文學類》69，新豐出版公司 1997 年版，第 620 頁）《本事詩·高逸第三》：「李司徒罷鎮閒居，聲伎豪華，為當時第一。」（第 17 頁）；《舊唐書》卷一六六：「家妓樊素、蠻子者，能歌善舞。居易既以尹正罷歸。」（第 4354 頁）。

這也是一種禮樂觀念下等級有別的表現。

《本事詩》載：

> 太和初，有為御史分務洛京者，子孫官顯，隱其姓名，有妓善歌，時稱尤物。時太尉李逢吉留守，聞之，請一見，特說延之。不敢辭，盛妝而往。李見之，命與眾姬相面。李妓且四十餘人，皆處其下。[88]

依文中所示，儘管李逢吉四十餘妓比不上「御史分務洛京者」的一名善歌之妓，但兩家的女樂人數比例卻是 40：1。雖然這個數字不一定準確，但反映了一個事實：李逢吉作爲太尉，乃是位列三公的正一品大員[89]，他所擁有女樂人數當然遠遠多於這個「分務洛京」的五品以下的御史[90]。這即是女樂按級別配給——「三品已上配女樂一部，五品已上女樂不過三人」的道理。

2·賞賜。宅邸樂人進入到的貴族官僚家中的另一個途徑就是賞賜，這也是朝廷由來已久的一種獎賞慣例，主要是針對立功之臣（也有皇帝嬌寵之臣），軍將居多。以《舊唐書》、《新唐書》中載錄的部分官員爲例：

[88] （唐）孟棨《本事詩·情感第一》，第 11 頁。

[89] 《新唐書》卷四六《百官志》：「太師、太傅、太保，各一人，是為三師。太尉、司徒、司空，各一人，是為三公。皆正一品。」（第 1184 頁）

[90] 據《新唐書·百官志》，唐代稱「御史」者品級高低有別，就文中這位御史「分務洛京」來看，可能是「監察御史」，即「正八品下」。另，《太平廣記》卷二七三《婦人四》中稱此「分務洛京」者為劉禹錫。據《新唐書·劉禹錫傳》載，劉最早為杜佑幕僚，後隨杜佑入京，第一個官職即為「監察御史」。

姓名	時期	時任職位	品級	賞賜女樂數量
竇 抗	高祖	左武侯大將軍	正三品	女樂一部
王孝恭	高祖	尚書左僕射。	從二品	女樂二部
李林甫	玄宗	開府儀同三司	從一品	女樂二部
李 晟	德宗	司徒	正一品	女樂八人
渾 瑊	德宗	咸寧郡王	從一品	女樂五人
戴休顏	德宗	加檢校尚書右僕射	從二品	女樂（數量未載）
李元諒	德宗	檢校尚書右僕射	從二品	女樂（數量未載）
程懷直	德宗	觀察使	正五品以上	妓一人
張茂昭	順宗	中書門下平章事	下三品	女樂二人

第一，上表按照唐朝歷史順序排列，這些在正史中相對明確的記載，顯示了女樂作為一種賞賜的傳統。

第二，不同的時期，賞賜女樂的標準不一。李林甫作為玄宗時期的寵臣，皇帝一次就賜給他兩部女樂，結合唐朝當時的經濟狀況，以及教坊女樂（尤其是宮中）人數劇增的情況，如此大數量的賞賜是有可能的。

第三，從載錄較多的德宗時期來看，賞賜女樂的人數顯然有相應的規定與標準。從李晟到程懷直，品級的高低與女樂賞賜人數的多少基本成正比。

第四，關於賞賜給李晟的女樂，兩種唐書記載不一。《舊唐

書》「德宗本紀」與「李晟傳」均記載爲「女樂八人」，《新唐書》「李晟傳」中則記爲「女樂一列」，由此來看，唐代「女樂一列」或爲八人。

（二）地方官屬樂人，是指面向大眾服務的樂人群體，與宮廷樂人和宅邸樂人相比，其是音樂機構體系中人員數量和發揮作用最大的群體，也是直接爲民間用樂服務的最主要的樂人群體。一方面，爲官方日常事務中的用樂服務；另一方面，面向所有社會消費群體，服務於秦樓楚館、茶樓酒肆、勾欄瓦舍，並具有沖州撞府、走村串戶的流動性和靈活性。

1．執事應差。樂人轄於地方教坊，直接受地方官府和軍鎮的官員管理和支配，執事應差是職責所在。前文《唐會要》載京兆府尹劉棲楚奏章中，描述諸道方鎮、州縣軍鎮的官方用樂時，稱其「豈惟誇盛軍戎，實因接待賓旅」，反映出的就是官方日常用樂的禮、俗兩個方面。

前文所述歷代地方教坊中「本品鼓吹」、「百官鹵簿」、「拜賀行禮」等皆爲禮之用樂。如何光遠《鑒誡錄》載：

大中八年九月七日制下，島因授此官，永離貢籍。初之任，屆東川，府主馮八座三十里出儀仗以迎之。既至館舍，見待甚厚，大具肴饌宴設。故島獻感恩詩曰：「鞄革奏終非獨樂，軍城未曉啟重門。何時卻入三台貴，此日空知八座尊。羅綺舞間收雨點，魏猇門外卷雲根。逐邅屬吏隨賓列。撥掉扁舟不忘恩」。[91]

[91] （後蜀）何光遠《鑒誡錄》卷八「屈名儒」，中華書局 1985 年版，第 59 頁。

這裡講述了賈島赴任時的情景，「府主馮八座三十里出儀仗以迎之」，可見是官方禮儀性質的接待。而「大具看饌宴設」、「羅綺舞間收雨點」則說明樂人在官方「公」宴中的執事應差。

《北里志》中講：「京中飲妓，籍屬教坊，凡朝士宴聚，須假諸曹署行牒，然後能置於他處。」「曲中諸子，多為富豪輩日輸一緡於母，謂之買斷。但未免官使，不復祗接於客。」[92]

朝士官員們要飲宴，都要用官方的「曹署行牒」進行調撥，這頗具幾分「調函」「公文」的意味；而樂人即使是被「富豪輩日輸一緡」「買斷」，也仍就「未免官使」，除了平時不需要再服務別的客人以外，官府的差事是絕不能免除的；同時也表明，樂人在平時除了支應官差之外，還要面向社會服務。這些都充分顯示出地方教坊的管理規範和樂人的官屬性質。北里雖轄於京兆府，但這種音樂機構體系統一管理的官方規定，卻是全國一致的。所以，《北里志》載：「比見東洛諸妓，體裁與諸州飲妓固不侔矣。然其羞匕筋之態，勤參請之儀，或未能去也。」[93]執事應差作為女樂的職責，無論是「京中飲妓」、「東洛諸妓」，還是「諸州飲妓」都必須遵循而「未能去也」。

2．對外營業。地方官屬樂人不同於宮廷、宅邸樂人，除了執事應差以外，日常公開的演藝行為都發生在對外營業中。其服務對象是大眾性的，沒有限定。簡而言之，只要有錢都進行用樂消費。事實上，「對外營業」也是一種「公差」，它作為一種商業

[92] （唐）孫棨《北里志》，古典文學出版社 1957 年版，第 22、34 頁。
[93] （唐）孫棨《北里志》，第 25 頁。

行為，是所有用樂需求中能夠為官方增加經濟收入的重要環節，也是音樂機構體系在經濟方面發揮重要作用的集中體現。就文獻所見，宮廷和地方官屬樂人，都面對有公、私兩種用樂服務，即執事應差和對外營業。宮中樂人在宮中服務自然皆為「公差」，所謂「私」者乃指到受聘外出的服務，如《教坊記》[94]載蘇五奴「鬻妻」、龐三娘「賣假金賊」等，即為是例。

《桂林風土記》中載：

> 於時潞寇初平，四郊無壘。公私宴聚，較勝爭先。美節良辰，尋芳選勝，管弦車馬，闐隘路隅。金貂從此府除浙東，留題曰：「紫泥遠自金鑾降，朱旆翻馳鏡水頭。陶令風光偏畏夜，子牟衰鬢暗驚秋。西鄰月色何時見，南國春光豈再遊。莫遣豔歌催客醉，不堪回首翠娥愁。」[95]

「公私宴聚，較勝爭先」、「管弦車馬」、「豔歌催客」說明了大眾娛樂的普遍性。其中，商業性的娛樂場所是大眾娛樂的主要場合之一，通俗地講即是秦樓楚館、茶樓酒肆、勾欄瓦舍。而私人在家中的用樂形式，除了宅邸樂人供應官員私人用樂以外，其他情況仍然屬於樂籍體系商業化的一種表現形式，即《唐會要》所謂「求雇教坊音聲」。

（1）秦樓楚館，是音樂機構體系的重要組成部分，是地方官屬樂人（尤其是女樂）面向大眾服務的主要活動場所之一。由於

[94]（唐）崔令欽《教坊記》，《中國古典戲曲論著集成》（1），第 13、23 頁。
[95]（唐）莫休符《桂林風土記》，中華書局 1985 年版，第 3 頁。

經濟利益的驅使，妓館爲歷代官方所看重[96]，其服務對象也因此而極爲廣泛。如唐人孫棨《北里志》中載有：

舉人、新及第進士。《北里志》載：「諸妓皆居平康里，舉子、新及第進士，三司幕府但未通朝籍、未直館殿者，咸可就詣。」[97]如：裴思謙、鄭光業、孫龍光、侯彰臣、杜寧臣、崔勳美、趙延吉、盧文舉、李茂勳、鄭合敬、令狐滈、李標、劉覃、李文遠等。

官員。如：王致君、鄭禮臣、孫文府、趙爲山、崔垂休、天官崔知之侍郎、街使令敬琯、于琮、鄭仁表等；又如前曲自西第一家的王團兒，《北里志》中自注曰「朝官多居此」[98]。

官宦子弟。如：相國少子夏侯表中、山南相國起之子王式、永寧相國之愛子劉覃、韋宙相國子、衛增常侍子。《開元天寶遺事》曾描述官宦子弟當時在平康北里的活動，稱「京都俠少，萃集於此。」[99]

王侯邸宅中的家將。《北里志》載：「諸母亦無夫，其未甚

[96] 官方開辦妓館的歷史可謂久遠，史料所載最早可以追溯至先秦。其後歷代皆有承繼。隋唐以降，妓館作爲樂籍體系下官方收入的一個重要來源，已經凸顯，據史料可證，從「初唐四傑」生活的高宗時期到唐末黃巢起義，平康北里作爲長安最爲著名的妓館存在了二百餘年，除了經濟因素之外，其得以存在如此長的時間最根本原因在於，它是樂籍體系下的官屬妓館，國家制度是其經久不衰的根本保障；此外，全國各地也皆有妓館。宋、元、明、清的妓館愈發增多，並出現大量私營妓館。

[97] （唐）孫棨《北里志》，古典文學出版社1957年版，第22頁。

[98] （唐）孫棨《北里志》，第32頁。

[99] （後蜀）王仁裕《開元天寶遺事》卷上，中華書局1985年版，第10頁。

衰者，悉爲諸邸將輩主之。或私蓄侍寢者，亦不以夫禮待。」[100]

軍士。如：與裴度發生爭執的兩軍力士。

商人。如：買了福娘的宣陽里彩纈鋪商人張言。

富庶市民。如：北里之南的平康富家陳小鳳。

僅就北里妓館來看，服務對象上到朝官、下至百姓、文士舉子、軍士商賈，無一不包。由於女妓主體的專業樂人身份，妓館，自然成爲傳播音聲技藝形式的主要場所之一。白居易有詩云：「憶昔嬉遊伴，多陪歡宴場。寓居同永樂，幽會共平康。師子尋前曲，聲兒出內坊……急管停還奏，繁弦慢更張。雪飛回舞袖，塵起繞歌梁。舊曲翻調笑，新聲打義揚。」[101]陳羽感慨「霜落寒空月上樓，月中歌吹滿揚州。相看醉舞倡樓月，不覺隋家陵樹秋。」[102]《武林舊事》卷六「歌館」條稱：「莫不靚妝迎門，爭妍賣笑，朝歌暮弦，搖盪心目」[103]。《碧雞漫志》序中講：「予客寄成都之碧雞坊妙勝院，自夏涉秋，與王和先、張齊望所居甚近，皆有聲妓，日置酒相樂，予亦往來兩家不厭也。」[104]雖然宋以降，朝廷對官員狎妓有了明確的禁令，但也只是限於官員。妓館作爲一般民眾充分接觸音聲技藝的一個重要途徑，是可

[100] （唐）孫棨《北里志》，第 25 頁。

[101] 白居易《江南喜逢蕭九徹因話長安舊遊戲贈五十韻》，陳貽焮主編《增訂注釋全唐詩》卷四五一，文化藝術出版社 2001 年版，第 678 頁。

[102] 陳羽《廣陵秋夜對月即事》，載《增訂注釋全唐詩》卷三三七，第 1464 頁。

[103] （宋）周密《武林舊事》卷六，周峰點校《東京夢華錄》（外四種），文化藝術出版社 1998 年版，第 408 頁。

[104] （宋）王灼《碧雞漫志》，第 103 頁。

以肯定的。

　　（2）茶樓酒肆，一般都是人們飲宴聚會的場所，其間又多有音聲技藝演藝，因而也是歷代樂人群體的主要活動場所之一。以宋代爲例，僅都城一地，「在京正店七十二戶，此外不能遍數，其餘皆謂之腳店」[105]。此外，《夢粱錄》、《西湖老人繁盛錄》、《武林舊事》、《都城紀勝》等均有記載，岸邊成雄曾對宋代的酒樓做詳細統計與論證[106]，茲不贅述。

　　《都城紀勝·酒肆》載：

　　　　天府諸酒庫，每遇寒食節前開沽煮酒，中秋節前後開沽新酒。各用妓弟，乘騎作三等裝束，一等時髻大衣者，二等冠子群背者，三等冠子衫子襠褲者。前有小女童等，及諸社會，動大樂迎酒樣赴府治，呈作樂，呈伎藝雜劇，三盞退出，於大街諸處迎引歸庫。[107]

　　《夢粱錄》卷一六「分茶酒店」載：

　　　　凡分茶酒肆，……使人買物命妓，謂之「閒漢」。……有一等下賤妓女，不呼自來，筵前只應，臨時以些少錢會贈之而去，名「打酒座」，亦名「禮客」。……，如此等類，處處有之。杭城食店，多是效學京師人，……諸店肆俱有廳院廊廡，排列小小穩便閣兒，吊窗之外，花竹掩映，垂簾下幕，隨意命妓歌唱，雖飲宴至達旦，亦不妨也。[108]

[105]（宋）孟元老《東京夢華錄》，周峰點校，第16頁。

[106] 詳見岸邊成雄《唐代音樂史的研究》（下冊），第421—447頁。

[107]（宋）灌圃耐得翁《都城紀勝》，周峰點校，第80—81頁。

[108]（宋）吳自牧《夢粱錄》，周峰點校，第256頁。

《龜山集》：

　　朝廷設法賣酒，所在吏官，遂張樂集妓女以來小民，此最為害教，而必為之辭曰『與民同樂』，豈不誣哉！夫誘引無知之民以漁其財，是在百姓為之，理亦當禁，而官吏為之，上下不以為怪，不知為政之過也。且民之有財，亦須上之人與之愛惜，不與之愛惜而巧求暗取之，雖無鞭笞以強民，其所為有甚於鞭笞矣。余在潭州瀏陽，方官散青苗時，凡酒肆食店，與夫俳優戲劇之罔民財者，悉有以禁之。散錢已，然後令如故。官賣酒，舊嘗至是時亦必以妓樂隨處張設，頗得民利。或以請，不許。往往民間得錢，遂用之有方。[109]

　　上例文獻中，酒店不僅「張樂集妓女」，還設有「俳優戲劇」來作為招攬客人的手段。既然是俳優戲劇，則必然不會只有女樂，而是男女樂人皆有的群體演出。由此也可見，茶樓酒肆作為樂人演出場所之一，其演出的內容是多種形式的。儘管楊時在潭州瀏陽為官時有令禁之，但結合《夢梁錄》、《都城紀勝》所載來看顯然表明一種普遍存在。

　　在明代史料中也有相關記載，《如夢錄·街市紀》載：「飯店至大店街角（北自鑣匠胡同至大店街角）往南路東有傾銷鋪……再南有酒館飯鋪，燒酒秋露白酒，路西是大山貨店口過口，往南有柘城小店，專住妓女。過客酒店再南又新店俱住貨客，妓女尤多。……路西酒館飯鋪臨清店，專住妓女。」「路東有皮場公廟……內有向南三間黑大門，區曰『富樂院』……內有

[109]（宋）楊時《龜山集》卷十「語錄」，文淵閣《四庫全書》本。

白眉神等廟三、四所，各家蓋造居住，欽撥二十七戶隨駕伺候奏樂，其中多有出奇美色妓女，善詼諧談謔，撫操絲弦書，手談鼓板謳歌，蹴圓舞旋，酒令猜枚無不精通。每日王孫公子、文人墨士，坐轎乘馬，買俏追歡，樂無虛日。」[110] 可見，無論是「專住妓女」還是「欽撥」樂戶，市井酒館這樣的娛樂消費場所是他們必不可少的供職之處。

（3）勾欄瓦舍，一般多出現在城市中，相比於以上兩者，是專為演藝而設的固定場所，因而更具有專門性和針對性。史料所示大量出現「勾欄瓦舍」是在宋代，而廣義地看，諸如漢唐間的歌場、戲場、樂棚、看棚以及明清出現的具有現代意義的戲臺、劇場等都可以視作這一類。而因演藝的專門性，勾欄瓦舍成為樂人面向大眾表演，尤其是搬演大型綜合性藝術的最為主要的場所。有鑒於此，為便於論述，筆者將「勾欄瓦舍」作為歷史上此類場所的一致代稱。

對受眾而言，勾欄瓦舍是最主要的專門性的音聲技藝娛樂場所。《都城紀勝·瓦舍眾伎》載：「瓦者，野合易散之意也，不知起於何時，但在京師時，甚為士庶放蕩不羈之所，亦為子弟流連破壞之地。」[111] 這裡的「野合易散」是就場地環境而言，「放蕩不羈之所」、「流連破壞之地」則顯然說明勾欄瓦舍之所演是供娛樂消遣的俗樂。從《武林舊事》卷六「瓦子勾欄」下明確注

[110] （明）佚名《如夢錄》，載《叢書集成續編·史地類》（240），第 762、768 頁。
[111] （宋）灌圃耐得翁《都城紀勝》，第 84 頁。

明「城內隸修內司，城外隸殿前司」[112]來看，可知「勾欄瓦舍」
是歸屬官方所有的公共演藝之地。

在《武林舊事》卷六「諸色伎藝人」條中記載了大量音聲技
藝及其樂人，有：

> 御前應制：姜梅山（特立觀察使）等；御前畫院：馬和
> 之等；棋待詔：鄭日新（越童）等；書會：李霜涯（作賺絕
> 倫）等；演史：喬萬卷等；說經諢經：長嘯和尚等；小說：
> 蔡和、朱修（德壽宮）、孫奇（德壽宮）、任辯（御前）、
> 施（御前）、葉茂（御前）、方瑞（御前）、劉和（御前）
> 等；影戲：賈震等；唱賺：濮三郎等；小唱：蕭婆婆（韓太
> 師府）、陸恩顯（都管）等。又載有「丁八丁未年，撥入勾
> 欄弟子」：嘌唱賺色：施二娘等；彭板：段防禦（舍生）
> 等；雜劇：趙太等；雜扮：鐵刷湯等；彈唱因緣：童道等；
> 唱京詞：蔣郎婦等；諸宮調傳奇高郎婦等；唱耍令：大禍
> 胎、趙防禦（雙目無、御前）等；唱《撥不斷》：張翯子
> 等；說諢話：螢張四郎；商謎：胡六郎等；覆射：女郎中；
> 學鄉談：方齋郎；舞綰百戰：張遇喜等；神鬼：謝興哥等；
> 撮弄雜藝：林遇仙、耍大頭（踢弄）等；泥丸：王小仙等；
> 頭錢：包顯等；踢弄：吳金腳等；傀儡（懸絲、杖頭、藥
> 發、肉傀儡、水傀儡）：陳中喜等；頂踏索：李賽強等；清
> 樂：黃顯貴等；角抵：王僥大等；相撲：元魚頭等；使棒：
> 朱來兒等；打硬：孫七郎等；舉重：天武張（擊石球）等；

112（宋）周密《武林舊事》，第405頁。

打彈：俞麻線（二人）等；蹴球：黃如意等；射弩兒：周長（造弩）；散耍：楊寶等；裝秀才：花花帽等；吟叫：姜阿得等；合笙：雙秀才；沙書：余道等；教走獸：馮喜人等；教飛禽蟲蟻：趙十一郎等；弄水：啞八等；放風箏：週三等；煙火：陳太保等；說藥：楊郎中等；捕蛇：戴官人；七聖法：杜七聖；消息：陸眼子，高道。[113]

　　文獻表明：首先，所記載音聲技藝形式，內容多與歷代之「散樂百戲」相同，皆爲俗樂音聲技藝。依《都城紀勝》、《夢梁錄》所載，「散樂，傳學教坊十三部，唯以雜劇爲正色。」[114]可知，這些技藝乃是統於教坊「散樂」十三部。其次，文中記述「丁八丁未年，撥入勾欄弟子」。所謂「撥入」，顯然是具有統一分配意味的官方行爲；而前段開頭即首先記錄「御前應制」，很多樂人身份也明確標明「御前」，更有「觀察使」、「都管」之職，以及在「德壽宮」、「韓太師府」等不同歸屬，結合在籍樂人的職業特徵來看，這些樂人的主體身份是相對明確的，即他們是統歸樂籍體系轄內的專業樂人群體。而「御前」、「德壽宮」、「韓太師府」說明樂人們各有供職專屬，同時又可以在勾欄瓦舍中活動，這是樂人官方供職應差和平時面向大眾演藝的典型表現。

　　（4）私人家中用樂，從單個的受眾面看是小眾型的用樂場

[113]（宋）周密《武林舊事》，第 414—421 頁。

[114]（宋）灌圃耐得翁《都城紀勝·瓦舍眾伎》、吳自牧《夢梁錄》卷二十「妓樂」，第 84、301 頁。

合,但其作為地方官屬樂人對外營業的一種方式,實際上是以上三者的一種延伸和轉移。一般民眾的私人用樂,如前文《桂林風土記》稱「公私宴聚,較勝爭先」;《夢粱錄》載:「今士庶多從省,筵會或社會,皆用融和坊、新街及下瓦子等處散樂家」[115];《客座贅語》載:「南都萬曆以前公侯與縉紳及富豪家凡有燕會小集,多用散樂」[116];等等。

這種「私人用樂」包含民間各種禮俗用樂,如《金瓶梅》中西門慶就因多種原因雇用戲班(如為李瓶兒辦喪事,正月十六請客等)[117]。

樂人在對外營業中,因為官員的「官方」身份使他們的用樂性質常常「公私」混淆,一些官員因而「假公濟私」,但也有官員出資雇傭樂人,這種情況從教坊營業的角度看,就是一般性的商業演出行為。

《大唐新語》載:

> 士子初登、榮進及遷除,朋僚慰賀,必盛置酒饌音樂,以展歡宴,謂之「燒尾」。[118]

這種場景在《唐會要》中描述為「諸王及大臣出領藩鎮,皆須求雇教坊音聲。」[119]

[115] (宋)吳自牧《夢粱錄》卷二十「妓樂」,第302頁。

[116] (明)顧起元《客座贅語》,中華書局1987年版,第303頁。

[117] (明)蘭陵笑笑生《金瓶梅詞話》(第四十三回、三十六回),人民文學出版社1985年版。

[118] (唐)劉肅《大唐新語》卷三,載《筆記小說大觀》(1),第25頁。

[119] (宋)王溥《唐會要》卷三四,第631頁。

《北里志》載：

　　楊汝士尚書鎮東川，其子知溫及第，汝士開家宴相賀，營妓咸集。汝士命人與紅綾一匹。[120]

北里平康屬京師教坊，「家宴相賀」、「營妓咸集」即生動地勾勒出官員家宴「求雇教坊音聲」的情形。

又如《夢粱錄》「百戲伎藝」條稱：「官府公筵，府第筵會，點喚供筵，俱有大㸒」；[121]《青樓集》「張怡雲」條載，史中丞等人小酌聽曲，賞其銀二錠；等等。這些均表明官員的私人用樂也往往要「求雇教坊音聲」。[122]

綜上，音樂機構體系針對廣泛的用樂需求有著一套較爲完整的傳播系統；宮廷、宅邸、地方（秦樓楚館、茶樓酒肆、勾欄瓦舍）作爲固定場合，爲樂人及其承載的音聲技藝提供了廣闊的演藝空間與平臺；同時，也是受衆充分接觸以樂籍作爲主體承載的多種音聲技藝形式的主要途徑之一。這也是樂籍體系創承與傳播機制的第一層面。

第三節　音樂機構體系之樂人流動

音樂機構體系面對諸多用樂需求，除了有對應的機構設置和樂人群體之外，其樂人還具有流動性特點。這可以視作是樂籍體

[120]（唐）孫棨《北里志》，第 41 頁。
[121]（宋）吳自牧《夢粱錄》卷二十，第 304 頁。
[122]（元）夏庭芝《青樓集》，第 17 頁。

系創承與傳播機制的第二層面。

一、基於教坊人事制度的流動

基於教坊人事制度的流動，可分為宮廷/地方/宅邸之間、各自內部等兩種情況。

（一）前文將教坊樂人分為宮廷、地方、宅邸三類，而在實際的服務中，由於統歸教坊系統管理，其又常有相互交叉和流動的情況。這種流動主要是直接歸屬與身份的轉換。

1·宮廷，因其在音樂機構體系中的核心與主導地位，樂人向宅邸和地方流動十分明顯，也具有主動性，譬如上文所述宅邸樂人的配給、賞賜中就有很大一部分由宮廷樂人充應。

《師友談記》載：

> 近見少師韓持國云，仁皇一日與宰相議政罷，因賜坐，從容語曰：「幸茲太平，君臣亦宜以禮相娛樂。卿等各有聲樂之奉否？」各言有無、多寡。惟宰相王文正公不邇聲色，素無後房姬媵。上乃曰：「朕賜旦細人二十，卿等分為教之，俟藝成，皆送旦家。」[123]

《續資治通鑑長編》載：

> （哲宗元祐三年）丁卯，冬至，詔賜御筵於呂公著私第。……其日，又賜教坊樂七十人，又遣中使賜上……皆環

[123]（宋）李廌《師友談記·曾誠之謂仁宗賜王旦細人》，中華書局 1999 年版，第 42 頁。

奇珍異，十倍常數。[124]

宮廷樂人向地方流動，一般是作為教習者出現的，如杜甫《觀公孫大娘弟子舞〈劍器〉行序》載：

> 大曆二年十月十九日，夔府別駕元持宅，見臨潁李十二娘舞《劍器》，壯其蔚，跂問所師，曰：「余公孫大娘弟子也。」開元三載，余尚童稚，記於郾城觀公孫氏舞《劍器渾脫》，瀏灕頓挫，獨出冠時。自高頭宜春、梨園二伎坊內人，泊外供奉。曉是舞者，聖文神武皇帝，公孫一人而已，玉貌錦衣。況余白首，今茲弟子亦匪盛顏，既辨其由來，知波瀾莫二，撫事慷慨，聊為《劍器行》。往者吳人張旭善草書帖，數常於鄴縣見公孫大娘舞《西河劍器》，自此草書長進，豪蕩感激，即公孫可知矣。[125]

由「宜春、梨園二伎坊內人」可知公孫氏乃是宮廷樂人，「泊外供奉」充分表明了樂人由宮廷到地方的人事調動。杜甫詩中講，其見到號稱「先帝侍女八千人，公孫劍器初第一」的公孫大娘是在開元三年，當時公孫大娘到了郾城「泊外供奉」；張旭早年又常在鄴縣看公孫大娘表演；而杜甫在夔府別駕元持宅中所見的乃是公孫教授的弟子臨潁李十二娘——表明樂人在宮廷與地方教坊之間的流動，乃是常事，且非一時一地，而這種流動除了教習之外，還有演出的任務。

又如《續文獻通考》亦載：「（元世祖至元三年）太常寺以

[124]《續資治通鑑長編》卷四○七，文淵閣《四庫全書》本。
[125]陳貽焮主編《增訂注釋全唐詩》卷一一，第120頁。

新撥宮縣樂工，文武二舞四百一十二人未習其藝，遣大樂令許政往東平教之。」[126]可見其歷史之延續。

2·地方、宅邸向宮廷的人事流動，通常是由於輪值輪訓的緣故，如前文所述這是地方教坊的主要職能之一。而地方教坊中的佼佼者，也常被詔入宮廷長期供奉，如《樂府雜錄》所載原為永新縣樂籍的歌者許和子、原在蜀地善演俳優的劉真、善彈箜篌的季齊皋等皆為是例，[127]王建《宮詞》曰「青樓小婦砑裙長，總被鈔名入教坊」、「十三初學擎笙模，弟子名中被點留」[128]，可謂是真實寫照。其中，有一些還常作為教授者出現在宮廷教坊中，如《舊唐書·樂志》載：

> 隋鼓吹有《白淨皇太子》曲，與北歌校之，其音皆異。開元初，以問歌工長孫元忠，云自高祖以來，代傳其業。元忠之祖，受業於侯將軍，名貴昌，並州人也，亦世習北歌。貞觀中，有詔令貴昌以其聲教樂府。元忠之家世相傳如此，雖譯者亦不能通知其辭，蓋年歲久遠，失其真矣。絲桐，惟琴曲有胡笳聲大角，金吾所掌。[129]

3·地方與宅邸之間的流動，也是一種重要的人事流動方式。

[126] 《欽定續文獻通考》卷一〇二《樂考》，文淵閣《四庫全書》本。

[127] （唐）段安節《樂府雜錄》：「僖宗幸蜀時，戲中有劉真者，尤能，後乃隨駕入京，籍於教坊。」「大和中，有季齊皋者，亦為上手，曾為某門中樂史。後有女，亦善此伎，為先徐相姬。大中末，齊皋尚在，有內官擬引入教坊，辭以衰老，乃止。」

[128] 陳貽焮主編《增訂注釋全唐詩》卷二九一，第1066、1059頁。

[129] 《舊唐書》卷二九《音樂志》，第1072頁。

高官顯貴的宅邸，是樂人活動的一個特殊的場所，而宅邸樂人似乎是專職專供，具有較強的穩定性。但宅邸樂人的流動性也十分明顯。宅邸樂人的來源除了宮廷樂人之外，地方官屬樂人是其最主要的來源之一，譬如明代國家規定每個王府欽賜 27 戶樂人，就是由各王所在境內的地方教坊供應的[130]。

宅邸樂人因其配給的專門性，一定意義上具有私有性質，因此一般不會直接轉變爲服務大眾的地方官屬樂人。更多地情況是，宅邸樂人通過宮廷間接轉換，被重新分配。

《舊唐書》載：

　　（元和六年二月）丙子，河中節度使、檢校太尉、中書令張茂昭卒。……夏四月……癸酉，以張茂昭家妓四十七人歸定州。

《續資治通鑒長編》卷一九載：

　　（宋太宗太平興國三年冬十月）杭州送錢俶伶人凡八十有一人，詔付教坊肄習，尋以三十六人還杭州，四十五人賜俶。[131]

錢俶是吳越最後一位國君，歸順宋朝後被封王。從其身份上來看，這種給賜樂人的行爲應當是具有配給性質的。錢俶的 81 位樂人進入宮中肄習，之後 36 人歸杭州府，45 人配錢俶，表明了宅邸樂人向地方官屬樂人的間接流動。——當然，若結合輪值輪訓和配給樂人等制度來看，地方官屬樂人進入宮廷再轉入宅邸的情況也必然存在。

[130]《欽定續文獻通考》卷一〇四《樂考》，文淵閣《四庫全書》本。
[131]《續資治通鑒長編》卷十九，文淵閣《四庫全書》本。

由上，音樂機構體系中宮廷、地方、宅邸之間在人事上的流動可以用圖示爲：

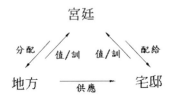

（二）除了以上三者之間的流動之外，其各自內部也存在流動性。

宮廷樂人的內部流動自然是在太常和教坊兩個音樂機構之間，如《文獻通考》載：

> 政和三年（1113），詔以《大晟樂》播之教坊，頒行天下。尚書省言：「大晟燕樂，已撥歸教坊，所有習學之人，元隸大晟府教習，今當並令就教坊習學。」從之。[132]

地方官屬樂人的內部流動，集中體現在地域流動性，即從此處遷往彼處。一般是隨官員調動，遷往彼處後樂籍即歸屬當地教坊管理。如《詩話總龜》卷二三載：

> 白樂天任杭州刺史，攜妓還洛，後卻遣回錢塘，劉禹錫有詩曰：「其奈錢塘蘇小小，憶君淚點石榴紅。」[133]

[132] （元）馬端臨《文獻通考》卷一四六《樂考》，中華書局 1986 年版，第 1285 頁。

[133] 《詩話總龜（前集）》卷二三《寓情門》，第 247 頁。

杜牧《張好好詩》序載：

> 牧太和三年佐故吏部沈公江西幕，好好年十三，始以善
> 歌來樂籍中。後一歲，公移鎮宣城，復置好好於宣城籍中。
> 後二歲，為沈著作述師以雙鬟納之。後二歲，於洛陽東城，
> 重睹好好，感舊傷懷，故題詩贈之。[134]

蘇小小從杭州到洛陽再復歸錢塘，張好好由江西到宣城再到洛
陽，都體現了樂籍制度下地方官屬樂人的廣泛流動性，「復置好
好於宣城籍中」表明了音樂機構體系的制度化管理。

宅邸樂人通過宮廷重新分配的間接方式，也具備了宅邸到宅
邸的可能，其不同於樂人被主人贈送、買賣的私人行為——這當
然也是一種常見情形，但作為樂籍制度統一管理下的群體，宅邸
樂人在歸屬和支配問題上並非完全由權貴們自己做主，上述所謂
張茂昭「家妓」即是一例。白居易《有感三首》（之二）曰：

> 莫養瘦馬駒，莫教小妓女；後事在目前，不信君看取。
> 馬肥快行走，妓長能歌舞；三年五歲間，已聞換一主。借問
> 新舊主，誰樂誰辛苦？請君大帶上，把筆書此語。[135]

晚年官至尚書而頗好音律的白居易何以歎息「莫教小妓女」、
「後事在目前」？「小妓女」既已經教得「能歌舞」，何以又有
「舊主」與「新主」？作者感慨「三年五歲間，已聞換一主」，
顯示出對身邊「家妓」去留問題的一種無奈。這從一個側面反映
出，樂籍統一管理下，宅邸樂人在不同官員宅邸中的制度化的流

[134]陳貽焮主編《增訂注釋全唐詩》卷五一三，第1242頁。
[135]顧學頡校點《白居易集》卷二一，中華書局1979年版，第469頁。

動服務。

二、基於音聲技藝不同場合（所）、
服務對象的流動

基於音聲技藝不同場合（所）、服務對象的流動可分為長期性流動演藝與臨時性流動演藝。

所謂流動演藝，即是指在不同的場合進行演藝，服務對象是不固定的。整體上，宮廷、宅邸樂人的流動演藝基本是臨時性質的；而地方官屬樂人是長期性流動演藝的主體。

（一）宮廷樂人和宅邸樂人由於國家制度的規定，服務場合及對象相對固定和小眾化，因而流動演藝是臨時性的。譬如前文提到的公孫大娘在宮廷、鄴城、郾縣都有過演藝活動，這是因其「泊外供奉」的公差所致。

《教坊記》中載：

> 蘇五奴妻，張四娘善歌舞，有邀迓者，五奴輒隨之。前人欲得其速醉，多勸酒，五奴曰：「但多與我錢，吃錘子亦醉，不煩酒也。」今呼「邕妻」者，為五奴自蘇始。……龐三娘善歌舞，其舞頗腳重。然特工裝束。又有年，面多皺，帖以輕紗，雜用雲母和粉蜜塗之，遂若少容。嘗大酺汴州，以名字求雇。[136]

又如，唐人李謩被譽為「開元中吹笛為第一部，近代無比」，曾從教坊請假赴越州受雇表演，而「時州科舉進士者十人，皆有資

[136]（唐）崔令欽《教坊記》，第14、23頁。

業，乃釀二千文同會鏡湖」，「公私更宴，以觀其妙」。[137]

　　這些是宮廷教坊的樂人受雇於地方的例子，這種演藝顯然也不是其本職，也非長期，而是臨時性的。

　　宅邸樂人的流動演藝較之宮廷樂人則更少，一般是隨受人相邀的主人，參加私人宴飲活動，嚴格地講這仍然是小眾型的宅邸演藝，只是具體的場地不同而已。如前文引《本事詩》載太尉李逢吉邀御史攜妓赴宴之事。

　　即使到了明代——戲曲界慣稱「家樂戲班」盛行的時期[138]，大部分作爲官方配給的宅邸樂人仍然是小眾型的傳播。就此問題，筆者以爲：從樂籍體系的角度加以認知，這種所謂的「家戲樂班」還應當有所辨析與區分，樂籍存續期間，官員仕宦與富商巨賈所擁有的「家樂」，在樂人來源、教習、管理等諸多方面都有明顯的差異，官員家中的樂人有國家配給者，而富商巨賈則不可能擁有這種「特權」。所謂「家樂」、「戲班」因所有者之不同，其性質、組織目的、用樂及創作方式也必然有所不同。因此，觀照樂籍體系，「家樂戲班」的稱謂之下，其內涵是多層而豐富的。就現有研究資料來看，明中前期的王府「家樂」乃至一些高官「家樂」，儘管訓練有素，卻多出現在私人宴聚等小眾型場合。而其中一部分有外出演出活動的所謂「家樂戲班」，則樂人主體爲購買所得，而並非官方配給，其與樂籍制度下的宅邸樂

[137] （宋）李昉編《太平廣記》卷二〇四，第 627 頁。

[138] 參見張發穎《中國家樂戲班史》（增訂本），學苑出版社 2003 年版；張發穎《中國家樂戲班》，學苑出版社 2002 年版；楊惠玲《戲曲班社研究：明清家班研究》，廈門大學出版社 2006 年版。

人已有本質上的不同。這種購買樂人的行爲及其組成的「家樂戲班」，實際上是具有營利半營利的私營性質（如李漁），同于樂籍體系中地方官屬樂人「班社」的形式。比照明清時期仿官營妓館而建的私營妓館之情形，這種私營性質的「家樂戲班」除了所有者爲了顯示身份、喜好音樂之外，還有經濟因素的作用——從發生的角度來看，這種形式的出現，無論出於三者哪種原因，都無疑是樂籍體系構建、發展、凸顯所帶來的必然結果。宅邸樂人所昭示的身份地位象徵，以及能夠提供更專門地欣賞和更直接地參與音聲技藝演藝的條件，成爲高官顯貴之外的富商巨賈、文人雅士追求的一種目標。這是宅邸樂人及其背後的樂籍體系「引領潮流」的一個方面或一種體現。而從音聲技藝的傳承角度看，這些私營「家樂戲班」的音聲技藝如何獲得呢？這個問題的解決，依舊有賴於樂籍體系下的樂人群體，如明清家班史料中，家樂戲班的技藝傳授、訓練者絕大部分都是（或曾是）樂籍中人。

（二）由於地方官屬樂人服務的大眾化以及商業化的典型特徵，使其成爲專門性流動演藝的主要力量，尤其是地方官屬樂人演出的營利目的，使其不斷地盡可能多地擴大演藝的場合，以爭取更多的受眾，獲取更多的經濟利益。

1·唐代音樂機構體系建立，地方官屬樂人除了秦樓楚館、茶樓酒肆、勾欄瓦舍之外，就具備有流動演藝的特點，如《雲溪友議》載：「乃有俳優周季南、季崇及妻劉采春，自淮甸而來。善弄陸參軍，歌聲徹雲，篇韻雖不及濤，容華莫之比也。」[139]前例

[139]（唐）范攄《雲溪友議》卷九，第81—82頁。

張好好由江西到宣城再到洛陽，營妓咸集楊汝士家宴等，都表明當時樂人的流動演藝。

宋代，隨著交通與城市化的不斷發展，經濟的刺激下，地方官屬樂人的流動性愈發凸顯。

《夢粱錄》卷二十「妓樂」：

> 街市有樂人三五為隊，擎一二女童舞旋，唱小詞，專沿街趕趁。元夕放燈、三春園館賞玩、及遊湖看潮之時，或於酒樓，或花衢柳巷妓館家支應，但犒錢亦不多，謂之「荒鼓板」。

又，「百戲伎藝」：

> 百戲踢弄家，每於明堂郊祀年分，麗正門宣赦時，用此等人，立金雞竿，承應上竿搶金雞。兼之百戲，能打筋斗、踢拳、踏蹺、上索、打交輥、脫索、索上擔水、索上走裝神鬼、舞判官、斫刀蠻牌、過刀門、過圈子等。理廟時，有路岐人，名十將宋喜、常旺兩家。有踢弄人，如謝恩、⋯⋯等。遇朝家大朝會、聖節，宣押殿庭承應。則官府公筵，府第筵會，點喚供筵，俱有大犒。又有村落百戲之人，拖兒帶女，就街坊橋巷，呈百戲使藝，求覓鋪席宅舍錢酒之賞。[140]

《武林舊事》：

> 至於吹彈、舞拍、雜劇、雜扮、撮弄、勝花、泥丸、鼓板、投壺、花彈、蹴踘、分茶、弄水、踏混水、撥盆、雜藝散耍、謳唱、息器、教水族飛禽、水傀儡⋯⋯不可指數，總

[140]（宋）吳自牧《夢粱錄》卷二十「妓樂」，第 302、304 頁。

謂之「趕趁人」。[141]

「宣押殿庭承應」、「點喚供筵」表明了樂人的官屬身份；「官府公筵，府第筵會」反映出地方官屬樂人長期流動演藝的特點；從樂人所掌握的技藝來看，可知百戲踢弄家、路岐人、踢弄人、村落百戲之人、趕趁人均是掌百戲、散樂者，而將上述文獻中與唐代地方官屬樂人相比，可以看出兩者演出性質、場合等都非常相似。

宋	唐
遇朝家大朝會、聖節，宣押殿庭承應。	上皇每酺宴，先設太常雅樂坐部、立部，繼以鼓吹、胡樂、教坊、府縣散樂雜戲。（《資治通鑑》卷二一八）
官府公筵，府第筵會，點喚供筵，俱有大犒。	伏以府司每年重陽、上巳兩度，諸王及大臣出領藩鎮，皆須求雇教坊音聲，以申宴餞。（《唐會要》卷三四）；龐三娘善歌舞，……嘗大酺汴州，以名字求雇。（《教坊記》）
又有村落百戲之人，拖兒帶女，就街坊橋巷，呈百戲使藝，求覓鋪席宅舍錢酒之賞。	天寶末，李仕攜其家累自武關出而歸襄陽寓居尋奉使至揚州途觀察張子……李氏有哀恤之意，求與同宿，張曰：「我主人頗有生計。」邀李同去。……食畢，命諸雜伎女樂五人，悉持本樂。（《太平廣記·廣異記》）

141 （宋）周密《武林舊事》卷三「西湖游幸」，第351頁。

　　金代，以「行院」明確指稱「沖州撞府」流動行藝的樂人群體。[142]如《宦門子弟錯立身》[143]載：「沖州撞府妝旦色。走南投北俏郎君。戻家行院學踏爨。宦門子弟錯立身。」「我是宦門子弟。也做得您行院人家女婿。」「你與我去叫大行院來做些院本解悶。」

　　元代，夏庭芝《青樓集》中載，樂人小春宴，「自武昌來浙西。天性聰慧，記性最高。勾欄中作場，常寫其名目，貼於四周遭梁上，任看官選揀需索。近世廣記者，少有其比」；小玉梅「獨步江浙」；翠荷秀「雜劇爲當時所推。自維揚來雲間」；簾前秀「雜劇甚妙。武昌湖南等處，多敬愛之」。山西省洪洞縣廣勝寺明應王殿繪畢於元泰定元年（1324）的雜劇壁畫書橫額正書「大行散樂忠都秀在此作場」，上款直書「堯都見愛」；萬榮縣孤山風伯雨師廟內石柱有刻文：「堯都大行散樂人張德好在此作場大德五年三月清明施錢十貫。」[144]

　　明人沈德符《萬曆野獲編》「口外四絕」載：「曰大同婆娘，大同府爲太祖第十三子代簡王封國，又納中山王徐達之女爲妃，於太宗爲僚婿，當時事力繁盛，又在極邊，與燕遼二國鼎

[142]關於「行院」，王國維、鄭振鐸、錢南揚、馮沅君、胡忌等眾多先學均有灼見，儘管觀點上各有不同，但宋金以降小說、戲曲中，「行院」指稱優伶、娼妓等樂人群體，比比皆是，其作為樂人代稱是可以確定的。

[143]《宦門子弟錯立身》，錢南揚《永樂大典戲文三種校注》，中華書局 1979年版，第 219、245、254 頁。

[144]楊孟衡等《山西賽社樂戶、陰陽師、廚戶傳記》，《民俗曲藝·山西賽社專輯》1997 年第 107、108 期。

峙，故所蓄樂戶較他藩多數倍，今以漸衰落，在花籍者尚二千
人，歌舞管弦，晝夜不絕，今京師城內外不隸三院者，大抵皆大
同籍中溢出流寓，宋所謂路岐散樂者是也。」[145]

可見唐以降，流動演藝、異地「作場」是地方官屬樂人重要
的演藝活動之一；散樂（五代時期已指稱地方官屬樂人）、百戲
踢弄家、路岐人、踢弄人、村落百戲之人、趕趁人等這些指代流
動演藝的地方官屬樂人的稱謂，也從不同側面反映出他們的行藝
特點；從樂人「作場」的地域來看，這種流動性又是有限的，考
慮到交通以及樂人在一地培養起來的觀眾群體等各方面制約因
素，應當說樂人活動範圍又是相對固定的。

2．地方官屬樂人服務的場所、場合、對象之範圍最廣，具有
大眾性的特點。相應地，其人數之眾，群體內部在掌握技藝、具
體演藝等方面，必然有一定的差異性。

《武林舊事》卷六「瓦子勾欄」載：「北瓦內勾欄十三座最
盛。或有路岐，不入勾欄，只在耍鬧寬闊之處。做場者，謂之
『打野呵』，此又藝之次者。」明確指稱「路岐」者乃是「藝之
次者」，是與勾欄之內行藝的樂人做比較，從表述上看，其意是
說技藝良者在勾欄內，技藝次者就只能在勾欄外從事演藝活動。

這種場地的差別也反映出地方官屬樂人內部有著一套技藝高
低的衡量標準。結合前文關於地方官屬樂人的演藝場所來看，顯
然地方官屬樂人中尚有所區分，即：一部分樂人在一地有相對固

[145] （明）沈德符《萬曆野獲編》卷二四《畿輔》，文化藝術出版社 1998 年
版，第 654 頁。

定的演藝場所，另一部分樂人則沒有固定的演藝場所而活動於多地。前者如妓館、酒樓中的女樂等；後者則如上文《夢粱錄》中所稱「沿街趁趁」、「或於酒樓，或花衢柳巷妓館家支應」者，他們一方面仍以秦樓楚館、茶樓酒肆、「耍鬧寬闊之處」（與「勾欄瓦舍」在本質上實際是一致的，都是專門爲演出而置的場地）爲活動場所，另一方面又沖州撞府、走村串戶進行更廣泛的流動演藝。

《夢粱錄》載「村落百戲之人，拖兒帶女，就街坊橋巷，呈百戲使藝。」[146]陸游詩曰：「斜陽古柳趙家莊，負鼓盲翁正作場。身後是非誰管得，滿村聽說蔡中郎。」[147]都是地方官屬樂人流動演藝的真實寫照。而從山西南部現存大量的宋元戲臺來看[148]，地方官屬樂人不僅活動於城市，還廣布於鄉間村落，從而使音聲技藝實現最大程度地傳播。

這種「拖兒帶女」的方式，也是後世所謂「戲班」的早期形態，因爲樂籍制度本身的規定，樂籍中人是「一沾此色，累世不改」的，故而樂戶以家庭爲單位的演藝活動，應當極爲普遍。譬如唐代的永新許和子一家、淮甸劉采春與女兒周德華一家；金代如《宦門子弟錯立身》中令完顏壽馬著迷的王金榜一家。

元代雜劇興盛的時候，這種戲班結構更爲明顯，據《青樓

[146]（宋）吳自牧《夢粱錄》卷二十「百戲伎藝」，周峰點校，第 304 頁。

[147]（宋）陸遊《小舟遊近村舍舟步歸》，（宋）羅椅《放翁詩選（前集）》卷九，文淵閣《四庫全書》本。

[148]參見廖奔《宋元戲曲文物與民俗》，文化藝術出版社 1989 年版，第 130—134 頁。

集》載：

　　牛四姐與其夫元壽，周人愛與其兒婦玉葉兒，瑤池景與其夫
呂總管，賈島春與其夫蕭子才，天然秀與其母劉氏、劉氏之夫王
元俏，國玉第與其夫教坊副使童關高，張玉梅與其夫、其子劉子
安、其女關關，賽簾秀與其夫侯耍俏，天錫秀與其夫侯總管、其
女天生秀，時小童與其女童童、女婿度豐年，郭次香與其夫陳德
宣，韓獸頭與其夫曹皇宣，趙偏惜與其夫樊李闌奚，小玉梅與其
女區區、婿安太平、孫女寶寶，朱錦繡與其夫侯耍俏，楊駒兒與
其女楊買奴、婿張四，趙真真與其夫馮蠻子、其女西夏秀、女婿
江閩甫，李嬌兒與其夫王德名，張奔兒與其夫李牛子，賽天香與
其夫李魚頭，趙梅哥與其夫張有才、其夫繼娶之妻和當當及「其
女鸞童」，陳婆惜與其夫田教化、其女觀音奴，顧山山與其夫李
小大，張奔兒與其女李真童，重陽景與其夫丁指揮，喜溫柔與其
夫曾九，劉婆惜與其夫李四，簾前秀與其夫任國恩，燕山景與其
夫田眼睛光等，這些均為樂籍之家庭，是典型的樂人行內、家庭
內之傳習與傳承，表明樂籍體系「班社」性質的演藝組織的大量
存在，它們以樂戶家庭為主體構成，是樂籍創承與傳播機制中的
重要生力軍。

　　相對於宮廷、宅邸、地方（秦樓楚館、茶樓酒肆、勾欄瓦
舍）等場合的固定演藝，流動演藝，是音樂機構體系及其樂人作
為音聲技藝主體承載的又一個重要途徑和方式，它進一步拓展了
音樂機構體系的傳播空間，並使樂人及其承載的音聲技藝呈現出
豐富而複雜的特徵。

三、體系內外的流動

以上是樂籍體系內部流動的幾個層面。而基於制度設置本身來看，樂籍的規定性意味著一種界限的劃分，制度內外形成不同的傳承與傳播方式。樂籍制度及其樂人群體，相對於制度外具有著核心和主體的地位，但樂籍制度又不是一個封閉的系統，這緣於音聲技藝本身的藝術發展要求和複雜的社會歷史環境。制度體現了規定性，但並不意味著束縛和僵化。由此，樂籍制度內外之間的互動也是普遍存在的事實——可以說，這是樂籍體系構建的外延部分。體現在音樂機構體系的流動性上，可以從以下兩個方面來認知：

（一）脫籍樂人演藝活動。唐以降各代都建立了全國化的音樂機構體系，但是樂人常常因為種種原因而脫離樂籍，這些成為音樂機構體系向外流動的一種具體的表現。如：

1·外放。朝廷有時作為一種獎賞性的政策，允許一些年老的樂人除籍歸家，如《新唐書·百官志》載：「凡反逆相坐，沒其家配官曹，長役為官奴婢。一免者，一歲三番役；再免為雜戶，亦曰官戶，二歲五番役，每番皆一月；三免為良人。六十以上及廢疾者，為官戶；七十為良人。」[149] 更多的情況是：朝廷為了節省開支，進行大規模的蠲省、裁員，一般都發生在宮廷，如《新唐書·文宗本紀》：「庚申，出宮人三千，省教坊樂工、翰林伎術冗員千二百七十人」[150]；《宋史·樂志》：「高宗建炎初，省教坊」[151]；

[149]《新唐書》卷四十六《百官志》，第 1200 頁。
[150]《新唐書》卷八，第 230 頁。

《豔圖二則》載：「至崇禎中，御史風聞其狀，奏請裁汰在京樂戶，於是散入各省，而流寓揚州者獨多。」[152]

2·戰亂。陳暘《樂書》載：「泊於離亂，禮寺隳頹，簨簴既移，鼗鼓莫辨，梨園弟子，半已淪亡，樂府歌章，咸悉喪墜。」[153]

3·贖身。這是具有獎賞意義的政策，一般發生在地方教坊，如《詩話總龜後集》卷四八「麗人門」：「蘇子瞻通判錢塘，嘗權領郡事，新太守將至，營妓陳狀，以年老乞出籍從良。」[154]

隨著樂籍中人流動到體系之外，出現了一種脫籍樂人自然傳播音聲技藝的情形，如《樂府雜錄》載：「開元中有李謩，獨步於當時，後祿山亂，流落江東。越州刺史皇甫政月夜泛鏡湖，命謩吹笛，謩為之盡妙。」[155]《封氏聞見錄》載：「玄宗開元二十四年八月五日，御樓設繩妓。……自寇氛覆蕩，伶人分散，外方始有此妓，軍前宴會，時或為之。」[156]《青樓集》載：「王奔兒，長於雜劇，然身背微傴。金玉府總管張公置於側室。劉文卿嘗有『買得不直』之誚，張沒，流落江湖，為教師以終。」[157]等等。雖然這些方式是非制度化的，但從樂人技藝之「獲得」來

[151] 《宋史》卷一四二，第 3359 頁。

[152] （清）嚴虞惇《豔圖二則》，《叢書集成續編·文學類》（211），第 662 頁。

[153] （宋）陳暘《樂書》卷一八八《俗部樂》，中國藝術研究院圖書館館藏 1876 年善本複印本。

[154] 《詩話總龜（後集）》卷四八《麗人門》，第 297 頁。

[155] （唐）段安節《樂府雜錄》，第 54 頁。

[156] （唐）封演《封氏聞見錄》卷六，中華書局 1985 年版，第 77 頁。

[157] （元）夏庭芝《青樓集》，第 27 頁。

看，仍然源自樂籍體系，也即所謂「梨園弟子偷曲譜，頭白人間教歌舞。」[158]

此外，脫籍樂人還有再一次進入樂籍體系的情況，這可以視作體系內外的再次流動：

（1）宮廷中這種情況，一般多發生在新政權建立的時候，前朝的樂人往往被召回樂籍體系之中，如《隋書》載：「時詔收周、齊故樂人及天下散樂。」[159]《明皇雜錄補遺》載：「祿山尤致意樂工，求訪頗切，於旬日獲梨園弟子數百人。」[160]《宋史·樂志》載：「宋初循舊制，置教坊，凡四部。其後平荊南，得樂工三十二人；平西川，得一百三十九有、平江南，得十六人；平太原，得十九人；余藩臣所貢者八十三人；又太宗藩邸有七十一人。由是，四方執藝之精者皆在籍中。」[161]

（2）地方教坊中，除籍樂人復歸樂籍也是常有之事，譬如《青樓集》載：「顧山山，行第四，人以『顧四姐』呼之。本良家子，因父而俱失身。資性明慧，技藝絕倫。始嫁樂人李小大。李沒，華亭縣長哈剌不花置於側室，凡十二年。後復居樂籍，至今老於松江，而花旦雜劇，猶少年時體態。後輩且蒙其指教，人多稱賞之。」[162]

（二）非樂籍者的演藝活動。樂籍制度使得樂人成為一種高

[158]　王建《溫泉宮行》，《增訂注釋全唐詩》卷二八七，第 1004 頁。

[159]　《隋書》卷四一《高熲傳》，第 1184 頁。

[160]　（唐）鄭處誨《明皇雜錄補遺》，中華書局 1985 年版，第 15 頁。

[161]　《宋史》卷一四二，第 3347—3348 頁。

[162]　（元）夏庭芝《青樓集》，第 34 頁。

度組織化管理的職業群體，而除了有「官身」的樂籍人員外，社會尚有非樂籍者，他們相對於職業化的樂籍，是業餘藝人，清代出現的所謂「票友」也可視爲此類。非樂籍者的演藝活動，是音樂機構體系流動性的一種補充，是樂籍體系的一種延伸。非樂籍者的演藝從目的看，大致有兩種情況：一是以此爲生者，一是以此爲樂者。

1·以此爲生者，同樂籍中人相同，也是以演藝爲謀生手段者，只是名籍不在樂籍中。如唐《北里志》中未入「教坊籍」的福娘，宋代和雇樂人中部分「市人」、官賣酒中的私妓，明清大量的私營妓館，雖然元代對公開演藝者身份是有明確法令規定和限制的，但整體看，歷史上此類樂人是比較普遍的。

音樂機構體系的構建，樂人高度職業化愈發凸顯，樂籍體系帶來相當可觀的經濟利益，這是刺激此類樂人數量不斷增加的主要原因。

《宋稗類鈔》載：

> 京師中下之戶，不重生男。每育女，則愛護之如擎珠捧璧。稍長，則隨其姿質教以藝業，用備士大夫采擇娛侍，名目不一。有所謂「身邊人」、「本事人」、「供過人」、「針線人」、「堂前人」、「雜劇人」、「拆洗人」、「琴童」、「棋童」、「廚娘」……。[163]

《雲間據目鈔》卷二「記風俗」：

[163] （清）潘永因《宋稗類鈔》卷三一《工藝》，參見《影印文淵閣四庫全書》（一〇三四冊），商務印書館1986年版，第677頁。

近年上海潘方伯，從吳門購戲子，頗稚麗。而華亭顧正心，陳大庭繼之。宋人又爭尚蘇州戲，故蘇人<u>鬻身學戲</u>者其眾。[164]

值得注意的是，這些非在籍者「隨其姿質教以藝業」時，由誰來教？「鬻身學戲」時又向誰學？《宋史·樂志》中提示了很重要的一點：「乾道後，北使每歲兩至，亦用樂，但呼市人使之，不置教坊，止令修內司先兩旬教習。」[165]這裡將修內司的在籍樂人與和雇的「市人」明確爲「教習」關係，說明了問題的關鍵，因爲只有在全國化的樂籍體系中生存的樂人，才有足夠條件（也必須應當）掌握全面而複雜的多種音聲技藝，有如「詞山曲海，千生萬熟，三千小令，四十大曲」，即是典型的職業技藝要求，也是在籍樂人必須遵循的職業規定和標準。

2·以此爲樂者，即是指參與演藝，進行娛樂的群體，應當說上至皇族、官員，下至平民百姓，大凡參與演藝的，都可視爲此類。譬如：唐玄宗十二歲「作安公子」、岐王五歲「舞《蘭陵王》」、韓熙載「入末念酸以爲笑樂」、姜白石與小紅「低唱」「吹簫」、關漢卿「躬踐排場，面敷粉墨」等，至明清又有「串客」、「清串客」、「票友」等稱謂。[166]

此外，還有一些自發組織的集會活動，如《夢梁錄》載：

　　大凡茶樓，多有富室子弟、諸司下直等人會聚，<u>習學樂</u>

[164]（明）范濂《雲間據目鈔》卷二（鉛印本），申報館，清光緒間。

[165]《宋史》卷一四二《樂志》，第3359頁。

[166] 詳見張發穎《中國戲班史》（增訂本），學苑出版社2003年版，第194—205頁。

器、上教曲賺之類，謂之「掛牌兒」。[167]

《嶺外代答》載：

> 廣西諸郡，人多能合樂。城郭村落祭祀、婚嫁、喪葬，無一不用樂，雖耕田，亦必口樂相之，蓋日聞鼓笛聲也。每秋成，從招樂師教習子弟，聽其音韻，鄙野無足聽。唯潯州平南縣，系古龔州，有舊教坊樂甚整，異時有以教坊得官，亂離至平南，教土人合樂，至今能傳其聲。[168]

《元典章》載：

> 據大司農呈河北河南道巡行勸農官，申順天路束鹿縣頭店，見人家內聚約百人，自搬詞傳，動樂飲酒。[169]

不論是以樂為生，還是以樂為娛，非樂籍者的演藝也是音聲技藝傳承、傳播的一個重要方面，而他們「鬻身學戲」、「習學樂器」、「日聞鼓笛聲」、「教習子弟」顯然與在籍樂人是分不開的，而即使是「教土人合樂」者，也是曾經的教坊中人，這同時顯示出樂籍體系內外流動之事實。

以「明清家樂戲班」為例，不論是前期具有自我娛樂性質的王府高官的家樂，還是後期逐漸出現的有營利性質的戲班，不管主人是否通曉音律，「教習歌舞之家，必請優師，任教習之務」[170]。據張發穎考證，這些「優師」有兩種情況：「一是清曲家，只是唱曲。一是有名戲曲伶人，多位家班名伶，受過良好的戲曲

167 （宋）吳自牧《夢粱錄》卷十六「茶肆」，第 254 頁。
168 （宋）周去非《嶺外代答》，中華書局 1999 年版，第 251 頁。
169 《元典章》刑部卷十九《典章五七》「禁學散樂詞傳」。
170 張發穎《中國家樂戲班》，第 84—85 頁。

訓練，對戲曲一道有很好的造詣，因爲已經年長，不再適合演唱，便受聘爲家樂戲班教師。」[171]

如果能認識到音樂機構體系中宅邸樂人的重要性以及明代欽賜王府樂戶的事實，就不難認清這裡「有名戲曲伶人」的身份，如《筆夢敘》載明萬曆監察御史錢岱的家樂「女教師」沈娘娘，出身即是「蘇州人，少時爲申相國家優。善度曲，年六十餘，探喉而出，音節哈亮。衣冠登場，不減優孟。」[172]

所謂「清曲家」，雖只是教授「唱曲」，但其自身也必然要先有一個學習「唱曲」的過程，樂人的傳承是其不可缺少的關鍵所在。關於清曲家，楊惠玲認爲：「昆劇素來注重清唱，魏良輔創制的『水磨調』原本就是用於清唱的，爲了正本清源，發揚光大，魏良輔廣收門徒，親自培養了一大批卓越的清唱高手，此後，師徒代代相傳，清唱並傳授水磨調就成爲一批人終身從事的職業，這些人就是清曲師。」[173]且不論此說是否完全正確，但魏良輔的重要作用和教授曲家的事實是可以肯定，而這位被戲曲界公認的大師，其身份就是「吳中國工」的樂籍中人[174]。被沈德符

[171]張發穎《中國家樂戲班》，第 312 頁。

[172]（清）據吾子《筆夢敘》卷一，《叢書集成續編‧文學類》（214），第403 頁。

[173]楊惠玲《戲曲班社研究：明清家班》，第 107 頁。

[174]（清）宋直方《瑣聞錄》：「昆山魏良輔者，善南曲，為吳中國工，一日至太倉聞野塘歌，心異之，留聽三日夜，大稱善，遂與野塘定交。」另，程暉暉《秦淮樂籍研究》（中國藝術研究院 2007 屆博士學位論文）中有專門論述。

稱爲「度曲知音」的何良俊（字元朗）[175]，其在《四友齋叢說》中稱：

> 余家小環記五十餘曲，而散套不過四五段，其餘皆金元人雜劇詞也。南京教坊人所不能知，老頓言，頓仁在正德爺爺時隨駕至北京，在教坊學得，懷之五十年。供筵所唱，皆足時曲，此等曲並無人問及，不意垂死遇一知音。是雖曲藝，然不謂一時之遇哉。[176]

可見，整體上，非樂籍者的演藝與在籍樂人的傳承、傳播是分不開的，在籍樂人是其掌握音聲技藝的根本來源。而站在樂籍者的角度，在籍樂人作爲各種音聲技藝的主體承載者，通過音樂機構體系架構的全國化的平臺，在不斷地創造、傳承、傳播的活動中，成爲各個時代音聲技藝發生、發展的推動者和引領者。

從官方用樂到民間用樂，從執事應差到對外營業，從皇家宮廷，到權貴宅邸，再到秦樓楚館、茶樓酒肆、勾欄瓦舍，全國化的音樂機構體系像一張大網，覆蓋全國各地；其統一管理下樂人群體活躍於各種場合，將音聲技藝形式搬演於各個階層，滿足各種用樂需求；服務於不同場合的樂人，在不同層面間而有序地流

[175]（明）沈德符《萬曆野獲編》卷二十五《詞曲》「弦索入曲」載：「嘉隆間度曲知音者，有松江何元朗，蓄家僮習唱，一時優人俱避舍。然所唱俱北詞，尚得金元蒜酪遺風。予幼時，猶見老樂工二三人，其歌童也俱善弦索，今絕響矣。何又教女環數人，俱善北曲，爲南教坊頓仁所賞。」（文化藝術出版社 1998 年版，第 685 頁）

[176]（明）何良俊《四友齋叢說》卷三七《詞曲》，中華書局 1959 年版，第 340 頁。

動演藝，由此接通了宮廷與地方、官方與民間等多層面的禮、俗用樂。

　　音樂機構體系的構建，使樂籍承載的音聲技藝得以廣泛而多層地傳播，也使樂籍體系的創承機制得以與社會形成更深入而全面地互動。

· 曲子的發生學意義 ·

第三章　音聲技藝的國家體系

　　前文論述了教坊（以宮廷與各級地方官府爲中心）的構建和運行，也即音樂機構的國家體系，其最重要的意義在於，它決定了樂人作爲音聲技藝的承載主體，在制度化的管理和規範中，必然呈現出一種不同於自然傳播（如遷徙、移民等）的創承與傳播方式，並以此不斷地推動更多的音聲技藝發生、發展。從歷史現象看，即表現爲諸多音聲技藝形式的上下相通和有序傳承。而事實上，這也是一種體系化的表現。

　　「制度是一個社會諸種形態和諧有序的保障，音樂概不能外。所謂『書同文、車同軌』的國家理念在歷代帝王之中只有強化而非削弱，這必須有制度的保障。音樂本體的生成與發展亦爲制度的顯現；無論是禮樂還是俗樂，同樣離不開制度。」[1]樂籍制度是一種不同於現代傳播學意義的制度化傳承與傳播方式，北魏樂籍制度建立本身就是音聲技藝形式傳承與傳播的一種「制度化」的肇始。樂籍體系——在唐代的凸顯，宋代商業性的突出表現，元代從官方管理上的全面加強，明代的「畸變」，都這種

[1]項陽《由音樂歷史分期引發的相關思考》，《音樂研究》2009 年第 4 期，第 17 頁。

「制度化」的歷史階段性表現。其勢必從根本上影響曲子、曲藝、戲曲等眾多音聲技藝形式的發生、發展。與學界當前認識到自然傳播對音樂的重要性相一致，如果能夠以樂籍體系觀照曲子、曲藝、戲曲等音聲技藝的發生、發展脈絡，則更爲清晰而深入。

第一節　樂籍體系下音聲技藝的一致性與豐富性

一、樂籍體系的創承與傳播

　　樂籍體系，是龐大而繁複的。在設置內因上，有官方禮制與社會娛樂的雙重需求；在國家制度上有一系列明文法令規定；在管理設置上有中央—地方的各級機構及相關管理人員；在群體構成上以專業賤民樂人爲主體，其表演遍及宮廷王（官）府、城市軍鎮等各種公、私用樂場合；輪值輪訓制則在很大程度上保證了其作爲音聲技藝創承與傳播機制的良性運行。

　　從創承的角度看，樂籍體系是一個靈活的上下相通、不斷納新的系統。一方面，全國各地都會有當地的本土音聲形態（如山歌、號子等）；另一方面，樂人在樂籍制度下生存，承載體系內傳承已有的多種音聲技藝，承應於宮廷以及地方各種公、私用樂場合，在頻繁地演藝以及與不同服務對象的互動中、在不同地域文化的影響下，不斷生發出新的音聲形態（小到一首新曲，大到歌舞、說唱、戲曲等各種藝術作品與藝術形式等），隨著它們逐漸成熟並開始在一定區域內流行，便會被有選擇性地納入樂籍體

系內，樂人通過藝術實踐不斷地對其進行更爲專業地藝術編創，使之進一步完善，繼而通過樂籍系統再向體系內傳承，向各地傳播。如圖所示：

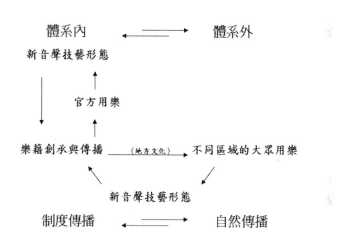

唐代著名的《踏搖娘》（又作《踏謠娘》）的創造、傳播過程就是一個典型事例。

《教坊記·曲調本事》載：

踏謠娘，北齊有人姓蘇，𩑺鼻。實不仕而自號爲「郎中」。嗜飲，酗酒，每醉輒毆其妻。妻銜怨，訴於鄰里。時人弄之：丈夫著婦人衣，徐步入場行歌。每一迭、傍人齊聲和之，云：「踏謠，和來！踏謠娘苦！和來！」以其且步且歌，故謂之「踏謠」；以其稱冤，故言「苦」。及其夫至，

則作毆鬥之狀，以為笑樂。今則婦人為之，遂不呼『郎
中』，但云「阿叔子」；調弄又加典庫，全失舊旨。或呼為
談容娘又非。[2]

《太平御覽》引《樂府雜錄》云：

踏搖娘者，生於隋末，夫河內人，醜貌而好酒，常自號
「郎中」，醉歸必毆其妻。妻色美，善歌，乃自歌為懇苦之
詞。河朔演其曲而被之管弦，因寫其夫妻之容。妻悲訴，每搖
其身，故號「踏搖娘」。近代優人頗改其制度，非舊制也。[3]

依《樂府雜錄》所言踏搖娘因其丈夫常常酒醉毆打而「自歌
為懇苦之詞」，用今天的話講這是一種典型的抒發內心幽怨情感
的民間歌曲；之後被「河朔演其曲而被之管弦」，顯然已經被當
地樂人所採用並在其基礎上加工、演繹；進而又出現了如《教坊
記》中所載「丈夫著婦人衣，徐步入場行歌」、「及其夫至，則
作毆鬥之狀，以為笑樂」的歌舞戲劇表演形式。而段安節在其後
又說「近代優人頗改其制度」，崔令欽詳述其「變」，指出「今
則婦人為之，遂不呼『郎中』，但云『阿叔子』；調弄又加典
庫，全失舊旨」，顯然說明《踏搖娘》當時又有了新的演繹變
化，「頗改其制」、「全失舊旨」恰反映出一種新形式、新形態
的出現。這個過程反映出音聲技藝形式在樂籍體系內的納入、生
發，進而生成、轉化的過程。而在這個過程的同時，《踏搖娘》
已經由河朔之地進入到宮廷，成為教坊中的常演節目，並更進一

[2]《教坊記》，《中國古典戲曲論著集成》（1），第18頁。
[3]（宋）李昉《太平御覽》卷五七三，中華書局1960年版，第2587頁。

步在全國傳播開來，詩人常非月在天寶年間著《詠談容娘》詩描述了當時的熱鬧場面，曰：「舉手整花鈿，翻身舞錦筵。馬圍行處匝，人簇看場圓。歌要齊聲和，情教細語傳。不知心大小，容得許多憐。」

再如【傀儡子】，據《樂府雜錄》中所載其本事亦是相類的情形：

> 自昔傳云：「起於漢祖，在平城為冒頓所圍，其城一面即冒頓妻閼氏，兵強於三面，壘中絕食。陳平訪知閼氏妒忌，即造木偶人，運機關，舞於陴間。閼氏望見，謂是生人，慮下其城，冒頓必納妓女，遂退軍。史家但云陳平以秘計免，蓋鄙其策下爾。」後樂家翻為戲，其引歌舞有郭郎者，發正禿，善優笑，閭里呼為「郭郎」，凡戲場必在俳兒之首也。[4]

【踏搖娘】、【傀儡子】的發生、發展過程如下表所示：

[4]（唐）段安節《樂府雜錄》，《中國古典戲曲論著集成》（1），第62頁。

教坊體系 創承與傳播		初次創造	繼續（再次、多次） 創造	各地教坊 傳播
傳播過程		體系外 —> 體系內	—>	體系外
藝術形式		民歌、傳說 —>	歌舞、戲弄 —>	更趨成熟的藝術形式
音聲技藝	踏搖娘	踏搖娘 自歌懇苦 之詞	—> 演其曲，被之管弦 —> 「丈夫著婦人衣，徐步入場行歌」、「及其夫至，則作毆鬥之狀，以為笑樂」—>「婦人為之，遂不呼『郎中』，但云『阿叔子』；調弄又加典庫，全失舊旨。」	「馬圍行處匝，人簇看場圓」
	傀儡子	漢陳平造木偶人施計退兵傳說	—>「翻為戲」、「引歌舞」	「戲場」
場合（所）		發生地、一地用樂 —>	多地、宮廷 —>	全國各地

　　從音聲技藝創造的角度看，【踏搖娘】和【傀儡子】，一個是「吸收既有形態—改造—移植」的編創，一個是基於傳說的原創，這體現出在樂籍體系中，樂人主體創造的自覺性和豐富性。如《樂府雜錄》載：【安公子】乃為隋時「宮中新翻」；【黃驄迭】唐太宗思其戰馬而命樂工所撰；【離別難】（又名【悲切子】、【怨回鶻】）為武帝時期某士人之妻籍沒掖庭後「寄哀

情」之作；【夜半樂】唐玄宗「平韋庶人，後乃命樂人撰此曲」；【雨霖鈴】、【還京樂】皆為樂人張野狐所做；【康老子】（又名【得至寶】）為樂人有感康老子的故事而做；【得寶子】（又名【得寶歌】、【得韐子】）乃因玄宗贊「得楊氏如得至寶」而制；【文敘子】樂工黃米飯據僧人文敘子「吟經」所做；【傾杯樂】為貞觀末年樂人裴褲奴所做；等等。劉禹錫稱讚「御史娘」道：「天下能歌御史娘，花前葉底奉君王。九重深處無人見，分付新聲與順郎。」[5] 白居易詩曰：「琵琶師在九重城，忽得書來喜且驚。一紙展看非舊譜，四弦翻出是新聲。蕤賓掩抑嬌多怨，散水玲瓏峭更清。珠顆淚沾金捍撥，紅妝弟子不勝情。」[6]李可及「轉喉為新聲」[7]，李供奉「弄調人間不識名」[8]，何滿子「臨就刑時曲始成」[9]，李謨「酒樓吹笛是新聲」[10]，等等，皆為是例。

二、音聲技藝的一致性與豐富性

　　樂籍體系創承與傳播機制的結果，最直接表現就是音聲技藝

5 《與歌童田順郎》，陳貽焮主編《增訂注釋全唐詩》卷三五四，第 1695 頁。

6 《代琵琶弟子謝女師曹供奉寄新調弄譜》，《增訂注釋全唐詩》卷四四四，第 600 頁。

7 《唐會要》卷三四，中華書局 1955 年版，第 632 頁。

8 顧況《李供奉彈箜篌歌》，陳貽焮主編《增訂注釋全唐詩》卷二五四，第 667 頁。

9 白居易《何滿子歌》，《增訂注釋全唐詩》卷四一○，第 212 頁。

10 張祜《李謨笛》，《增訂注釋全唐詩》卷五○○，第 1119 頁。

的國家體系，且呈現出一致性和豐富性的鮮明特徵。「一致性」更多體現在音樂的本體中心特徵（即律、調、譜、器、曲）、宏觀的禮俗用樂觀念，以及具體的音聲技藝形式在全國範圍的廣泛流行；「豐富性」則體現在樂籍體系不斷生發的諸多音聲技藝形式、某種技藝在各地的差異性表現，以及一地具有多種全國通行的音聲技藝。此二者，也正是當下中國傳統音樂文化遺存所表現出的突出特徵。

（一）音聲技藝的「一致性」，從根本上看是古代中國大一統理念的一種體現，禮樂制度、樂府制度、樂籍制度的設置本身就隱含這種理念，而制度化的規範、有序、組織等特質必然導致一致性的出現。

在輪值輪訓制度規定下，音樂機構以京城爲全國中心，從各地在籍樂人中選拔出一批有資質者赴京城接受專業訓練。在經過統一培訓之後，有些人留在京師、宮廷，更多的人回到地方，在王府、地方官府、軍旅甚至寺廟中執事應差，所謂「協律新教罷，河陽始學歸」。樂人在國家制度規定下輪批習訓，循環往復，從宮廷到各級地方，形成區域教習中心，由上級派來（或學歸）的樂師任教，將其承載的諸多音聲技藝傳播到各地。前文杜甫詩序載公孫大娘舞劍器渾脫一事，《日知錄》載爲：

> 《觀公孫大娘弟子舞〈劍器〉行》序記：「於郾城，觀公孫氏舞劍器《渾脫》。」《舊唐書·郭山惲傳》：「中宗引近臣宴集，將作大匠宗晉卿舞《渾脫》。」胡三省注：「《通鑒》：長孫無忌，以烏羊毛爲渾脫氈帽，人多效之，謂之『趙公渾脫』因演以爲舞。中宗神龍二年三月，並州清

源縣尉呂元泰上疏言此『見都邑坊市，相率為《渾脫》駿馬、胡服名為《蘇莫遮》，非雅樂也』。」[11]

《新唐書》記載這位元清源縣尉呂元泰的奏疏中有曰：「比見坊邑相率爲渾脫隊，駿馬胡服，名曰『蘇莫遮』。」[12]從文獻來看，《渾脫》的產生與長孫無忌有關，長孫無忌卒於唐高宗顯慶四年（659），僅以清源縣尉上疏算起，從中宗神龍二年（706）到玄宗開元三載（715）再到代宗大曆二年（767），《渾脫》也已經搬演六十餘年；而從實際演出來看，無論是中宗時的清源縣，開元年間的「鄴縣」、「鄆城」，還是代宗時的臨潁、夔府，均爲地方，「比見坊邑相率爲渾脫隊」，與宮廷所演一致。

這種全國搬演的情況，實際上表明：在樂籍體系的構建下，音聲技藝也隨之形成國家體系。

在敦煌曲子的相關研究中，王昆吾曾統計「敦煌雜言曲子共51 調，其中 31 調（五分之三）有隋唐時代的傳辭，其中 39 調（五分之四）曲名見載於盛唐《教坊記》，占已知教坊雜言曲子總數的一半。」[13]湯棨認爲「在現存可考的 47 個詞調中，有 42 個大約占全部敦煌曲子的 89%的詞調均同見於其他兩處；有 39 個約83%的比例的詞調同於教坊曲」[14]——兩位學者各自統計所得資料相同，反映出敦煌曲子與宮廷教坊的一致性。敦煌——在唐代屬隴西道沙州敦煌郡，乃西北邊陲之地，在這樣的地方，當時尚有

[11]《日知錄》卷二七，文淵閣《四庫全書》本。

[12]《新唐書》卷一一八，第 4277 頁。

[13]王昆吾《隋唐五代燕樂雜言歌辭研究》，中華書局 1996 年版，第 86 頁。

[14]湯棨《敦煌曲子詞在詞史上的意義》，《唐都學刊》2004 年第 3 期，第 36 頁。

爲數極重的與宮廷教坊相一致的曲調流傳，可見曲子的流行程度，也足見樂籍體系發揮的巨大作用。

諸宮調作爲宋元時期最爲流行的大型說唱技藝，儘管現存史料有限，但同樣可顯現出因其全國化流行的事實。從《碧雞漫志》、《東京夢華錄》、《夢粱錄》、《都城紀勝》、《武林舊事》等文人筆記中都有關於諸宮調的記載。《夢粱錄》稱：「說唱諸宮調，昨汴京有孔三傳編成傳奇靈怪，入曲說唱；今杭城有女流熊保保及後輩女童皆效此，說唱亦精，於上鼓板無二也。」[15] 而《夷堅志》記載：「予守會稽，有歌諸宮調女子洪惠英，正唱詞次，忽停鼓白曰：惠英有述懷小曲，願客舉似。」[16]這裡汴梁、杭州、會稽等地所昭示的應當是全國各地。又，諸宮調在南宋流行的同時，北方的金國、西夏也同樣盛行，元人陶宗儀《南村輟耕錄》稱「金有院本、雜劇、諸宮調」，《西廂記諸宮調》、《韓韜逢雌虎》、《鄭子遇妖狐》、《井底引銀瓶》、《雙女奪夫》、《倩女離魂》、《崔護謁漿》、《雙漸豫章城》、《柳毅傳書》等作品，以及山西省侯馬二水 M4 號金墓墓壁上的諸宮調曲詞[17]，甘肅西部西夏黑故城中發掘的《劉知遠諸宮調》殘本等，都表明諸宮調在當時的各地流行。

雜劇在元代樂籍體系中自上而下、自下而上的傳承狀態，

[15]（宋）吳自牧《夢粱錄》卷二十「妓樂」，第 303 頁。

[16]（宋）洪邁《夷堅志·支志乙》卷六，中華書局 1981 年版，第 841 頁。

[17]楊及耘、高青山《侯馬二水 M4 發現墨筆題書的墓誌和三篇諸宮調詞曲》、延保全《侯馬二水 M4 三支金代墨書殘曲釋疑》，《中華戲曲》第二十九輯，文化藝術出版社 2003 年版。

《元宮詞》有著明確的描述。

其一：

初調音律是關卿，《伊尹扶湯》雜劇呈。

傳入禁垣宮裡悅，一時咸聽唱新聲。

其二：

《屍諫靈公》演傳奇，一朝傳到九重知。

奉宣齎與中書省，諸路都教唱此詞。

《元宮詞》是明周憲王朱有燉所做，他在永樂元年獲賜一個七十多歲的前朝宮中老婦人，稱是「元後之乳母女，常居宮中，能通胡人書翰，知元宮中事最悉」，朱有燉因此將其所言之事以詩錄之。[18]

第一首顯示出「一地」創造之後，逐漸為體系內高一級別的組織所接受和認可，進而傳入宮廷，稱為「新聲」，或者各級樂人還會對其進行加工、改造，從而確立出一個藝術成熟性更高的音聲技藝形態。

譬如《南村輟耕錄》卷二五「院本名目」中載：

教坊色長魏、武、劉三人，鼎新編輯。魏長於念誦，武

[18] （明）朱有燉《元宮詞·並序》：「元代宮廷事蹟無足觀，。然紀其事實，亦可備史氏之采擇焉。永樂元年，欽賜予家一老嫗，年七十矣，乃後之乳姆女，知元宮中事最悉。間嘗細訪，一一備知其事。故予詩百篇，皆元宮中實事，亦有史未曾載外人不得而知者，遺之後人以廣多聞焉。永樂四年春二月朔日，蘭雪軒制。」（《遼金元宮詞》，北京古籍出版社1988年版，第19—21頁）

長於筋斗，劉長於科泛。至今樂人皆宗之。[19]

《錄鬼簿》載：

趙文殷（彰德人，教坊色長）：教坊色長有學規，文敬超群眾所推，樂星謫降來彰德。編《萊簷兒仙》傳奇，撰《武王伐紂》精微。秀華夷，風物美，樂章興南北東西。《錯立身》（次本）、《武王伐紂》（夷齊諫武王伐紂）、《張果老》。……

張國賓（大都人，即喜時營教坊勾管）：教坊總管喜時豐，斗米三錢大德中，飽食終日心無用，撚漢高、《歌大風》。薛仁貴、衣錦崢嶸。《七里灘》、臣辭主，《汗衫記》、孫認公，朝野興隆。七里灘（嚴子陵垂釣七里灘）、高祖還鄉（歌大風高祖還鄉）、汗衫記（金山院父子再團圓相國寺公孫汗衫記）、衣錦還鄉（張仕貴賴功治罪薛仁貴衣錦還鄉）。……

紅字李二（京兆人，教坊劉耍和婿）：《鄭孔目樂子酷寒亭》，《相府院曹公勘吉平》，《判官？敝憬釘一釘》。劉耍和、贅為婿卿，花李郎、風月才情。樂府詞章性，傳奇麼末情，考興在大德元貞。[20]

第二首顯示，從《屍諫靈公》被創作出來後，上呈中書省，隨之諸路各地便紛紛傳唱此詞，樂籍體系將「一地」創造納入體

[19] （元）陶宗儀《南村輟耕錄》卷二五《院本名目》，文化藝術出版社 1998 年版，第 346 頁。

[20]《錄鬼簿》，《中國古典戲曲論著集成》（2），第 113、190、192 頁。

系，進而由宮廷自上而下發放給各地教坊機構以及樂人，由此也就有了「諸路都教唱此詞」的景象，而「教唱」一詞顯然表明了體系教習的必經過程，如關漢卿劇作所載杜蕊娘為「濟南府教坊」中的資深教習；[21]《青樓集》[22]中載「樂籍」顧山山年老後於松江教習「花旦雜劇」，「後輩且蒙其指教」等——五代時期，花蕊婦人《宮詞》中就曾有相類的描述：「新翻酒令著詞章，侍宴初聞憶卻忙。宣使近臣傳賜本，書家院裡遍抄將。」兩者相比照，昭示出樂籍體系創承傳播機制共時和歷時的兩個方面，這是音聲技藝國家體系的根本動力所在。

（二）音聲技藝的「豐富性」，地方文化的差異因素在其中有著非常重要推動作用。從服務範圍來看，樂人作為「官身」，應差於官府的各種用樂事務之外，更多的時候還要面向大眾服務。這其中，相比有諸多約束與規定的禮之用樂場合而言，俗樂的表現空間則更為靈活和自由。這些場合中，樂人以取悅欣賞者獲得報酬為目的，自然從演出的形式到內容都要根據欣賞者喜好而加以調整、修改，譬如唐代當時風靡於全國的酒令藝術，樂人在面對具體的飲宴場合時，仍不免會被附加特殊的演藝要求，如劉禹錫《酬令狐相公六言見寄》云：「今日便令歌者，唱兄詩送一杯」[23]，李白《邯鄲南亭觀妓》詩雲云：「把酒顧美人，請歌邯鄲詞」[24]；不同地域間的差異性也對樂人提出不同的要求，如劉禹

[21]《杜蕊娘智賞金線池》，第 301 頁。
[22]《青樓集》，《中國古典戲曲論著集成》（2），第 34 頁。
[23]《增訂注釋全唐詩》卷三四五，第 1583 頁。
[24]《增訂注釋全唐詩》卷一六八，第 1421 頁。

錫《竹枝詞九首並序》載:「四方之歌,異音而同樂。歲正月,
余來建平,里中兒聯歌《竹枝》,吹短笛擊鼓以赴節。歌者揚袂
睢舞,以曲多爲賢。」[25]《鑒誡錄》中說「吳越饒營妓,燕趙多美
姝,宋產歌姬,蜀出才婦」[26],表明了樂人隨地域間的差異而各自
顯現出不同特點。再如明代所謂「弋陽則錯用鄉語,四方士客喜
閱之」[27],已經「官語化」的弋陽腔爲了迎合「四方士客」,所以
要「錯用」(雜用)「鄉語」以便使不諳官語的地方觀眾欣賞。
這種地域文化影響下的「豐富性」,與純粹的地域特有文化是不
同的。這種「豐富性」的顯現是以樂籍體系的全國構建爲前提
的,因此其中又包含著廣泛的「一致性」。

這兩方面的特點往往有機地結合在一起,即为音聲技藝國家
體系構成的完整體現。

《青樓集》中曾記錄了雜劇(駕頭、花旦、軟末泥、閨怨、
綠林、貼旦等)、院本、南戲;嘌唱、慢詞、小唱、小令、合
唱、彈唱、謳唱;歌舞、滑稽歌舞;諸宮調;談諢(談笑)、調
話、隱語;絲竹、琵琶、搊箏、阮等大量而豐富的音聲技藝形
式。夏庭芝在《青樓集志》中稱:

> 嗚呼!我朝混一區宇,殆將百年,天下歌舞之妓,何啻
> 億萬,而色藝表表在人耳目者,固不多也。僕聞青樓於方名
> 豔字,有見而知之者,有聞而知之者,雖詳其人,未暇紀

錄，乃今風塵澒洞，群邑蕭條，追念舊遊，慌然夢境，於心蓋有感焉；因集成編，題曰《青樓集》。[28]

作者筆下所寫不僅限於眼前所見，而是縱觀百年元朝，以「天下歌舞之妓」論之，是具有全國視野的，即以「青樓」名之的樂人群體是具有全國性的體系化存在，這更具制度化下的整體意義。[29]那麼，文中所記錄的自然是當時社會上廣爲流行的音聲技藝，也就是說全國各地都在搬演。而僅從書中對各種技藝的稱謂來看，作者並沒有用類似於當下品種稱謂的「地名+技藝名」的方式加以稱呼，即如：並不因「山東名姝」金鶯兒「搊箏合唱，鮮有其比」而稱「山東搊箏合唱」，也未因「維揚名妓」李芝儀「工小唱」而呼「維揚小唱」，更沒有因爲國都京師，樂人眾多且皆善雜劇，就稱「京（師）（雜）劇」者——換以制度傳播的視角看，這充分表明：音聲技藝形式在樂籍體系的制度化創承與傳播下，具有明顯的國家體系的特徵。

再以《青樓集》載「雜劇」爲例，由於宋金以降戲曲已經成爲主流音聲技藝形式，所謂「散樂傳學教坊十三部，唯以雜劇爲正色」[30]，到了元代，雜劇已是全國風靡，因而在《青樓集》中可以看到擅長雜劇者人數過半，其中女樂大多以旦角爲主，也有兼工末泥者。《青樓集志》中如是說，「雜劇則有旦、末。旦本女人爲之，名妝旦色；末本男子爲之，名末泥。」因此在《青樓

[28]《青樓集》，第 7 頁。

[29]項陽《一本元代樂籍佼佼者的傳書——關於夏庭芝的〈青樓集〉》，《音樂研究》2010 年第 2 期，第 45 頁。

[30]（宋）吳自牧《夢粱錄》卷二十「妓樂」，第 301 頁。

集》中還可以看到三十餘位男性樂人,他們多擅長雜劇,且多是「末泥」。作者自述「因集成編,題曰《青樓集》」主要是以女樂爲主,「庶使後來者知承平之日,雖女伶亦有其人,可謂盛矣!」而「至若末泥,則又序諸別錄云」,可知作者還曾試圖另做以男性樂人爲主的著述。在具體的音聲技藝傳習上,男女樂人是根據各自特點而各有取捨、各有側重的,這就如同所謂「唱歌須是玉人」[31],「十七八女孩兒執紅牙板」歌柳詞、「關西大漢,銅琵琶,鐵綽板,唱『大江東去』」[32],等等,都是基於藝術創造和表現的一般規律性要求。

作爲一種音聲技藝,元雜劇的諸多方面本身就是一種豐富性的體現,或者說這種豐富性是藝術發展的內在要求;而當這一切落實到國家制度規定的「正色樂人」承載的現實層面時,如前文《元宮詞》所述,樂籍體系的創承、傳播方式使得元雜劇以一種制度化、體系化的傳播狀態出現在全國各地。「奉宣齎與中書省,諸路都教唱此詞」——這是元雜劇的國家體系化搬演最爲言簡意賅的經典總結。

第二節　區域中心的重要意義

對於前文列出的《青樓集》中的音聲技藝,項陽認爲:「京

[31] 《碧雞漫志》卷一,第 111 頁。

[32] (宋) 俞文豹《吹劍續錄》(逸文輯存),《吹劍錄全編》,古典文學出版社 1958 年版,第 38 頁。

師樂籍中涵蓋了上述多種音聲類型；作為地方官府的樂籍，夏庭芝對武昌、松江、湖州、婺州、江浙、淮浙、金陵等地的雜劇樂人有生動的刻畫，而在東平、山東、沂州、江右、無錫、昆山、浙西、江湘等地樂人的記述中則突出了小唱、小令、歌舞、談諧、滑稽歌舞、談笑、搊箏、合唱、絲竹、舊曲、慢詞等形式，對於婺州、金陵、淮浙等地樂人的承載除雜劇之外，亦有小令、琵琶、合唱、歌舞談諧等。京師樂籍自然色彩紛呈，地方官府樂籍則顯現哪一種音聲技藝形式更為擅長者。我們是否可以這樣理解，並非地方官府樂籍中形式不夠豐富，只是樂人在諸種形式中的技藝水準鮮有與京師樂籍等量齊觀、入編纂者法眼的實力，能夠被列入者肯定具有相當聲譽。實際上，作為地方官府中樂籍佼佼者能夠入選實屬更為不易。」[33]由此也引發出音聲技藝國家體系中的差異性問題。

　　樂籍體系對樂人在音聲技藝的技術要求上有著明確的規定。如唐時：

　　　　凡大樂、鼓吹教樂則監試，為之課限。（原注：太樂署教樂：雅樂大曲，三十日成；小曲，二十日。清樂大曲，六十日；文曲，三十日；小曲，十日。燕樂、西涼、龜茲、疏勒、安國、天竺、高昌大曲，各三十日；次曲，各二十日；小曲，各十日。高麗、康國一曲。鼓吹署：桐鼓一曲十二變三十日；大鼓一曲十日；長鳴三聲十日；鐃鼓一曲五十

[33] 項陽《一本元代樂籍佼佼者的傳書——關於夏庭芝的〈青樓集〉》，第45—46頁。

日，歌、簫、笳一曲各三十日；大橫吹一曲六十日，節鼓一
曲二十日，笛、簫、葷篥、笳、桃皮　篥一曲各二十日；小
鼓一曲十日；中鳴三聲十日；羽葆鼓一曲三十日，錞於一曲
五日，歌、簫、笳一曲各三十日；小橫吹一曲六十日，簫、
笛、葷篥、笳、桃皮　篥一曲各三十日成。）

又載：

凡習樂立師以教，每歲考其師之課業，為上、中、下三
等，申禮部；十年大校之，若未成，則又五年而校之，量其
優劣而黜陟焉。[34]

宋代：

其御樓賜酺同大宴。崇德殿宴契丹使，惟無後場雜劇及
女弟子舞隊。每上元觀燈，樓前設露臺，臺上奏教坊樂、舞
小兒隊。台南設燈山，燈山前陳百戲，山棚上用散樂、女弟
子舞。餘曲宴會、賞花、習射、觀稼，凡遊幸但奏樂行酒，
惟慶節上壽及將相入辭賜酒，則止奏樂。所奏凡十八調、四
十大曲：一曰正宮調，其曲三，曰《梁州》、《瀛府》、
《齊天樂》；二曰……樂用琵琶、箜篌、五弦琴、箏、笙、
觱栗、笛、方響、羯鼓、杖鼓、拍板。[35]

金元：

詞山曲海，千生萬熟，三千小令，四十大曲。[36]

34 《大唐六典》卷一四《太常寺》，中華書局 1984 年版，影印宋本。
35 《宋史》卷一四二《樂志》，中華書局 1975 年版，第 3348 頁）
36 燕南芝庵《唱論》，《中國古典戲曲論著集成》（1），第 162 頁）；

明清：

> 男記四十大曲，女記小令三千。[37]

　　樂人從開始學習到學成出師，都以這些作爲掌握技藝與否、衡量技藝優劣的標準。因此在這種普遍要求的前提下，差異性在樂人整體掌握音聲技藝種類上的體現並不十分明顯。而從音聲技藝的發生及實現演出的角度看，上述演唱、演奏、演劇三種類型的音聲技藝，最大的差異是音聲技藝規模上的大小不同，也即實現一個技藝所需的樂人、樂器等多方面的條件差異，畢竟雜劇與小唱在這個層面是不可等同論之的。這與樂籍體系的樂人配給是密切相關的——而結合音聲技藝的演藝空間來看，又分爲場合（所）空間、地域空間兩個不同層面。

　　由演藝場合（所）的空間的層面看，樂人在秦樓楚館、茶樓酒肆、勾欄瓦舍以及私人家中用樂中，演藝的品種與規模存在一定的差別：秦樓楚館因其「聲色娛人」的服務，故而多以女樂歌舞爲主；茶樓酒肆主要的目的是促銷，因而形式較爲靈活多變，但基本爲小型的演藝形式；勾欄瓦舍，作爲專門設立的演藝場所，承載各種音聲技藝，尤其是較大規模、綜合型的演藝，如：百戲、雜劇等；私人用樂，如上文有西門慶雇請戲班者[38]，也有史中丞小酌聽曲者[39]，皆因主人的身份、財力、用樂目的不同而有多種不同規模和形式的表演。由於演出空間的限制也常使得同一種

[37] 李天生《〈唐樂星圖〉校注》，《中華戲曲》總第 13 輯，第 25 頁

[38] 《金瓶梅詞話》西門慶爲李瓶兒辦喪事（第三十六回）、正月十六請客（第四十三回）），人民文學出版社 1985 年版。

[39] 《青樓集》，第 17 頁。

音聲技藝以不同的規模和形式進行表演，以戲曲為例，能夠整本整出地搬演者，往往有較大的演藝場地（如勾欄瓦舍）、較重要的場合（如祭神酬神），以及有一定權利、財力的用樂者（如王侯高官、富商巨賈）等；同時，又常有如「折子戲」，或「清唱」等相對簡化的形式，出現在秦樓楚館、茶樓酒肆或私人小聚等場合。

從地域空間看，由於政治、經濟、交通等多種社會因素，不同級別的地方教坊，在樂人的配給數量、素養等諸多方面存在一定的差異性，從而促使地方音聲技藝的發展凸顯出不同的狀況。

金末元初的文人杜仁傑（約 1197—1282）曾做《莊家不識勾欄》，詞載：

【般涉調·耍孩兒】風調雨順民安樂，都不似俺莊家快活。桑蠶五穀十分收，官司無甚差科。當村許下還心願，來到城中買些紙火。正打街頭過，見吊個花碌碌紙榜，不似那答兒鬧穰穰人多。

【六煞】見一個人手撐著椽做的門，高聲的叫「請、請」，道遲來的滿了無處停坐。說道：前截兒院本《調風月》，背後么末敷演《劉耍和》。高聲叫：趕散易得，難得的妝哈。

【五】要了二百錢放過咱，入得門上個木坡，見層層疊疊團團坐。抬頭覷是個鐘樓模樣，往下覷卻是人旋窩。見幾個婦女向台兒上坐，又不是迎神賽社，不住的擂鼓篩鑼。

【四】一個女孩兒轉了幾遭，不多時引出一夥，中間裡一個央人貨，裹著枚皂頭巾頂門上插一管筆，滿臉石灰更著些黑

道兒抹。知他待是如何過？渾身上下，則穿領花布直裰。

【三】念了會詩共詞，說了會賦與歌，無差錯。唇天口地無高下，巧語花言記許多。臨絕末，道了低頭撮腳，囊罷將么撥。

【二】一個妝做張太公，他改做小二哥，行、行、行，說向城中過。見個年少的婦女向簾兒下立，那老子用意鋪謀待取做老婆。教小二哥相說合，但要的豆穀米麥，問甚布絹紗羅。

【一】教太公往前那不敢往後那，抬左腳不敢抬右腳，翻來復去由他一個。太公心下實焦燥，把一個皮棒槌則一下打做兩半個。我則道腦袋天靈破，則道興詞告狀，剗地大笑呵呵。

【尾】則被一泡尿，爆的我沒奈何。剛捱剛忍更待看些兒個，枉被這驢頹笑殺我。[40]

杜仁傑文中寫到某鄉下人進城買還願所需物品，看到勾欄的情景。夏庭芝在《青樓集志》稱，「內而京師，外而郡邑，皆有所謂勾欄者，辟優萃而隸樂，觀者揮金與之。」顯然，勾欄是廣布於城市的演出場所。宋元時期，雜劇演出是極為普遍的事情，但在城鄉之間的演出方式又有所不同。這位鄉下人看到「幾個婦女向台兒上坐」、「不住的擂鼓篩鑼」的場面，立即想到「迎神賽社」，說明了他在日常生活最常見到的戲曲演出場面，多是在「迎神賽社」一類的祭神酬神活動中。就戲曲文物看，很多鄉村

[40] 李修生主編《元曲大辭典》，鳳凰出版社 2003 年版，第 368—369 頁。

現存元代戲臺遺址，絕大多數與廟宇相對而建，表明當時雜劇在農村的演出方式和狀態，而城市中除了祭神酬神以外，還有更多以營利為主要目的的勾欄瓦舍演出，這是城市商業化特性使然。

相對於鄉村，「城市產業本身一經和農業分離，由於事物的性質，它的生產物自始就是商品，其售賣需要商業作媒介。在這限度內，商業依存於城市的發展，和另一方面城市發展以商業為條件，是不說自明的」。[41]因此，秦樓楚館、茶樓酒肆、勾欄瓦舍作為樂籍體系中商業性場所，更多地廣布於城市之中。如開元年間的唐代，「東至宋、汴，西至岐州，夾路列店肆待客，酒饌豐溢。每店皆有驢賃客乘，倏忽數十里，謂之驛驢。南詣荊、襄，北至太原、范陽，西至蜀川、涼府，皆有店肆，以供商旅。」[42]

現代經濟學認為：「城市作為區域的中心，是一定地域內的經濟聚集體。城市和區域相互依存，彼此推動。」[43]「區域中心城市就是在一定的地域範圍內，以城市體系為依託，經濟發達、功能完善，具有較強的聚集力、輻射力和綜合服務能力，以市場對資源的合理配置為基礎，通過支撐、示範、關聯和磁場作用，能夠主導和帶動區域經濟快速發展的城市，也是區域經濟的增長中心、控制中心和文明輻射中心。」[44]從樂籍制度的層面看：首先，

[41]馬克思《資本論》第三卷，人民出版社 1953 年版，第 410 頁。

[42]（唐）杜佑《通典》卷七《食貨志》，中華書局 1988 年版，第 152 頁。

[43]王君《我國區域性中心城市發展現狀分析》，《經濟研究參考》2002 年第 81 期。

[44]冀娜《我國資源型區域中心城市可持續發展問題研究》，天津財經大學 2009 屆碩士學位論文，第 4 頁。

京師作爲全國的政治文化中心，自然是樂人及音聲技藝最眾之處；其次，地方治所作爲一地的政治中心，官府級別越高則樂人配給也越多；第三，伴隨交通、商業以及城市手工業的發展，大量城市不斷湧現，作爲商業中心，龐大的大眾娛樂消費市場，自然有大量地方官屬樂人雲集；第四，這些地方治所、交通樞紐、商業中心、軍事重鎮等又往往同爲一地，也常常是王侯仕宦的宅邸所在，因而樂人（地方官屬樂人、宅邸樂人）分佈極眾。這些地方，作爲全國或區域的核心和主導，聚集了大量而多樣的物質與人文資源；同時這些地方又在這種資源佔有優勢的基礎上進行整合、優化，並向周圍地區輻射、傳播，形成區域間的互動。整體來看，這些區域中心就是樂人分佈的密集區，也即所謂「通州大邑，必有樂籍」[45]。

　　一方面，通都大邑中，高級別官員和王侯貴戚的宅邸，是樂人數量最眾、音聲技藝雜陳的場所之一，其爲新作品、新形態的創造、產生提供了基礎和條件。

　　以明代爲例，開國之初朝廷明確規定：「親王之國，必以詞曲一千七百本賜之」[46]，「樂工二十七戶，原就各王境內撥賜，便於供應」[47]。有學者曾根據史料整理出「明清家班主人近兩百六十位，其中主要活動於明代萬曆年間到清代乾嘉時期的有兩百三十

[45]（清）龔自珍《京師樂籍說》，第 117—118 頁。

[46] 李開先《張小山小令後序》，載《李開先集》，中華書局 1959 年版，第 370 頁。

[47]《欽定續文獻通考》卷一百四《樂考》「賜諸王樂戶」，文淵閣《四庫全書》本。

餘位」，[48]筆者認爲，就戲曲班社的發展而言還應該注意到明萬曆年之前（乃至更早）的時期，所謂明代「家樂戲班」是官方配給直接推動下產生的。朝廷賜諸王曲本、樂戶，明建朝之初就已規定，明初有封親王 23 位[49]，其後歷代或世襲，或分爲郡王，列爵列藩，相爲沿襲，大小王府遍及全國，王府中之樂人當爲數甚眾。張發穎認爲「有明一代諸王，自始至終，都是有家樂戲班供奉的。」[50]從其研究資料來看，明代初期的所謂「家樂戲班」都集中在王府、高官之家，基於這樣的基礎，出現了《太和正音譜》、《瓊林雅韻》、《務頭集韻》、《獨步大羅天》、《私奔相如》、《誠齋樂府》等一批知名著述和劇作，進而引領了一個時代的戲曲潮流。

錢牧齋《列朝詩集小傳》稱：

（朱有燉）制《誠齋樂府》傳奇若干種，音律諧美，流傳內府，至今中原弦索多有用之。李夢陽《汴中元宵》絕句云：「中山孺子倚新妝，趙女燕姬總擅場。齊唱憲王新樂府，金梁橋外月如霜。」[51]

又，沈德符《萬曆野獲編》「北詞傳授」載：

自吳人重南曲，皆祖昆山魏良輔，而北調幾廢，今惟金陵尚存此調，然北派亦不同，有金陵，有汴梁，有雲中。而吳中以此曲擅場者，僅見張野塘一人，故壽州產也，亦與金

[48]楊惠玲《戲曲班社研究：明清家班》，第 105 頁。

[49]《明史》卷一○○《諸王世系表》，中華書局 1974 年版。

[50]張發穎《中國家樂戲班》，第 22 頁。

[51]（清）錢謙益《列朝詩集小傳》，上海古籍出版社 1959 年版，第 8 頁。

陵小有異同處。[52]

之所以形成金陵、汴梁、雲中三派，與三地作爲樂籍體系之區域中心，密不可分。金陵乃是明初之國都，宮廷教坊之所在，即使永樂遷都仍然作爲陪都而保留南都教坊，明初其作爲全國的政治核心，自然樂人雲集，技藝雜陳，成爲一派是順理成章之事；汴梁即是周憲王朱有燉之封地，史書稱其「好臨摹古書帖，曉音律，所作雜劇凡三十餘種，散曲百餘。雖才情未至而音調頗諧，至今中原弦索多用之。李獻吉《汴中元宵》絕句云：『齊唱燕王新樂府，金梁橋上月如霜。』蓋實錄也。」[53]《如夢錄·節令禮儀紀》載：「周府，舊有敕撥御樂，男女皆有色長，其下俱演吹彈七奏、舞旋大戲、雜技女樂，亦彈唱官戲。宮中有席，女樂伺候；朝殿有席，只扮雜技、吹彈七奏，不敢做戲。宮中女子，也學演戲。」「各家共大梨園七八十班，小吹打二三十班」。[54]

朱有燉之所以有所成就，就是因爲有著一個龐大的樂籍群體作爲他學習音樂、獲取感受的重要支撐，並成爲其創作的「試驗田」。[55]所謂「北詞」一派之「雲中」，即明太祖第十三子代簡王朱桂之封地——大同，也是明代樂籍體系的一個區域中心，《五

[52] （明）沈德符《萬曆野獲編》卷二十五《詞曲》，文化藝術出版社 1998 年版，第 691 頁。

[53] （明）王世貞《弇州四部稿》卷一五二，文淵閣《四庫全書》本。

[54] （明）佚名《如夢錄·節令禮儀紀》，《叢書集成續編·史地類》（240），第 776 頁。

[55]項陽《關注明代王府的音樂文化》（《音樂研究》2008 年第 2 期）有深入論述。不贅。

雜俎》中稱「九邊如大同，其繁華富庶不下江南，而婦女之美麗，什物之精好，皆邊塞之所無者。市款既久，未經兵火故也。諺稱薊鎮城牆，宣府教場，大同婆娘，爲『三絕』云。」[56]而所謂的「大同婆娘」，即是指代簡王府爲中心的大同樂籍中的女樂群體，沈德符《萬曆野獲編》「口外四絕」載：「曰大同婆娘，大同府爲太祖第十三子代簡王封國，又納中山王徐達之女爲妃，於太宗爲僚婿，當時事力繁盛，又在極邊，與燕遼二國鼎峙，故所蓄樂戶較他藩多數倍，今以漸衰落，在花籍者尚二千人，歌舞管弦，晝夜不絕，今京師城內外不隸三院者，大抵皆大同籍中溢出流寓，宋所謂路岐散樂者是也。」[57]

可見，高級別官員和王侯貴戚的宅邸，是重要的創承、傳播中心之一，是一些表現形式、技藝難度、人員構成等各方面要求相對較高的音聲技藝發生、發展的前提和基礎。

另一方面，唐以降，隨交通日益發達（如京杭運河），商業逐步繁榮，驛城樞紐、商埠城市、軍事要地中，遍佈茶樓酒肆、秦樓楚館、勾欄瓦舍，這爲音聲技藝提供了極其廣泛的需求市場和傳播平臺。城市規模越大，潛在的用樂市場也越大，也就能爲官方帶來更加巨大的經濟利益，因此商業性的演出場所總是最爲密集的，而其所包含的音聲技藝也更加豐富，也更多地被展現。

上述《青樓集》中記錄了形式多樣、規模不同的大量音聲技藝形式。據筆者的統計與分析（見附錄表二），書中載有樂人活動

[56] （明）《五雜俎》卷四《地部二》，中華書局 1959 年版，第 117 頁。

[57] （明）沈德符《萬曆野獲編》卷二十四《畿輔》，第 654 頁。

的地區，分屬元代中書省及江淮江浙、河南江北、江西、湖廣四個行省，涵蓋了相當於今天北京、河北、山西、山東、河南、安徽、湖北、湖南、江西、江蘇、上海、浙江、廣州等幾乎半個中國（並且是中華文化發生、發展最爲核心）的地域。在 100 位可知活動區域的樂人中：中書省 49 人（大都 46 人、山東 3 人）、江淮行省 38 人（淮浙 9 人、江浙 8 人、昆山 3 人、浙東 3 人、無錫 1 人、雲間 4 人、浙西 3 人、京口 1 人、金陵 5 人、江淮 1 人）、江西行省 3 人、湖廣行省 6 人（江湘 1 人、湘湖 3 人、湖廣 1 人、武昌 1 人）、河南江北 4 人（揚州 3 人、鄧州 1 人）。顯然，作者著力記錄最多的樂人群體，主要是京城與江淮（以及江北揚州[58]），而書中所有的技藝形式，在這兩地都有極爲出眾的代表人物。除了考慮到國都和作者籍貫[59]等因素對作者著述重點影響之外，這兩個地區作爲元代經濟發展的區域中心是更爲重要的關鍵所在。

相關研究表明：「元代中等以上商業城鎮中的 63% 呈密集狀分佈於南北兩個地區中，北區當燕山之南，太行山之東，伏牛山之北，面積約 30 餘萬平方公里，集中了 10 個特大或大商業城鎮，49 個中等商業城鎮，南區當淮河之南，大別山之東，括蒼山之北，面積約 25 萬平方公里，集中了 9 個特大或大商業城鎮，44 個中等商業城鎮。此外就是漢江、贛江、湘江沖積平原及其周圍

[58]據《元史》卷六二《地理志》（中華書局 1976 年版）載，揚州曾經爲江淮行省治所（後移置杭州），從文化圈來看，其與江淮一地聯繫緊密。
[59]據《青樓集提要》（第 3 頁）載夏庭芝爲「江蘇華亭人」。

地區分佈的 6 個大商業城鎮和 34 個中等商業城鎮，面積約 45 萬平方公里。最後還有山西汾水流域分佈的 2 個大商業城鎮與 3 個中等商業城鎮。這些地區是元代社會經濟發達、城市商品經濟最為繁榮地區。」其中，南北區又以大都（中書省）和杭州（江淮行省）為區域中心。[60]

再據《錄鬼簿》記載的元雜劇作家的活動區域來看，前期作家大多為北方人，活動中心在大都；後期作家則多為南方人，或是流寓至南方的北方人，活動中心在杭州。並且，前期的很多作家也都曾在江淮活動，如馬致遠曾任江浙省務提舉、李文蔚曾任江州瑞昌縣尹、張壽卿曾任浙江省掾等。[61]顯然，《青樓集》中樂人集中體現在京城和江淮兩地是與該地作為區域中心緊密相關。

歷時地看，由於樂籍制度自北魏至清有著一千七百餘年的歷史，唐以降又建立起以教坊全國化的樂籍體系。在其不斷發展完善中，一些要塞、名城往往成為前後幾個朝代的區域文化中心，這使其不斷積累豐厚的樂籍文化（如前朝遺民中的樂人群體及其承載的豐富的音聲文化「遺產」等），進而成為一地（乃是全國）的音聲技藝文化傳播中心。譬如秦淮地區，由於天然的地理優勢，隋唐京杭全面開通之後，其間水陸咽喉要地就成為重要的商埠，大批城市湧現，樂籍體系商業性隨之凸顯，如：蘇、杭二州就是秦樓楚館林立，女樂甚眾，白居易稱「綠藤陰下鋪歌席，

[60]楊純淵《山西歷史經濟地理述要》，山西人民出版社 1993 年版，第 440 頁。
[61]詳見劉蔭柏《元代雜劇史》，花山文藝出版社 1990 年版，第 37—38 頁。

紅藕花中泊妓船」[62]；揚州被稱「勝地也。每重城向夕，倡樓之上，常有絳紗燈萬數，輝羅耀烈空中，九里三十步街中，珠翠填咽，邈若仙境」[63]；襄陽（唐山南東道治所），有詩贊曰「春堤繚繞水排徊，酒舍旗亭次第開。日晚上樓招估客，柯峨大舶落帆來。」[64]兩宋（尤其是南宋以臨安作為都城之後）、元、明、清歷代，江淮地區的諸多城市更是極其重要的區域中心，而江淮地區流傳的大量音聲技藝，與樂籍存續期間，多個城市的區域中心地位及其歷代積累的深厚的樂籍文化，是分不開的。

　　如：南京作為明代的開國都城，是「明代教坊司、南教坊所在，俗樂教坊機構林立，使得女樂彙聚、資質傑出，引領著時代藝術風尚，她們是明清俗曲的弄潮者，並把崑曲、小調等形成『官腔』的藝術品種廣泛傳播到各地，創造出精雅細緻的音樂藝術風格，當下許多音樂品種的背後都有秦淮樂籍的創承貢獻。」[65]程暉暉曾就秦淮樂籍文化在當下的影響做過專題研究，指出：

　　　　秦淮作為樂籍制度下女樂的歷代彙集中心，是通都大邑的代表，文化變遷最為顯著，歷經了歷史風雲滄桑，在經過近現代西方文明的衝擊以及當下經濟文化全球化影響之後，這裡傳統音樂原來所依附的文化傳統多已被籠罩於現代社會城市文明之中。……雖然女樂早已消失，但其創承的音樂流傳下來，秦淮流傳下來的傳統音樂與歷史上的女樂有著莫大

[62]白居易《西湖留別》，《全唐詩》卷四四六，中華書局1960年版，第5007頁。
[63]《唐闕史》，文淵閣《四庫全書》本。
[64]劉禹錫《堤上行》，《全唐詩》卷三六五，第4111頁。
[65]程暉暉《秦淮樂籍研究》，中國藝術研究院2007屆博士論文，第97頁。

關係，這表現在聲樂品種的發達上，比如俗曲（狹義）、昆曲、江南絲竹、揚州清曲幾南京白局等，具有高度藝術性。作為江蘇省省會的南京，幾乎彙聚了江蘇省內傳統音樂的所有品種，大量專業劇團承載著這些文化遺產。傳統音樂文化並未消失殆盡，音樂依附的禮俗形式也仍然以「原生態」的方式而存在。

在距南京都市中心秦淮不遠處的江寧市——目前已是南京最為發達的縣級市之一，仍有大批傳統音樂班社活躍在諸如喪葬等民間禮俗中，《孟姜女》、《孝子磕頭》、《小開門》等傳統樂曲都是他們必奏的曲目，雖然他們演奏的樂曲中有些已經不那麼『傳統』，加入許多目前流行的歌曲，伴奏樂器也吸收了架子鼓、電子琴等西洋樂器，但是，在儀禮中用樂的程式並沒有起更大的變化，而且在樂班生存上，也有著與靈堂鋪等喪葬業共生的情況。在揚州，傳統音樂文化賴以生存的傳統劇場仍然存在，仍在繼續著傳統職能，如折州日月明大茶館，是揚州城最著名的茶館，每晚都有傳統音樂的表演，主要是說唱形式，如揚州清曲、揚州評彈、揚州彈詞，等等，這裡的演員大多是來自專業院校的畢業生和在讀生，雖然他們主要經受的是西方音樂教育模式的訓練、對傳統音樂文化的瞭解已經不那麼深，但畢竟作為繼承傳統文化的一分子使這些文化遺產得以繼續流傳，因為其所承繼的這些傳統音聲形式和作品顯然還是師承有自的。[66]

[66]程暉暉《秦淮樂籍研究》，第 94 頁。

可見，區域中心不僅在共時層面對音聲技藝的創承與傳播具有平臺和輻射的作用，而且由此也使其在歷時層面具有了積澱和傳承的意義；它是音聲技藝得以形成國家體系的一個重要環節，也是樂籍文化的一個集點和縮影。

第三節　樂籍體系與文人互動

楊蔭瀏曾在肯定文人對曲詞貢獻時講道：「為了歌唱而寫詩的詩人，漢、魏、六朝時期，固然很多，到了隋、唐時代，仍然不少。他們或根據舊有的古代曲調填寫新詞，或根據流行的新曲調填寫歌詞，或自寫歌詞之後，通過民間藝人的歌唱逐漸產生新的曲調，在社會流行起來。這樣的合作，對於音樂的發展和詩歌的發展，雙方都是有利的；對人民的藝術生活，也是有利的。」[67]依筆者理解，這裡「民間藝人」之主體是以樂籍為代表的專業樂人群體。音聲技藝的創承是一個艱辛而複雜的過程，樂人除了需要長期的技藝學習、訓練和實踐之外，在面向大眾服務中，社會各階層的參與互動也是一個重要動因。這是音聲技藝實際演藝的現實環節，也是音聲技藝國家體系的一種重要表現。在面向大眾服務中，文人不同於一般的欣賞者，其具有主動創造意識，是推動音聲技藝發生、發展的重要參與群體。

[67]楊蔭瀏《中國古代音樂史稿》（上冊），第 200 頁。

一、文人參與的主動性

就一般欣賞者而言，對於樂人在各種公私用樂場合（所）中的演藝，更多是一種被動地欣賞。一些不通音律文辭的王侯仕宦和富商巨賈，在用樂場合中，時常盡其所能聚集大量的樂人名伶，由此欣賞到更多更好的音聲技藝，但終究也不過是盲目追捧，附庸風雅。

文人則不同。文學與音樂密切相關，文人常以通曉「六藝」為榜，其無論從創作，還是精神層面，都慣於追求文學與音樂相結合的創作狀態與感受。不論是白居易、劉禹錫、柳永、周邦彥、蘇東坡、張炎、姜夔、王灼等無數文人雅士，還是《教坊記》、《樂府雜錄》、《花間》、《尊前》、《詞源》、《白石道人歌曲》、《唱論》等大量筆記、詞作、詞論，都表明了文人參與音聲技藝創作的主動性。

《欽定詞譜》「提要」中言唐宋詞「猶今日里巷之歌，人人解其音律，能自製腔，無須於譜。」[68]說唐宋人人皆能解音律、自製腔，顯然是一種誇張的描述手法，但當時創作的繁盛局面是可以肯定的。據王昆吾考證，「現存隋唐五代雜言曲子辭總共有2216首。其中隋代雜言曲子辭 9 首，唐代 1396 首，五代十國 651首，時代不明的 160 首。」其中，「各種詩集、詞集、小說、野史，主要載文人曲子辭，辭數超過五百首」；[69]而相對應的所謂「雜言曲子辭」調名為 170 名。儘管這僅是作者從文學角度所列

[68] 《欽定詞譜》，文淵閣《四庫全書》本。
[69] 王昆吾《隋唐五代燕樂雜言歌辭研究》，第84頁。

的「雜言曲子辭」，但曲調與曲詞之間存在差異足以說明，依曲填詞在當時已是普遍現象，文人參與創作的主體性可見一斑。

就《全宋詞》（唐圭璋編）、《全宋詞補輯》（孔凡禮編）來看，收錄了兩宋詞人共計 1493 位，作品 21055 首。「這個數位已超過了唐五代及金元詞作品數量的總和，充分反映了宋詞創作的輝煌成就。尤其重要的是，宋詞得力於音樂母體的哺育，憑藉娛樂消費環境的薰陶，吸取所有漢語詩歌韻文的藝術營養，既創造了以『長短句』爲主體的、更富於音樂美和視覺美的詩歌形體，又以純真細膩的抒情品格、婉約綺麗的風格特徵、幽深綿緲的藝術境界，爲中國古代詩歌苑囿開闢出另一片風光旖旎的美學勝景。」[70]而據杜肇昆對《宋詞全集》（任汴、武涉仁編）1170個詞牌所做的統計，其中有 63 個詞牌出現頻率爲 61.29%，作品總數占全書作品 69.79%。[71]這不僅展現出文人創作的主動性與豐富性，也呈現出文人對「流行」與「經典」之作的推崇。

當一個曲調不斷地被填以新詞，其文學文本形成「格律」，引發更多人追捧。夏承燾評價溫庭筠曰：「至飛卿以側豔之體，逐管弦之音，始多爲拗句，嚴於依聲。往往有同調數首，字字從同；凡在詩句中可不拘平仄者，溫詞皆一律謹守不渝。凡其拗處堅守不渝者，當皆有關於管弦音度。飛卿托跡狎邪，精雅此事，或非漫爲詰屈。」[72]溫庭筠「托跡狎邪」而精通於「逐管弦之音」

[70]王兆鵬、劉尊明編《宋詞大辭典》，鳳凰出版社 2003 年版。

[71]杜肇昆《填詞探要》，北嶽文藝出版社 2001 年版。

[72]夏承燾《唐宋詞字聲之演變》，《唐宋詞論叢》宏業書局 1979 年版，第53—89 頁。

做「側豔之體」，其詞作依靠樂人不斷傳唱，當時往往「飲筵競唱其詞而打令」，而溫庭筠的創作「往往有同調數首，字字從同」，儼然成了一種規範，以致後世諸多文人皆以之為圭臬，遂出現了「花間」一派。

又如《碧雞漫志》卷二「大晟樂府得人」條載：

> 崇寧間，建大晟樂府，周美成作提舉官，而制撰官又有七。尤俟詠雅言，元詩賦科老手也。三舍法行，不復進取，放意歌酒，自稱大樑詞隱。每出一章，信宿喧傳都下。政和初，召試補官，置大晟樂府制撰之職。新廣八十四調，患譜弗傳，雅言請以盛德大業及祥瑞事蹟制詞實譜。有旨依月用律，月進一曲，自此新譜稍傳。時田為不伐亦供職大樂，眾謂樂府得人云。[73]

周邦彥，詩詞文賦無所不擅，精通音律，又曾做過大晟府提舉。在廣泛地與樂人接觸、交流中，創作不斷，「每制一調，名流則依律賡唱」。唱和作品數量之眾甚至與周邦彥本人相比肩，一些人也因此而有所成就，如方千里、楊澤民「有《和清真全詞》各一卷，或合為三英集行世」[74]。

文人能夠廣泛地參與創作，與其本身的修養是分不開的，如白居易、姜白石一般精通音律者歷代有之，而通曉音律者更不在少數。關漢卿《錢大尹智寵謝天香》[75]第二折中講錢大尹命「樂探

[73]《碧雞漫志》卷二，第 118 頁。

[74]（明）毛晉《和清真全詞跋》，（宋）方千里《和清真詞》，文淵閣《四庫全書》本。

[75]（元）關漢卿《錢大尹智寵謝天香》，第 343—345 頁。

執事」張千調謝天香侑酒，在這個場景中，鮮活地反映出文人在音樂方面的修養：

> （做喚科，云）謝天香在家麼？（正旦上，云）是誰喚門哩？（做見張科，云）原來是張千哥哥，叫我做什麼？（張千云）謝大姐，老爺題名兒叫你官身哩。……
>
> （錢）張千將酒來，我吃一杯。教謝天香唱一曲調咱。
>
> （旦）告宮調。
>
> （錢）商角調。
>
> （旦）告曲子名。
>
> （錢）定風波。
>
> （旦唱）自春來慘綠愁紅。芳心事事。（張咳嗽科）（旦改云）已已。
>
> （錢）聰明強毅謂之才，正直中和謂之性。老夫著他唱「自春來慘綠愁紅，芳心事事可可」。她若唱出「可可」二字來。便是誤犯俺大官諱字，我扣廳責他四十。聽的張千咳嗽了一聲，她把「可可」二字改為「已已」。哦，這「可」字是歌後韻，「已」字是齊微韻。兀那謝天香，我跟前有古本，你若是失了韻腳，差了平仄，亂了宮商，扣廳責你四十。則依著齊微韻唱，唱的差了呵，張千準備下棒子者。
>
> （旦唱云）自春來慘綠愁紅，芳心事事已已。日上花梢，鶯喧柳帶，猶壓繡衾睡。暖酥消膩雲鬢，終日厭厭倦梳洗。無奈，薄情一去音書無寄。早知恁的，悔當初不把雕鞍系，向雞窗收拾蠻箋象管。拘束教吟味，鎮日相隨莫拋棄，針線拈來共伊對。和你，免使少年光陰虛費。

（錢）嗨，可知柳耆卿愛他哩，老夫見了呵，不由的也動情。張千，你近前來，你做個落花的媒人，我好生賞你。你對謝天香說，太夫人不與你，與我做個小夫人咱，則今日樂籍裡除了名字，與他包髻團衫油手巾。張千你與他說。

（張千見旦云）大姐，老爹說太夫人不許你，著你做個小夫人。樂案裡除了名字，與你包髻團衫油手巾，你意下如何。

（旦）【牧羊關】相公名譽傳天下，妾身樂籍在教坊。量妾身則是個妓女排場，相公是當代名儒。妾身則好去待賓客供些優唱，妾身是臨路金絲柳，相公是架海紫金梁。相你意錯見心錯愛，怎做的門廝敵戶廝當。

謝天香唱曲，不僅要向錢大尹請曲子牌名，還要請「宮調」，這不僅說明樂人演唱的技藝規範，對錢大尹這些文人也是一種考驗，不識宮商、不解詞曲者顯然無法如此欣賞曲子。「自春來慘綠愁紅，芳心事事可可」乃柳永所做，但是演唱中的用字又犯了錢大尹的名諱（劇中第一折交待錢大尹名錢可），謝天香為了不被責罰只得現場轉韻「已已」，由歌後韻轉成齊微韻，這儼然成了現場填詞演唱，由此足見這位聰慧的女樂人高超技藝與深厚修養。而錢大尹自然十分通曉其中的道理，他要求謝天香不許「失了韻腳，差了平仄，亂了宮商」，否則就要責罰，改韻之後「唱的差了」也要責罰。而且，錢大尹手中還備著「古本」，從文意來看，顯然是詞譜韻書一類的範本。又如，陳耀文《花草粹編》載：

　　成都妓尹溫儀，本良家女，後以零替，失身妓籍。蔡相帥成都，酷愛之。尹告蔡乞除樂籍，蔡戲曰：「若樽前成一

小閣，便可除免。」尹曰：「乞腔調。」蔡答以【西江月】。尹乞嚴韻，蔡曰：「汝排十九，用九字。」[76]

以上皆反映出入仕文人在音樂方面的較高修養，而如謝天香、尹溫儀之類官屬樂人的這種表演，也不是所有的社會群體都能得以觀看和欣賞的。

李漁《閒情偶寄·演習部》「別古今」載：

選劇授歌童，當自古本始。古本既熟，然後間以新詞，切勿先今而後古。何也？優師教曲，每加工於舊，而草草於新。以舊本人人皆習，稍有謬誤，即形出短長；新本偶爾一見，即有破綻，觀者聽者未必盡曉，其拙盡有可藏。且古本相傳至今，歷過幾許名師，傳有衣缽，未當而必歸於當，已精而益求其精，猶時文中「大學之道」、「學而時習之」諸篇，名作如林，非敢草草動筆者也。新劇則如巧搭新題，偶有微長，則動主司之目矣。故開手學戲，必宗古本。而古本又必從《琵琶》、《荊釵》、《幽閨》、《尋親》等曲唱起，蓋腔板之正，未有正於此者。此曲善唱，則以後所唱之曲，腔板皆不謬矣。舊曲既熟，必須間以新詞。切勿聽拘士腐儒之言，謂新劇不如舊劇，一概棄而不習。蓋演古戲，如唱清曲，只可悅知音數人之耳，不能娛滿座賓朋之目。聽古樂而思臥，聽新樂而忘倦。古樂不必《簫》、《韶》、《琵琶》、《幽閨》等曲，即今之古樂也。但選舊劇易，選新劇難。

教歌習舞之家，主人必多冗事，且恐未必知音，勢必委

[76]《花草粹編》卷六，文淵閣《四庫全書》本。

諸門客,詢之優師。門客豈盡周郎,大半以優師之耳目為耳目。而優師之中,淹通文墨者少,每見才人所作,輒思避之,以鑿枘不相入也。故延優師者,<u>必擇文理稍通之人,使閱新詞</u>,方能定其美惡。<u>又必藉文人墨客參酌其間,兩議僉同,方可授之使習</u>。此為主人多冗,不諳音樂者而言。若系風雅主盟,詞壇領袖,則獨斷有餘,何必知而故詢。噫,欲使梨園風氣丕變維新,必得一二縉紳長者主持公道,俾詞之佳音必傳,劇之陋者必黜,則千古才人心死,現在名流,有不心沉香刻木而祀之者乎?[77]

李漁在文中討論的是新、舊之劇,但從中卻折射出樂人與社會群體(尤其是仕宦、文人)之間不同的互動關係。文中所言的「不諳音樂者」和「風雅主盟,詞壇領袖」,他們所表現出就是與樂人互動的兩種不同的狀態:「未必知音」者,只能夠「委諸門客,詢之優師」,而「門客」之中也並非皆是精通音律的,故而不明就裡之輩,往往「大半以優師之耳目為耳目」。另一種做法是,「擇文理稍通」的優師,再「藉文人墨客參酌其間」,「兩議僉同」,「授之使習」——這是戲曲家李漁積極提倡的做法,即樂人與文人合作創作劇本,然後再有樂人教習、搬演,而「風雅主盟,詞壇領袖」自然也在此列。

從演出的結果看,舊劇因為常常搬演,廣為流傳,大眾耳熟能詳,已經具有了一套既有的判斷標準,所以表面上不大凸顯文人在其中的作用;而演出新劇時,兩種創作狀態的差別就十分明

[77]（明）李漁《閒情偶寄》,作家出版社 1996 年版,第 76 頁。

顯了，所謂「即有破綻，觀者聽者未必盡曉，其拙盡有可藏」是要分情況而定的，「未必盡曉」不是無人知曉，其拙盡藏也要看對象，「即有破綻」在行家裡手面前自然是瞞不住的，而這些「行家裡手」，除了樂人之外，還包括那些通曉音律、參與創作的文人。

　　儘管官方對王侯仕宦們皆有用樂配給，而富商巨賈也常常附庸風雅購置樂人，但是文人終究與之有很大的不同。而文人的這種音樂修養的培養，又是如前文所論，乃是文人身份在社會環境中所具有的諸多特殊性（如入仕為官、出身官宦、為人幕府）使然。廣泛接觸樂人，是其具有較高音樂修養的前提和關鍵。

二、文人參與創造的途徑與情狀

　　從隋唐曲子、宋詞到諸宮調、雜劇、南北曲等，同名曲牌大量存在，雖多數僅存文詞，但作為音聲技藝，其曾經的鮮活搬演是可以肯定的。那麼，當時的文人填詞靠什麼方式來獲得對這些曲牌的音樂感受？又怎樣保證其依某曲牌所填詞作在異地照樣可以被原樣演繹？文人在創作文本的時候，對於曲牌曲調的把握必須要經過一個瞭解、聽賞、熟知的過程，否則難以明瞭音樂體裁的結構與音響，創作只能是紙上談兵。

　　（一）元代知名的曲家楊維楨，與顧堅、顧仲瑛、倪元鎮交好，常集會論曲，對早期昆山腔發展有所貢獻，其《午赴嘉樹堂，佐尊者沈青青演〈破鏡重圓〉，題詩一章並與纏頭青蚨十緡。青青易名瑤水華》詩序中，描述了文人雅集，樂人演藝的真

实情景。[78]這種雅集場合仍然少不了以「纏頭青蚨十緡」雇沈青青演南戲，反映出專業樂人作爲音聲技藝主體承載的重要作用。文人要接觸、聆聽、揣摩戲曲作品，至少也要觀看到樂人演藝；而文人即便精通音律，也不會以演藝爲生，更何況元代還規定了公開演藝者必須爲樂籍身份。

比同此例，音聲技藝在古代社會必要現場演藝，哪怕只是一首小小的曲牌，也必須通過樂人的演唱才能夠爲大眾所熟知，文人要填寫曲牌終歸要獲得音樂感受才能得其要旨，更何況類似諸宮調、雜劇等較大型的綜合藝術形式，如果沒有現場觀摩、感受，則無法進行用於演藝的文本創作。即便按圖索驥創作了文本，沒有與實踐結合，沒有經過演藝檢驗，便只能止於案頭文學而無法成爲真正意義上的音聲技藝文本。顯然，沒有一種規範和機制是難以解決這些問題的。樂籍體系下，參與音樂創作的文人在觀、聽與創造的過程中不斷地加以改進案頭文本，樂人則不斷地「納入—創造—演藝」，在這種互動中不斷生發出新作品、新因素、新形態。

接下來的問題是，文人不可能都集中在宮廷，其接觸音聲技藝更多還是在地方。樂籍體系中，青樓楚管、茶樓酒肆、勾欄瓦舍是直接面向大眾演藝的商業娛樂場所，音聲技藝的大眾傳播最普遍，自然也是文人出入最頻繁的地方，這爲以文人爲主的社會群體直接觀賞、感受音聲技藝，提供了廣闊的空間。而作爲官方性質的「朝士宴聚」等用樂，在唐以降歷代屢見不鮮，這些侑酒

[78]孫崇濤、徐宏圖《戲曲優伶史》，文化藝術出版社 1995 年版，第 147 頁。

場合由於聚集更多優秀的樂人和更爲豐富的音聲技藝，由此成爲文人雅士接觸、參與音聲技藝創承的又一所在。

（二）樂人與社會各階層互動方式不盡相同。就文人而言，生在高官顯貴之家者在接觸音聲技藝方面有著先天優越條件；更多出生貧寒者，「學而優則仕」的理念下，參加科舉求取功名成爲他們實現理想和抱負的主要途經。入仕之後的文人，可以在各種用樂場合接觸樂人，並且具有一定級別的官員宅邸還要配給樂人，這成爲他們感受音聲技藝、參與創承的重要途徑。如白居易詩曰「已留舊政布中和，又付新詞與豔曲」[79]、「怪來調苦詞更苦，多是通州司馬詩」[80]，其《聽琵琶妓彈〈略略〉》、《聽李士良琵琶》、《醉戲諸妓》等大量詩作，皆反映出他爲官之後廣泛接觸音聲技藝的事實；其名篇《霓裳羽衣歌》中：「玲瓏箜篌謝好箏，陳寵觱栗沈平笙。清弦脆管纖纖手，教得霓裳一曲成。」自注曰：「玲瓏以下皆杭之妓名」[81]，可見乃是他在任餘杭時的地方官屬樂人，而唐書中所載「樊素」、「小蠻」即是白居易爲官之後的女樂配給。

未入仕和官品較低的文人，則在很多官員公私宴飲的場合中，或因其「文采」、或作爲幕僚而陪宴，於官員公私飲宴中，接觸到更多音聲技藝。

唐范攄《雲溪友議》卷七「澧陽宴」載：

[79]《聞歌妓唱嚴郎中詩，因以絕句寄之》，顧學頡校點《白居易集》卷二十三，中華書局 1979 年版，第 511 頁。
[80]《竹枝詞》，《白居易集》卷十八，第 388 頁。
[81]《白居易集》，第 460 頁。

故荊州杜司空悰，自忠武軍節度使出澧陽。<u>宏詞李宣古</u>
者數陪遊宴，每謔戲於其座。……貴主傳旨京兆公，請為
詩，冀彌縫也。李生得韻書之，不勞思忖也。詩曰：「紅燈
初上月輪高，照見堂前萬朵桃。觱栗調清銀字管，琵琶聲亮
紫檀槽。能歌姹女顏如玉，解飲蕭郎眼似刀。爭奈夜深拋耍
令，舞來按去使人勞。」[82]

又載：

李尚書訥夜登越城樓，聞歌曰：「雁門山上雁初飛。」
其聲激切，召至。曰：「去籍之妓盛小叢也。」曰：「汝歌
何善乎？」曰：「小叢是梨園供奉南不嫌女甥也。所唱之
音，乃不嫌之授也。今色將衰，歌當廢矣！」時察院崔侍御
<u>元範</u>，自府幕而拜，即赴闕庭，李公連夕餞崔君於鏡湖光候
亭。屢命小叢歌餞，在座各為一絕句贈送之。亞相為首唱
矣……楊、封、盧、高數篇，亦其次也。《聽盛小叢歌送崔
侍御浙東廉使》，李訥：「繡衣奔命去情多，南國佳人斂翠
蛾。曾向教坊聽國樂，為君重唱盛叢歌。」《奉和亞台御
史》，崔元範：「楊公留宴峴山亭，洛浦高歌五夜情。獨向
栢台為老吏，可憐林木響餘聲。」<u>團練判官楊知至</u>：「燕趙
能歌有幾人，落花回雪似含嚬。聲隨御史西歸去，誰伴文翁
怨九春？」<u>觀察判官封彥沖</u>：「蓮府才為綠水賓，忽乘駿馬
入咸秦。為君唱作西河調，日暮偏傷去住人。」觀察支使盧
鄴：「何郎戴笏別賢侯，更吐歌珠宴庾樓。莫道江南不同

[82] （唐）范攄《雲溪友議》卷七，《筆記小說大觀》（1），第76頁。

醉,即陪舟楫上京遊。」前進士高湘:「謝安春渚餞袁宏,千里仁風一扇清。歌黛慘時方酩酊,不知公子重飛觥。」處士盧潡:「烏臺上客紫髯公,共捧天書靜鏡中。桃葉不須歌白苧,耶溪暮雨起樵風。」[83]

在這些宴飲中,李宣古、崔元範、楊知至、封彥沖、高湘、盧潡、晏幾道等人或未入仕、或官品級別較低,因宴會主人乃是當朝大員,搬演之音聲技藝規格也較高,所見形式有如觱篥、琵琶、歌舞等,頗為豐富,無怪李宣古感慨「爭奈夜深拋耍令,舞來按去使人勞」。杜甫《江南逢李龜年》講「岐王宅裡尋常見,崔九堂前幾度聞」——斟酌之,李龜年是國工樂手,以杜甫的身份和地位,安史之亂前也只有在位高權重的岐王李範、秘書監崔滌的家中才能得見其藝,這與上文李訥讚歎「曾向教坊聽國樂,為君重唱盛蔘歌」是一樣的道理。

宋人晏幾道曾做過許田鎮監、開封推判等小吏,在《小山詞》中感慨:

> 始時,沈十二廉叔、陳十君寵家,有蓮、鴻、蘋、雲,品清謳娛客。每得一解,即以草授諸兒。吾三人持酒聽之,為一笑樂。已而君寵疾廢臥家,廉叔下世,昔之狂篇醉句,遂與兩家歌兒、酒使,俱流傳於人間。[84]

作者被沈廉叔、陳君寵相邀至家中飲宴而有機會見到「蓮、鴻、蘋、雲」四位樂人。在這種飲宴場合,文人們充分接觸音聲

[83] (唐)范攄《雲溪友議》卷二,第67頁。

[84] (宋)晏幾道《小山詞》,文淵閣《四庫全書》本。

技藝，獲得直接感受，進行創作。作成之後「即以草授諸兒」，並「持酒聽之」，展現出了一個完整的樂人與文人現場互動的歷史情景。當然更爲重要的是，其後也必然「遂與兩家歌兒酒使」，方才得以「流傳於人間」。

文人中一般未入仕者，往往因爲與文人官員交好而得以大量地接觸音聲技藝。姜夔雖才華橫溢卻終生未仕，但他生於仕宦之家，父卒之後又寄居姐姐家達二十年，後爲名士蕭德藻之侄婿並寄宿其家，又與楊萬里、范成大、張鑒等官員來往甚密並常居於這些官員家中。[85]這種際遇使未曾入仕的姜夔有機會大量接觸高水準的樂人與音聲技藝。譬如姜夔《暗香》、《疏影》等大量詞作就是居范成大家時所做，范成大將女樂小紅送給姜夔，由此也有了「自琢新詞韻最嬌，小紅低唱我吹簫」的佳話——而這儼然是樂人與文人互動創作的歷史情景。

（三）史書中記載的文人雅士，尤其是在「音樂文學」上有所作爲者，多被稱頌文采非凡而通曉音律。生活中，他們常有樂人（尤其是女樂居多）相伴，於茶樓酒肆、秦樓楚館、私人居所等處，或飲宴歡聚、賞鶯歌燕舞，或自賦新詞、聞淺唱低吟，靈感在這些場合中激發，名篇大作隨之產生——這是一種普遍的歷史現象，但還應該注意到一個與之相應的事實：這些文人騷客有著一個重要的身份，即官員。正所謂「十年常苦學，一上謬成名，擢第未爲貴，賀親方始榮」[86]，歷代實行的科舉制度，使得文

[85]杜偉偉、姜劍雲解評《姜夔集》，山西古籍出版社 2008 年版。
[86]《白居易集》，第 103 頁。

人在傳統社會中有著特殊的身份，他們是官員的主體，即使有一部分人不能夠入仕爲官，還可以成爲幕僚。從樂籍層面看，官方身份意味著樂籍體系下的官方配給與用樂優勢，這使文人比一般的社會大眾更容易接觸到更多的音聲技藝形式，是他們能夠得以時時觀歌舞、處處聞管弦的基本前提和主要原因。比若劉禹錫，雖然以《陋室銘》明志，卻仍然「談笑有鴻儒，往來無白丁」，其與一般的平民百姓終歸不可等而論之。儘管他曾一度遭貶，但仍做到正三品的太子賓客、禮部尚書等職，[87]他可以「處處聞弦管」還覺得「無非送酒聲」[88]，與其官方身份是密切相關的。平民百姓（乃至出身貧寒又未入仕的一般文人），沒有他這份心境和雅興，更沒有像他一樣可以經常飲酒聞樂的待遇和機會。

可見，樂籍體系中官方的樂人配給與用樂需求，爲樂人與文人互動，文人直接參與音樂創作，提供了一種穩定而有效的方式，爲樂人和文人交流和創作提供了平臺。

（四）李適《九月十八賜百僚追賞因書所懷》詩曰：

　　懿此秋節時，更延追賞情。池台列廣宴，絲竹傳新聲。[89]

白居易《江南喜逢蕭九徹，因話長安舊遊，戲贈五十韻》詩曰：

　　憶昔嬉遊伴，多陪歡宴場。寓居同永樂，幽會共平康。

　　師子尋前曲，聲兒出內坊。……急管停還奏，繁弦慢更張。

　　雪飛回舞袖，塵起繞歌梁。舊曲翻調笑，新聲打義揚。名情

[87]《舊唐書》卷一六〇，第 4210 頁。

[88] 劉禹錫《路旁曲》，《增訂注釋全唐詩》卷三五三，第 1680 頁。

[89]《增訂注釋全唐詩》卷四，第 44 頁。

推阿軌，巧語許秋娘。[90]

以上二詩分別表現了「公私」兩種飲宴情形（前者帝王秋節賞賜，後者文士平康狎游），在這些場合中：

一方面，文人廣泛接觸樂人，熟知曲調，進而創撰詞作。如：被奉爲「花間派」鼻祖的溫庭筠，史書稱其「能逐弦吹之音，爲側豔之詞」[91]，「宣宗愛唱《菩薩蠻》詞，令狐相國假其新撰密進之」，《全唐詞》中僅其一人所做《菩薩蠻》詞就有 15 首之多。劉禹錫《酬楊司業巨源見寄》曰：「渤海歸人將集去，梨園弟子請詞來」[92]；其《竹枝詞序》又稱：「歲正月，余來建平，里中兒聯歌《竹枝》，吹短笛擊鼓以赴節。歌者揚袂睢舞，以曲多爲賢」之後他做《竹枝詞》九篇爲「俾善歌者颺之」[93]。曾與劉禹錫唱和《楊柳枝》的白居易在《楊柳枝二十韻》中曰：「樂童翻怨調，才子與妍詞」[94]，正是白居易大量地接觸樂人，才會有「舞看新翻曲，歌聽自作詞」[95]的創作狀態。李賀所作《花游曲》自序曰：「寒食諸王妓游，賀入座，因采梁簡文詩調賦《花游曲》，與妓彈唱。」[96]又如，張炎《詞源》描述其父張樞：「先人曉暢音律，有《寄閒集》旁綴音譜，刊行於世。每作一詞，必使

[90] 《增訂注釋全唐詩》卷四五一，第 678 頁。

[91] 《舊唐書》卷一九〇，第 5079 頁。

[92] 《增訂注釋全唐詩》卷三五〇，第 1649 頁。

[93] 《御定全唐詩》卷三六五，文淵閣《四庫全書》本。

[94] 白居易《楊柳枝二十韻》，《增訂注釋全唐詩》卷四五一，第 678 頁。

[95] 《殘酌晚餐》，《白居易集》卷三十三，第 738 頁。

[96] 《李賀詩歌集注》，上海人民出版社 1977 年版，第 204—205 頁。

歌者按之，稍有不協，隨即改正。」[97]姜白石詩述「自作新詞韻最嬌，小紅低唱我吹簫」[98]；關漢卿「爭挾長技自見，至躬踐排場，面敷粉墨。以爲我家生活，偶倡優而不辭」[99]；等等。這些都反映出文人廣泛參與音樂創作的歷史情境。

　　另一方面，樂人作爲音聲技藝的主體承載者，對於文人的創作具有著主動選擇性。如《碧雞漫志》提到「元、白諸詩，亦爲知音者協律作歌」、「又聞歌妓唱前郡守嚴郎中詩」、「李賀樂府數十篇，雲韶諸工皆合之弦管」、「李益詩名與賀相埒，每一篇成，樂工爭以賂求取之，被聲歌供奉天子」、「元微之詩，往往播樂府」、「武元衡工五言詩，好事者傳之，往往被於管弦」，以及王昌齡、高適、王之渙「旗亭賭唱」等，這裡所講文人詩作「被於管弦」，顯然是樂人著眼於音樂創作的主動選擇的結果。[100]文人創作不可能皆被「聲歌弦唱」，而即使有的詩人作品常被選用，也仍然是比較選擇的結果。如「能逐弦吹之音，爲側豔之詞」的溫庭筠與晉國公次弟子郎中裴諴交好，經常創作歌曲，「二人又爲新添聲《楊柳枝》詞，飲筵競唱其詞而打令也」。

　　《雲溪友議》載：

　　　　湖州崔郎中芻言，初爲越副戎，宴席中有周德華。德華者，乃劉采春女也。雖《羅嗊》之歌，不及其母；而《楊柳

[97]　（宋）張炎《詞源》卷下，商務印書館1937年版，第21頁。
[98]　（宋）姜夔《過垂虹》，《白石道人詩集》卷下，文淵閣《四庫全書》本。
[99]　（明）臧晉叔《元曲選·序二》（第一冊），中華書局1958年版，第3頁。
[100]　《碧雞漫志》卷一，第109頁。

枝》詞，采春難及。崔副車寵愛之異，將至京洛。後豪門女
弟子從其學者眾矣。溫、裴所稱歌曲，請德華一陳音韻，以
爲浮豔之美，德華終不取焉。二君深有愧色。[101]

周德華作爲善歌【楊柳詞】的知名樂人，溫、裴二人之詞儘
管已經被「競唱」，卻仍希望「德華一陳音韻」。但周德華並沒
有接受，而其所唱的則是滕邁、賀知章、楊巨源、劉禹錫、韓琮
等「近日名流之詠也」。正如作者范攄所言：「雜詠《楊柳枝》
詞，作者雖多，鮮覩其妙。」樂人通過不斷地比較，挑選出最爲
適合的詞作進行加工、演唱，這即是樂人的主動選擇。同時，這
種不斷被「選中」又使得一些文人有了「名人效應」而不斷被索
求作品，一些詩作也作爲經典而廣爲流傳，如唐宣宗《吊白居
易》曰：「童子解吟長恨曲，胡兒能唱琵琶篇。文章已滿行人
耳，一度思卿一愴然。」[102]詩雖是頌樂天之成就，但卻不可磨滅
樂人創承傳播之功勞。白居易一生在音樂文學上創作頗豐，而從
其「闇被歌姬乞，潛聞思婦傳」[103]，到「憐君詩似湧，贈我筆如
飛。會遣諸伶唱，篇篇入禁闈」[104]，再到「席上爭飛使君酒，歌
中多唱舍人詩」[105]，在白居易樂此不疲的創作生活之外，更可以
看出一個鮮活的樂籍體系「吸收—創承—傳播」的動態過程。

[101]（唐）范攄《雲溪友議》卷十，第 83 頁。

[102]唐宣宗《吊白居易》，《增訂注釋全唐詩》卷四，第 48 頁。

[103]《江樓夜吟元九律詩，成三十韻》，《白居易集》卷十七，第 350 頁。

[104]元稹《酬友封話舊敘懷十二韻》，冀勤校點《元稹集》卷十一，中華書局
1982 年版，第 131 頁。

[105]《醉戲諸妓》，《白居易集》卷二三，第 510 頁。

又如，唐李紳《憶被牛相留醉州中時無他賓牛公夜出真珠輩數人》詩曰「嚴城畫角三聲閉，清宴金樽一夕同。銀燭座隅聽子夜，寶箏弦上起春風。酒徵舊對慚衰質，曲換新詞感上宮。」自注稱：「余有換樂曲詞，時亦有傳於歌者。」[106] 宋葉夢得《避暑錄話》載「柳永為舉子時，多遊狹邪，善為歌辭。教坊樂工每得新腔，必求永為辭，始行於世，於是聲傳一時」[107]；元關漢卿的雜劇創作被稱「大金優諫關卿在，伊尹扶湯進劇編」[108]、「初調音律是關卿，伊尹扶湯雜劇呈。傳入禁垣宮裡悅，一時咸聽唱新聲」[109]。可見，樂人對文人創作主動選擇乃為樂籍體系創承的常態，仿如《碧雞漫志》所言「李唐伶伎，取當時名士詩句入歌曲，蓋常俗也」[110]，唐以降如是之，不勝枚舉。

由此，一種明確的創作狀態是：在制度化的創承與傳播方式中，樂人在體系內創造、傳承，進而面向社會各階層傳播，文人通過公私宴聚等各種途徑廣泛接觸樂人，感受音聲技藝。樂人的演藝激發文人創作，文人不斷地重填新詞供樂人演唱——這個過程周而復始，循環往復，新作品、新形態也不斷孕育而生，伴隨這種創作狀態出現的就是音聲技藝國家體系的形成。

《碧雞漫志》中稱「蓋隋以來今之所謂曲子者漸興，至唐稍盛，今則繁聲淫奏，殆不可數。」從隋始（581）至宋亡（1279），

[106] 王旋伯注《李紳詩注》，上海古籍出版社 1985 年版，第 48 頁。

[107]（宋）葉夢得《避暑錄話》卷下，中華書局 1985 年版，第 49 頁。

[108]《遼金元宮詞》，第 8 頁。

[109]《遼金元宮詞》，第 21 頁。

[110]《碧雞漫志》卷一，第 110 頁。

曲子由興至繁長達近七百年，作爲一種音聲技藝形式，在體系化的同時還具有悠久的歷史傳承。那麼，現實問題仍然是：什麼使之如此經久不衰？畢竟，無論共時地廣泛傳播，還是歷時地跨代相沿，終究還是要歸結到具體的傳承上。文人作爲主動參與創作的一群，在其中起到了重要的作用；同時更應該肯定是，真正使這些數以千萬計的詩作、詞作、曲作、劇作，得以鮮活地、長久地搬演於通都大邑、鄉野山村，流傳於宮廷府邸、尋常巷陌之主體承載者，乃是樂籍體系及其樂人群體。

第四章　曲子「母體」意義的多重闡釋

　　筆者曾就學界對「曲子」的相關研究略做回顧（見附錄），可以說，無論是史料文獻，還是今人著述，曲子的重要性乃為共識。自唐以降，大量的音聲技藝形式都與曲子有著千絲萬縷的聯繫。楊蔭瀏在《音樂對過去中國詩歌所起的決定作用》中指出「音樂常領導著詩歌在前進」，強調民歌是「唯一的核心」。[1] 曲子，楊先生認為其是「被選擇、推薦、加工」而「不同於一般的民歌」的「藝術歌曲」，「各時代音樂的新形式的形成，詩歌風格的改變，在很大的程度上，是與《曲子》形式的不斷豐富、不斷改變有關」，而「選擇、推薦、加工」的做法早在唐之前就出現，只不過不同時代名稱不同，而由唐至今，這也作為一種傳統繼承下來。[2] 那么，為什麼偏偏是「曲子」而非其他音聲樣態？為什麼恰恰是在隋唐，曲子這種「選擇、推薦、加工」的形式凸

[1] 楊蔭瀏《音樂對過去中國詩歌所起的決定作用》，1949 年 7 月 22 日南京中奧文化協會發表之演詞，中國藝術研究院圖書館藏。
[2] 楊蔭瀏《中國古代音樂史稿》（上冊），第 193—194 頁。

顯出來，影響其後千餘年「各時代音樂的新形式的形成，詩歌風格的改變」？「選擇、推薦、加工」的背後意味著什麼？「選擇、推薦、加工」又賦予了曲子怎樣的特殊性？這種特殊性又如何發揮和體現其重要的作用和意義？

　　這種追問，本質上是對於曲子發生學意義的探尋，正如前文所揭示的，樂籍制度的產生，樂籍體系的構建，音聲技藝國家體系的形成，這即是曲子「選擇、推薦、加工」的運作機制，是曲子發生、發展的根本動力；而在樂籍體系不斷「選擇、推薦、加工」的過程中，曲子同時成為樂人掌握技藝的基本規範——這引發出一種全新的創作和傳承狀態：一方面，既有的曲子成為樂人創造的基礎（包括基本素材、結構方式、基本技法）；另一方面，不斷產生的音聲技藝（尤其較大型的形式）又常解構為「曲子」形式，進而被重新納入創作之中，產生出眾多的不同形式、樣態的音聲技藝。從論述邏輯上看，即是曲子在諸多音聲技藝發生、發展中的創作與傳承之作用——筆者認為：無論是共時，還是歷時層面，在唐以降諸多音聲技藝形式中，曲子以樂籍體系為支撐，所彰顯的是一種重要的「母體」意義，這即是曲子發生學意義的關鍵。

第一節　河流‧細胞‧母體：曲子既有認知再讀與重解

　　學界對曲子有兩個重要定位，一是「河流」的意義，一是「細胞」的意義，筆者認為，此二者從不同角度對曲子的重要性

進行了深入闡發和精要總結。曲子,從創作與發展的意義上,它為眾多音聲技藝提供給養;從傳承、傳播的意義上,它成為眾多音聲技藝得以流行、延續、轉化的基本途徑。結合樂籍體系加以認知,可以更為清晰地呈現曲子對唐以降眾多音聲技藝發生、發展所起到的重要作用,筆者稱之為「母體」意義。

一、「河流」:曲子「母體」意義的揭示

一件饒有意味而又值得深思的事情是,學界總以「河流」來比喻傳統音樂文化的博大深邃與源遠流長[3],這反映出學界對中國音樂歷史傳承性和相通性的一種「共識」。20 世紀 40 年代,楊蔭瀏於《中國音樂史綱》「詞曲音樂」一節中精闢地指出:「詞曲音樂中間,蘊含著古來大量的民歌,音樂家的創作,以及已與本國音樂相互融化而改變了面目的外族音樂。後來的合樂曲調,獨奏曲調,甚至古琴曲調,或多或少,無不受到詞曲音樂的影響。正像一道橫貫多省的江河,它一路容納了若干溪流的集注,而同時又分佈它所接受到的眾水,於下流較低的平原。」[4]

筆者認為這段話揭示了傳統音樂發展三個關鍵所在:其一,「古來民歌」、「詞曲音樂」、「後來的合樂曲調」等音樂形式

[3]如楊蔭瀏於《中國音樂史綱》以「江河」比論「詞曲音樂」;黃翔鵬論文集《傳統是一條河流》(人民音樂出版社 1990 年版);喬建中《曲牌論》(《土地與歌》,第 227 頁)在評價樂人的貢獻時說:「一部光彩奪目的中國音樂史,一個獨特的音樂文化體系,就是由他們世代努力而創造的。這正如一條大河,它之所以波滔滾滾,永不止息,是靠了從各處流入的千細百流。」
[4]楊蔭瀏於《中國音樂史綱》,上海萬葉書店 1952 年版,第 214—215 頁。

被視作一個發展體系加以闡釋，這一點不僅同於王灼「古歌變爲古樂府，古樂府變爲今曲子」的表述，而且以「後來的合樂曲調」指出了「曲子」唐宋之後的發展脈絡[5]——即筆者前文強調的曲子、曲藝、戲曲等諸多音聲技藝的發生、發展。其二，這裡表述的「音樂家的創作」，依筆者所見，就是以樂籍制度下官屬樂人爲主體的專業群體。其三，這個脈絡以「江河」做比，不僅說明了音樂發展的歷史傳承性，更說明了「詞曲音樂」在這一傳承體系中發揮了極其重要而關鍵的作用。

楊蔭瀏《史稿》中稱曲子是「被選擇、推薦、加工的民歌，實際上已不同於一般的民歌」的「藝術歌曲」，「結合了經濟的發展，聯繫了人民多方面的藝術要求，在從原始樸素的民歌提高到後來高級藝術形式的過程中，在創作和運用上，它們曾是得到重點注意的部分，因此在它們裡面也包含著一些重要的創作和表演經驗。它們是民歌通向高級藝術的橋樑，應該得到我們的重視。」指出曲子經「唱賺、諸宮調、南北曲、崑曲、器樂（如蘇南十番鼓、西安鼓樂）以及別的樂種存留到今天的，不在少數」；而「在佛教和道教的宗教歌曲中間，也存有一些曲子的音調」，填入宗教歌詞，而保留至今。[6]

[5]《中國音樂詞典》載「隋、唐、五代稱爲『曲子』，所填歌詞稱『曲子』、『曲子詞』。明清間稱爲『小曲』，近現代或稱『小調』。」（人民音樂出版社 1984 年版，第 322 頁）。另，筆者認爲：比較楊蔭瀏《史綱》與《史稿》，「詞曲音樂」一節是後作關於唐宋「曲子」以及其後歷代相同形式的音聲技藝的研究理念和論述基礎。

[6]楊蔭瀏《中國古代音樂史稿》（上冊），第 193、195、296 頁。

　　以樂籍視角來看，「被選擇、推薦、加工」而「不同於一般的民歌」與「民歌通向高級藝術的橋樑」，即是曲子「母體」意義的核心所在；唱賺、諸宮調、南北曲、崑曲、器樂……即是曲子與曲藝、戲曲、器樂等音聲技藝在體系內的密切關聯；佛、道歌曲是宗教與禮俗功能用樂關係的一種體現，曲子是其用樂相通性的基礎。

二、樂籍體系在曲子「母體」生成中的關鍵作用

　　王昆吾認爲「曲子的大量產生，是教坊設立的結果」，隋唐出現大批新樂曲「是在教坊建立，從而造成俗樂匯流，民歌集中的條件下實現的」[7]——通過前文的論述可知：「教坊」並不僅限於宮廷，唐以降，音樂機構實際上是包含地方的全國性體系，樂人群體在各級音樂機構管理下，各方面都體現出有組織、規範性的特徵。樂籍體系中輪值輪訓制度使得各種音聲形態不斷被納入、規範、教習、傳播，「曲子」作爲統一教習的基本知識和技能被樂人所掌握，如「每謂唐妓須學歌令」[8]、「四十大曲」、「三千小令」等文獻信息都昭示出這種規範性。從官方制度化管理到樂人制度化傳承與傳播，進而必然使音聲技藝本身產生不同於自然傳播的極具規範性的樣態。這是「被選擇、推薦、加工」而「不同於一般的民歌」的曲子的深層意義！

[7]王昆吾《隋唐五代燕樂雜言歌辭研究》，第73頁。
[8]任二北《敦煌曲初探》，上海文藝聯合出版社1954年版，第156頁。

　　曲子「大量彙集」與「教坊」關係密切，這裡還有一個「教坊」形成之前的狀態需要辨析。就曲子自身而言，所謂「被選擇、推薦、加工」是一個「生成」的過程。如前文所述，一首曲子最初的產生必是有原詞結合的狀態，而「被選擇」者則必然表明一種納入系統的狀態。需要明確的是，曲子的「納入」是專業創作的一種久遠傳統，至少自先秦起，官方音樂機構的設立，譬如《詩經》、「樂府」等，說明「彙集」乃是一種常態。那麼為何在隋唐以降才出現王灼所謂的曲子「漸興」、「稍勝」，又何以教坊出現使得曲子「大量彙集」呢？

　　第一，曲子由生成到「大量彙集」需要制度條件。一首曲子的最初狀態，可能生成於任何一種環境中（山野鄉村、市井里巷，抑或專業創作），但當其被傳唱，進而引起人們關注，並出現詞曲分離、填入新詞時，「被選擇、推薦、加工」的過程便已經開始。這個過程中，樂人作為專業群體，無論是傳唱，還是更進一步的創造，都顯然有著不同於一般群體的優勢與主動性。

　　從樂人的制度環境來看，唐以降樂籍體系的構建，尤其是地方官府音樂機構的設立與輪值輪訓制度的實施，使得樂人的這種優勢和主動性愈發彰顯。一首曲子的產生和傳播，可能與樂籍體系乃至樂人毫無關係，但是，當一首一首的曲子，不斷地「被選擇、推薦、加工」，進而彙集成所謂的「教坊曲」時，就必然依靠樂籍體系全國化的建構與運轉。諸如唐代「教坊曲」的全國流行，宋代所謂「詞調音樂」的濫觴，元代雜劇、南戲曲牌的通用，明清所謂「俗曲小調」的各地風靡，等等，在無留聲設備的古代，沒有制度統一下樂人的廣泛傳播，這種影響遠及全國的流行

狀態，幾乎不可能實現。在這個過程中，一方面，樂人的傳承與
傳播，以大量的曲子彙集作爲基礎和前提；另一方面，曲子不
斷、大量地彙集又要依靠樂籍體系下樂人的不斷「選擇、推薦、
加工」得以實現。所謂「彙集」，必然存在「彙集」者與「彙
集」機制，曲子「母體」的形成就是樂籍體系不斷運轉的結果。

　　第二，樂籍體系由形成到成熟需要過程。本書第一章曾對先
秦以降的官方音樂制度進行了簡要的梳理，應當說從禮樂制度、
樂府制度到樂籍制度，都是傳統音樂具備專業、成熟藝術特徵的
制度保障。而「彙集」包括曲子在內各種音聲技藝，也是官方音
樂機構的一種基本職能與常態。隋代，隨著禮樂制度發展漸趨於
成熟，音樂機構在禮、俗兼備的同時已經開始越來越明晰（這一
點從「華夏正聲」、「國樂以雅爲稱」等理念即可窺一斑[9]）。這
裡要注意的是：樂籍制度雖肇始於北魏，但其體系的建構則需要
一定時間的發展，而直到隋代統一中國，才在真正意義上使樂籍
體系全國化構建成爲可能。曲子的「被選擇」與「彙集」，既然
是官方的一種「常態」行爲，那麼，音樂機構的構建必然影響到
曲子的發生與發展。這也是自唐以降樂籍體系全國化構建的重要
意義之所在。

　　第三，文人創作與區域中心對「曲子彙集」具有重要的推動
作用。樂籍體系的創承機制中，文人創作的積極意義是肯定的，
在一首曲子創作之初（尤其是體系內創作），文人與樂人甚或說
同等重要；而當曲子得以搬演、傳承、傳播時，便成爲以樂人爲

[9] 參見項陽《中國禮樂制度四階段論綱》，《音樂藝術》2010 年第 1 期。

主的創承狀態。當更多的文人對一首流行的曲調進行創作時，樂人便成爲其最重要的學習對象，文人在樂人演出中獲得音樂感受，進而創作出更爲「熨帖」的詞作，並被樂人傳唱。所謂「自賦新詞韻最嬌，小紅低唱我吹簫」，文人因其特有的身份和社會地位，使之有更多機會廣泛接觸樂人，在這種不斷地接觸中，創作大量的詞作（甚或曲作），「一曲多詞」就是這種創作的典型表現（而那些曲作，則還要經由樂人們的不斷傳唱，經歷「被選擇、推薦、加工」進而傳播的過程）。

前文曾對區域中心的重要作用進行了論述，這裡關於曲子的彙集仍然要注意到這一層面的重要意義。區域中心是樂籍體系地方官府音樂機構的核心所在，共時層面上其具有經濟、政治、軍事等優勢，這種優勢又使區域中心不斷積累，進而具有歷時層面的樂籍文化傳統之優勢。有如隋代的洛陽、揚州，唐代的長安、太原，宋代的開封、杭州，金元的大定、東平、河間，明代的金陵，等等，這些地方或是國都、陪都，或是交通樞紐、經濟中心、軍事要地，總而言之，都是樂籍文化的關鍵所在。雖然朝代更替，間或遭戰亂，但是行政區劃的改變，並不能抹去其曾經有過的輝煌，更不可能清除其既有的樂籍文化積澱。況且，樂籍體系的跨代相沿，新政權建立，樂籍體系隨即得到恢復，這保障了既有樂人的存續，故而，這些地方成爲包括曲子在內的多種音聲技藝發生、發展的關鍵區域，並使樂籍體系的彙集呈現「多區域」、「多元化」的特徵。還有一點重要之處在於，區域中心既是樂人匯眾之處，也是文人聚集之所，從而實現了文人與樂人的廣泛互動，爲文人學習感知音聲技藝、進而填詞實踐提供了廣闊

的平臺。

　　區域中心，無論從樂人、文人創作，還是制度保障，對於曲子的彙集必然發揮重要作用。譬如揚州，自隋代開始一直被視作江淮地區的經濟中心之一，因此，樂籍文化積澱也極爲深厚。也正因爲這樣，相關研究中，常有因文獻記載的很多曲調可以在揚州找到蹤跡，進而將「揚州」作爲其中一些曲調的發生地——實際上，這與揚州作爲江淮地區樂籍文化中心有極爲重要的關聯。仿如「揚州清曲」，很大程度上即是樂籍文化中「曲子彙集」的一種歷史積澱與遺存。

　　由此可見，在一首曲子生成到一首首曲子彙集的過程中，官方制度起到了關鍵作用。從禮樂制度、樂府制度到樂籍制度，直至樂籍體系的構建，官方制度的不斷發展與完善，加快了這種彙集的速度，也拓展了彙集的廣度；文人創作、區域中心則是其中的重要推手。曲子「母體」的形成，是樂籍體系彰顯的直接結果。同時，曲子「母體」的形成也爲其後眾多音聲技藝的發生、發展，奠定了重要基礎，爲音聲技藝的相通性、一致性的傳承提供了關鍵保障。

三、「細胞」：曲子「母體」意義的體現

　　曲子大量出現，經由樂籍體系而規範和固化，進而大量新的詞作產生並被用於歌唱，這個過程中，產生了所謂的「曲牌」形式。喬建中《曲牌論》指出：「曲牌，當它作爲一個表述相對完整的樂旨的音樂『單位』時，它就是一件有自己個性和品格的藝木品，具有獨立的作品的意義；當它作爲由若干個這樣的『單

位』連綴而成的某種有機『序列』的局部時,它具有結構因素意義;當它以上述兩種型態共同參與戲曲、曲藝的藝術創造並成為某一劇種、曲種音樂的主要表現手段時,它又具有『腔體』意義;當它作為一種具有凝固性、程式性、相對變異性和多次使用性等特徵的音樂現象時,它則具有音樂思維方式的含義。」曲牌,「對中國音樂來說具有『細胞』的意義」。[10]

單個的曲子,既可以成為獨立作品,又可以成為作品的段落,或變異為新形式的作品,由此,它既是獨立的音聲技藝,又是某音聲技藝的組成部分或變異基礎。對於音聲技藝的傳承而言,這種靈活性的優勢,使曲子成為各種音聲技藝的「母體」。

共時地看,由於曲子是基本單位,因此各種形式(或作品),都可以分解為單一的曲子形式。這種變化的結果,不僅僅是類似於大曲的「摘遍」、戲曲中的某段「清唱」,還會在樂人的實際傳承中被轉化為另一種形式(作品),或新形式(作品)的某一部分。由此,重新地組合或轉化,使原有的音聲技藝有了另一種形式的存在(部分存在)。歷時地看,某種音聲技藝(尤其是較大型的)解體之後,其片段也因為曲子形式的存在而得以有多種方式的保留與傳承,或成為單個的曲子(如宋代流行的【瑞鷓鴣】出自龜茲大曲《舞春風》[11]),或成為新形式的組成部分(如唐《綠腰》、《涼州》等大曲某段落成為諸宮調、雜劇中的曲牌)。此即「一路容納了若干溪流的集注,而同時又分佈它

[10]喬建中《曲牌論》,第213頁。
[11]黃翔鵬《兩宋胡夷里巷遺音初探》,《黃翔鵬文存》,第443—457頁。

所接受到的眾水」之深意。

　　對於歷史上出現各種音聲技藝形式之間的關聯，學界有著多種認知，其中一種有代表性的觀點認為音聲技藝之間遵循一種「嬗變」原則。韓啟超在其博士論文中將之具體描述為：「兩宋時期，社會的變遷及市民經濟的繁榮，促進了城市文藝的發展，隋唐以宮廷歌舞大曲為代表的音樂藝術在宋代延續發展的過程中，受到了時代變遷及市民審美需求的挑戰，舊有的藝術表演體制也限制了其進一步的發展。歌舞大曲以『摘遍』、側重歌舞敘事等形式的變革作出了有力應戰，以適應新時代審美需求。雜劇大曲的出現將前代歌舞大曲與宋雜劇聯繫起來，成為歌舞大曲向宋雜劇嬗變的標誌。歌舞大曲通過自身的應戰在向宋雜劇嬗變的同時，也漸趨形成宋雜劇音樂的重要組成。與此同時，隋唐曲子、宋代詞調、說唱藝術、民歌小曲等等與雜劇相互融合，通過多元彙集與變革，突破前代音樂體制，產生了南戲、元雜劇的音樂——南曲和北曲。」[12]這種認知，是建立在藝術自身發展規律之上的有益的思考。音聲技藝在不斷發展的過程中，隨著表現內容的不斷增加和豐富，形式與規模必然成為要求。譬如作為先秦禮樂標誌之一的編鐘，「孕育、誕生、成熟、輝煌至衰落經歷了漫長的過程：殷商以前為單件時期，殷商時期為編列的誕生和成熟時期，西周前期為編列的轉制和新制的成熟時期，西周後期和春

[12]韓啟超《亦腔亦史——音樂在戲曲繼替變革中的作用研究》（南京藝術學院 2008 屆博士學位論文），文化藝術出版社 2013 年版，第 144 頁。書中列舉眾多相關戲曲研究成果（如陳崇仁、寧宗一、何為、恒嶽、張士魁、劉正維、廖奔、潘新寧、王志超等），可見這種觀點是一種普遍認知。

秋早期爲組合編鐘的誕生和大型組合編鐘的濫觴時期，春秋中期
爲大型組合編鐘的成熟期，春秋晚期和戰國早期爲大型組合編鐘
的輝煌時期，戰國中期和晚期爲大型組合編鐘的衰落時期。」[13]又
如「大曲」從樂舞、禮樂大曲、俗樂大曲之關聯，從葛天氏之樂
等史前樂舞、先秦六代樂舞、漢魏相和大曲、清商大曲，唐歌舞
大曲，乃至所謂「雜劇大曲」的發展歷程[14]——這些都是音聲技藝
作爲藝術本身的創造性使然，「從根本上來說，是音樂藝術內在
求新求變的基因決定了它在自我發展的道路上不斷進行著『自我
否定』」[15]。

　　但是，由此引出的問題是，這個「嬗變」過程通過怎樣渠
道，以怎樣方式得以實現？從創作、傳承、傳播的現實層面來
看，仍然離不了樂人承載、具體創作和演出實踐。

　　在音聲技藝的歷史發展軌跡中，較具規模的形式，往往在重
大時代變革中發生的變化也最大，它們或被分解、或被重新結
構，總之整體上呈現出鮮明的時代特徵和「嬗變」痕跡。譬如：
上例中的先秦編鐘，作爲禮樂文化中的重要標誌，秦朝以降，出
於政治、經濟、社會資源等諸多現實層面的原因，漸被鼓吹樂所

[13]王友華《先秦大型組合編鐘研究》，中國藝術研究院 2009 屆博士學位論文，
第 270 頁。

[14]詳見柏互玖《大曲的演化》，中國藝術研究院 2012 屆博士學位論文；付潔
《從歌舞大曲到「雜劇大曲」》，中國藝術研究院 2007 屆碩士學位論文。

[15]韓啓超《音樂在戲曲繼替變革中的作用》，第 240 頁。

代替[16]，而其所承載的禮樂文化和理念被接衍了下來。而如先秦禮樂核心之「六代樂舞」，在秦朝建立後，其音聲技藝本身被部分地保留，如《諫逐客書》所載，作為先秦六代樂舞的代表作卻成為秦始皇的宴享用樂，[17]其無論從禮樂功能上，還是音聲技藝的完整性上（宴享的場所和場合，顯然不能與專門的吉禮用樂規模相比），都不能與前代相提並論，而這種部分地、不完整地保留的音聲技藝形式，實質就是類似曲子傳承的一種樣態。

無論是分解，還是被重新結構，作為「母體」的曲子可以容納一切。或者換句話講，大型音聲技藝不可能陡然間轉化為另一同樣規模的他種形式。「嬗變」的過程中，曲子作為「細胞」成為轉化的載體和關鍵，因為它是最小單位又在宮調、曲式等多方面具有創作上的拓展空間，而樂籍體系的統一規範，使音聲技藝的承載者——樂人，以曲子的學習作為開始和學習基礎[18]，進而在創作中以曲子為基礎進行創造。

唐代燕樂歌舞大曲，可謂是中國古代規模宏大而藝術性極高的音聲技藝之一，但是到了宋代，這種規模宏大的形式，已經有了較大的變化。王國維《宋元戲曲史》中指出：

> 大曲遍數，多至一二十。其各遍之名，則唐時有排遍、入破、徹（《樂府詩集》卷七十九）。而排遍、入破，又各

[16]詳見項陽《禮樂·雅樂·鼓吹樂之辨析》，《中央音樂學院學報》2010 年第 1 期。

[17]《史記》卷八七《李斯列傳》引《諫逐客書》，第 2543—2544 頁。

[18]這種傳統，在當下遺存的傳統音樂中也普遍存在，如器樂學習者必然首先學習念唱、背唱曲子；曲藝、戲曲學習也要先從念唱曲子、戲曲唱段開始。

有數遍。徹者，入破之末一遍也。宋大曲則王灼謂：「凡大
曲有散序、𩊏、排遍、攧、正攧、入破、虛催、實催、袞
遍、歌拍、殺袞、始成一曲，謂之大遍。」（《碧雞漫志》
卷三）沈括亦云：「所謂大遍者，有序、引、歌、㬠、嗺
哨、催攧、袞、破、行、中腔、踏歌之類，凡數十解。」
（《夢溪筆談》卷五）沈氏所列各名，與現存大曲不合。王
說近之，惟攧後尚有延遍，實催前尚有袞遍（即張炎《詞
源》所謂中袞）。而散序與排遍，均不止一遍，排遍且多至
八九，故大曲遍數，往往至於數十，唯宋人多裁截用之。即
其所用者，以聲與舞為主，而不以詞為主，故多有聲而無詞
者。自北宋時，葛守成撰四十大曲，而教坊大曲，始全有
詞。然南宋修內司所編《樂府混成集》，大曲一項，凡數百
解，有譜無詞者居半（周密《齊東野語》卷十），則亦不以
詞重矣。其攧、破、催、袞，以舞之節名之。此種大曲，遍
數既多，自於敘事為便，故宋人詠事多用之。今錄董穎《薄
媚》，以示其一例。宋人大曲之存者，以此為最長矣。[19]

這裡所論及的唐宋大曲之表徵者，有一點頗值得注意，「宋
人多裁截用之。即其所用者，以聲與舞為主，而不以詞為主，故
多有聲而無詞者。」但文中又提到《夢梁錄》中所載「北宋葛守
成撰四十大曲」一事，稱「教坊大曲，始全有詞」；到南宋修內
司撰《樂府混成集》時，則「有譜無詞者居半」；而王國維據當
時所見的「董穎《薄媚》、曾布《水調歌頭》、史浩《採

[19] 王國維《宋元戲曲史》，第 45 頁。

蓮》」，又稱「三曲稍長，然亦非其全遍。其中間一二遍，則於宋詞中間遇之。」那麼，到底唐、宋兩代的大曲，其詞曲究竟如何呢？如果能夠結合唐以降樂籍體系構建、曲子曲牌的形成，以及樂人掌握曲子及創作技法的統一要求等多方面進行考量的話，這個問題或可有一個較為合理而客觀的解釋：

　　一首樂曲形成之初，歌唱之，必然有原詞相結合，而當曲子按曲填詞、一曲多變、曲牌聯綴等多種的創作技法成為樂人們的基本要求，並加以普遍掌握時，包括大曲在內的眾多音聲技藝必然由此而得以有新的發展，眾多新的因素、作品，乃至新形式，也必然出現。唐大曲發展至宋代，留存的樂譜較之曲詞為多，所謂「多有聲而無詞者」，而「當曲詞得以補充，加之多首曲牌在一部大曲中的應用，便形成了大曲的另一番面貌，雖然是歌舞樂三位一體，卻在保持唐大曲結構的同時，內部產生變化——成為以曲牌連綴為主的套曲體或聯曲體的形式了。當然，這些曲牌有些是唱的，有些段落是用於舞蹈的伴奏，而有些則是純器樂化的形式。在曲牌為主導的情況下，通過曲牌間歌舞樂有所側重、樂器組合使用的不同，加之樂調、速度的變化，成為宋大曲的基本結構樣式。葛守誠從詞山曲海中擇四十大曲加工改編，經教坊的認定並向全國推廣，成為自宋代以下大曲形式的範本。大曲也在此時得到了新的發展，形成了曲牌連綴的套曲體或稱聯曲體的結構形式。」[20]——實際上，這種「內部產生變化」的關鍵所在就是曲子作為「細胞」的一種重新組合，而所謂的「唐大曲」在這種

[20] 項陽《山西樂戶研究》，第 218 頁。

重新組合中，已經開始脫離原有的面貌發生「嬗變」。畢竟在曲子重新組合的過程中，一些新的創造會被添加進來，如《宋史·樂志》載「太宗洞曉音律，前後親制大、小曲及因舊曲創新聲者，總三百九十。」[21]

　　黃翔鵬認為《宋史·樂志》中「『所奏凡十八調四十八調四十大曲』中，與唐代同名者，合《教坊記》大曲名僅《梁（涼）州》、《薄媚》、《伊州》、《綠腰》四曲。另有《萬年歡》、《劍器》、《清平樂》、《大明樂》、《胡渭州》等更多見於唐代著錄之名者，在唐皆非『大曲』而皆中小型舞曲、歌曲；於此皆成為宋初『大曲』。可知：梁、薄、伊、綠四曲也未必不是教坊中人據所知唐曲片段、遺聲『小遍』以意串成『大曲』者。」[22]——且不論黃先生稱唐、宋大曲之別是否全然確切，單就「教坊中人據所知唐曲片段、遺聲『小遍』以意串成『大曲』」而言，畢竟也反映出「曲牌聯綴」形式的存在。楊蔭瀏在這一點上曾非常明確地指出：「宋代的有些詞牌，是唐代大曲中的某些音樂片段的分開運用。把若干這種片段鏈結起來，便成大曲，讓大曲中這種片段存在，便成單個的詞牌。」[23]當然，這種曲牌聯綴式的編創方式是很早就有的，但在隋唐樂籍體系使其規範並形成規模和教習規定之前，並不凸顯。

　　那麼，唐代大曲與曲子的演藝又是怎樣一種狀態呢？筆者認

[21]《宋史》卷一四二《樂志》，中華書局 1977 年版，第 3351 頁。
[22]黃翔鵬《唐宋社會生活與唐宋遺音》，《黃翔鵬文存》，第 985 頁。
[23]楊蔭瀏《中國古代音樂史稿》（上冊），第 289 頁。

為，雖然官書正史、方家學者將唐代歌舞大曲放在一個非常重要的位置加以論述，但從現實的角度看，除了宮廷之外，唐代大曲不會經常以完整的狀態呈現在諸多用樂場合中，這主要是由於大曲自身規模龐大，所需繁雜，在實際演出上受到限制。如前引王灼所言，大曲包括「散序、靸、排遍、攧、正攧、入破、虛催、實催、袞遍、歇拍、殺袞」等多個部分，而所涉樂器有管樂、弦樂、擊樂等三類五十種以上[24]。著名的《霓裳羽衣舞》散序 6 段、中序 18 段、破 12 段，單就其演出時間來看，白居易《宿湖中》中稱「出郭已行十五里，唯消一曲慢霓裳。」顯然，如此龐大而耗時的音聲技藝，不可能成為大眾娛樂場所的主要用樂形式，更多時候則是以「摘遍」的形式出現的，如五代南唐顧閎中《韓熙載夜宴圖》中所示的《綠腰》，「舞者為王屋山」，「伴奏樂器，連琵琶都沒有，只有一個大鼓、一個拍板、還有兩個人在擊掌」[25]。可見在這種官員家中飲宴的用樂場合中，樂人演藝所謂的「大曲」，實際上是以如「摘遍」等片段性質的歌舞表演形式。儘管樂人在大曲、小令的掌握有著嚴格的規定和基本要求，但是在實際演出中，又往往不能夠完整表現（尤其是大曲一類規模的形式和作品），諸如「摘遍」、明清出現的「折子戲」，乃至當下很多演出中用戲曲、曲藝「唱段」等，皆為是例。

就大曲的實際演出和傳承狀況看，所謂的大曲「摘遍」，無論創作形式還是表演方式上，實則已經是曲子的樣態，或者說已

[24] 參見付潔《從歌舞大曲到「雜劇大曲」》。
[25] 楊蔭瀏《中國古代音樂史稿》（上冊），第 225 頁。

經分解為曲子「細胞」，從而為新作品（如仿原大曲的創作）、新形式的產生提供「細胞」。宋人王灼感慨說：

> 後世就大曲制詞者，類從簡省，而管弦家又不肯從首至尾聲吹彈，甚者學不能盡，元微之詩云：「逡巡大遍梁州徹。」又云：「梁州大遍最豪嘈。」及腔說謂有「大遍、小遍」，其誤識此乎。[26]

筆者認為：制詞者、管弦家們不一定是為了偷懶、省事，從現實演出的角度看，應當是根據不同場合、不同要求而進行的相應的創作狀態；由此，「大遍、小遍」之說，未見得就是「誤識」。

當然，「大曲」這種大型的藝術表現形式，作為音聲技藝自身的一種藝術創造理念，必然為承載者不斷地追求，這就如同先秦編鐘的不斷擴充、六代樂舞的相繼出現、漢之相和大曲、魏晉清商大曲、後世諸宮調、雜劇、南北曲等歷代大型音聲技藝的出現，又如同曲牌聯綴、板腔變化、宮調體系等音聲技藝本體不斷發展一樣，都是藝術規律性的體現。所以，宋以降的歷史發展中，出現了所謂各種冠以「大曲」名目的稱謂，如《武林舊事》載 280 本「官本雜劇段數」中有 103 本以大曲曲名命名，又如當下很多民間器樂演奏者們還常以「大曲」、「套曲」作為某大型演奏曲目的種類名稱……這些體現的更多是「大曲」理念上的接衍，而在實際曲目的傳承方面，顯然已不再是完整的原大曲樣態（即使原大曲存在時，大眾化的搬演也常常以不完整的面貌出現）。當諸多音聲技藝發生所謂「嬗變」的時候，在現實層面

[26]（宋）王灼《碧雞漫志》卷三，第 131 頁。

上，真正被樂人拿來作爲基礎進行傳承和實際創造的，應當是曲
子，這即是其作爲「細胞」的重要之處，是曲子「母體」意義的
在諸多音聲技藝「結構」與「解構」中的一種體現。

第二節　曲子在創作中的「母體」意義

如喬建中《曲牌論》所言，曲子曲牌既可以成爲獨立作品，
又具有結構意義，還具有某劇種、曲種音樂的「腔體」意義，而
作爲創作思維，尚有凝固性、程式性、相對變異性和多次使用
性。從樂籍體系創承與傳播的角度加以認知，即是樂人掌握大量
曲子爲其創作提供了多方面的保障：音聲技藝創作的基本素材、
音樂本體的基本結構、音樂創作的基本技法。此三者，爲樂人的
創造積累經驗、積蓄能量，爲新音聲樣態（新作品、新技藝）的
產生和發展，奠定基礎，提供保障。

一、創作的基本素材

不同來源的大量曲調在樂籍體系的創承機制下被不斷地採
用、加工，進而固化成爲曲牌。作爲樂人的「必修功課」，這些
爛熟於心的曲調，爲樂人的創造提供最基本的創作素材。

鄭祖襄曾對《唐會要》所載的曲名進行統計，指出「同名變
體曲調有 11 首，涉及 6 個宮調」，而「同曲不同調」的有 21

首，涉及 11 個宮調。[27]這些曲調的變化本身就是體系不斷創造的結果。作為創作的基本素材，曲子與體系之外的一般意義上的民歌有所不同，其本身已然經過曲調固化形成曲牌，是體系內樂人之間皆已通曉的基本技藝，故而當在此基礎上進行新的創造時，可以迅速在體系內得以傳承。這種創造和傳承，是在各種音聲技藝之中的廣泛運用，譬如前文所述【踏搖娘】既用於歌舞，也用於戲劇。再如【鳳歸雲】，既用於曲子形式，又用於舞蹈這些音聲技藝中，曲子作為基本素材得以充分地體現。

《鳳歸雲·閨怨》載：

　　征夫數載，萍寄他邦，去便無消息，累換星霜。月下愁聽砧杵，擬塞雁行。孤眠鸞帳裡，枉勞魂夢，夜夜飛颺。想君薄行，更不思量。誰為傳書與，表妾衷腸。倚牖無言垂血淚，暗祝三光。萬般無那處，一爐香盡，又更添香。

　　綠窗獨坐，修得君書。征衣裁縫了，遠寄邊隅。想得為君貪苦戰，不憚崎嶇。終朝沙磧裡，已憑三尺，勇戰奸愚。豈知紅臉，淚滴如珠。枉把金釵蔔，卦卦皆虛。魂夢天涯無暫歇，枕上長噓。待公卿回，故日容顏憔悴，彼此何如？[28]

滕潛《鳳歸雲二首》之一載：

　　金井欄邊見羽儀，梧桐枝上宿寒枝。五陵公子憐文彩，

[27]鄭祖襄《〈唐會要〉「天寶十三載改諸樂名」史料分析》，《中央音樂學院學報》2008 年第 3 期，第 16—18 頁。

[28]《雲謠集雜曲子》，《續修四庫全書》卷一七二八，上海古籍出版社 2006年版，第 13 頁。

畫與佳人刺繡衣。[29]

敦煌舞譜中有載：

　　《鳳歸雲》（一）譜：《鳳歸雲》：拍常。令至據各三拍。雙送裏令、接，中心單。送裏舞、據頭拍。……

　　《鳳歸雲》（二）譜：准前。令接三拍，舞據單。打《浣溪沙》拍段送。……

　　《鳳歸雲》（三）譜：准前。拍常。令至據各三拍。打段前一拍送。破曲子。……[30]

到了宋代，柳永《樂章集》所填【鳳歸雲】分別為：

　　【林鐘商·鳳歸雲】：戀帝裡，金谷園林，平康巷陌，觸處繁華，連日疏狂，未嘗輕負，寸心雙眼。況佳人、盡天外行雲，掌上飛燕。向玳筵、一一皆妙選。長是因酒沉迷，被花縈絆。

　　更可惜、淑景亭台，暑天枕簟。霜月夜涼，雪霰朝飛，一歲風光，盡堪隨分，俊遊清宴。算浮生事，瞬息光陰，錙銖名宦。正歡笑，試恁暫時分散。卻是恨雨愁雲，地遙天遠。

　　【仙呂調·鳳歸雲】：向深秋，雨餘爽氣肅西郊。陌上夜闌，襟袖起涼飆。天末殘星，流電未滅，閃閃隔林梢。又是曉雞聲斷，陽烏光動，漸分山路迢迢。

　　驅驅行役，苒苒光陰，蠅頭利祿，蝸角功名，畢竟成何

[29] 陳貽焮主編《增訂注釋全唐詩》卷七七二，第182頁。
[30] 王昆吾《唐代酒令藝術》「敦煌舞譜校釋」，知識出版社1995年版，第254—255頁。

事，漫相高。拋擲雲泉，狎玩塵土，壯節等閒消。幸有五湖煙浪，一船風月，會須歸去老漁樵。

上述《雲謠集雜曲子》、《全唐詩》（滕潛詩）、《樂章集》中的【鳳歸雲】，顯然與「同名變體曲調」、「同曲不同調」是相類的情形。而進一步對比敦煌舞譜，諸如【南歌子】、【南鄉子】、【拋球樂】、【浣溪沙】等，也都有相應的曲子形式的存在。有學者稱之為「同調異體」，認為產生原因是：「一、用為配舞歌曲者為一體，用為單純歌曲者為一體，遂成二體；二、因舞曲中正曲曲式、改送曲式的不同節段造成。」[31]這種解釋是較為合理的，應進一步深究的是：

不論「同調異體」，還是前文「同名變體曲調」、「同曲不同調」，《唐會要》、《教坊記》、敦煌寫本等所載，都是當時社會流行的音聲技藝。試問：如何使得某地、抑或某人的創造風靡全國？這種「變體」、「異體」本身作為一種創作技法，各地樂人如何能夠實現相通性地掌握？或者換句話講，為什麼這些技法不是地域性的，而是普遍性地存在於同一時期不同地域的不同文獻之中？事實上，這仍然是樂人在樂籍體系統一管理、規範、教習下在不同的場合進行演藝的結果，曲子及相關基礎知識，是作為普遍要求為每個樂人所掌握的，在此基礎上生發的新創造，樂人得以在短時間迅速掌握。這裡不僅折射出曲子作為創作素材的可塑性和豐富性，也反映出曲子是在籍樂人在音聲技藝上不斷地生發新創造的基礎。

[31] 王昆吾《隋唐五代燕樂雜言歌辭研究》，第 88 頁。

二、創作的結構方式

從音樂本體結構來看，上述這種變體實際上蘊含著板式變化的因素。學界當下的認知對傳統音樂結構主要以曲牌聯綴與板式變化進行分類，《中國音樂詞典》將兩者分別釋爲：

> 曲牌體，戲曲音樂的一種結構體式。又稱聯曲體或曲牌聯綴體。即以曲牌作爲基本結構單位，將若干支不同的曲牌聯綴成套，構成一出戲或一折戲的音樂。……曲牌聯套結構，由唱賺、諸宮調、經過雜劇、南戲的發展與提高，至昆曲達到成熟階段。……

> 板腔體，戲曲、曲藝音樂的一種結構體式，或稱板式變化體。以對稱的上下句作爲唱腔的基本單位，在此基礎上，按照一定的變體原則，演變爲各種不同的『板式』。通過各種不同板式的轉換構成一場戲（曲藝中的一個唱段）或整出戲的音樂。……同屬一類的板式，既具有共同的腔調上的特點，又可根據各行不同角色發展成爲各具不同性格特點的唱腔。……此外，在板腔體唱腔中，還有正調與反調之分……[32]

詞典中的論述是建立在當下眾多音聲技藝（尤其是戲曲、曲藝）的基礎上的規律性總結。而對兩種體式的特徵加以回溯會發現，作爲一種音樂自身規律性的發展，其因素從《詩經》中就有所顯現[33]。在樂籍體系凸顯的唐代，曲子已經包含兩種體式結構的諸多因素，而隨著曲子曲牌的大量出現，其已經被樂人作爲基

[32] 《中國音樂詞典》，第 321 頁。

[33] 楊蔭瀏《中國古代音樂史稿》中有專門論述。不贅。

本技能和統一規範，開始非常明確而自覺地使用在各種音聲技藝形式中。抑或說，這兩種體式在曲子的發生、發展中已經有所運用，而到了後世的曲藝、戲曲中得以全面發展和完善。

例如《娘長命》（林鐘羽時號平調）爲《武媚娘》和《長命女》兩曲合成，《長命西河女》爲《長命女》合《西河》，《山香月殿》爲《香山》合《月殿》，《月殿蟬曲》（林鐘商時號小食調）則由《月殿》（太簇商）合《蟬曲》（中呂商時號雙調），[34]這儼然是曲牌聯綴的創作方式。

又如《五更轉》與《十二時》[35]，均可追述至南朝[36]，儘管在敦煌寫本多有佛教內容出現，但仍有近四分之一的作品內容非佛教題材。從其歌詞結構來看，兩曲有「三七七七七」、「三七七七，七七七七」、「三七七七，三三七七七」、「三七七七，三三三三七七」、「三三七七七」、「三三七七七，七七七七」、「三言領起五言若干句或七言若干句」、「七言四句體」、「五七言體」、「五五七五」、「七五七五、五五七五」等諸多體式，其中「三七七七」體的有 17 組 310 首，爲基本體式。《唐會

[34] 鄭祖襄《〈唐會要〉「天寶十三載改諸樂名」史料分析》，《中央音樂學院學報》2008 年第 3 期，第 16—18 頁。

[35] 參見王昆吾《隋唐五代燕樂雜言歌辭研究》，第 420—427 頁。

[36]《樂府詩集》卷三三載：「《樂苑》曰：《五更轉》，商調曲。按伏知道已有《從軍辭》，則《五更轉》蓋陳以前曲也。」（《四部精要·集部·樂府詩集》（16），上海古籍出版社 1992 年版，第 262 頁）（北魏）楊衒之《洛陽伽藍記》卷四載沙門寶公「造《十二辰歌》」（範祥雍校注，上海古籍出版社 1978 年版）。

要》中對兩首曲調均有記載，其中《十二時》爲林鐘角調，《五更轉》分別有小食調（林鐘商）、雙調（中呂商）、水調（南呂商）。很顯然，《五更轉》、《十二時》不僅有句式結構上的諸多變體，而且在調性上也有諸多變化。將之與其後的音聲技藝進行比較：後世如宋元雜劇中的「一曲多用」現象，同一曲牌「調性可不同，調式可變，節奏可變；更重要的，是旋律的變化，非常自由」。[37]而如前文引《中國音樂詞典》之表述，所謂「板腔體」實際包括節奏節拍、旋法變化、調式調性等多個方面。可見，曲子中的這種「一曲多變」的現象與後世的「板腔變化」是具有相通性的。

　　從樂籍體系的傳承來看，可以說，後世的所謂「曲牌聯綴」、「板腔變化」，在曲子中已經被有意識地加以運用，這不僅使曲子本身不斷出現「又一體」的變體形式，而且爲其後產生的曲藝、戲曲等音聲技藝創作，提供了一種體式上的創作思維和結構手法。

三、創作的基本技法

　　如上所述，【鳳歸雲】、【五更轉】、【十二時】、【何滿子】所體現的是曲子在樂人主體創造中的不斷發展，由此進一步申論之，這種音樂結構上的特徵以及按曲填詞的方式，同時也成爲音聲技藝創作的基本技法。樂籍體系制度化管理下樂人在學習「曲子」這門「基本功課」的同時，也對這些基本技法有所掌

[37]楊蔭瀏《中國古代音樂史稿》（下冊），第 626 頁。

握，進而在各種演藝活動中，不斷實踐、不斷創造。這不僅促進了大量新的音聲技藝的發生、發展，也成就了傳統音樂的音樂本體一致性的創作傳統。

譬如中國傳統音樂宮調理論的探索與實踐。李玫在對《唐會要》、《事林廣記》、《詞源》、《樂書》等一批唐宋史料中的宮調材料進行系統分析之後認爲中國傳統音樂的宮調理論在唐宋時期已漸趨成熟，單就《唐會要》所載就已顯現出當時「一曲入數調」的宮調創作技術探索且主要以「同調式改調高」爲主。[38]有如《樂府雜錄》「胡部」一節載西涼樂曲「本在正宮調大遍、小遍」而由康昆侖翻入黃鐘宮調之事，樂人實踐，可見一斑。「歌」一節載永新唱曲，由李謨「吹笛逐其歌」而致「管裂」，除去表述的誇張，此至少表明永新作爲演唱者在調域、音域上的一種拓展性的實踐——畢竟若是李謨常奏伴奏的曲子，何至於備一支容易「管裂」之笛？！又，「歌」節載「記曲娘子」張紅紅之事：

> 嘗有樂工自撰一曲，即古長命西河女也。加減其節奏，頗有新聲。未進聞，先侑歌於青。青潛令紅紅於屏風後聽之。紅紅乃以小豆數合，記其拍。樂工歌罷，青入問紅紅如何。云已得矣。青出云：「有女弟子久曾歌此，非新曲也。」即令隔屏風歌之，一聲不失。樂工大驚異，遂請相見，嘆伏不已。再云：「此曲先有一聲不穩，今已正矣。」

[38]李玫《唐樂署供奉曲名所折射的宮調理論與實踐》，《中國音樂》2013年第1期。

尋達上聽，翊日，召入宜春院，寵澤隆異，宮中號「記曲娘
子」，尋為才人。[39]

張紅紅可以在樂工唱過一遍之後，將其曲調和盤復唱，且還給其
修正，這不僅顯示出當時樂人的高超的音樂記憶能力，而且張紅
紅指正「不穩之聲」而樂工也接受——這表明當時一種通用的音
樂基礎標準（或法則）的存在。

再如「又一體」。當「同一曲牌，在其多個變異形式之間，
差異如此之大，根據我們學習西洋音樂的經驗或根據現代音樂家
們普遍共有的經驗看來，就不容易把它視為同一樂曲了。」[40]這
種差異性較大的曲調變化造成了所謂「異體」、「又一體」的出
現。歷史上，限於物質資源以及樂人「口傳心授」、「框格在
曲，色澤在唱」等注重實踐操作的傳承方式，樂譜能夠刊印和存
留下來的數量，相比樂人實際真正廣泛傳播者，是極為有限的，
這即是當下研究元散曲的音樂時卻更多要借助清代人編纂的《九
宮大成南北詞宮譜》的客觀原因，誠如馮光鈺感慨的那樣：「像
《九宮大成》的木刻朱墨套色本，印數極其有限，僅在宮廷內小
範圍傳閱。」[41]古代刊印樂譜的主要目的絕非如當下音樂院校教
育中作為教材使用者，而顯然是輯錄集成的「備案」性質——其
與今天的傳統音樂藝人們傳習樂譜的習慣一致，一般情況下他們
對於樂譜都只是在相隔一段時間後抄錄一次，留為備用；在實際

[39]《樂府雜錄》，《中國古典戲曲論著集成》（1），第46—47頁。
[40]楊蔭瀏《中國古代音樂史稿》（下冊），第626頁。
[41]馮光鈺《中國曲牌考》，安徽文藝出版社2009年版，第14頁。

學習中，由師父「口傳心授」而非「照本宣科」。某種意義上看，這同樣是專業樂人承載多種音聲技藝的一種「傳統」——由此進一步思考，在歷史客觀條件的限制下，文人雅士們又從何處向何人聞聽、習學曲牌曲調呢？刊印譜本的「小範圍傳閱」，全國各地的樂人演藝又如何形成統一規範？可見，使這些曲譜得以普及、傳播者自然非樂人莫屬，使之高度統一者必然依靠制度統一。而「《九宮大成》的主編人周祥鈺、鄒金生等都是昆曲樂工」[42]，也從另一個角度說明樂人傳承主體的重要性，畢竟如此浩大而鄭重的皇家編纂工作，「專業」和「權威」是放在第一位的，這與隋代萬寶常審音制譜、宋代的葛守誠撰四十大曲，是如一轍。

有兩點值得注意是：一方面，「正色樂人」們在體系內傳承、進而面向社會進行傳播的時候，這些曲牌的音調的確會不斷產生變化。由於南北方言的不同，雖然會有雅言官話作為規範，但如同當下藝人們傳承傳統音樂時的情形，師承有自者還會產生變化，那麼不同師承關係、不同區域的方言演唱產生變化之大就可以理解了，這是後人在記錄同一曲牌時會有多種變體（又一體）的重要成因。另一方面，南曲和北曲曲牌有一定數量相同，表明樂籍制度下樂人的專業性以及體系內的傳承性。正是這種體系內的傳承，使得各地能夠有較多一致性層面的存在。雖然有為官者將不同地點的樂籍中人帶到任上的現象，但如果曲牌的傳承

[42] 談龍建《傳雪漪談〈九宮大成南北詞宮譜〉》，《人民音樂》1999 年第 6 期，第 26 頁。

僅僅看到這個層面，以及從人群流動、自然傳播的視角來加以分析，顯然不足以說明全國各地具有如此普遍性者。應當認識到，樂籍存續期間，由官屬樂人承載的社會主流的用樂方式導致了這些曲牌的不斷發展，有如在《輟耕錄》和《唱論》中所提到的「四十大曲」、「小令三千」那樣，這些是屬於樂籍中人所必備的。這些曲調在不同的區域多種音聲形式中使用，在二度創作，乃至多「度」創作之中不斷產生新的變化。而且這種變化主要體現在爲人奏樂（用樂）層面，因爲樂人在秦樓楚館、茶樓酒肆、勾欄瓦舍之中演唱的時候，更多炫技性的表演使其更容易產生新的創造。各地文人的參與也極大推動了在基本曲調與詩詞格律結合的再創造，創造中的佳作又會融入這個傳承體系之中。由是，「又一體」的產生在很大程度上源於曲子在專業樂人執業（特別是俗樂）中、在與文人等社會階層的互動中不斷創新的結果。

四、創作技法在多種音聲技藝中的廣泛運用

樂人對於這些技法的普遍掌握，帶來的是大量而豐富音聲技藝的創造，並且在樂籍體系下廣泛地進行傳播。以下試以《何滿子》、《孟姜女》爲例。

（一）《何滿子》在唐宋甚爲流行，王昆吾綜合多方資料進行分析，認爲在敦煌文獻中「與《阿曹婆》、《鬥百草》同載斯6537、伯 3271 卷，標第號」，故判爲大曲；而據元稹、白居易相關詩作，知其有「迭」、有「破」，進而認定「雖不是『一套大曲』，卻是大曲的一個固定成型的樂段」，並「據白居易『一曲

四詞歌八迭』詩句，認作排遍之辭，入中序」。[43]如果進一步從樂人創造與傳播的角度，對《何滿子》的發展過程加以認知，則可以發現，實際上《何滿子》所具有的音聲技藝形態是豐富而多樣的。

白居易《何滿子》詩曰：

世傳滿子是人名，臨就刑時曲始成。一曲四詞歌八疊，從頭便是斷腸聲。（自注云：「開元中，滄州歌者姓名，臨刑進此曲以贖死，上竟不免。」）[44]

元稹《何滿子》詩曰[45]：

何滿能歌能宛轉，天寶年中世稱罕。嬰刑繫在圄圄間，水調哀音歌憤懣。梨園弟子奏玄宗，一唱承恩羈網緩。便將何滿為曲名，御譜親題樂府纂。魚家入內本領絕，葉氏有年聲氣短。自外徒煩記得詞，點拍才成已誇誕。我來湖外拜君侯，正值灰飛仲春琯。廣宴江亭為我開，紅妝逼坐花枝暖。此時有態躡華筵，未吐芳詞貌夷坦。翠蛾轉盼搖雀釵，碧袖歌垂翻鶴卵。定面凝眸一聲發，雲停塵下何勞算。迢迢擊磬遠玲玲，一一貫珠勻款款。犯羽含商移調態，留情度意拋弦管。湘妃寶瑟水上來，秦女玉簫空外滿。纏綿疊破最殷勤，整頓衣裳頗閒散。冰含遠溜咽還通，鶯泥晚花啼漸懶。斂黛吞聲若自冤，鄭袖見捐西子浣。陰山鳴雁曉斷行，巫峽哀猿

[43] 王昆吾《隋唐五代燕樂雜言歌辭研究》，第 168 頁。

[44] 陳貽焮主編《增訂注釋全唐詩》卷四四七，第 647 頁。

[45] 陳貽焮主編《增訂注釋全唐詩》卷四一○，第 212 頁。

夜呼伴。古者諸侯饗外賓，鹿鳴三奏陳圭瓚。何如有態一曲
終，牙籌記令紅螺碗。

　　綜合詩作來看，何滿子其人，應當是唐玄宗開元或天寶時
期，樂籍體系中的一位佼佼者。毛水清《唐代樂人考述》認爲何
滿子是「滄州（河北省滄縣）人，盛唐歌者」，而「任半塘《唐
聲詩》認爲何滿子本爲西域降胡，開元間散落青、徐一帶，所以
寄籍滄州，可備一說。也有記載說：何滿子是蜀人，見錢易《南
部新書》。」[46]——何滿子在臨死之前，居然還能夠以水調歌新
曲，以之乞贖，足見其高超的音聲技藝水準；這位「歌者」能直
接向唐明皇以歌乞贖，可見應是常伴君前的「國工樂手」，結合
玄宗時期宮廷教坊的樂人級別來看，應當是「宮人」一類，甚或
「梨園弟子」者。而學者們所考何滿子活動的若干地區皆非京城
長安，從樂籍的角度看，無論是在滄州、「青、徐一帶」，抑或
是蜀地，所反映的實際上是樂籍體系下的樂人流動演藝的狀況。

　　何滿子之所歌是否使其免遭一劫，元、白二作矛盾，不得而
知，但是詩作卻爲我們勾勒出一個《何滿子》由曲子到多種音聲
技藝的豐富變化過程：何滿子在刑前歌自然是曲子形式，時爲水
調，曲調情緒與歌詞內容哀婉憤懣，經由樂人傳至宮中，由玄宗
定名「何滿子」，遂「御譜親題樂府纂」，此時的《何滿子》已經
成爲樂籍體系中的新創作品。進而，在樂籍體系的傳承中，開始
被不斷地重新填詞（如下文所見之唐人詞作）並用於各種音聲技
藝之中，「自外徒煩記得詞，點拍才成已誇誕」、「翠蛾轉盼搖

[46] 毛水清《唐代樂人考述》，東方出版社 2006 年版，第 79—80 頁。

雀釵，碧袖歌垂翻鶴卵」、「犯羽含商移調態，留情度意拋弦管」，不僅表明詞作、節拍的變化，而其已經演化出歌舞、器樂等多種形式的作品。

《杜陽雜編》載：

> 大和九年，誅王涯、鄭注後，仇士良專權恣意，上頗惡之。……時有宮人沈阿翹為上舞《何滿子》，調聲風態，率皆宛暢。曲罷，上賜金臂環，即問其從來。阿翹曰：「妾本吳元濟之妓女，濟敗，因以聲得為宮人。」俄遂進白玉方響，云本吳元濟所與也，光明皎潔，可照十數步。言其犀槌即響犀也，凡物有聲，乃回應其中焉。架則雲檀香也，而文彩若雲霞之狀，芬馥著人，則彌月不散。制度精妙，固非中國所有。上因令阿翹奏《涼州曲》，音韻清越，聽者無不悽然。上謂之天上樂，乃選內人與阿翹為弟子焉。[47]

《碧雞漫志》卷四載：

> 張祜作《孟才人》歎云：「偶因歌態詠嬌顰，傳唱宮中十二春。卻為一聲何滿子，下泉須弔孟才人。」其序稱：「武宗疾篤，孟才人以歌笙獲寵者，密侍左右。上目之曰：『吾當不諱，爾何為哉。』指笙囊泣曰：『請以此就縊。』上憫然。復曰：『妾嘗藝歌，願對上歌一曲，以洩憤。』許之，乃歌一聲何滿子，氣亟，立殞。」[48]

沈阿翹是文宗時期的樂籍中人，「吳元濟之妓女」說明她曾

[47] （唐）蘇鶚《杜陽雜編》卷中，《筆記小說大觀》（1），第 184 頁。
[48] 《碧雞漫志》卷四，第 139 頁。

是宅邸樂人，因爲主人獲罪而依據樂籍制度被重新分配，「因以聲得爲宮人」，進入到宮廷教坊之中。沈阿翹所展現的是《何滿子》轉化爲歌舞形式的情景，而在稍後的武宗時期，文獻顯示《何滿子》仍然還有歌的樣態，這表明何滿子作爲多種音聲技藝的豐富表現和共時並存。前文引王昆吾著指稱敦煌文獻所載何滿子，是爲某大曲「中序」段落，而同樣在敦煌文獻《何滿子》也作爲器樂曲名出現在《五弦琵琶譜》中，葉棟曾將兩者結合，指出：「敦煌歌辭《何滿子》，有長城俠客、獵騎金河、征婦思念等內容四首。這些辭均爲七絕，填入《五弦琵琶譜》同名曲曲調，甚爲妥帖，樂調顯得比較激昂、清亮。」[49]

　　這些是曲子《何滿子》被演化、生發出多種音聲技藝作品的典型例證，而曲子在不斷地被大量運用於豐富的音聲創造的同時，其本體也不斷進行發展、變化。《碧雞漫志》卷四載：

　　　　又薛逢【何滿子】詞云：「擊馬宮槐老，持杯店菊黃。故交今不見，流恨滿川光。」五字四句，樂天所謂一曲四詞，庶幾是也。歌八疊，疑有和聲，如漁父、小秦王之類。今詞屬雙調，兩段各六句，內五句各六字，一句七字。五代時尹鶚、李列亦同此。其他諸公所作，往往只一段，而六句各六字，皆無復有五字者。字句既異，即知非舊曲。樂府雜錄云：「靈武刺史李靈曜置酒，坐客姓駱，唱【何滿子】，皆稱妙絕。白秀才者曰：『家有聲妓，歌此曲音調不同。』召至令歌，發聲清越，殆非常音。駱遽問曰：『莫是宮中胡

二子否。』妓熟視曰：『君豈梨園駱供奉邪。』相對泣下，皆明皇時人也。」[50]

元稹詩作稱曲子《何滿子》為「水調」（南呂商），而據葉棟對《五弦琵琶譜》的研究，為「大食調太簇商」，音階為正聲音階羽（e）、下徵音階商（e）[51]。

從水調歌新聲，到「犯羽含商移調」、敦煌五弦琵琶的大食太簇商，再到王灼時期的「雙調」，所謂「音調不同」者，反映出《何滿子》在宮調上變化。而在詞格上，從《全唐詩》、《全唐詞》、《全宋詞》中載唐宋文人以「何滿子」為題的詞作來看（見下表），《何滿子》也具有多樣性，儘管王灼所謂「字句既異，即知非舊曲」之論，並不完全符合詞曲音樂創作的實際，但是一些詞作在段落、句子、字數上的較大差距，還是可以部分地體現出《何滿子》生發出的多種變體的樣貌。

時代	作者	詞作內容	段/句/字數
唐憲宗	白居易	世傳滿子是人名，臨就刑時曲始成。一曲四詞歌八迭，從頭便是斷腸聲。	1/4/7777
唐文宗、武宗	薛逢	繫馬宮槐老，持杯店菊黃，故交今不見，流恨滿川光。	1/4/5555

[50]《碧雞漫志》卷四「何滿子」，第138—139頁。

[51]葉棟《唐樂古譜譯讀》，上海音樂出版社2001年版，第111頁。音階闡述原文為「古音階羽（e）、新音階商（e）」。

唐昭宗	孫光憲	冠劍不隨君去，江河還共恩深。歌袖半遮眉黛慘，淚珠旋滴衣襟。惆悵雲愁雨怨，斷魂何處相尋。	1/6/667666
五代前蜀	尹鶚	雲雨常陪勝會，笙歌慣逐閒遊。錦里風光應占，玉鞭金勒驊騮。戴月潛穿深曲，和香醉脫輕裘。　方喜正同鴛帳，又言將往皇州。每憶良宵公子伴，夢魂長掛紅樓。欲表傷離情味，丁香結在心頭。	2/各6/上 666666下 667666
五代前蜀	毛文錫	紅粉樓前月照，碧紗窗外鶯啼。夢斷遼陽音信，那堪獨守空閨。恨對百花時節，王孫綠草萋萋。	1/6/666666
五代	和凝	正是破瓜年歲，含情慣得人饒。桃李精神鸚鵡舌，可堪虛度良宵。卻愛藍羅裙子，羨他長束纖腰	1/6/667666
五代後蜀	毛熙震	寂寞芳菲暗度，歲華如箭堪驚。緬想舊歡多少事，轉添春思難平。曲檻絲垂金柳，小窗弦斷銀箏。深院空聞燕語，滿園落花輕。一片相思休不得，忍教長日愁生。誰見夕陽孤夢，覺來無限傷情。	2/各6/上 667666下 667666
五代荊南	林楚翹	城傍獵騎各翩翩，側坐金鞍調馬鞭。胡言漢語真難會，聽取胡歌甚	1/4/7777

		可憐。	
北宋	秦觀	天際江流東注，雲中塞雁南翔。衰草寒煙無意思，向人只會淒涼。吟斷爐香嫋嫋，望窮海月茫茫。　鸞夢春風錦幄，蛩聲夜雨蓬窗。語盡悲歡多少味，酒杯付與疏狂。無奈供愁秋色，時時遞入柔腸。	2/各6/ 上 667666 下 667666
南宋/元	仇遠	舞褵行雲襯步，歌紈片月生懷。歌殘舞罷花困軟，凝情猶小徘徊。鬢滑頻扶墮珥，裙低略露弓鞋。　當日凝香清燕，慣聽八拍三台。謝娘荀令都□老，匆匆好夢驚回。閒指青衫舊淚，空連半股鸞釵。	2/各6/ 上 667666 下 667666

　　上文《碧雞漫志》引《樂府雜錄》「靈武刺史李靈曜」一事中，靈武刺史李靈曜家中的駱供奉、白秀才家中的胡二子，都是樂籍體系中的官屬樂人，他們在地方官員家中進行演藝活動以及敦煌文獻中同時出現曲詞與琵琶譜，不僅說明了【何滿子】在各地搬演的歷史情景，也反映出樂人的流動演藝和不斷自覺地進行創造的狀態（如胡二子「召至令歌，發聲清越，殆非常音」）。不論是靈武刺史李靈曜家宴，還是元稹詩中所言「古者諸侯饗外賓，鹿鳴三奏陳圭瓚。何如有態一曲終，牙籌記令紅螺碗」，表明了這些豐富變化和表現方式，被廣泛用於宴飲俗樂娛樂的場

合。樂籍體系中的樂人們，爲了各種不同用樂需求，不斷地進行創造，由此也將曲子演化出更多、更爲豐富的形式和樣態。而從唐玄宗開元/天寶年間（713—756）何滿子哀歌新聲、天寶之後駱/胡在靈武演藝，到憲宗時（806—820）元/白詩作、文宗時（827—840）阿翹之舞、武宗時（841—846）孟才人絕唱，再到宋人王灼《碧雞漫志》之載述、宋末元初仇遠之詞作，【何滿子】由唐至宋，自宋入元，一路由樂人承載，演化出豐富多樣的音聲樣態。

　　（二）當下眾多民歌、曲藝、戲曲中有著廣泛遺存的【孟姜女】，在敦煌文獻中已有唱詞的記載。而就現有資料來看，其音樂本體上的發展脈絡，至少從明代以降是比較明確的[52]。在眾多包含【孟姜女】的當下的音樂品種中，有相當一部分的「變異形式」，僅從其另有【梳粧檯】、【孟姜女春調】、【哭七七】、【繡花燈】、【揚調】等稱謂就可窺一斑。武俊達在 20 世紀 50 年代曾以揚劇曲牌【梳粧檯】爲例，對山歌、小調到戲曲唱腔的發展過程進行了深入的剖析，[53]不僅比較了江淮、江南地區民歌、曲藝、戲曲中的【梳粧檯】，還涉及到「山西沁源秧歌」、「河北二人臺」、河南曲劇等北方音聲技藝，所論者，既顯示出一致性、相通性的普遍存在，又有著明顯的差異與不同。縱覽當下眾多有關《孟姜女》的研究，可以發現：

[52]周來達《管窺 2500 年孟姜女音樂之傳播》，《音樂探索》2007 年第 1 期。
[53]武俊達《山歌、小調到戲曲唱腔的發展》，喬建中主編/導讀《中國傳統音樂》，上海音樂出版社 2009 年版，第 124—136 頁。

其一，民歌方面，例如方芸《〈孟姜女〉歌系研究》[54]通過對 27 個省的《民間歌曲集成》中萬餘首曲調進行了分析，認爲有 218 首屬於孟姜女曲調。從其研究來看，除了地理分佈上的全國性特徵之外，音樂本體方面，樂句結構則三、四、五，乃至多句都有；調式基本以徵調式爲主，但調式音階則涉及五聲、六聲、七聲。

其二，從曲藝來看，據陳復生統計[55]，山東琴書、安徽琴書、湖北大鼓、徐州琴書、安徽四句推子、雲南揚琴、貴州揚琴、河南小調曲子、揚州清曲等均是以【孟姜女】作爲主要曲牌或基本曲牌。陳先生從「旋律、板式、節奏板眼、過門與間奏、宮調、板式」等六個方面進行了論述，顯示出【孟姜女】在曲藝中變異傳承。譬如「雲貴兩省的揚琴說唱把揚調中的 mi 音（角音）更換爲 fa 音（清角音），或把 la 音（羽音）更換爲 si 音（變宮音）」，即向下屬和屬方向的轉調手法，在貴州揚琴稱「反揚調」、雲南揚琴稱「揚調離黃」，由此衍生不同的唱腔形態。「爲了適應不同劇情不同人物情緒的表現需要，在調性上發生了變異。爲不改變原來的基本曲調，最常用的手法是採用更換某個音以達到目的。」[56]從【孟姜女】到揚調，再到反揚調，反映出宮調理論在曲藝音樂板腔創製中靈活運用的實際情況。

其三，從戲曲形式來看，【孟姜女】在當下所謂杭劇、呂

[54]方芸《〈孟姜女〉歌系研究》，武漢音樂學院 2006 屆碩士畢業論文。
[55]陳複生《孟姜女調在曲藝音樂中的傳承性與變異性》，《民族藝術研究》1988 年第 1 期，第 37—38 頁。
[56]陳複生《孟姜女調在曲藝音樂中的傳承性與變異性》，第 37 頁。

劇、河南曲劇、閩劇、高甲戲、江蘇淮劇、揚州花鼓戲等戲曲劇種中皆有遺存，其變異情況則更為豐富。如在深受福建南音影響的高甲戲中，【孟姜女】變為有變徵、變宮的正聲音階。[57]

　　由小調曲子發展而來的河南曲劇，武俊達曾以揚州清曲藝人王萬青（1899—1967）演唱的【梳粧檯】為參照，將其與河南小調曲子【慢揚調】、【揚調】、【哭揚調】進行比較，結果顯示，河南曲劇在原本為小調曲子的時期，其調式已為七聲音階的徵調式，「哭揚調通過旋律中大量運用小二度音程及同調式下屬調的轉調，以及把小二度音 4（♭7）作適度地延長、強化等方法，來達到表現其悲慟、感歎等情緒的。其次，揚調不僅在一曲中途可作種種調式調性上的變化，有時，它甚至全曲都似轉另一調式中」。[58]可見，小調曲子因曲目內容的需要而發生相應變化，且不僅是板式節奏，在調式調性上的變化也相當靈活和目的性。

　　從以上民歌、曲藝、戲曲等各種形態的例證，可知曲子傳播的傳承兼具一致性與差異性。但是，差異性又絕不等同於隨意性，【孟姜女】展現出的各種差異，在旋法、板式結構、調式調性方面都遵循著一種統一的規範，譬如調式上基本保持徵調式，調式音階則在民歌、曲藝、戲曲各形態中都有五聲、七聲；發展的手法中，如貴州揚琴的「反揚調」、雲南揚琴的「揚調離黃」的宮調轉換，與戲曲的創腔手法、與當下很多傳統器樂形式的轉調手法（以凡代工、以乙代五）甚為一致。

[57] 王耀華《論「腔音列」》（下），《音樂研究》2009 年第 2 期，第 24 頁。
[58] 武俊達《山歌、小調到戲曲唱腔的發展》，第 128 頁。

由此，或可說：一個曲調豐富的「變異形式」，是依託相通
的創作技法所得；而這些相通的創作技法，又使同一曲調生發出
不同的「變異形式」。同理，如果歷時地看，諸如【何滿子】、
【孟姜女】所展現的同曲變異形式，恰是音聲技藝在以制度爲核
心的創造、傳承與傳播中形成豐富樣態的體現；同時，在不同的
音聲技藝形式中，結構、板式、宮調等諸多方面創作技法的一致
性，也反映出制度化管理的積極意義——其既保障了基本技藝技
法的相通，又保障了樂人整體的專業性，從而使其在不同規模、
不同形式的音聲技藝中，自如地運用各種技法進行創造。

第三節　曲子·曲藝·戲曲：曲子在音聲技藝傳承中的「母體」意義（一）

如前文所論，當樂籍體系伴隨政治、經濟等國家制度的需
要，在多個方面全面架構趨於完善的時候，當官員宅邸、秦樓楚
館、茶樓酒肆、勾欄瓦舍中充斥著樂人演藝身影的時候，曲子也
由「漸興」進入到「繁聲淫奏」的時代，其「漸興—稍盛—繁聲
淫奏」，是樂人在樂籍體系的統一管理規範下不斷創承、傳播的
典型例證。筆者之所以花費筆墨著力勾勒樂籍體系下音聲技藝發
生、發展的歷史樣貌，是因爲無論從社會職業的視角，還是通過
文獻爬梳，都足見樂人乃是一切音聲技藝形式的傳承與傳播的核
心與關鍵所在。從創作和傳承的角度看，樂籍體系的制度規範性
和組織性，促成了曲子不同於自然傳承狀態的規範性，其作爲一
種基本技術要求，成爲每一個在籍樂人的必備知識；從音樂體式

結構來看，曲子是「細胞」、「腔體」，是各種音聲技藝形式的構成基礎，兩個方面的結合，使曲子在樂人的創造、傳承、傳播中具有了「母體」的意義。

　　曲子是作爲唐以降眾多音聲技藝的「母體」出現的，其中不僅包含今人所謂曲子、曲藝、戲曲等形式，也包括器樂形式、舞蹈形式等，這一點從前文所舉的【鳳歸雲】、【何滿子】等例中即可窺一斑。本節僅以曲子與曲藝、戲曲等諸多音聲技藝的樣態作爲論述對象，以期說明曲子在樂籍體系承繼下對其後曲藝、戲曲音聲技藝的具體影響。

一、繁聲淫奏與能動創造

　　關於《碧雞漫志》中提出曲子在宋時「繁聲淫奏」的狀態，筆者認爲：其一，是大量曲子在樂籍體系中的不斷產生，形成「繁聲」之勢；其二，是樂人作爲一個時代音聲技藝的主體承載者，不僅使曲子興盛，而且其中必然有一批曲子作爲經典，廣泛流行。這些流行的曲子不斷被樂人演唱，一方面被社會大眾認可、接受、追捧，進而不斷產生大量作品，另一方面又在樂人的創造中不斷地進行新的創造。曲子的繁聲淫奏與樂人的能動創造，是曲子「母體」意義在音聲技藝傳承中基本層面的體現。

　　（一）經典在繁聲淫奏中凸顯。漸興於隋、稍盛於唐的曲子，在宋代已經是「繁聲淫奏」，將現存敦煌曲子詞調與唐代教坊曲及宋詞進行比較，則「在現存可考的 47 個詞調中，有 42 個（大約占全部敦煌曲子的 89%的詞調）均同見於其他兩處；有 39 個（約 83%的比例的詞調）同於教坊曲；有 20 個（約占 43%的比

例的詞調）同見於《花間集》；有 34 個（約占 72%的比例的詞調）同見於宋詞；有 31 個（約占 66%的比例的詞調）兼見於教坊曲和宋詞；有 15 個（約占 32%的詞調）兼同於教坊曲、《花間集》和宋詞。」[59]由於沒有曲譜，僅從曲牌名上不能夠完全說明他們的一致性，但是其中的《望江南》、《菩薩蠻》、《瑞鷓鴣》、《念奴嬌》、《小重山》、《感皇恩》等已經由黃翔鵬通過「曲調考證」研究證明了它們的歷史遺存，至少可以說，曲子的傳承關係是毋庸置疑的。

　　曲子的「繁聲淫奏」得益與樂籍體系下，樂人與文人的互動。杜肇昆曾對宋詞常用詞牌做過詳細的統計分析，歸納出 63 個「多見詞牌」，據出現頻率和作品數量的多寡依次為：浣溪沙、水調歌頭、鷓鴣天、臨江仙 、念奴嬌、菩薩蠻、西江月、滿江紅、點絳唇、清平樂、蝶戀花、水龍吟、虞美人、好事近、減字木蘭花、滿庭芳、朝中措、卜運算元、賀新郎、沁園春、謁金門、浪淘沙、踏莎行、南鄉子、鵲橋仙、漁家傲、青玉案、南歌子、柳梢青、洞仙歌、生查子、醉落魄、暮山溪、木蘭花慢、小重山、如夢令、訴衷情、江城子、瑞鶴仙、阮郎歸、玉樓春、摸魚兒、八聲甘州、感皇恩、眼兒媚、醉蓬萊、憶秦娥、一剪梅、聲聲慢、少年游、千秋歲、霜天曉角、喜遷鶯、永遇樂、行香子、木蘭花、祝英台近、采桑子、漢宮春、風入松、望江南、定風波、風流子。「這 63 個詞牌，出現的頻率為 61.29%， 其作品總數為全書作品的 69.79%。而 63 個詞牌只占詞牌總數的 5.51%。

[59]湯棺《敦煌曲子詞在詞史上的意義》，《唐都學刊》2004 第 3 期，第 36 頁。

這說明百分之五多一點的詞牌，其出現頻率超過了百分之六十，其作品總數接近百分之七十。」「在全宋詞一千多個詞牌群中，真正常用詞牌只有 41 個。這 41 個詞牌出現的頻率為全部詞牌出現頻率的 50.32%；41 個詞牌作品數為全部作品的 59.64%。而 41 個詞牌只占詞牌總數的 3.70%。這就說明：還不到百分之四的詞牌，其出現頻率和作品總數都超過百分之五十以上。因此應該認為這 41 個詞牌就是宋詞中的『常用詞牌』。」 而前 28 個詞牌，「占到了全集作品數的 50.88%，超過半數。這是產生大量作品的詞牌群。」此外，這 63 個詞牌「除了使用人多、作品多，還有一個特徵，就是詞牌使用的時間跨度長。統計過程發現，這些詞牌從宋初始有人用，直到南宋末仍有人用。在北宋到南宋的三百多年裡，這些詞牌一直在沿續，久用不衰。」[60]

　　上述的 63 個詞牌中是根據宋代文人詞作進行的統計，將之與其他音聲技藝所用曲牌進行比較（見附表三），可以發現：有 21 支同名曲牌同時用於諸宮調，如【醉落魄】、【點絳唇】、【滿江紅】、【臨江仙】入仙呂宮，【虞美人】入正宮，【喜遷鶯】入黃鐘宮（黃鐘調），【摸魚兒】、【滿庭芳】、【踏莎行】入中呂調，【定風波】入商調；【暮山溪】、【洞仙歌】、【感皇恩】入大石調；【沁園春】入般涉調；【小重山】入雙調；【水龍吟】、【浪淘沙】入越調；【賀新郎】、【木蘭花】、【青玉案】入高平調；【永遇樂】入歇指調。有 4 支見於北曲，分入仙呂宮（【點絳唇】）、入正呂調（【踏莎行】）、大石調（【暮

[60] 杜肇昆《填詞探要》，北嶽文藝出版社 2001 年版。

山溪】）、入南呂宮（【感皇恩】）；有 14 支見於南曲，分入仙呂宮（【醉落魄】）、黃鐘宮（【點絳唇】）、南呂宮（【滿江紅】、【臨江仙】、【虞美人】、【賀新郎】、【木蘭花】）、正宮（【喜遷鶯】）、大石調（【暮山溪】）、中呂宮（【沁園春】、【青玉案】）、雙調（【小重山】）、越調（【浪淘沙】）、商調（【永遇樂】）；而【點絳唇】、【暮山溪】同見於南北曲。誠然，以上所述只是個案而非當時詞作和諸宮調的全部，也會有所謂「同名異曲」的可能性存在，但「同名」二字本身就足以表明流行曲調在樂人承載中的廣泛使用和豐富創造。

比較的結果顯示出經典的強大生命力和影響力，不僅反映出樂籍體系傳播的廣泛性，也體現了樂人在承載中的創造性和能動性——在不斷地演藝中，根據大眾的口味，不斷地調整和強化曲目，久而久之，出現了大批的大眾耳熟能詳的經典作品；進而，樂人又不斷以這些作品為基礎進行新的創造。

（二）樂人對曲子的能動創造。上述所論，從現實操作層面還有很多具體問題，畢竟不是所有的曲調都適合進行改編或轉為其他形式，所以這 63 個詞牌中有 21 個為諸宮調所用，恰好說明了樂人的能動創造性。不同的音聲技藝因不同需要，對曲子「母體」進行著不同的選擇和加工，這符合音樂創作的實際情況。譬如宋代出現的小唱、嘌唱、纏令、纏達、唱賺等音聲技藝，就是對於曲子能動選擇進行創造的一種體現。耐得翁《都城紀勝》中對這些形式有專門記載：

　　唱叫小唱，謂執板唱慢曲、曲破，大率重起輕殺，故曰淺斟低唱，與四十大曲舞旋為一體，今瓦市中絕無。嘌唱，

謂上鼓面唱令曲小詞，驅駕虛聲，縱弄宮調，與叫果子、唱
耍曲兒為一體，本只街市，今宅院往往有之。……

　　唱賺在京師日，有纏令、纏達。有引子，尾聲為纏令。
引子後只以兩腔互迎、迴圈間用者為纏達。中興後，張五牛
大夫因聽動鼓板中，又有四片【太平令】，或賺鼓板，遂撰
為賺。賺者，誤賺之義也，令人正堪美聽，不覺已至尾聲，
是不宜為片序也。今又有「覆賺」，又且變花前月下之情及
鐵騎之類。凡賺最難，以其兼慢曲、曲破、大曲、嘌唱、耍
令、番曲、叫聲諸家腔譜也。[61]

從這些音聲技藝的形式來看：小唱「謂執板唱慢曲、曲破」
顯然是有如大曲「摘遍」一類的表演。嘌唱「上鼓面唱令曲小
詞，驅駕虛聲，縱弄宮調」則是如一般意義上的唐宋曲子形式，
宋程大昌《演繁露》中稱其為「舊聲而加泛拍者」，表明了曲子
形式與作品本身的創造，如前文所論，這在唐代也有所顯現，可
見乃是創作常態。纏令、纏達、唱賺，更為鮮明地顯現出樂人有
意識地創造行為：纏令是將曲子加了引子；尾聲，纏達則在此基
礎上「以兩腔互迎、迴圈間用」，即是兩首曲子聯綴再加以反復
的形式。所謂「唱賺」，顯然既包含纏令、纏達，又兼有更為複
雜的形式，應當是時人對這類演唱形式的一種總稱。而唱賺中，
既然要「兼慢曲、曲破、大曲、嘌唱、耍令、番曲、叫聲諸家腔
譜」，將上述諸多形式和創作方式融為一體，則必然在作曲技法
和演唱題材內容上有相應較高的要求，這從南宋陳遠靚《事林廣

[61]《都城紀勝》，周峰點校《東京夢華錄》（外四種），第85—86頁。

記》中的賺詞記載以及所謂「變花前月下之情及鐵騎之類」，即可得見。

從這些音聲技藝的具體創作方式來看，無論形式大小，其創作都是以曲子作爲基本對象展開的，而這種創作以及創作後的傳承傳播，又不是隨意的，而是具有相當的規範性。上引《都城紀勝》的這些表述是記錄在「瓦舍眾伎」條目之下的，通過前文的論述即可知其爲地方官屬樂人的主要活動場所，因而必然具有統一的管理和規範，即同於《都城紀勝》中所載「教坊傳學十三部」之意義。

二、曲子與諸宮調

曲子的「繁聲淫奏」，爲其本身的創作和發展提供了更爲豐富的素材，爲藝術上更加成熟、體裁形式更爲豐富、規模更大的音聲技藝，提供創作的基本條件。宋元以降，今人所謂的曲藝、戲曲等眾多音聲技藝開始成爲主流，而這些音聲技藝皆以曲子作爲創作基礎。從創承的角度，曲子提供了三個方面的基礎條件：曲牌、宮調、結構。學界眾多研究都看到了曲子、諸宮調、雜劇、南戲等曲藝、戲曲形式之間的重要聯繫，包括曲牌、宮調、劇本創作等。但是，不應忽略樂籍在其中發揮的重要作用。樂人承載下曲子、曲藝、戲曲之間的密切關聯，是曲子「母體」傳承意義的第二層面。

（一）諸宮調的複雜性。前文辨析曲子之不同於唐詩、宋詞關鍵在於「樂」的考量與「調」的貫穿。從《教坊記》343 首俗樂曲牌到諸宮調，當曲子的創作日趨豐富，「繁聲淫奏，殆不可

數」之時，樂工們不滿足曲子單一演唱的形式，開始將曲子依照
不同宮調的關係分類並串聯起來，在使用中、在保持曲子調關係
和曲子詞格的前提下，將原曲子的文學內容略去，重新填詞用以
敘事、演繹故事。而與之同時代的詩詞，仍舊以獨立個體存在於
文人創作的世界，這也是本書開始便強調的兩者之不同——歌、
曲（曲牌）能夠被串聯，關鍵在於它們音樂上的調體系的確立和
歸屬。這些曲子不是簡單的相加，而是按照不同宮調的系統，進
行敘事。例如：唐大曲《綠腰》（《六麼》）以【六麼令】、
【六麼實催】、【六麼遍】入仙呂宮，《梁州》以【梁州（纏
令）】、【梁州三台】入正宮，《伊州》以【伊州袞（纏
令）】、【伊州令】入大石調；再如【安公子纏令】、【應天長
（纏令）】、【上平西纏令】、【鬥鵪鶉纏令】、【廳前柳纏
令】、【太平賺】、【一枝花（纏）】、【點絳唇（纏令）】
等，諸多音聲技藝經由「摘遍」、「令」、「纏令」等形式，被
「分門別類」歸入不同宮調，實際上是作為曲牌聯綴的「曲牌」
的使用。

　　《夢梁錄》中講「昨汴京有孔三傳編成傳奇靈怪，入曲說
唱」[62]，這說明了樂人不僅具有全面的音樂素養，對於傳奇、故事
也有相當的熟知程度，這一點從當下很多演藝團體改編文學作品
所花費的人力、物力，即可以推知孔三傳當時「編成傳奇靈怪」
並能夠「入曲說唱」的難度。就現存文獻看，說唱諸宮調需要具
備的能力，至少包括：

[62]《夢梁錄》卷二十「妓樂」，周峰點校，第303頁。

其一，宮調系統。從現存諸宮調文本上，以《西廂記諸宮調》爲例，有正宮、道宮、南呂宮、黃鐘宮、大石調、雙調、小石調、商調、越調、般涉調、中呂調、高平調、仙呂調、羽調等14個宮調，基本曲調 151 首（含尾聲），加變體共 444 首。[63]

其二，大量曲牌。就《西廂記諸宮調》、《劉知遠諸宮調》[64]兩個文本來看，所用曲牌（不含尾聲）一百五十餘個：

【仙呂宮】六么令、勝葫蘆、醉落托、繡帶兒、戀香衾、相思會、整花冠、繡裙兒、一斛叉、整乾坤、整金冠、風吹荷葉、賞花時、點絳唇（纏令）、醉奚婆、惜黃花、剔銀燈、醒醐香山會、台台令、滿江紅、樂神令、六么實催、六么遍、哈哈令、瑞蓮兒、河傳令纏、喬合笙、臨江仙、朝天急、喜新春、香山會、天下樂、鳳時春

【正宮】應天長（纏令）、甘草子、文序子、錦纏道、虞美人纏、萬金台、脫布衫、梁州纏令（梁州令斷送）、賺、三台、梁州三台

【黃鐘宮】願成雙、女冠子、快活年、雙聲迭韻、出隊子、快活爾纏令、柳葉兒、侍香金童（纏令）、整乾坤、黃鶯兒、降黃龍袞、刮地風、整金冠令、賽兒令、神仗兒、四門子、喜遷鶯纏令、間花、啄木兒

【中呂調】安公子纏令、柳青娘、酸棗兒、牧羊關、木

[63]楊蔭瀏《中國古代音樂史稿》（上冊），第 318—319 頁。
[64]本書分析使用的諸宮調文本均自《全諸宮調》（朱平楚校點，甘肅人民出版社 1987 年版），以下注略。

笪綏、拂霓裳、香風合纏令、牆頭花、碧牡丹纏令、鵲打兔、喬捉蛇、木魚兒、棹弧舟纏令、雙聲迭韻、迎仙客、滿庭霜、粉蝶兒、古輪台、千秋節、踏莎行、石榴花、渠神令、安公子賺、犯思園、回戈樂

【商調】拋球樂、玉抱肚、定風波、繞池遊

【南呂宮】瑤台樂、三煞、一枝花（纏）、應天長、傀儡兒、轉青山

【大石調】伊州袞（纏令）、蕎山溪、吳音子、梅梢月、玉翼蟬、紅羅襖、還京樂、洞仙歌、感皇恩、伊州令

【般涉調】哨遍（纏令）、耍孩兒、太平賺、柘枝令、牆頭花、夜遊宮、急曲子、沁園春、長壽仙夜、麻婆子、蘇幕遮

【雙調】喬牌兒、文如錦、豆葉黃、攪箏琵、慶宣和、惜奴嬌、月上海棠、御街行、□荷香、倬倬戚、小重山

【越調】踏陣馬、上平西纏令、鬥鵪鶉纏令、青山口、雪裡梅、錯煞、廳前柳纏令、蠻牌兒、山麻秸、水龍吟、看花回、揭缽子、迭字三台、緒煞、渤海令、浪淘沙

【高平調】賀新郎、木蘭花、於樂飛、糖多令、牧羊關、青玉案

【商角調】定風波

【道宮】解紅、憑欄人纏令、賺、美中美、大聖樂、枕幈兒、耍三台、永遇樂、花心動、混江龍

其三，音樂結構。從《西廂記諸宮調》來看，包括：「a·單個曲調的應用，如，（仙呂調）《一斛義》2 曲，（白）。b·一

個曲調，重複二次或二次以上之後，接尾聲，如，（般涉調）《牆頭花》3曲，《尾》（白）。ｃ·同宮調的多個曲調後接尾聲，成《纏令》形式，如，（黃鐘宮《侍香金童纏令》：《侍香金童》2曲，《雙生疊韻》，《刮地風》，《整金冠令》，《賽兒令》，《柳葉兒》，《神仗兒》，《四門子》，《尾》。（《白》）。」[65]

以上三者僅是樂人演唱的必備基本條件，在實際演唱諸宮調時，這些條件不是簡單相加而是有機結合的，因而也更為複雜，難度更大。如：

《西廂記諸宮調》卷一載宮調、曲牌、結構為：

（仙呂調）：【醉落魄纏令】（引辭）、【整金冠】、【風吹荷葉】、【尾】—（般涉調）：【哨遍】（斷送引辭）、【耍孩兒】、【太平賺】、【柘枝令】、【牆頭花】、【尾】、（白）—（仙呂調）：【賞花時】、【尾】、（白）—（仙呂調）：【賞花時】、【尾】、（白）—（仙呂調）：【醉落魄】、（白）—（黃鐘調）【侍香金童】、【尾】、（白）—（高平調）【木蘭花】、（白）—（仙呂調）：【醉落魄】、【尾】、（白）—（商調）【玉抱肚】、【尾】、（白）—（雙調）【文如錦】、【尾】、（白）—（仙呂調）：【點絳唇纏】、【風吹荷葉】、【醉奚婆】、【尾】、（白）—（中呂調）：【香風合纏令】、【牆頭花】、【尾】、（白）—（大石調）：【伊州衮】、【尾】、（白）—（仙呂調）：【惜黃

[65]楊蔭瀏《中國古代音樂史稿》（上冊），第319頁。

花】、【尾】、（白）—（大石調）：【驀山溪】、（白）—
（仙呂調）：【戀香衾】、【尾】、（白）—（般涉調）：【夜
遊宮】、（白）—（大石調）：【吳音子】、（白）【吳音
子】、（白）—（中呂調）：【碧牡丹】、【尾】、（白）—
（中呂調）：【鶻打兔】、【尾】、（白）—（仙呂調）：【整
花冠】、【尾】、（白）—（仙呂調）：【繡帶兒】、【尾】、
（白）—（仙呂調）：【賞花時】、【尾】、（白）—（大石
調）：【梅梢月】、（白）—（大石調）：【玉翼蟬】、
（白）—（雙調）：【豆葉黃】、【攬箏琶】、【慶宜和】、
【尾】、（白）—（正宮）：【虞美人纏】、【應天長】、【萬
金台】、【尾】、（白）—（正宮調）：【應天長】、【尾】、
（白）—（般涉調）：【牆頭花】、【尾】、（白）—（中呂
調）：【牧羊關】、【尾】、（白）—（中呂調）：【碧牡
丹】、【尾】、（白）—（越調）：【上平西纏令】、【鬥鵪
鶉】、【青山門】、【雪裡梅】、【尾】、（白）—（大石
調）：【吳音子】、【尾】、（白）—（般涉調）：【哨遍纏
令】、【急曲子】、【尾】、（白）—（商調）：【定風波】、
【尾】、（白）。

《劉知遠諸宮調》「知遠別三娘太原投事第二」載爲：

（中呂調）：【牧羊關】、【尾】、（白）—（仙呂調）：
【醉落托】、【尾】、（白）—（黃鐘宮）：【雙聲疊韻】、
【尾】、（白）—（南呂宮）：【應天長】、【尾】、（白）—
（般涉調）：【麻婆子】、【尾】、（白）—（商角）：【定風
波】、【尾】、（白）—（般涉調）：【沁園春】、【尾】、

（白）—（高平調）：【賀新郎】、（白）—（道宮）：【解紅】、【尾】、（白）—（仙呂調）：【勝葫蘆】、【尾】、（白）—（正宮）：【錦纏道】、【尾】、（白）—（中呂調）【木笪綏】、【尾】、（白）—（黃鐘宮）：【快活年】、【尾】、（白）—（般涉調）：【哨遍】、【尾】、（白）—（歇指調）【耍三台】、【尾】、（白）—（南呂宮）：【應天長】、【尾】、（白）—（黃鐘宮）：【出隊子】、【尾】、（白）—（中呂調）：【拂霓裳】、【尾】、（白）—（歇指調）：【永遇樂】、（白）—（般涉調）：【沁園春】、【尾】、（白）。

上例《西廂記》全本共有 14 個宮調，而在一卷之中就出現了仙呂調、般涉調、黃鐘調、高平調、商調、雙調、中呂調、大石調、正宮調、越調等 10 個宮調，即使是時期較早的《劉知遠諸宮調》，在一卷之中同樣也出現了 10 個宮調（中呂調、仙呂調、黃鐘宮、南呂宮、般涉調、商角、高平調、道宮、正宮、歇指調），可見，諸宮調之「諸般宮調」所言非虛，而演唱者掌握技能之難度，可窺一斑。

（二）諸宮調中宮調、曲牌等技術要求的社會普遍認同。諸宮調經孔三傳創制之後，在樂籍體系的傳播下，宋金元均為全國普遍之存在。將現存金元兩代的《劉知遠》（殘本，西夏、宋金）、《西廂記》（金末元初）、《天寶遺事》（殘本，元）三本諸宮調進行比較，可以發現：

第一，《劉知遠》與《西廂記》均為 14 個宮調，但《劉知遠》中的歇指調、商角二調，《西廂記》羽調、小石調，均為各

自獨有，而《西廂記諸宮調》的羽調、小石調，又都是僅有一個曲牌。[66]進一步比較《天寶遺事》則發現，只有正宮、中呂宮、南呂宮、仙呂宮、黃鐘宮、大石調、雙調、商調、越調、般涉調等10個宮調， 前述兩本諸宮調各自獨有的歇指調/商角、羽調/小石調，均未出現。

　　第二，據資料統計，「在諸宮調中，共用曲牌二百三十多個，其中，宋金諸宮調用曲牌一百五十個，它們屬於唐宋詞系統。《天寶遺事》（殘曲）新增曲牌八十多個（已除去與宋金諸宮調同名者），它們則屬於元曲系統。」[67]。

　　以上兩點反映出諸宮調發展中的一致性與差異性，這正好從正、反兩面說明了諸宮調經由樂人承載而對「繁聲淫奏」之曲子的不斷接衍、吸收的動態過程，《天寶遺事》中的八十餘首「新增曲牌」，存在兩種可能：或是宋金諸宮調中就有的而未被《劉知遠》、《西廂記》所採用，或是元代新興的流行曲調——但無論如何，樂人創承與傳播的動態過程是可以確定的。

　　而需要注意的是，以上諸宮調的技藝要求，在當時社會環境中是一種普遍要求。如前文所列唐代教坊曲皆有宮調之歸屬，這是諸宮調進行重新編創的「宮調」考量之基礎。

　　前文所舉謝天香、尹溫儀按官員提出的要求進行獻唱填詞演唱的事情，這種場合，樂人常常要請「宮調」、請「曲子名」、

[66]參見鄭祖襄《兩部金代諸宮調作品的宮調分析——兼述與元雜劇宮調相關的問題》，《南京藝術學院學報》2007第4期，第2頁。
[67]龍建國《諸宮調研究》，河北大學2001屆博士學位論文，第46頁。

「乞腔調」、「乞嚴韻」，其反映出的是一種曲子曲牌、宮調的社會普遍認同，儘管這種「認同」集中於以文人等具有一定音樂修養的群體，但它對樂人看來卻是必須掌握的也昭示出曲子作為「母體」廣泛傳播的重要意義。

（三）孔三傳是樂人能動創造的代表。以上所述之諸宮調遺本，儘管不是孔三傳所做，而宋金元三代諸宮調在宮調及曲牌的使用上也有所差異，但諸宮調的複雜與縝密顯而易見。如上，在樂人們的創造下，已經是曲名與新內容之間不搭界的曲牌，經宮調系統化之後而呈現新的樣式，諸宮調的里程碑意義正在於此。從現實演出的層面看，作為「一人多角」的諸宮調，要演繹故事，至少要諳熟上述的宮調關係、曲牌曲調以及結構體式。而從創造條件和實現過程看，宮調體系、大量曲牌、傳奇故事，是作為必備條件出現的。孔三傳依照某種規律性和演繹故事的需要使既有的宮調系統化，進而形成了一個新的音聲技藝，這是一件極具專業水準的創造行為。可以設問：沒有爛熟於心的大量曲牌，沒有深諳宮調的扎實功底，何以能夠有如此重大的創造？孔三傳雖「首創諸宮調」，但作為一種新的音聲技藝形式，沒有專業層面的支持、認可、學習和傳承，沒有大量專業樂人的廣泛傳播，又何以使「士大夫皆能誦之」？

現存諸宮調反映出：孔三傳確實具有高超說唱技藝和深厚音樂理論功底的專業樂人，應當說他是中國傳統音樂的發展歷程中與後世魏良輔一樣舉足輕重的樂籍中人；隋唐以降漸趨成熟的樂籍制度（尤其是輪值輪訓制及對樂人技藝的一系列規定性標準）為其創造打造了堅實的技術基礎和良好的創承機制；而如果能夠

看到樂籍體系的創承、傳播機制，就不難理解澤州孔三傳在汴京行藝之事，乃是樂籍體系管理下樂人流動性的表現。孔三傳「編成傳奇靈怪，入曲說唱」，將所有學到的曲牌系統化——這不僅需要勇氣和智慧，也是樂籍體系發展使然。

（四）由曲子曲體變化產生的曲藝形態。歷史上曲藝形式中，與諸宮調所不同的，諸如俗講、鼓子詞一類，則是對於個別曲子的針對性運用，譬如前文提到的【十二時】、【五更轉】等就被廣泛地運用於俗講之中，而從其曲體結構來看，這種針對使用促使曲子本身體式發生變化，是曲子曲體變化的一種體現。而鼓子詞，作為宋代典型的曲藝形式之一，同樣也是對個別曲子的針對性使用，限於文獻，當下所見的僅有北宋趙德璘《元微之崔鶯鶯商調蝶戀花詞》和《蔣淑貞刎頸鴛鴦會》（其年代學界尚存疑），其中，趙德璘詞著「通篇體裁是由一段散文的講說和一段曲調的歌唱輪流相間而成；全篇這樣的輪流相間，共十二次；曲詞只用一個，即《蝶戀花》，隨著故事的發展，也反覆歌唱了十二次。」[68]而《蔣淑貞刎頸鴛鴦會》，「其韻文部分以十篇《醋葫蘆》小令組成之」「和趙德璘之引用《鶯鶯傳》原文，似沒什麼兩樣。」[69]

隋唐以降的曲藝形式，絕非始於諸宮調、俗講、鼓子詞三種，但是僅從這些曲藝形式中，既可以看到大量曲子曲調的彙集，也可以看到曲子發展手法（如曲牌聯綴、變異等）的運用，

[68]楊蔭瀏《中國古代音樂史稿》（上冊），第 311 頁。
[69]鄭振鐸《中國俗文學史》，商務印書館 2005 年版，第 309 頁。

這些都昭示出前文所論「曲子在創造中的『母體』意義」，而曲子作爲專業樂人的必備基礎，也使其具有著傳承上的「母體」意義。

　　（五）曲子在曲藝與戲曲轉化中的「母體」意義。曲子豐富的曲調曲牌被諸宮調所承繼，而諸宮調之所以成爲一種新的音聲技藝形式，不僅是如曲子詞一般「去掉舊詞換新詞」、「舊瓶裝新酒」，更重要的是在此基礎上開始演繹故事，按照不同的人物形象、性格來創作使用各種曲牌。諸宮調不是簡單地把一些曲牌串起來「唱一唱」了事，無論是《西廂記》還是《劉知遠》都是講述故事的（即情節性），演繹故事時，所使用曲牌還是原來的，但演唱內容已經由單一化的曲子個體變爲故事情節需要的有機組成部分——其帶來的是，曲調規範性的更加嚴格，使用性、指向性的更加明確。

　　諸宮調對於戲曲產生和發展的直接影響，是學界的一種普遍共識。[70]鄭振鐸《中國俗文學史》稱：「『雜劇』乃是諸宮調的唱者，穿上了戲裝，在舞臺上搬演故事的劇本」。[71]而通過對《教坊記》、《劉知遠》、《西廂記》、《張協狀元》、《宦門子弟錯立身》、《小孫屠》等不同時代的不同種類的曲牌統計比較，[72]可

[70]如王國維《宋元戲曲史》、鄭振鐸《中國俗文學史》、孫玄齡《元散曲的音樂》、龍建國《諸宮調研究》、呂文麗《諸宮調與中國戲曲形成》、程暉暉《秦淮樂籍研究》等論著均有論述。

[71]鄭振鐸《插圖本中國文學史》，作家出版社 1957 年版，第 635 頁。

[72]詳見前注所列學者論著中的統計，以及本書附錄表三《諸宮調與部分音聲技藝之曲牌對照表》。

以看出曲子—諸宮調—雜劇的承繼關係，大量相同的曲牌說明了諸宮調這種「將曲牌依照不同宮調系統有規律地組合起來使用」的音樂創作方式及其曲牌被宋元戲曲所接衍；同時，各種形式宮調、曲牌之間的差異性又恰恰反映出樂籍體系下樂人能動性創承的一面。

《張協狀元》載：

（末上白）【水調歌頭】……（再白）【滿庭芳】暫息喧嘩，略停笑語，試看別樣門庭，教坊格範，緋綠可全聲。酬酢詞源謨砌聽，談論四座皆驚，渾不比乍生後學，謾自逞虛名。《狀元張葉傳》前回曾演，汝輩搬成。這番書會，要奪魁名。占斷東甌盛事，諸宮調唱出來因廝羅響，賢門雅靜，仔細說教聽。（唱）【鳳時春】……（白）……（唱）【小重山】……（白）……（唱）【浪淘沙】……（白）……（唱）【犯思圍】……（白）……（唱）【繞池游】……（白）……似恁唱說諸宮調，何如把此話文敷演。後行腳色，力齊鼓兒，繞個攛掇，末泥色繞個踏場。[73]

《張協狀元》記載的「諸宮調」，反映出的是樂人截取流行的諸宮調唱段，以「曲子」「曲牌」方式，重新組合進入戲曲形式，這種「拿來」使用的狀態，同大曲以「摘遍」形式進入諸宮調一般，這是分解與重組曲子「細胞」的過程，而專業樂人則是這一過程的執行者。這種「拿來」使用的創造手法，與大曲「摘

[73]《張協狀元》，錢南揚《永樂大典戲文三種校注》，中華書局 1979 年版，第 1—12 頁。

遍」入諸宮調是相類的。

由此進一步引申，學界公認的雜劇—南北曲—昆曲，直至當下眾多所謂「劇種」，各種音聲技藝之間的密切聯繫，同樣昭示出樂人爲主體的創造與傳承。在樂籍體系的保障下，曲子「母體」不斷地在諸多方面（曲牌、宮調、唱詞、伴奏等）進行彙集與供給，並最終成爲多種音聲技藝在多方面相通性之特徵。這是筆者下文將要討論的問題，也是曲子「母體」在音聲技藝創造、傳播、傳承中更深層面的意義彰顯。

第四節　曲子·曲藝·戲曲：曲子在音聲技藝傳承中的「母體」意義（二）

談到戲曲，縱觀其歷史，成熟之形態有宋金雜劇、南戲、元雜劇、南北曲、四大聲腔、東柳西梆等，似乎差異性普遍存在；而一種普遍認識是宋元以降戲曲之發展脈絡集中體現在地域差異上。前文論述指出：樂籍體系保障下，樂人傳承是以一致性爲前提的。這在南北曲中也有體現。曲子在樂籍承載下對其後眾多音聲技藝發揮著「母體」作用，如大量同名曲牌在不同形式中的使用。由此，生發出的一系列問題是：戲曲聲腔發展中「南北曲」存在的差異性與一致性，應該如何認知？雜劇、南戲與「南北合腔」有著怎樣的發展脈絡？進而，戲曲聲腔在歷史發展中是怎樣一種狀態？諸如昆腔、弋腔等主流聲腔與其他聲腔又是怎樣一種關係？樂人如何承載戲曲多聲腔？戲曲聲腔又如何搬演於社會？

結合曲子在諸多音聲技藝創造與創承上的「母體」意義加以

認知，可以在既有研究上生發出更多有益的探討，這也是對曲子「母體」意義更深層面的一種思考。

一、從「南北曲」到「南北調合腔」

　　從樂籍視角來看，宋元以降的所謂「南北曲」，是政權割據下導致的樂籍體系分立而後各自發展的結果；所謂「南北調合腔」，則是隨政權統一，樂籍體系合併、重建的結果。其實，無論北宋還是南宋，抑或是遼、金、元，雖然都城不同，但樂籍均在。特別是各級地方官府都有官屬樂人群體，雖歸屬不同，但制度下的整體構架少有變化，各種引領潮流的風格樣態會不斷顯現出動態之融合。從宋雜劇，到金雜劇、南宋「永嘉戲曲」，再到元雜劇、南北調合腔、南北合套所展現出的，是樂籍體系下樂人不斷納入、創造、傳承、傳播的動態過程。這其中，曲子在創造與傳承上的規範性與普適性，仍然是樂人遵循的基本要求，而無論是歷史上的多聲腔，還是當下所見的多劇種，其曲牌上的使用（包括唱腔與器樂曲牌），具有普遍的相通性。樂人承載戲曲聲腔的豐富發展，是曲子「母體」傳承意義的又一層面。

　　（一）「南北曲」之一致性

　　「南北曲」在音樂本體上具有諸多一致性，學界早有共識，茲略舉要如下：

　　就「南北曲」曲名而言，據孫玄齡的分析相同者不在少數，如【滾繡球】、【餘音】、【千秋歲】、【天下樂】、【齊天樂】、【紅芍藥】、【步步嬌】、【尾聲】、【出隊子】、【青玉案】、【後庭花】、【浣溪沙】、【青哥兒】、【鮑老催】、

【步步嬌】、【沉醉東風】、【川撥掉】、【二郎神】、【刮地風】、【桂枝香】、【紅繡鞋】、【黃鶯兒】、【集賢賓】、【江兒水】、【節節高】、【錦上花】、【普天樂】、【神杖兒】、【水仙子】、【太平令】、【四塊玉】、【剔銀燈】、【梧桐樹】、【小桃紅】、【一機錦】、【玉抱肚】等[74]。

蔡際洲曾論證南北曲之共同特徵有:「(一)南北曲均以羽調式為主,在曲牌總數上占絕對優勢。(二)以 1a、mi、do 或 1a、mi、re 為調式骨幹音。(三)以商音下行級進至羽音及其變化形態由羽音下行級進至角音為典型的旋法特徵」[75]。

關於南北曲之音階,黃翔鵬指出[76]:「過去不少人認為:南曲用五聲,北曲用七聲,『南北合套』就是五聲與七聲逐曲相間。但從具體材料來看,這種說法不大合乎事實。」「絕對地把『南』看作五聲、把『北』看作七聲,這是後世(即明以後,筆者注)人弄出來的理論,與更早的歷史真實情況並不相符。」戲曲界如傅雪漪也同樣指出:「北曲是由七聲音階組成,南曲是五聲聲音階組成,實際上只有昆山腔的南曲是五聲音階,而其他的南曲如弋陽腔、青陽腔、各地的高腔、福建的南音、泉腔、梨園戲、廣東的潮腔等等,雖然都是南曲系的音樂,但是都不屬於五

[74]相關統計參見孫玄齡《元散曲的音樂》,文化藝術出版社 1988 年版;項陽《永樂欽賜寺廟歌曲的劃時代意義》,《中國音樂》2009 年第 1 期。

[75]蔡際洲《「遼金北鄙」遺音與南北曲音樂之淵源》,《音樂理論與音樂學科理論》上海音樂出版社 2007 年版,第 90 頁。

[76]黃翔鵬《怎樣確認〈九宮大成〉元散曲中仍存真元之聲》,《戲曲藝術》1994 第 4 期,第 84—85 頁。

聲音階，昆山腔的南曲儘管在音階的骨幹音上沒有 4、7，但是行腔潤腔沒有 4、7 是不可能的。不過，主幹譜上是不標寫的。」[77] 傅先生最後的結論顯然還是承認南曲實際也是七聲音階，不過是在譜面書寫上「不標寫」而已。

由此可見，南北曲在音樂本體所展現的一致性與相通性是非常明顯的。

（二）雜劇、南戲在樂籍體系中之演化

雜劇，在兩宋時期被奉爲教坊十三部之正色，可見其在當時的流行狀態。北宋爲金國所滅，宋朝廷南遷。這使得原本統一的樂籍體系，一分爲二，各自成爲劃江而治的兩個「國家」的樂籍體系。由於北宋時全國統一下，雜劇是各地樂人承載、全國流行的音聲技藝，儘管政治格局導致樂籍體系的分割，但樂人技藝的統一性仍然存在。

當金國與南宋兩國對峙的時候，雜劇在兩個「國家」都是作爲官方樂人承載的基本技藝，如《三朝北盟會編》載：「金人索元宵燈燭於劉家寺，放上元，請帝觀燈。尼堪斡里雅布張筵會，召教坊樂人大合樂，藝人悉呈百戲。露臺弟子祗應，倡優雜劇羅列於庭，宴設甚盛。」[78] 南宋之雜劇興盛，則從《武林舊事》卷十載「官本雜劇段數」之「官本」一稱，可知雜劇在南宋諸多音聲技藝中的地位。其是代表官方統一管理的戲曲形式。與此同時，

[77] 談龍建《傅雪漪談〈九宮大成南北詞宮譜〉》，第 26 頁。

[78]（宋）徐夢莘《三朝北盟會編》卷七四，文淵閣影印《四庫全書》（第 350 冊），第 592 頁。

為後世稱作「南戲」的「永嘉戲曲」，則體現出南宋樂籍體系
「選擇、推薦、加工」的納新與創造的重要作用。

宋劉塤《水雲村稿》卷四「詞人吳用章傳」載：

> 吳用章，名康，南豐人，生宋紹興間。敏博逸群，課舉
> 子，業擅能名而試不利，乃留情樂，以舒憤鬱。當是時去南
> 渡未遠，汴都正音教坊遺曲，猶流播江南，用章博采精探，
> 悟徹音律，單詞短韻，字微協諧……用章歿詞，盛行於時不
> 惟伶工歌妓以為首唱，士大夫風流文雅者，酒酣興發輒歌
> 之……至咸淳，永嘉戲曲出，潑少年化之，而後淫哇盛，正
> 音歇，然州里遺老猶歌用章詞，不置也，其苦心蓋無負矣。[79]

元劉一清《錢塘遺事》卷六「戲文誨淫」載：

> 湖山歌舞，沉酣百年，賈似道少時，挑撻尤甚，自入相後，猶
> 微服間或飲於妓家。至戊辰、己巳間，《王煥》戲文盛行都下。[80]

明祝允明《猥談》載：

> 南戲出於宣和之後，南渡之際，謂之「溫州雜劇」，予
> 見舊牒，其時有趙閎夫，題述名目，如《趙貞女蔡二郎》
> 等，亦不甚多。[81]

《南詞敘錄》載：

> 南戲始於宋光宗朝，永嘉人所作《趙貞女》、《王魁》
> 二種實首之，故劉後村有「死後是非誰管得，滿村聽唱蔡中

79 （宋）劉塤《水雲村稿》卷四，文淵閣《四庫全書》本。

80 （元）劉一清《錢塘遺事》卷六，文淵閣《四庫全書》本。

81 （明）祝允明《猥談》，《續說郛》本。

郎」之句。或云：「宣和間已濫觴，其盛行則自南渡，號曰
『永嘉雜劇』，又曰『鶻伶聲嗽』。」[82]

「汴都正音教坊遺曲，猶流播江南」反映出北宋政權南遷的社
會環境中，樂籍體系仍然在南部發揮著作用。劉塤以「盛行於時不
惟伶工歌妓以為首唱」來形容吳用章詞作在當時的流行程度，恰恰
反映出伶工歌妓們常常是音聲技藝的「首演（唱）」，是引領時代
潮流的主體力量。將上述材料關於南戲的年代做一個大致排列：宋
徽宗宣和（1119—1125）、宋光宗（1190—1194）、宋度宗咸淳
（1265—1274），戊辰（1268）、己巳（1269）即在咸淳年間。而
相應地，從「宣和間已濫觴」到「自南渡」以「永嘉雜劇」、「永
嘉戲曲」為稱，比照「雜劇為正色」的事實，既然在「雜劇」或
「戲曲」之前加「永嘉」二字，顯然是區別早已全國流行的原有
「雜劇」形式，這至少表明「南戲」在當時已經很有可能被樂籍體
系所納入——《南詞敘錄》中認為「『永嘉雜劇』興，則又即村坊
小曲而為之，本無宮調，亦罕節奏，徒取其畸農、市女順口可歌而
已，諺所謂『隨心令』者，即其技歟？」[83]

所謂「隨心令」者即是一種被樂籍體系納入之前（或納入初
期）的一種狀態。此時之「永嘉雜劇」，其本身還是一種類似後
世相對於「官戲」所稱之「土戲」的狀態，而由「村坊小曲」到
「王煥戲文盛行都下」，則是地方戲曲形式進入樂籍體系進而成

[82]（明）徐渭《南詞敘錄·敘文》，《南詞敘錄注釋》（李復波、熊澄宇注
釋），中國戲劇出版社 1989 年版，第 5 頁。
[83]（明）徐渭《南詞敘錄·敘文》，第 15 頁。

爲「流行」的過程。從光宗到度宗五、六十年的時間裡，其間樂人的不斷創承與傳播，文人們或「飲於妓家」，或浸於「湖山歌舞」，廣泛地接觸音聲技藝也同時促使其進行創作，由此帶動了「南戲」的發展，周德清《中原音韻》載：「南宋都杭，吳興與切鄰，故其戲文如《樂昌分鏡》等類，唱念呼吸，皆如約韻。」[84]充分說明南戲也有著一套規範的文本創作標準和一個龐大的文人創作群體。

仿若咸淳時的「淫哇盛，正音歇」與「《王煥》戲文盛行都下」，已經是一種社會普遍流行的狀態，而這場「流行」的引領者自然是「伶工歌妓」的樂籍一群。所謂「淫哇盛，正音歇」顯得過於絕對，儘管「州里遺老猶歌用章詞」不是單指雜劇，但舊有的流行音聲技藝，也不可能陡然間銷聲匿跡，更何況「雜劇」作爲宋代教坊之正色，在樂籍體系還是樂人首要掌握的基本技藝。故而，雜劇與南戲在南宋同時流行才應當是一種歷史常態。

1234 年，金爲元滅，此時的南宋恰是南戲納入樂籍體系，趨於興盛的時期；而北方金國的樂籍體系已經全然由元接管，這爲其後所謂雜劇與南戲、北曲與南曲之爭埋下了伏筆。戲曲界的研究表明，元統一之後「北曲」在南方也有流行。[85]筆者認爲這種情況是元代統一南北後，官方制度規定下，樂籍體系全國化統一管理的必然結果。在元的國度內，不論是曾經的南宋還是金，其樂

[84]（元）周德清《中原音韻》，中國古典戲曲論著集成（1），第 219—220 頁。

[85]如俞爲民《元代南北戲曲的交流與融合》（上），《山西師大學報》（社會科學版），2003 年第 1 期。

人必然要納歸元代樂籍體系統一進行管理和重新分配。因而《南詞敘錄》所謂「北方雜劇流入南徼」實質是樂籍體系隨政治格局變化的一種調整。由於元代統治者為北方民族，最先佔領的也是金國，之後是南宋，再加之南北文化差異的影響（尤其是語言），在樂籍體系中，金代之官屬樂人及其承載的音聲技藝，必然首先轉化為元代樂籍體系的構成主體。元滅金是在 1234 年，時為南宋理宗端平元年，由此到 1279 年南宋為其所滅，尚有 45 年的時間，這段時間裡恰是南戲在南宋納入樂籍並逐漸興盛的時期，故而當元人入江南之時，見到的是「南戲尚盛行」的局面。而在北方，比照《錄鬼簿》可以發現，正好是鍾嗣成自稱「前輩名公才人」的雜劇創作時期。這折射出元代官方樂籍體系構建與運轉的發展脈絡。

　　當元代統一全國，國家機器全面運轉，樂籍體系必然開始新的「納新—創承—傳播」，所謂「南戲」者也就必然被納入其中，畢竟其原本就已是統於南宋樂籍體系下的官方戲曲形式。正如俞為民所言：「『南戲』之名，肯定是北方人給它取的名，因為南方人不會將本地的事物、早已在南方流傳的戲文稱為『南戲』的。……只有北方人來到南方後，為了將它與北方的北曲雜劇相區別，才在『戲文』前面加上『南曲』二字，簡稱『南戲』。因此，在當時杭州的戲曲舞臺上，一方面是原有的南戲繼續流傳，另一方面是北曲雜劇的傳入並流行，正是這一特定的環境給南北兩種不同的戲曲形式造成了交流的機會，使得兩者在劇碼、劇本形式、腳色體制及語言風格等方面都產生了交流與融

合。」[86]這種的「交流與融合」必然是統於樂籍體系之下的，這是元代對「正色樂人」的官方規定使然。

《錄鬼簿》載：

> 沈和甫，名和，杭州人。能詞翰，善談謔，天性風流，兼明音律。以南北調合腔，自和甫始，如《瀟湘八景》、《歡喜冤家》等，極為工巧。後居江州，近年方卒，江西稱「蠻子關漢卿」者是也。[87]

關於「南北調合腔」始自沈和甫之說，筆者認為：無論文人如何創作，付諸表演實踐的必是「正色樂人」，而音樂又是戲曲的關鍵因素，沒有音樂，「戲曲」何以為「戲曲」？因此只有當樂人在音樂等方面進行了創造性的試驗與實踐之後，才有所謂真正意義上的戲曲「南北調合腔」，否則最多只能是戲文創作上的「南北」之論。這既是樂籍制度使然，也是創作邏輯使然，畢竟相比南北文人在文化心理（如南宋遺民抵觸情緒）、語言用韻南北差異等多方面的巨大差異而言，曾經在一個樂籍體系管理下形成的音樂上的一致性，為樂人的改造、創立提供了更為的便利條件。而這種融合畢竟需要一段時間的磨合才可能出現，況且南戲與雜劇本身以各自獨有的體式、風格，並存於樂籍體系之內也是常理，譬如北曲所存如【呆骨朵】、【哈剌那阿孫】、【也都苦巴里迷失】、【兀沙格】、【兀突干底里曼】、【納木兒賽罕】、【樂木兒塔哈】、【拍兒答爾刺思】、【也不羅】、【忽

[86] 俞為民《元代南北戲曲的交流與融合》（上），第 57 頁。

[87] （元）鍾嗣成《錄鬼簿》，《中國古典戲曲論著集成》（2），第 121 頁。

都白】、【倘古歹】、【阿納忽】、【葛兒打你葉】、【阿沽令】、【忽賽尼】、【底里曼】等曲牌[88]，顯然是受元代北方文化之影響。由於割據，南北兩地，不同的地域文化、民族文化不斷地被納入體系，進而形成風格上的典型特徵，【呆骨朵】、【哈刺那阿孫】等明顯帶有北方少數民族文化特徵的曲名，顯示出曲子作為「母體」不斷納入、融合的特點，這使得其具有了不同文化進入的印記。

綜上可見，南北曲的產生與樂籍體系在不同政權中設立有很大關係。當然，這並不意味著樂籍體系不存在豐富性的創造。從南北曲到南北調合腔，這個過程是與樂籍體系的發展相一致的。而不論是金院本、南戲，還是元雜劇、南北調合腔，樂籍體系一直不斷地納入新的音聲樣態；上述的諸戲曲形式的結構方式，又無一不是以曲牌聯綴作為基礎的，曲子在其中彰顯出不斷彙集與輸送的「母體」意義。

二、樂籍體系之多聲腔承載

如上文所言，南北曲的形成與發展在很大程度上是樂籍體系使然，前文論述了區域中心在樂籍體系創承與傳播中的重要作用。需要強調的是，政權的更迭，政治中心的位移，確實使得樂籍體系在整體上（如統治者）發生變化，但是地方官府中的音樂機構及其樂人群體，又同時具有相對的穩定性，畢竟樂人的職業和廣泛的用樂需求，不會因改朝換代而消失。而既有的區域中心

[88] 參見項陽《永樂欽賜寺廟歌曲的劃時代意義》。

所擁有的樂籍文化，也不會因新興的區域中心的出現而消失。既有的與新興的區域中心，其樂籍文化是一種並行不悖向前發展的狀態。由此，一方面是國家意義上的整體變化，一方面是地方官府音樂機構的相對穩定，兩廂作用，導致了不同區域內，同屬樂籍體系的音聲技藝有所側重和不同，這也是樂籍體系豐富性的一種體現。

南北調合腔意味著戲曲形式的新創造。那麼，豐富的戲曲形式，尤其是戲曲歷史上出現的多種聲腔，如何在樂籍體系中被承載？歷代的主流聲腔與多種聲腔之間又有著怎樣關聯？儘管諸多聲腔表現出豐富性與差異性，但是應當注意到，無論歷時的多聲腔，還是共時的多劇種，在曲牌的使用上仍然具有相當程度的一致性，這一點充分說明了樂籍體系承載下曲子在戲曲音聲創承發展中重要的「母體」意義。

（一）曲子「母體」與戲曲多聲腔樣態

1．戲曲發展的多聲腔特點。元後期統於樂籍體系之內的戲曲樣態，在樂人的創造中出現了所謂的「南北調合腔」，但這並不意味著原有技藝的銷聲匿跡。多種戲曲聲腔應是並行不悖地發展狀態，中間雖時有集眾家之長、脫穎而出者，但並不能因此就說某種戲曲聲腔消失殆盡。

元代雜劇雖風靡全國，但南戲依舊傳承且不乏佼佼者。《青樓集》載：

> 龍樓景、丹墀秀：皆金門高之女也。俱有姿色，專工南戲。龍則梁塵暗簌，丹則驪珠宛轉。後有芙蓉秀者，婺州

人，戲曲小令不在二美之下，且能雜劇，尤為出類拔萃云。[89]

龍、丹二人不僅是樂籍中之佼佼者，而且還以南戲為「專工」，可見南戲在樂籍體系中有著明確的傳承，而芙蓉秀顯然是一位身兼數藝的優秀的知名樂人。這些均反映出元代樂籍體系中的戲曲傳承是多種聲腔形式並存的，它們為官方統一管理、樂人統一承載，具有「官戲」的意義。

明魏良輔《南詞引正》云：

> 北曲與南曲大相懸絕，無南腔南字者佳；要頓挫，有數等。五方言語不一，有中州調、冀州調、古黃州調，有磨調、弦索調，乃東坡所傳，偏於楚腔。唱北曲，宗中州調者佳。伎人將南曲配弦索，真為方底團蓋也。關漢卿云：「以小冀州調按拍傳弦，最妙。」[90]

《雨村夜話》載稱《絃索辯訛》云：

> 南曲則大備於明，明時雖有南曲，祗用絃索官腔。[91]

徐渭《南詞敘錄》稱：

> 今昆山以笛、管、笙、琵按節而唱南曲者，字雖不應，頗相諧和，殊為可聽，亦吳俗敏妙之事。或者非之，以為妄作，請問《點絳唇》、《新水令》，是何聖人著作？今唱家稱「弋陽腔」，則出於江西，兩京、湖南、閩廣用之；稱「餘姚腔」者，出於會稽，常、潤、池、太、揚、徐用之；

[89] 《青樓集》，《中國古典戲曲論著集成》（2），第32頁。

[90] 《南詞引正》，俞為民、孫蓉蓉編《歷代曲話彙編·明代編》（第一集），黃山書社2009年版，第527頁。

[91] 《雨村夜話》，《中國古典戲曲論著集成》（8），第7—8頁。

稱「海鹽腔」者，嘉、湖、溫、台用之。惟「昆山腔」止行於吳中，流麗悠遠，出乎三腔之上，聽之最足蕩人，妓女尤妙此，如宋之嘌唱，即舊聲而加以泛豔者也（今宿倡曰「嘌」，宜用此字）。隋唐正雅樂，詔取吳人充弟子習之，則知吳之善謳，其來久矣。[92]

沈寵綏《度曲須知》上卷《曲運隆衰》載：

而詞俱南，凡腔調與字面俱南，字則宗洪武而兼祖中州；腔則有海鹽、義烏、弋陽、青陽、四平、樂平、太平之殊派。[93]

王驥德《曲律·論腔調》云：

數十年來，又有弋陽、義烏、青陽、徽州、樂平諸腔之出，今則石台、太平梨園幾遍天下，蘇州不能與角十之二三。其聲淫哇，不分調名，亦無板眼，又有錯出其間流為「兩頭蠻」者，皆鄭聲之最，而借爭腹趨癡好，靡然和之。甘為大雅罪人，世道江河，不知變之所極矣。[94]

湯顯祖《宜黃縣戲神清源師廟記》：

此道有南北，南則昆山，之次為海鹽，吳浙音也。其體局靜好，以拍為之節。江以西弋陽，其節以鼓，其調喧。至嘉靖而弋陽之調絕，變為樂平，為徽青陽。[95]

上述多條文獻反映出樂人承載多聲腔系統作為一種傳統的延

92 《南詞敘錄·敘文》，第 35 頁
93 《度曲須知》，《中國古典戲曲論著集成》（5），第 198 頁。
94 《曲律·論腔調》，《中國古典戲曲論著集成》（4），第 117—118 頁。
95 《宜黃縣戲神清源師廟記》，《歷代曲話彙編·明代編》（第一集），第 609 頁。

續。從「明時雖有南曲，只用弦索官腔」到「伎人將南曲配弦索」，勾勒出了戲曲聲腔逐一納入體系的動態過程。而中州調、冀州調、黃州調、弋陽腔、海鹽腔、餘姚腔、昆山腔……則是因「五方言語不一」而出現了多種聲腔形態。

明代都城初設於南京，朱棣時才遷都北京，因此南京在相當長時間內作為陪都，是僅次於北京的政治文化中心，並且如前文所言，由於地理位置上的優勢，江淮地區是歷代樂籍體系重要的區域中心之一，因而在承載樂籍文化與音聲技藝，也最為突出。江淮地區不僅本身積累了歷代豐富的音聲技藝，並且由於歷代樂籍文化影響，樂人的整體素質也較高。[96]需要特別強調的是，南京作為明代陪都，是當時南都教坊之所在。江淮地區這兩個突出的方面，使得南都教坊具有不可比擬的樂籍文化優勢，加之南都教坊是僅次於北京之宮廷教坊的組織機構，因此也是彙集和傳播音聲技藝的重要「集散」中心，不僅能夠彙集更多的音聲技藝，還可以更高效地傳播各種音聲技藝。所以，有明一代，相對於北方的北曲之「中州調」、「冀州調」而言，江南一帶也集中而不斷地出現諸如弋陽腔、海鹽腔、餘姚腔、昆山腔等多種聲腔，這是明代南都教坊之重要意義，更是樂籍體系區域中心優勢之體現。

2‧曲子是多聲腔生發中的「母體」。「聲腔」者，「指由某一地區形成和發展起來的、具有濃厚地方特色的某種類型的戲曲腔調和唱口。」 而「腔調」，則是「指戲曲音樂在某一地區或某些地區廣泛傳唱的基礎上逐漸形成一種特定音調體系。」「腔調

[96]程暉暉《秦淮樂籍研究》對該地區樂籍文化有專論。不贅。

與聲腔是不同的概念，聲腔是大概念，腔調內涵於聲腔，一種聲腔可以包括若干腔調。」[97]一個聲腔產生之初必然帶有區域性與地方性的特徵。從中州調、冀州調、弋陽腔、海鹽腔、餘姚腔、昆山腔等名稱上，可以很明確體現這種聲腔的地域性特點。

當一種聲腔出現並被納入樂籍體系之後，樂人對其改造與傳習，這是戲曲聲腔區域性發生與「官語化」的意義所在。值得注意的是，上述《南詞引正》稱北曲中有「中州調」、「冀州調」、「黃州調」等諸調，又稱「唱北曲，宗『中州調』者佳。」「中州調」、「冀州調」、「黃州調」等諸調儘管有差別，但既然是「宗『中州調』者佳」，則表明這種北曲是可以用「中州調」、「冀州調」、「黃州調」等來演唱的。

《中原音韻》載：

> 悉如今之搬演南宋戲文唱念聲腔。……南宋都杭，吳興與切鄰，故其戲文如《樂昌分鏡》等類，唱念呼吸皆如約韻……惟我聖朝與自北方，五十餘年，言語之間，必以中原之音為正……。[98]

可見，所謂「中原之音為正」顯然是針對「唱念呼吸」的字音字韻而言的。「周德清《中原音韻·起例》曰：『欲作樂府必正言語，欲正言語必宗中原之音。樂府之盛之備之難，莫如今時。其盛則自縉紳及閭閻歌詠者眾。其備則自關、鄭、白、馬一新製作，韻共守自然之音，字能通天下之語，字暢語俊，韻足音

[97]吳心雷主編《中國崑劇大辭典》，南京大學出版社 2002 年版，第 17 頁。
[98] （元）周德清《中原音韻》，第 219—220 頁。

調。」[99] 由之審視「中州調」、「冀州調」、「黃州調」等，諸「調」之不同當是更多是「腔」之不同，而非音樂主體之不同。

魏良輔《曲律》中稱「曲有兩不雜：南曲不可雜北腔，北曲不可雜南字。」其表述以「北腔」對「南字」，明顯是基於地方文化差異的行腔咬字上的討論。須注意，這些新生「調」的最大區別是基於地方風格上產生的「（腔）調」，而非是側重曲子曲牌等方面的不同。當然，「腔調」的產生必然會影響曲牌曲調的變化，也必然存在對曲子「母體」中大量曲牌的能動選擇使用的問題。但曲子「母體」的意義仍是非常明顯的。

從另一角度看，不論是哪種戲曲聲腔，能夠快速地進入體系並被進一步推廣，除了樂籍體系自身高度組織化的管理之外，本身既有的大量曲子曲牌、編創手法等諸多方面的相通性是非常重要的（前文「南北曲」一致性的比較，即可爲證）。從筆者對部分典型劇種的唱腔及器樂曲牌所做的大致比較來看（見附錄表四、五），川劇昆腔、川劇高腔、贛劇高腔中的唱腔曲牌名有很多是一致的，昆腔、高腔、皮黃、梆子等諸腔的代表性劇種的器樂曲牌名也有相當程度的一致性。儘管多有「同名異曲」的情況，但是名稱使用的一致本身就必然連帶引發出「緣何一致」的問題。除了考慮到某劇種在歷史上多聲腔融合的層面外，這種一致性與相通性，還在一定程度上反映出歷史上多聲腔之間（尤其是樂籍體系爲主體承載的全國流行的戲曲聲腔）的密切聯繫。樂籍體系統轄之下，樂人們已經學習和積累了大量曲子曲牌，這既是教習

[99]（清）王奕清主編《康熙曲譜·卷首》，嶽麓書社 2000 年版，第 1 頁。

的基本要求，也是創作改造的基礎。這爲一個新的聲腔進入體系
之後，樂人的學習、改造、傳承等諸多方面，奠定了基礎。這是
曲子「母體」所具有的重要作用。雖然，筆者這裡的統計是基於
當下劇種名稱的意義，但其折射出的卻是曾經的曲牌流行狀態。
而這些所謂的劇種曲牌本身，則是在樂籍制度解體後由樂人承載
積澱在各地所成。

　　3·當下劇種源流顯現的曲子「母體」意義。儘管樂籍制度在
清雍正元年（1723）得以廢止，樂籍體系在官方制度的層面似乎
已經瓦解（筆者認爲事實上是轉化爲隱性體系，詳見後述），但
這種多聲腔的發展作爲一種傳統卻一直被傳承。審視當下眾多劇
種，可以發現很多在成形之初，有相當一部分是多聲腔的歷史樣
態。蔡際洲《皮黃腔的流布與影響》中統計出全國 52 個受皮黃腔
影響的戲曲劇種，「流布的行政區域包括全國各地，即 34 個省、
市、自治區、特別行政區和海外的有關華僑聚居地」，如果除去
全國流行的京劇以外，「其他各地方劇種的流布範圍則包括：
鄂、皖、贛、湘、川、陝、滇、黔、浙、粵、瓊、閩、桂、晉、
魯、豫、京、滬、蘇、冀、港、澳、台等 23 個省市自治區和特別
行政區以及東南亞、大洋洲、美洲等地。」[100]這些劇種形成於明
清兩代者無一例外均是多聲腔並存，且集中於高腔、昆曲、西
皮、二黃、梆子、羅腔等聲腔。

　　《揚州畫舫錄》卷五「新城北錄下」載：

[100]蔡際洲《皮黃腔的流布與影響》，載《音樂理論與音樂學科理論》，上海
音樂出版社 2007 年版，第 190 頁。

　　兩淮鹽務，例蓄花、雅兩部，以備大戲。雅部即昆山
腔，花部為京腔、秦腔、弋陽腔、梆子腔、羅羅腔、二黃
腔，統謂之「亂彈」。[101]

焦循《花部農譚》載：

　　梨園共尚吳音。花部者，其曲文俚質，共稱為「亂彈」者
也，乃余獨好之。[102]

錢泳《履園叢話》卷十二《藝能》「演戲」條載：

　　梨園演戲，高宗南巡時為最盛，而兩淮鹽務中尤為絕
出。例蓄花、雅兩部，以備演唱，雅部即昆腔，花部為京
腔、秦腔、弋陽腔、梆子腔、羅羅腔、二簧調，統謂之亂彈
班。余七八歲時，蘇州有集秀、合秀、擷芳諸班，為昆腔中
第一部，今絕響久矣。演戲如作時文，無一定格局，只須酷
肖古聖賢人口氣，假如項水心之何必讀書，要像子路口氣，
蔣辰生之訴子路於季孫，要像公伯寮口氣，形容得像，寫得
出，便為絕構，便是名班。近則不然，視《金釵》、《琵
琶》諸本為老戲，以亂彈、灘王、小調為新腔，多搭小旦，
雜以插科，多置行頭，再添面具，方稱新奇，而觀者益眾；
如老戲一上場，人人星散矣，豈風氣使然耶？！[103]

　　李、焦二人為清乾隆年間的文人，錢泳（1759—1844）則主
要生活在嘉慶、道光年間，由此可見，樂人在解籍之後依舊保持

[101]（清）李斗《揚州畫舫錄》，中華書局1960年版，第107頁。

[102]（清）焦循《花部農譚》（影印本），上海古籍出版社1995年版。

[103]（清）錢泳《履園叢話》，清道光十八年（1838）刻本。

著承載多聲腔音聲技藝的傳統，樂籍體系轉化爲一種隱性的制度，繼續發揮作用。

這種多聲腔的特點中有一點特別值得注意——時調小曲的不斷納入。宋元雜劇對曲子的接衍自不必說，前述南戲有如《南詞敘錄》所言，原本是「村坊小曲而爲之，本無宮調」，納入體系後逐漸發展，風靡南宋全國；而明代諸多曲牌聯綴體的聲腔形式，對時調小曲多有納入。如沈德符《萬曆野獲編》卷二十五《詞曲》「時尚小令」載：

> 元人小令，行於燕趙，後浸淫日盛，自宣、正至成、弘後，中原又行《鎖南枝》、《傍妝台》、《山坡羊》之屬。……自茲以後，又有《耍孩兒》、《駐雲飛》、《醉太平》諸曲，……嘉隆間，乃興《鬧五更》、《寄生草》、《羅江怨》、《哭皇天》、《乾荷葉》、《粉紅蓮》、《桐城歌》、《銀紐絲》之屬，自兩淮以至江南，漸與詞曲相遠，不過寫淫情態，略具抑揚而已。比年以來，又有《打棗竿》、《掛枝兒》二曲，其腔調約略相似，則不問南北，不問男女，不問老幼良賤，人人習之，亦人人喜聽之。以至刊佈成帙，舉世傳誦，沁入心腑。其譜不如從何來，真可駭歎！又《山坡羊》者李、何二公所喜，今南北詞俱有此名，但北方惟盛《愛數落山坡羊》，其曲自宣、大、遼陳三鎮傳來，今京師妓女，慣以此充弦索北調。其語穢褻鄙淺，並桑濮之音，亦離去已遠，而羈人遊婿，嗜之獨深，丙夜開樽，爭先招致。而教坊所隸箏秦等色，及九宮十二，則皆不知爲何物

矣。俗樂中之雅樂，尚不諧里耳如此，況真雅樂乎。[104]

上述所列《鎖南枝》、《傍妝台》、《山坡羊》、《耍孩兒》、《駐雲飛》、《醉太平》、《鬧五更》、《寄生草》、《羅江怨》、《哭皇天》、《乾荷葉》、《粉紅蓮》、《桐城歌》、《銀紐絲》，皆為明代曾流行一時的曲子，而比對《九宮大成》及明人劇作則顯然均收入其間，這些曲子在樂人承載傳播的同時，也不斷地將其納入諸如戲曲等形式中，從而不斷創造更加豐富新穎的作品。前例《履園叢話》中稱「以亂彈、灘王、小調為新腔，多搭小旦，雜以插科，多置行頭，再添面具，方稱新奇」，就充分說明這個問題。比照皮黃腔劇種的流布[105]，此種情形亦然：

劇種名稱	形成時間	形成地點	所唱腔調	流布地區
柳子戲	明末清初	魯西南、豫東、冀南毗鄰地區	俗曲柳子、高腔、昆曲、羅羅、皮黃等	山東、河南及蘇北、冀南、皖北一帶
贛劇	明末清初	江西東北部	二黃、南梆子、昆曲與民歌	安徽蕪湖一帶

[104] （明）沈德符《萬曆野獲編》，文化藝術出版社1998年版，第692頁。

[105] 該表為蔡際洲《皮黃腔的流布與影響》「皮黃腔流布情況一覽表」（第186—190頁），此處為部分摘錄並按形成時間做了調整。

徽劇	清初	安徽南部	吹腔、撥子、四平、西皮、二黃、昆曲等	皖、蘇、浙、贛、閩、湘、鄂、粵及北京上海等地
粵劇	清代初葉	廣東廣州	梆子（西皮）、二黃、昆曲、民間小調	廣東、廣西南部、港澳及東南亞、大洋洲、美洲等廣東籍華僑聚居地
滇劇	清代	云南	絲弦、襄陽（西皮）、胡琴（二黃）、雜調	云南
西秦戲	清代	廣東海豐	正線、西皮、二黃、小調	廣東東部、福建南部、臺灣、香港和東南亞華僑聚居地
安康八岔戲	清末	陝西安康	陽八岔、陰八岔、筒子、二黃、小調	陝西安康地區
大筒戲	清末	陝南及鄂北毗鄰地區	花鼓小調、漢調、二黃	陝西安康、旬陽、漢陰及湖北毗鄰地區
南劍戲	清末	福建南平	西皮、二黃、南詞、北詞、小調	福建南平一帶

			北路、南路（西皮、二黃）、七句半、小曲	廣西南寧、柳州、河池地區
絲弦戲	清末	廣西	北路、南路（西皮、二黃）、七句半、小曲	廣西南寧、柳州、河池地區
蛤蟆嗡	清末	山西夏縣	蓮花調、陽高調、二黃調等	山西夏縣、平陸、河南靈寶等地
黔劇	1956 年	貴州黔西一帶	清板、二板、苦稟、揚調、二黃等	貴州貴陽、遵義、畢節等地

上表時間跨度從明末清初到 1956 年，包含了樂籍制度解除前後時期。這些分散於全國各地的所謂「劇種」，聲腔之中無一例外都含有二黃、西皮，而清初之前者又皆含有昆曲；同時，這些劇種無一例外都有時調小曲的納入。這些現象表明：一方面，明末清初，樂籍制度存續期間，樂籍體系統一管理之下高腔、昆曲等戲曲聲腔全國普遍性地存在；清中葉以後，儘管樂籍禁除，但是樂籍體系仍然發揮作用，因而二黃、西皮等聲腔仍然具有全國普遍性。另一方面，列表充分說明了戲曲聲腔對時調小曲的廣泛吸收，根本上講，這是樂籍體系的創承機制使然，是樂人能動選擇曲子，不斷進行創造的體現。

作為一個時期的「流行音樂」，時調小曲被納入樂籍體系，成為戲曲聲腔的來源，這是曲子「母體」不斷彙集的表現。隋唐以降樂籍體系建立所形成的創作傳統，使得這種「不斷彙集」成為傳統，也使得這種聲腔創造形成一種鮮明的規律性——即體系

內音聲技藝的普遍一致，與不斷納入新事物，進而產生新形式和新作品的創作狀態。

（二）樂人能動創造與主流聲腔的傳承

如前文所言，戲曲的發展具有著一種多聲腔並存的特點，當然，這並不等於說聲腔之間的發展是平行而無差異的。隨著時代的發展，不同的社會環境、需求，必然出現不同的主流音聲技藝。各種聲腔之間必然會有適應時代需求者成爲主導，而這種「主導」必然並隨著時代的不同而有所變化。比若宋金之雜劇、南宋之南戲、元雜劇、明之南北曲、明清之昆曲、清後期之京劇，均是樂籍體系之中一個時代多聲腔形態之主導，這是樂人順應時代的要求，不斷地進行創造的結果，是樂籍體系不斷「選擇、推薦、加工」的納新與創造的表現。

1·從元至明，雜劇與南戲雖然同爲樂人承載之聲腔形式，但雜劇顯然是主流。《南詞敘錄》載：

> 元初，北方雜劇流入南徼，一時靡然向風，宋詞遂絕，而南戲亦衰。順帝朝，忽又親南而疏北，作者蝟興，語多鄙下，不若北之有名人題詠也。永嘉高經歷明，避亂四明之櫟社，惜伯喈之被謗，乃作《琵琶記》雪之，用清麗之詞，一洗作者之陋，於是村坊小伎，進與古法部相參，卓乎不可及已。相傳：則誠坐臥一小樓，三年而後成。其足按拍處，板皆爲穿。嘗夜坐自歌，二燭忽合而爲一，交輝久之乃解。好事者以其妙感鬼神，爲創瑞光樓旌之。我高皇帝即位，聞其名，使使徵之，則誠佯狂不出，高皇不復強。亡何，卒。時有以《琵琶記》進呈者，高皇笑曰：「五經四書，布、帛、

菽、粟也，家家皆有；高明《琵琶記》，如山珍海錯，貴富家不可無。」既而曰：「惜哉，以宮錦而制鞋也。」由是日令優人進演。尋患其不可入弦索，命教坊奉鑾史忠計之。色長劉杲者，遂撰腔以獻，南曲北調，可於箏琶被之。然終柔緩散戾，不若北之鏗鏘入耳也。

　　元末明初，高則誠苦心三年完成《琵琶記》，顯示出文人對於音聲技藝創造的主動參與性。但是，北曲雜劇作爲全國性主流聲腔的地位仍然未有大的動搖，而「南曲則大備於明，初時雖有南曲，只用弦索官腔」。 由此可知，當時主流聲腔還是要以北曲「弦索官腔」爲遵的，即便是用了《琵琶記》的南曲戲文，但是「尋患其不可入弦索」，所以「命教坊奉鑾史忠計之。色長劉杲者，遂撰腔以獻，南曲北調，可於箏琶被之。」然而終究還是由於南曲風格上「柔緩散戾，不若北之鏗鏘入耳也」，在樂籍推行上仍不能與北曲相比。

　　《客座贅語》卷九「戲劇」條載：

　　　　南都萬曆以前，公侯與縉紳及富家，凡有宴會，小集多用散樂，或三四人，或多人，唱大套北曲，樂器用箏、琵琶、三弦子、拍板。若大席，則用教坊打院本，乃北曲大四套者，中間錯以撮墊圈、舞觀音，或百丈旗，或跳隊子。後乃變而盡用南唱，歌者抵用一小拍板，或以扇子代之，間有用鼓板者。今則吳人益以洞簫及月琴，聲調屢變，益爲悽惋，聽者殆欲墮淚矣。大會則用南戲，其始止二腔，一爲弋陽，一爲海鹽。弋陽則錯用鄉語，四方士客喜閱之；海鹽多官語，兩京人用之。後則又有四平，乃稍變戈陽而令人可通

者。今又有昆山，校海鹽又為清柔而婉折，一字之長，延至數息，士大夫票心房之精，靡然從好，見海鹽等腔已白日欲睡，至院本北曲，不啻吹篪擊缶，甚且厭而唾之矣。[106]

《萬曆野獲編》卷二十五《詞曲》「北詞傳授」載：

自吳人重南曲，皆祖昆山魏良輔，而北調幾廢，今惟金陵存此調。然北派亦不同，有金陵、有汴梁、有雲中，而吳中以北曲擅場者，僅見張野塘一人，故壽州產也，亦與金陵小有異同處。[107]

從明人顧起元《客座贅語》中的表述，可以得知，明萬曆（1573）之前，北曲仍然是以絕對的主流聲腔形式出現在「公侯與縉紳及富家」等諸多演藝場合（所）。至少在萬曆年間，北曲尚有金陵、汴梁、雲中三派，如前文章節所論，這三個地方中汴梁、雲中是王府封地，而金陵則是南都教坊之所在，因而樂籍體系之主流音聲，肯定是必備。明萬曆前的北曲傳承狀態，顯示出樂籍全國化體系強大的保障力量和絕對優勢，試想：舉國家力量來保證和規範樂人主流音聲技藝的承載，其穩定性地傳承與傳播是可想而知的。同樣是由於樂籍體系，其本身所具有的不斷納新的動態創承機制，使得新的音聲技藝不斷地產生，而南曲的創造從明初高則誠《琵琶記》創作與教坊樂工「南曲北調」「箏琶被之」，樂籍體系已經開始了對南曲的全面改造和推廣，而其後相繼出現的《太和正音譜》、《洪武正韻》以及「北葉中原，南遵

106 （明）顧起元《客座贅語》，中華書局 1987 年版，第 303 頁。

107 （明）沈德符《萬曆野獲編》，第 691—692 頁。

洪武」等一系列與戲曲聲腔密切相關的總結性的論著，都可以視作推動南、北曲各自發展的積極因素和良好基礎。而即使所謂的「南九宮」之名實尚存質疑，或稱其有著強烈的民族情緒等人文因素，[108]但至少其在客觀上促進了南曲向主流聲腔的發展；更何況南曲作爲樂籍體系下樂人統一承載的音聲技藝，即便沒有所謂「南九宮」，仍必有與北曲相通的一套音樂本體，因爲這是樂籍體系管理下的統一規範，是「三千小令，四十大曲」之類的作爲專業樂人的基本要求使然，這也是筆者前文論及二者一致性的關鍵所在。

　　2・興起於明代中後期的昆山腔，今天以「昆劇」形式流存，素來被視作中國戲曲的活化石。「因爲昆劇的淵源來自宋、金、元時代的南戲和雜劇，而它所唱的曲子，基本上繼承了南曲、北曲的傳統。」[109]作爲一種明清之後最爲重要的聲腔之一，其影響尤爲深遠。而審視其由興起到全國流行並生發出多種聲腔支系的發展過程，則顯然是樂籍體系下樂人不斷創造的結果。

　　明祝允明在《猥談》中說：

　　　　南戲出於宣和之後，南渡之際。謂之溫州雜劇。予見舊牒，有趙閎榜禁，頗著名目。如《趙貞女蔡二郎》等，亦不甚多。以後日增，今遂遍滿四方，輾轉改益，蓋已略無音律

[108]參見鄭祖襄《「南九宮」之疑——兼述與南曲譜相關的諸問題》，《中國音樂學》2007年第2期；黃翔鵬《怎樣確認〈九宮大成〉元散曲中仍存真元之聲》，《戲曲藝術》1994年第4期。

[109]趙景深《〈昆劇發展史〉序》，載胡忌、劉致中《昆劇發展史》，中國戲劇出版社1989年版，第1頁。

腔調。愚人蠢工，徇意更變。妄名如餘姚腔、海鹽腔、弋陽
腔、昆山腔之類，趁逐悠揚，杜撰百端，真胡說耳。[110]

祝氏之論是站在南宋南戲的立場，所言未免過於「僵化」。音聲
技藝本身就應當是不斷發展的，「輾轉改益」才能促使其不斷地
具有活力，殊不知沒有這些被其稱爲「愚人蠢工」的在籍樂人
「徇意更變」，又怎會有其之後所見「餘姚腔、海鹽腔、弋陽
腔、昆山腔」之豐富。

多聲腔系統中，樂人們在樂籍體系下，以諸如「四十大曲，
三千小令」之類基本技藝要求等作爲基礎，掌握諸多音聲技藝，
在不斷地演出實踐中，汲取各種既有音聲技藝之優點，創造出新
的音聲技藝。魏良輔、張野塘對於昆山腔的改創，即是如此。

余懷《寄暢圓聞歌記》載：「良輔初習北音，紐於北人王友
山，退而縷心南曲，足跡不下樓十年。當是時，南曲率平直無意
致。良輔轉喉押調，度爲新聲，疾徐高下清濁之數，一依本宮。
取字齒唇間，跌換巧掇，恒以深邈助其爲淚。吳中老曲師如袁
髯、尤駝者，皆瞠乎自以爲不及也。」[111]

宋直方《瑣聞錄》：「野塘，河北人，以罪發蘇州太倉衛，
素工弦索。……昆山魏良輔者，善南曲，爲吳中國工，一日至太
倉聞野塘歌，心異之，留聽三日夜，大稱善，遂與野塘定交。時
良輔五十餘，有一女亦善歌，諸貴人爭求之，不許，至是竟以委

110 （明）祝允明《猥談》，《續說郛》本。
111 （清）余懷《寄暢圓聞歌記》，（清）張山來《虞初新志》卷四，周光培
等校勘《筆記小說大觀》（14），第 236 頁。

野塘。又說：野塘既得魏氏，並習南曲，更定弦索章節，使之南音相近，並改三弦式，身稍細而其鼓圓，以文木制之，名曰弦子。」[112]

上述材料扼要地記述了魏良輔創制新腔的過程，關於這段歷史，乃為學界共識。筆者想著重強調的是，魏良輔本身乃是「吳中國工」，也即統歸南都教坊所管，王友山則顯然是另一位樂籍中「北曲」之佼佼者。魏良輔「初習北音」與「縷心南曲」，表明他本身具有較為全面的音樂基礎，這種基礎是樂籍中人的普遍要求，上述王友山、張野塘、魏良輔無一例外，皆通「北音」「弦索」，這是北曲作為樂籍體系主流聲腔的體現。從所謂「昆山腔止行於吳中」（《南詞敘錄》）到沈德符稱「自吳人重南曲，皆祖昆山魏良輔，而北調幾廢」，實際上就是新聲腔發生、發展、凸顯，進而成為主流聲腔的過程。以魏良輔、張野塘為代表的樂籍群體能動地創造，「轉喉押調，度為新聲，疾徐高下清濁之數，一依本宮」，在原來掌握的南北曲等多種音聲技藝的基礎上，進行不斷地創新。其中，對原有主流聲腔的接衍也是非常關鍵和重要的一個環節。俞為民《元雜劇在昆曲中的流存》從劇本題材、字韻到曲調及其組合，再到演唱形式等多方面充分論證了這一點，指出：「昆曲將元雜劇的劇碼全本改編或選取單折，繼續在舞臺上流傳；雜劇所用的曲調及其聯套形式也為昆曲繼承，但根據昆曲的劇本體制，發生了一些變異；昆曲在演唱雜劇所採用俚歌北曲時，也採用了依字定腔的形式。」「明清直至近

[112] （清）宋直方《瑣聞錄》，清善本（抄本）。

代，元雜劇借助昆曲舞臺，維持了其藝術生命力；同時，昆曲也因吸收了元雜劇的劇碼、曲調等，豐富了其自身的藝術魅力，而昆曲對元雜劇的繼承，既有沿襲，又有變革。」[113]昆山腔發展中，北曲作為風行上百年、在當時頗為成熟的主流聲腔形態，對於昆山腔是有相當重要的影響的。僅從曲牌來源上看，現代昆曲中還可以聽到的，有 101 個，而通過對《九宮大成》（由昆曲樂工周祥鈺、鄒金生編）曲譜的考證，則仍至少有 263 個是北曲曲牌[114]。

　　另一方面，文人的參與創造也推動了新聲腔的快速發展，畢竟戲曲文本也是非常重要的關鍵所在。例如明代戲劇家梁辰魚（伯龍），《漁磯漫鈔·昆曲》載：「昆有魏良輔者，造曲律，世所謂昆腔者，但良輔始。而梁伯龍獨得其傳，著《浣紗記》傳奇，梨園子弟喜歡之。」[115]徐石麟《蝸亭雜訂》稱：「梁伯龍風流自賞，修髯美姿容，身長八尺，為一時詞家所宗，豔歌清引，傳播戚里間，白金文綺，異香名馬，奇伎淫巧之贈，絡繹於途，歌兒舞女，不見伯龍，自以為不祥也。」[116]

　　梁辰魚之創造，對於昆曲的發展，一定意義上，起到了催化劑的作用。而在樂人爭相採用，廣泛傳播的過程中，也成就了梁

[113]俞為民《元代雜劇在昆曲中的流存》，《江蘇大學學報》（社會科學版）2006 年第 1 期，第 69、76 頁。

[114]孫玄齡《元散曲的音樂》（上冊），文化藝術出版社 1988 年版，第 7 頁。

[115]（清）雷琳《漁磯漫鈔》，（清）汪秀瑩、清莫劍光輯，掃葉山房 1913 年（石印本）。

[116]（清）焦循《劇說》卷二，續修四庫全書影印本，上海古籍出版社 1995 年版。

辰魚的一世盛名。吳梅村詩云：「里人度曲魏良輔，高士塡詞梁伯龍」恰可作爲樂籍體系與文人互動創造的一種寫照。

　　相比魏良輔等人的改創，昆山腔的源起當然要早很多，但是正如南戲的興盛一樣，進入體系之前雖在一地流行，但仍只是「止於吳中」的狀態。而「吳中國工」魏良輔、張野塘等人的創造是樂籍體系納入的一種標誌，既然是「國工」則顯然不是一般意義上的樂籍等閒之輩，吳中位於蘇州，轄於明代南都教坊之內——這是昆山腔全國流行、梁辰魚《浣紗記》能夠爲「梨園子弟喜歡之」的關鍵之處。南京作爲明代南方一地的政治、經濟、文化中心，其南都教坊是僅次於宮廷教坊的音樂機構，由此，改創後的昆山腔，通過輪訓教習傳承給各地樂人，進而實現全國各地搬演的傳播狀態。

　　昆曲在明清時的全國流傳乃爲學界共識，這裡當然不能排除自然傳播的重要作用，但是如此廣泛的傳播面和相對短的時間內實現的全國流行，更主要的還是依靠樂籍體系的傳播。這一點從明萬曆年間刊印的「官腔」劇本即可爲證。《中國昆劇大辭典》載：「經魏良輔革新後的昆腔在明神宗萬曆年間已傳播到南北各地，被士大夫獨尊爲戲曲的正宗，得到官方的承認，稱爲官腔。例如萬曆二十三年（1595）胡文煥編選出版的《群音類選》標舉的『官腔類』劇本，還有『南北官腔』《大明春》，就是指昆腔本子」。[117]此與《武林舊事》在「官本雜劇段數」之「官本」，如出一轍，皆爲樂籍體系下戲曲主流聲腔的官方用樂底本。

[117]吳心雷主編《中國昆劇大辭典》，第 19 頁。

（三）曲子「母體」意義在劇種形成中體現

由前述，戲曲聲腔的發展在歷史上是以樂籍體系爲承載的多聲腔並存的狀態，其中每個時期又都會有主流聲腔作爲流行和主導。而曲子「母體」不斷彙集與供給，成爲戲曲聲腔發展的重要動力。那麼，從中國傳統音樂遺產的角度看，歷史中多聲腔狀態與當下劇種的形成之間有著怎樣關聯？曲子作爲「母體」在這種轉化中如何實現彙集與供給？戲曲形式在功能性用樂中的表現與之有何關係？……所有這些設問，皆是基於樂籍體系與曲子「母體」承載之上的拓展性的思考，某種程度上，這也是曲子「母體」在音聲技藝傳承方面的一種引申層面的意義體現。

1・官戲在祭祀用樂中的凸顯。樂籍體系，作爲國家制度，其對於音聲技藝發生、發展的保障無疑是強大的，這也是曲子得以實現「母體」意義的重要內在支撐。以功能用樂的視角來看，則會發現樂籍體系的建立是基於禮俗兩個方面的構建與發展，戲曲作爲宋元以降最爲重要的音聲技藝形式，自然具有著功能性用樂的特徵。

《澤州戲曲史稿》錄「五聚堂碑文」載：

早年「官戲」一役，每歲猶只萬壽節、文昌宮、關帝廟、城隍廟、火神、馬王等廟數處而已；近來增至六十餘台。……道光三十年（1850 年）六月初六日在澤州府投遞。初七日先發硃諭一紙。十五蒙批：查演戲酬神，例所不禁。惟稱『官戲』每年增至六十餘台，內有不在祀典者二十台應行裁除。至稱爾等輪流支差，以昭平允……應支「官戲」列後：……

　　　　大清龍飛咸豐元年歲次辛亥，正月朔日，澤州府五屬戲

班同勒。[118]

碑文中所列乃是道、咸年間的事情，「以正祀典事」而「早年

『官戲』一役，每歲猶只萬壽節、文昌宮、關帝廟、城隍廟、火

神、馬王等廟數處而已」，顯然說明了官方祭祀的傳統，其祭祀

者，是由樂人們「輪流支差」的「官戲」。而這個「早年」，至

少在明代已有明確的官方規定。既有研究中，已經明確至晚在明

代吉禮已經在中祀、小祀的層面上「樂用教坊」，[119]循此思路向

上追溯，可以發現宋代祭祀中，樂用教坊的情況已經出現。《東

京夢華錄》卷八「六月六日崔府君生日二十四日神保觀神生日」

條載：

　　　六月六日，州北崔府君生日，多有獻送，無盛如此。二

十四日，州西灌口二郎生日，最為繁盛。廟在萬勝門外一里

許，敕賜神保觀。二十三日，御前獻送後苑作與書藝局等處

製造戲玩，如球杖、彈弓、弋射之具、鞍轡、銜勒、樊籠之

類。悉皆精巧，作樂迎引至廟。於殿前露臺上設樂棚，<u>教坊</u>

<u>鈞容直作樂，更互雜劇舞旋</u>。太官局供食，連夜二十四盞。

各有節次至二十四日，夜五更爭燒頭爐香，有在廟止宿夜半

起以爭先者。天曉，<u>諸司及諸行百姓獻送甚多</u>。其社火呈於

露臺之上，所獻之物，動以萬數，<u>自早呈拽百戲</u>。如上竿、

[118] 李近義《澤州戲曲史稿》，山西人民出版社 1989 年版，第 31—32 頁。

[119] 詳見項陽《小祀樂用教坊，明代吉禮用樂新類型》（《南京藝術學院學

報》2010 年第 3、4 期）、《明代國家吉禮中祀教坊樂類型的相關問題》

（《音樂研究》2012 年第 2 期）等。

> 趯弄、跳索、相撲、鼓板小唱、鬥雞、說譚話、雜扮、商
> 謎、合笙、喬筋骨、喬相撲、浪子雜劇、叫果子、學像生、
> 掉刀、裝鬼、砑鼓牌棒、道術之類，色色有之。至暮呈拽不
> 盡，殿前兩幡竿，高數十丈，左則京城所，右則修內司，搭
> 材分占。上竿呈藝解，或竿尖立橫木，列於其上，裝神鬼，
> 吐煙火，甚危險駭人，至夕而罷。[120]

崔府君是中國神話傳說中的重要人物，自唐以降歷代朝廷也多有
加封，宋元尤甚。《宋大詔令集·典禮》載有「崔府君封護國顯
應公詔」，在「地示、山川、雜記」條下，與諸「山川」同列
[121]；元時封其為「齊聖廣佑王」[122]。據王頲《宋、元代神靈「崔
府君」及其演化》的詳細考述，可知在宋、金、元時期，崔府君
在全國各地多有「祀廟」[123]，今山西陵川縣禮儀鎮東北尚有金代
重建（原為唐建）崔府君廟。從《東京夢華錄》中的描述來看，
「御前獻送後苑作與書藝局等處製造戲玩」、「教坊鈞容直作
樂」、「太官局供食」、「諸司」，這種祭祀用樂應顯然是官方
行為，尤其是「太官局供食」，比照《宋史·職官志》[124]顯然具

[120]（宋）孟元老《東京夢華錄》，第 53 頁。

[121]《宋大詔令集》卷一三七《典禮》，中華書局 1962 年版，第 485 頁。

[122]《元史》卷一六《世祖本紀》，中華書局 1976 年版，第 340 頁。

[123]王頲《宋、元代神靈「崔府君」及其演化》，《社會科學》2007 年第 3 期。

[124]《宋史》卷一六四載：「太官令：掌膳羞割烹之事。凡供進膳羞，則辨其
名物，而視食之宜，謹其水火之齊。祭祀共明水、明火，割牲取毛血牲體，
以為鼎俎之實。朝會宴享，則供其酒膳。凡給賜，視其品秩而為之等。元祐
初，罷太官令。二年復置。」（中華書局 1977 年版，第 3891 頁）

有官方性質的。依唐以降國家吉禮用樂制度來看，崔府君作爲國家用樂承祀對象，是可以確定的。

從用樂方式來看，「教坊」、「雜劇」、「百戲」提示出祭祀樂用教坊的豐富的音聲技藝形式。而比照明清所謂「官腔」、「官戲」來看，宋代雜劇以其教坊十三部之「正色」的地位出現在祭祀用樂中，應當說也是一種早期的「官戲」祭祀形式。

明代明確的吉禮中祀、小祀樂用教坊的官方規定，顯示出官方不斷地對既有用樂方式進行規範。而既然非常明確小祀是以教坊司爲承載，則樂籍承載的多種音聲技藝，尤其是多聲腔的戲曲形態自然是普遍存在於各地官方小祀用樂活動之中的。如《陶庵夢憶》卷四「嚴助廟」載：

> 陶堰司徒廟，漢會稽太守嚴助廟也。歲上元設供，任事者聚族謀之終歲……庭實之盛，自帝王宗廟社稷壇璉所不能比靈斯者。十三日，以大船二十艘載盤鈴，以童崽扮故事，無甚文理，以多爲勝。城中及村落人，水逐陸奔，隨路兜截，轉折看之，謂之看燈頭。五夜，夜在廟演劇，梨園必倩越中上三班，或雇自武林者，纏頭日數萬錢。唱《伯嚼》、《荊權》，一老者坐台下，對院本，一字脫落。群起噪之，又開場重做……。[125]

葉紹袁《葉天寥年譜別記》載：

> 壬申（崇禎五年）五月，正青苗插種之時，城市竟相媚五方聖賢，各處設台演戲。郡中最有名之梨園畢集吾邑。北

[125]（明）張岱《陶庵夢憶》，南海伍氏刻本，清咸豐二年（1852）。

則外場書院前，南則垂虹亭、華嚴寺，西則西門外，東則蕩
上。一日齋筵及梨園供給價錢費三十金不止，總計諸如一日
百五六十金矣。時亢旱將及月餘，余約吳侍御亦臨同見邑
侯，當極言之。已而邑侯果下問：「求雨不得，如何？」余
與亦臨遂極言神戲廢時失業，勞民傷對，若得侯拆戲臺，即
雨矣。[126]

無論是「歲上元設供」，還是「正青苗插種之時」，「竟相
媚五方聖賢」說出了廟會祭祀的真正意圖。在這個時候，往往是
戲班聚集，爭相演藝的時候。據程硯秋 20 世紀 50 年代在陝西西
安城內發現的《重修莊王廟神會碑記》載：

> 自古干舞教化，以移風易俗，至唐，教梨園子弟以娛情
> 暢意。今之演戲，即其遺風，由來久矣。藝雖微末，而酬神
> 慶賀，亦不可廢，是以京城並各省，均有廟貌會事。西安乃
> 陝西之總匯，藉斯業以資生者，亦復不少，而莊王勝會久未
> 畫一。且近來在官差役人，遇各坊城鄉之戲，每藉名以官價
> 喚演，致我等衣食不繼，無奈以周利害眾等事稟各大憲及府
> 廳縣，恩案懇請示諭遵照，幸蒙各憲俯念貧苦，恩施格外，
> 示諭各嚴禁各差役無得藉端拘押、勒索、滋擾，各謀生案，
> 此誠各憲作養之特恩，而以賴神靈之默佑也。是以集諸同
> 道，重起會事，立碑記之。……嘉慶十二年四月吉日立。[127]

[126]（明）葉紹袁撰《葉天寥年譜別記》，吳興劉氏嘉業堂刻本，1913 年。
[127]程硯秋、杜穎陶《秦腔源流質疑》，《新戲曲》1951 年第 2 卷第 6 期，第
16 頁。

　　儘管這塊碑記是嘉慶年立，但正如碑文中所言「今之演戲」「由來久矣。藝雖微末，而酬神慶賀，亦不可廢，是以京城並各省，均有廟貌會事。」從前文可見，演戲酬神乃是宋以降必須之事。而在用樂中，官戲必然是官方祭祀的主流形態，民間祭祀者則亦必然與之一致，畢竟祭祀用樂的主導者是官方，民間使用常常是上行下效的狀態。

　　蒲縣東嶽廟獻戲碑碑文有載：

　　　　東山為蒲邑巨觀祠，其上者為泰嶽之神，□興雲出雨，靈庇無疆。土人每歲於季春廿八日獻樂報賽，相沿已久。嗣因所費無出，久將廢墜，爰公慕銀二百兩，付之典商，歲生息銀三十金，以為獻戲之資。至期必聘平郡蘇腔，以昭誠敬，以和神人，意至處也。乾隆八年夏器等實首其事，因所托非人，騙銀誤戲，暫覓本縣土戲，以應其事。……

　　　　（背面）……乾隆十七年四月朔日邑廩生曹夏器捐銀二兩勒碑誌。[128]

　　這條碑記明確載稱的「至期必聘平郡蘇腔」與「本縣土戲」，反映出官戲在各地祭祀用樂中的主導性，而「土戲」則往往是在不得已的情況下而使用。但即使如此，民間仍有所謂「大戲敬神」的傳統，晉北所謂「弦、羅、賽、梆，敬神相當；秧歌、耍咳，敬神不來」的戲曲民諺，就說明了這一點，而所謂「弦、羅、賽、梆」顯然是清初統歸樂籍管理的「花部」聲腔，

[128]項陽、陶正剛主編《中國音樂文物大系》（山西卷），大象出版社 2000 年版，第 139 頁。

是爲「官戲」。

2·官戲多種用樂功能與班社不同承載方式。樂籍體系存續期間，樂人承載的音聲技藝往往被稱之爲「官腔」、「官戲」，譬如沈寵綏《弦索辨訛》稱明代「初時雖有南曲，只用弦索官腔。」這種「官腔」、「官戲」因其樂籍體系統一承載的官屬性質，故而在各種禮、俗場合被充分地使用，也正因爲其被納入體系，才得以形成全國性的聲腔形式。

前文引顧起元《客座贅語》「戲劇」稱，在南都，萬曆以前「公侯與縉紳及富家」宴會所用的是「大套北曲」，而「大席」時就用「教坊打院本」稱「北曲大四套」。隨著樂籍體系對南曲創承和不斷傳播的加強，便開始「盡用南唱」、「大會則用南戲」。這裡的「南戲」最初是以「弋陽」、「海鹽」最爲流行，其中由於弋陽腔傳播中結合官腔與各地土音，樂人們「錯用鄉語」，所以「四方士客」更加喜歡。之後，樂籍體系又推出了「四平」，這種聲腔實際上是弋陽腔錯用鄉語的結果，所謂「稍變戈陽而令人可通者」，這說明「錯用鄉語」在戲曲聲腔全國流行方面發揮了重要作用。而在明清之際成爲風靡全國的聲腔，並被列爲清代教坊雅部音聲的昆山腔，則是集合了上述多種聲腔的優勢而形成的。《度曲須知》講「北化爲南」、「曲海詞山，於今爲烈。而詞既南，凡腔調與字面俱南，字則宗《洪武》而兼祖《中州》」，[129] 從一個側面反映出南曲在演唱字音上的「兼顧」性，這是樂籍體系全國化對樂人的要求使然，畢竟傳播的對象是

[129] （明）沈寵綏《度曲須知》上卷《曲運隆衰》，第 197—198 頁。

全國各地。因此，「宗洪兼中」、「錯用鄉語」也成為解決語言問題的主要方式，它使樂籍體系下的官方多聲腔戲曲形態得以全國各地傳播。在這種面向社會的傳播中，樂人頻繁演出，不斷地與當地文化進行碰撞、交流，進而產生出新的作品、技藝，並返播回樂籍體系——這即是樂籍體系創承機制的重要性和作用之體現，而前述依「皮黃腔流布情況一覽表」所列劇種則顯示出樂籍機制不斷納新的動態過程。

　　除了上述廟會祭祀、「公侯與縉紳及富家」宴會之外，明清譬如婚喪嫁娶、壽誕喜慶都會有戲曲形態的出現，張發穎《中國戲班史》中設有專節論述，此處不贅。而有一點需要的指出的是，樂籍體系多聲腔戲曲形態的承載，具體而言是以樂人樂班為主體的。這裡就出現了兩種形式的樂班及樂人。一種是專門承載一種聲腔形態的樂人班社，譬如《檮杌閒評》載：

　　　印月道：「做本戲看看也好。」七官道：「費事哩！」進
　　忠道：「就做戲也？了，總只在十兩之內，你定班子去。」七
　　官問印月：「要甚麼班子？」印月道：「昆腔好。」七官道：
　　「蠻聲汰氣的甚麼好，到新來的弋腔好。」印月偏不要，定
　　要昆腔。七官不好拗，只得去定了昆腔。[130]

　　從文中的描述來看，顯然承載昆腔、弋腔的不是同一個班社。又如《金瓶梅》載：

　　　西門慶道：「老公公，學生這裡還預備著一起戲子，唱

[130]《檮杌閒評》（第十四回　魏進忠義釋摩天手　侯七官智賺鐸頭瘟），成都古籍書店 1981 年版，第 156—157 頁。

與老公公聽。」薛內相問:「是哪裡戲子?」西門慶道:「是
一班海鹽戲子。」薛內相道:「那蠻聲哈剌,誰曉得他唱的
是甚麼!……」

……子弟鼓板響動,送上關目揭帖,兩位內相看了一
回,揀了一段《劉智遠紅袍記》。唱了還未幾折,心下不耐
煩,一面叫上唱道情去。「唱個道情兒耍耍倒好。」於是打
起漁鼓,兩個肩並肩朝上,高聲唱了一套《韓文公雪擁藍
關》故事下去。[131]

海鹽班社所演的海鹽腔《劉智遠紅袍記》不合薛內相口味,於是
薛內相要求換唱道情,而樂人們馬上打起漁鼓,來了一套《韓文
公雪擁藍關》。

以上兩種班社中,前者顯然比後者在演出優勢上要遜色的
多,而後者在承載中所耗費的資源、投入的精力顯然又要比前者
多。樂人們的反應能力與身兼數藝,著實令人敬佩。畢竟這不是
一個人的換曲改唱,而是一群人的重新搬演。薛內相隨意即令其
改換,說明這種同一班社承載多種聲腔的情況不僅存在,而且是
一種常態。

樂人們隨著社會用樂需求的變化而不斷調整、改變著自身承
載的音聲技藝。尤其是在樂籍制度解除,官方不再有硬性規定之
後,這種情況更加突顯。比照當下很多所謂劇種,歷史上其曾是

[131] 《金瓶梅詞話》(第三十六回),人民文學出版社 1985 年版,第 882、
883 頁。

多聲腔的形態而今天卻獨以某種聲腔出現[132]，除了有受現代學科分類意識影響的因素之外，也有其發展中能動選擇的原因。當樂籍制度不再，而原本被各地樂人所普遍承繼的聲腔形式仍存。它們被樂人們繼續承載，在樂人脫離官身轉而主要以面向官方規劃的「坡路」、「衣飯」[133]區域服務的時候，在樂人繼續供應迎神賽社、婚喪嫁娶、壽誕喜慶等不同性質、不同功能的社會用樂需求的時候，由於缺乏了樂籍體系的強制規範，各地樂人在延續傳統的基礎上，適應當地受眾的要求，繼續向前發展。

3·曲子「母體」承載方式與樂籍禁除後的劇種形成。當清雍正時期樂籍制度禁除，樂籍作為一種強制手段顯然不存在，其直接影響是樂人不再受官府轄制。雖然理論上可以這樣表述，但還要看到一個事實，即樂人為了生存仍然需要以樂為生，而官府和大眾的用樂需求也仍然存在。唯一不同的是，「樂人」失去了「官身」而官府對這個群體的轄制也受到限制（而不是完全沒有了管理，畢竟用樂機構還存在，況且解除樂籍的實施是持續了相對較長的時間才得以解決的）。這種社會狀況帶來的結果是：首先，官方強制下的習樂和行樂減弱，樂人們的從樂行為成為一種「自由人」行為；其次，失去了官身，意味著樂人也失去了「鐵

[132]譬如上黨梆子，曾經是「昆、梆、羅、卷、黃」的多聲腔形態，到了 20 世紀中期以後逐漸演化為獨以「梆子腔」為主的梆子戲劇種。參見王丹丹《上黨梆子生成發展中幾個問題探討》，中國藝術研究院 2011 屆碩士學位論文。

[133]坡路、衣飯，是樂籍解除之後，官方為保障樂人生存，為樂人劃定的用樂服務區域。參見項陽《山西樂戶研究》、喬健／劉貫文／李天生《樂戶：田野調查與歷史追蹤》（江西人民出版社 2002 年版）。

飯碗」，所以在一定程度上給樂人帶來了生計上的難題，而用樂大眾成為樂人們最主要、最重要的服務群體；進而，隨著恩主的轉變，圍繞著地方大眾的口味，發生了包括對於音樂（曲牌、形式等）、語言等一系列的樂人「能動選擇」問題。伴隨這種在不同民風、不同地域上「主動選擇－改造－定型」的改造不斷進行著，由此，基於地域性的音聲技藝之豐富性（差異性）問題也愈發顯現出來。

應該明確的是，樂籍制度禁除並沒有使樂人的地位提高多少，相反由於失去官身反而使得他們生計無所依託，而樂籍禁除對於傳統音樂而言，真正發生改變的是它割斷了樂籍上下相同、不斷納新的通道。沒有了條文，意味著各地官員沒有了行事的職責，沒有了「吸收－改造－返播」的組織者和實施者。保證傳統音樂一致性存在的唯一機制土崩瓦解，隨之而來的是大量地方性音樂的湧現。比照五大《音樂集成》可以發現，有一大批所謂「歌種」、「曲種」、「劇種」、「樂種」、「舞種」的形成時間，明確可知的多為清中葉，這不僅僅因為被採訪的藝人所能追溯年代限於這一時期，更深層次的問題在於官方樂籍體系被取締，官屬樂人得以保障與全國接通的「輪值輪訓」被取消，繼而代替的是面向所在地域的社會大眾的服務。這使地域因素得以迅速顯現，「錯用鄉語」者愈發頻繁（甚或改用「鄉語」），地方大眾對於音聲技藝的主動選擇和偏愛側重、地方文化的大量滲入和充分融合……，同樣的樂人群體，脫離了樂籍體系而專為一地服務，隨之而來的，即是全國豐富的地方音聲技藝的凸顯。

樂籍制度解除，意味著一種顯性的官方制度的解體，但是條

文的封存並不意味著影響的消失，禮俗觀念和一千七百多年的制度在大眾心理上烙上深深印記，使得「敬神娛人」者非樂人莫屬——敬神用樂是信仰使然，娛人者則還有另外的一個制度制約使得樂人趨之若鶩，即「經濟」。前面提到樂人沒有的官身使得生計成為問題，而與此同時，近代經濟的發展，城市崛起，大量經濟重鎮出現，這些地方成為消費場所最為集中之處，是樂人們最易生存的地方。

　　所以，樂籍制度消失後，一方面藝人在本地行藝，維持生計；另一方面大批藝人仍然向「通都大邑」聚集（當然這與樂籍制度下者不同，更多地帶有經濟利益驅使下的自發性質），最明顯的就是從乾隆時期開始的大量地方劇種的晉京行為。這種行為的本身不排除有藝術、榮譽追求云云，但最根本的，還是這裡的市場最大，經濟收入最高；並且這種行為使得地方音樂在缺失制度保障的情況下仍然能夠進入到城市文化中，進而孕育出新的藝術。在這些「通都大邑」裡人才濟濟，必然滋養出「精品」藝術。而這些地區發達的經濟推動並促使其進一步具有了文化上的優勢，成為一個區域的中心並向周邊輻射，這種輻射是全方位的，通俗講就是成為周邊地域的榜樣，由此，「精品」藝術為更多人追捧，被樂人學習、傳播，成為一種新的傳播渠道，而這種傳播渠道由於缺乏硬性的統一規定和標準，也使其在流傳過程中帶上新的地方性。如下圖所示：

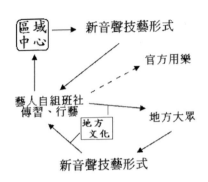

　　可見，樂籍體系在樂籍制度禁除之後，仍然發揮著作用，只不過由明確的官方制度轉化為隱性的習俗習慣。而曲子則在樂籍存續中以「母體」的方式催生、影響了唐以降眾多音聲技藝形式，並形成一種「母體」發生的傳統，在樂籍禁除之後繼續發揮著作用，比如當下很多民間班社的演奏（唱）中不斷加入流行曲調的做法，正是這種傳統的體現。

結　語

　　自 20 世紀 80 年代開始，伴隨《中國民族民間文藝集成志書》的陸續出版，大量豐富的傳統音樂文化遺產被發掘、整理的同時也引發出諸多論題，不同形式間的曲牌「共性」問題，即是其一。歷時地看，相當數量的「曲牌」有明顯承繼關係或內在的密切聯繫；共時角度，從民歌到曲藝、戲曲、器樂，從單曲到套曲……各種形式、各種分類中，其「共性」廣泛存在。當把視野擴展至各種音聲技藝的中心本體、具體用樂需求／方式／儀規等論題時，這種「共性」不僅存在於某個區域，還在很多方面體現出全國範圍內的一致與相通。由此，其產生的緣由成為一個必須面對且值得深究的問題。又如有一種現象是，同一種音聲技藝形式被分別收入到不同類別的「集成志書」中[1]，這種預設分類標準與音聲技藝歸屬不確定之間的矛盾，體現出一些研究中對於形式與內容之間的把握缺乏完整性，也顯示出音聲技藝的歷史狀態迫切需要得到應有的關注。我們應當對音聲技藝自身的發展脈絡進

[1] 例如：「二人臺」被分別收入《中國曲藝音樂集成》（山西卷）和《中國戲曲音樂集成》（山西卷）中；左權「小花戲」同時收入《中國戲曲音樂集成》（山西卷）和《中國民間歌曲集成》（山西卷）。

行更深入的探討，關注音聲技藝的發生／發展、傳承／傳播在現實層面上如何實現的。即，中國傳統音樂文化的發生學研究。

關於曲子，楊蔭瀏曾提出一個重要命題：「各時代音樂的新形式的形成，詩歌風格的改變，在很大的程度上，是與《曲子》形式的不斷豐富、不斷改變有關。」[2]筆者以「母體」作為曲子的時空定位，思考：為什麼恰是在隋唐，曲子這種被「選擇、推薦、加工」的形式凸顯出來？「選擇、推薦、加工」的背後意味著什麼？「選擇、推薦、加工」又賦予了曲子怎樣的特殊性？這種特殊性在傳統音樂發展過程中又如何發揮作用？等等。這些思考基於一種發生學意義的探尋，因而著重關注制度化創造、傳承與傳播，關注地方官府音樂機構，關注宮廷、官府、民間三者之用樂關係。以「藝術形式—承載者—制度—藝術形式」為邏輯關係，分別從曲子本身、樂籍體系創承與傳播機制、曲子與諸多音聲技藝形式等三個層面展開，強調：曲子、曲藝、戲曲為同一音聲系統；制度對傳統音樂文化創承與傳播的核心作用。藉此，對曲子對「母體」進行重新認識與詮釋：

（一）曲子是音聲技藝，樂人是承載主體，制度是關鍵保障

從曲子在藝術形式上如何得以完整實現的角度看，音樂性是曲子首要的屬性，其創作主體是樂人而非文人。伴隨樂人的職業行為，是一系列繼相衍生、沿襲的官方音樂制度（尤其是禮樂制度、樂府制度、樂籍制度），其為音聲技藝體系的一致性傳承提供了最有力的外部保障。從社會學「職業」的角度看，樂人的職

[2]楊蔭瀏《中國古代音樂史稿》（上冊），第 193—194 頁。

業身份使之具有的「專業性」特點——這作爲一種「絕對優勢」，使之成爲承載和傳播眾多音聲技藝的主體。

　　隋唐以降，宮廷（教坊、太常等）與分佈於各地的音樂機構，成爲音聲技藝能夠上下相通、體系內傳承、面向社會傳播的重要結點和傳輸平臺，其與輪值輪訓一類的教習制度相輔相成，是音聲技藝發生、發展的基本動力與核心。

　　完整的體系與其承載者樂人，從根本上影響了由樂人承載的曲子、曲藝、戲曲等眾多音聲技藝形式的發生、發展，其必然形成一種國家層面的官方用樂的音聲技藝體系——這是制度規定性造成的連鎖反應。

　　樂籍體系使得音聲技藝在相當程度上具有了全國普遍的一致性存在，而開放、動態的樂籍管理，尤其是地方教坊中的俗樂音聲，在政治、經濟、文化需求等多方面因素的驅動下，充分顯示出音聲技藝的豐富與多樣。在樂籍體系的創承與傳播機制中，區域中心是極爲重要的樞紐和關鍵，是各種用樂需求最爲集中和頻率最高的地方。因此，唐以降出現的眾多不同歷史時期、不同規模的城市，因歷史積澱而成爲樂籍文化的集中體現之處。這些地方的樂籍文化，無論從人員數量，還是技藝品質和豐富性上，都是區域內的其他地方無可比擬的，因此區域中心對於新的音聲技藝（或作品）的發生／發展、傳承／傳播，都起到了極其重要的作用。

　　音聲技藝的創造，除了樂人的主體貢獻，還是社會諸多階層共同努力的結果，文人是非常重要的群體之一。無留聲設備的古代中國，文人需要通過樂人現場演藝獲得對創作曲調的把握，樂

人也需要根據文人不斷創作的新文本,加以編創、演藝。由此,在制度化的創承與傳播方式中,樂人在體系內創造、傳承,進而面向社會各階層傳播,文人通過公私宴聚等各種途徑廣泛接觸樂人,感受音聲技藝。樂人的演唱激發文人的創作,文人不斷地重填新詞供樂人演唱,這個過程周而復始,循環往復,新作品、新形態也不斷孕育而生——這成為音聲技藝國家體系中一種明確而常見的創作狀態。

　　曲子所依託的以樂籍制度為核心的創承與傳播體系,也即一個繁複而有序的運轉網絡,以圖概觀:

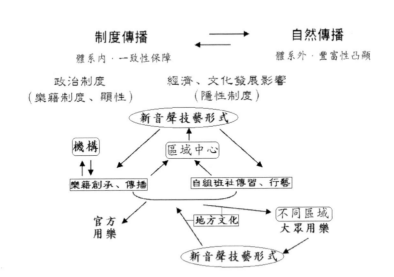

（二）曲子是母體，負載「創作」，傳承「基因」

一首曲子的產生和傳播，可能與樂籍體系乃至樂人毫無關係，但是，當一首一首的曲子，不斷地「被選擇、推薦、加工」，進而彙集成所謂的「教坊曲」時，就必然依靠樂籍體系全國化的建構與運轉。樂籍體系中，曲子是樂人掌握技藝的基本規範，進而引申出一種制度化的創作和傳承狀態。因此，樂籍體系的構建是曲子「母體」得以產生和彰顯的根本與關鍵。曲子的「母體」意義總體分為兩個層面：一是創作，一是傳承。

1·結合曲子「母體」生成的過程，以曲子與大型音聲技藝在傳承中的比較，可知：在創作與發展的意義上，曲子為眾多音聲技藝提供給養；在傳承與傳播的意義上，曲子是眾多音聲技藝得以流行、延續、轉化的基本途徑。

2·共時地看，曲子作為一種基本規範為樂籍群體普遍掌握，曲子本身既是音聲技藝的基本素材，使用中也包含兩種音樂基本結構和豐富的音樂創作手法。這些是新創造（新形式、新作品）的保障，為樂人的創造積累經驗，積蓄能量；為新音聲樣態（新作品、新技藝）的產生和發展，奠定基礎，提供保障。

3·歷時地看，曲子在樂籍體系的承載中，不斷地持續著納入一輸出、吸收一創造的傳承狀態。這其中，樂人的主體能動性顯而易見。樂籍體系的規範性並不意味著固步自封與因循守舊，反而因為這種規範性使得樂人的承載既有一致性的基礎，又有豐富性的表現，諸如：唐宋詞作中流行牌子的使用、諸宮調等曲藝形式的發生／發展、從南北曲到南北調合腔的歷程、多聲腔與主流聲腔的關係、戲曲的功能性，以及樂籍解禁前後劇種的形成

等，都顯示出曲子在唐以降眾多音聲技藝形式發生、發展中，具有重要的「母體」意義。

未完待續：由禮、俗説開去

中國的樂文化與禮、俗密切相關。在五禮中，軍、賓、嘉三禮的廣泛用樂，最易為大眾所熟知；吉禮與凶禮由於其特殊性而有嚴格限制，其中最主要的就是樂曲創作和使用的專門性。但有如明代官方明確吉禮中祀、小祀樂用教坊的情況，歷史上不同時期不同層面，吉禮、凶禮用樂也通過各種渠道為大眾所接觸；而通過宗教的嫁接（如佛、道在祈、祭及法事道場中的用樂），某種意義上，此二禮的用樂禁忌已被打破。由此，以樂籍為核心的創承與傳播網絡體系（見下圖），更為豐富亦更加重要。

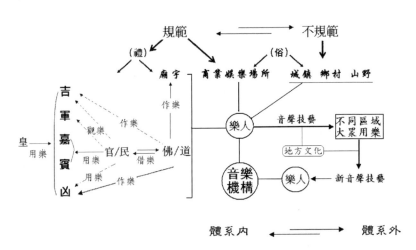

　　無論是禮還是俗，有一個關鍵點要思考，即是樂從何來？簡單地講，即這些曲調怎樣被創造和使用？前文已經論述過樂籍體系下的創承與傳播，進而應當思考的是同一群體承載下的禮、俗用樂轉化以及聲樂曲牌器樂化的問題。

　　從藝術審美的角度看，音樂本身並不具有明顯和固定的指向性和功能性，因而這種禮、俗用樂的規定應當更多是從外部、從禮俗之別的觀念上出發的。結合歷史文獻，從人文心理和功能性用樂的邏輯關係上看，作爲代表國家形象的禮樂在規定性上顯然要比俗樂嚴格的多，而俗樂則要比禮樂更爲豐富和鮮活的多，禮樂與俗樂之間也似乎具有一種社會層面的級別高低之分。當國家禮樂需要擴充和增加的時候，除了專業創造以外，最快捷的方法就是對俗樂俗曲的改造使用。譬如：禮樂之中，軍、賓、嘉三禮用樂，本身就含有更多振奮精神、愉悅身心的審美要求，由此，某些俗曲被納入禮儀用樂（特別是軍、賓、嘉）並被器樂化改造，這可以視作禮樂層面納入俗曲、聲樂曲牌器樂化的一種基本渠道。再以明永樂十五年成書的《諸佛世尊如來菩薩尊者名稱歌曲》爲例，其本身是在永樂皇帝宣導下，「將懂世間俗曲和深諳佛經的兩種人集合在一起」，「將社會上廣泛存在的、由曲子而生發的、在多種音聲形式中具有創造性意義、卻又具有相當獨立性的這些曲目賜予寺院。」寺廟披著宗教的外衣堂而皇之地對世俗之曲加以使用和改造：「一是風格改變，二是功能用途改變，三是舊曲填新詞，四是器樂化，五是僧尼自行傳承。」這即是「寺院接衍世俗音聲的運作軌跡」。從贊諷、宣卷的使用到器樂化改造，「形成既有風格並與儀式結合的功能性擴展」，「再向

鄉間社會發散用於禮俗的過程」。[3]——在官方與宗教的共同作用下俗曲被廣泛使用，這是曲子發生學意義在更深、更廣層面的一種彰顯。

樂籍體系與曲子作爲「母體」的承載，一定意義上講，就是中國音樂「大傳統」之形成與延續的具體表現，它由上游而來經過顯露的山嶽峽谷一路流淌至今，內化在每一種音聲技藝之中，內化在每一位樂人的演藝之中，內化在每一個中國人心靈深處。

中國傳統音樂的傳承與傳播，具有著制度保障下的一致性與區域化的差異性。其中，曲子作爲唐以降眾多音聲技藝的「母體」，是傳統音樂流傳至今並具一致性特徵的關鍵；其所具有的豐富內涵，是認識、傳承、接通歷史信息的重要途徑。

應當將曲子作爲多種專業音聲技藝形式的「母體」來認知，這是其在發生學層面所具有的重要意義。本書所做才僅僅是一個開始，由此而引發的更多、更爲複雜、更爲具體的研究工作亟待開展。「泰山不讓土壤，故能成其大；河海不擇細流，故能就其深」——曲子「母體」意義如此，傳統音樂「大河」如此，研究亦當如此！

[3]參見項陽《永樂欽賜寺廟歌曲的劃時代意義》。

附　錄

曲子論域研究述評

對於曲子一類綜合音樂與文學的藝術形式，音樂、文學、戲曲、曲藝等學科均有相當深入的研究，以下就諸學科及研究視角的發展歷程做扼要綜述。

一、音樂學界的相關研究

楊蔭瀏很早就對所謂「音樂與詩歌」的論題進行了深入研究，1943 年底成稿的《中國音樂史綱》（以下簡稱《史綱》）中認爲「音樂是決定詩歌形式的，詩歌的形式，自始便是跟著音樂的形式而產生的。」[1]在之後進一步的研究中，提出「在過去歷史中，音樂搶先一步的進展，常引起詩歌落後一步的新創體式，音樂常領導著詩歌在前進。」並指出「過去對於音樂與詩歌間的關係，已有很多人感覺到；但他們的印象，究竟還未脫模糊的境

[1]楊蔭瀏《中國音樂史綱》，上海萬葉書店 1952 年版， 第 335 頁。

界。」²這裡作者已經認識到音樂為主導的發展脈絡。筆者認為，楊先生是 20 世紀最早以歷史眼光看待曲子「母體」意義的學者。

值得重視的是，在《史綱》「詞曲音樂」一節中，作者明確指出「詞曲音樂中間，蘊含著古來大量的民歌，音樂家的創作，以及已與本國音樂相互融化而改變了面目的外族音樂。後來的合樂曲調，獨奏曲調，甚至古琴曲調，或多或少，無不受到詞曲音樂的影響。正像一道橫貫多省的江河，它一路容納了若干溪流的集注，而同時又分佈它所接受到的眾水，於下流較低的平原。」³這段表述中，「古來民歌」、「詞曲音樂」、「後來的合樂曲調」等音樂形式顯然被視為同一體系，「詞曲音樂」在這一傳承體系中發揮了重要的作用。「音樂家的創作」與其他音樂間有著怎樣的關係？這裡的「音樂家」是何許人也？什麼身份？書中沒有展開，以今天的理念加以認知，他們應該就是樂籍制度下的專業樂人群體，而只有將這一專業樂人群體的身份辨析清楚，才能夠真正深刻地認清制度體系的重大意義。

《中國古代音樂史稿》（以下稱《史稿》）是較早對曲子有專門論述的音樂史著之一，作者在「隋、唐、五代」和「遼、宋、西夏、金」兩編中不吝筆墨，對曲子進行了精闢而見解獨到的論述。書中指出曲子是「被選擇、推薦、加工的民歌，實際上

²楊蔭瀏《音樂對過去中國詩歌所起的決定作用》，1949 年 7 月 22 日南京中奧文化協會發表之演詞，中國藝術研究院圖書館藏。楊蔭瀏《中國音樂史綱》，上海萬葉書店 1952 年版， 第 335 頁。
³楊蔭瀏《中國音樂史綱》，第 214—215 頁。

已不同於一般的民歌」的「藝術歌曲」[4]；「結合了經濟的發展，
聯繫了人民多方面的藝術要求，在從原始樸素的民歌提高到後來
高級藝術形式的過程中，在創作和運用上，它們曾是得到重點注
意的部分，因此在它們裏面也包含著一些重要的創作和表演經
驗。它們是民歌通向高級藝術的橋樑，應該得到我們的重視。」[5]
這裡作者提出了曲子產生於民間的觀點，並且敏銳地注意到曲子
這種「被選擇、推薦、加工」的民歌多方面的特殊性以及在古代
音樂「高級藝術形式」出現中所具有的舉足輕重的作用。作者一
再強調曲子的專業性、規範性，顯然其創承主體應是專業樂人。

　　書中對曲子的傳承沒有進行專門的論述，但在對敦煌資料的
分析中提到了工人、樂工、歌伎、文人、僧人、統治者等群體；
對曲子的應用範圍、歌詞形式、曲式結構等多個方面做了扼要分
析。[6]並對文人與曲子創作的關係給予評述，提出：「為了歌唱而
寫詩的詩人，漢、魏、六朝時期，固然很多，到了隋、唐時代，
仍然不少。他們或根據舊有的古代曲調填寫新詞，或根據流行的
新曲調填寫歌詞，或自寫歌詞之後，通過民間藝人的歌唱逐漸產
生新的曲調，在社會流行起來。這樣的合作，對於音樂的發展和
詩歌的發展，雙方都是有利的；對人民的藝術生活，也是有利
的。」[7]這裡的「民間藝人」究竟是怎樣的一個群體？何謂「民
間」？哪些可以稱為「藝人」？筆者以為值得深入辨析。

[4]楊蔭瀏《中國古代音樂史稿》（上冊），第 193 頁。
[5]楊蔭瀏《中國古代音樂史稿》（上冊），第 195 頁。
[6]楊蔭瀏《中國古代音樂史稿》（上冊），第 196 頁。
[7]楊蔭瀏《中國古代音樂史稿》（上冊），第 200 頁。

　　楊先生之目光不只局限於隋唐，而是投射到整個歷史進程中，不僅向我們昭示了曲子的源流脈絡，更爲重要的是他作爲一代音樂史學大家提供給我們的一種認知中國傳統音樂所必須具有的視角，即傳統文化的歷史傳承性。書中對王灼《碧雞漫志》關於曲子的看法給予了充分肯定，稱其「一方面說明曲子歷史來源的久遠，另一方面，又說明曲子在宋時的廣泛流行。」[8]

　　在《史稿》之後的中國古代音樂通史類著作中，曲子大都作爲一個論述部分出現。吳釗、劉東升《中國音樂史略》（增訂本）：「在隋唐時代，正以所謂『新聲齊變，朝改暮易』的嶄新姿態出現，在當時已形成一種稱爲『曲子』的新民歌。」提出「曲子最初是流行鄉間的民歌，其歌詞有齊一的五言、六言、七言，也有參差不齊的長短句，後傳入城市」，「開元、天寶以後，隨著城市經濟的繁榮，市民階層的壯大，它在城市歌妓、樂工的手裏逐漸定型。」[9]該書對於曲子的論述整體上看未超出《中國古代音樂史稿》涉獵的範圍，在傳承者、傳播途徑和場合等方面論述更爲明確和集中。需要指出的是，曲子就從業者而言是以樂人爲主的專業群體，儘管從傳播的豐富性和複雜性上看，社會各階層均會參與其間，但也應該認識到：樂人畢竟還是專業人士，無論是在曲子創作還是傳播方面都是最爲核心和主要的，而非僅是書中所言的「定型」作用。流行於鄉間也好，城市也罷，

[8]楊蔭瀏《中國古代音樂史稿》（上冊），第 277 頁。
[9]吳釗、劉東升編著《中國音樂史略》（增訂本），人民音樂出版社 1993 年版（1983 年第 1 版），第 90—93 頁。

從發生學的角度看，無論如何都不應該忽略樂人的創造性。同時，將曲子定位所謂「新民歌」，概念似乎有些含混。依當下學界的共識，漢族民歌包含號子、山歌、小調三類，從三者的區別來看，山歌、號子更多地具有地域性、自娛性的特徵；而結合當下的「同宗民歌」研究來看，小調則更多地具有曲調上的一致性、他娛性。並且，小調是以職業、半職業藝人爲承載主體的，結合樂籍制度看，這個群體在歷史上應是樂籍者，曲子應是小調在歷史中的樣態。

劉再生《中國古代音樂史簡述》（修訂版）一書在更多方面對曲子進行了明確的論述：第一，「曲子詞」概念定義：「曲子詞，又稱長短句。『曲子』就是曲調，『詞』即歌詞。」指出曲子是「隋唐燕樂中孕育而出的，至宋盛極一時，成爲當時傳播極其廣泛的藝術歌曲」。第二，曲子的曲調來源。「這種新穎的歌曲形式，是隋唐時代音樂革新的產物，因爲自北魏、北朝以來，西域音樂大量傳入中原，這些從中亞細亞、印度、緬甸、新疆一帶傳入的音樂和流行於漢族地區的民間曲調，爲曲子詞提供了取之不盡的音樂源泉。」「曲子詞的音樂成分大致包括傳統古典、外來樂曲、民間曲調和自度新曲四個方面。」[10]該書的諸多論述在很大程度上仍然與《史稿》一脈相承。

一直以來，學界有著一種言必稱「民間」的研究「傳統」，這種認知的確具有高度的合理性，但是「民間」概念本身未免過

[10]劉再生《中國古代音樂史簡述》（修訂版），人民音樂出版社 2006 年版（1989 年第 1 版），第 393—394 頁。

於模糊，細究起來至少有三點值得商榷：其一，如果是相對於官方而言，統轄於官方的樂籍群體顯然被排除在「民間」之外，如此，音樂創作皆來自於非專業的民間大眾，具備專業素質的樂人則似乎沒有了原創性而更多地成爲加工、改編者的主體，這顯然不符合創作邏輯；其二，如果從社會地位上將樂籍群體歸爲民間大眾，則樂籍群體的執業行爲本身又是代表官方的，言說豈不自相矛盾？其三，若將「民間」解釋爲「小傳統」的話，則相對於「大傳統」而言，其更多情況下是被動接收影響的一方，那麼將曲子籠統歸爲「民間」則與這種理念相悖，畢竟從樂籍角度看，曲子的「繁聲淫奏」與官方制度下的用樂行爲是分不開的。同時，過分強調「民間」也極易使研究忽略中國傳統音樂的「高文化」特點。

　　黃翔鵬《中國古代音樂史的分期研究及有關新材料、新問題》一文被學界認爲是詳細論證其中國古代音樂史「三段說」的著述，文中將曲子詞劃入了「劇曲音樂時代」，認爲「從五代起，在音樂史上成爲酒筵歌曲時代，亦即五代的詞樂與宋詞音樂開始的年代。這樣一分，就把『敦煌譜』音樂劃入宋代曲子詞中，而不是像過去音樂史家一樣，將它劃入唐歌舞大曲中。」[11]文中對詞曲關係做了精闢論述，指出「在詞以前的《樂府詩》中，即使是同一個牌子，它的字句也不相同。」故而從音樂的角度來看，「宋人所謂『又一體』可能都是同一體。」「詞曲關係本來

[11] 黃翔鵬《中國古代音樂史的分期研究及有關新材料、新問題》，《黃翔鵬文存》，山東文藝出版社 2007 年版，第 834 頁。

不能等同，後世文人把音樂同文字的四聲問題等同起來，認爲對四聲講究不嚴格的人不懂音律。其實這不是音律問題，而是聲韻問題。」[12]應當說，包括此文在內的眾多研究中，黃翔鵬始終強調以「今之樂，猶古之樂」的研究理念和曲調考證的方法論，故而其著述中關於曲子曲調本體的研究最爲深入和厚重，而這也將成爲本書論述的方法論之一。

孫玄齡《元散曲的音樂》作爲一本「古曲斷代研究」[13]性質的著作，雖題爲元散曲，但作者依然明確指出元曲音樂中包括「唐宋大曲的歌舞音樂；唐宋曲子詞音樂；宋元當代的歌曲音樂；宋金時代的曲藝說唱音樂；宋元時代北方少數民族的音樂」；等等。[14]並且作者還提出：儘管近代以來，吳梅、任訥等人將元曲按照不同的用途分爲散曲與劇曲（即戲曲）兩類不同的文學體裁，但在音樂上卻是無法把它們徹底分開的。[15]可見作者對於曲子與元代音樂的淵源關係、散曲與劇曲的關係等方面已有較爲深入的認識。而這本著作因資料主要來源爲清代編纂的《九宮大成南北詞宮譜》（1746），所以某些問題上「只能先做推論和簡單分析，以待今後證實」[16]，多少留有缺憾。而作者也認識到「必須有更開闊的視野，掌握更多的古代音樂理論，才有可能把元曲宮調和元

[12]黃翔鵬《中國古代音樂史的分期研究及有關新材料、新問題》，第837頁。
[13]黃翔鵬《一位肯於實地苦幹的中國音樂史研究者——寫在〈元代散曲研究〉的前頁》，載《黃翔鵬文存》，第44頁。
[14]孫玄齡《元散曲的音樂》（上冊），第6頁。
[15]孫玄齡《元散曲的音樂》（上冊），第4—7頁。
[16]孫玄齡《元散曲的音樂》（上冊），第23頁。

曲音樂其他問題的研究工作,進行的更深入。」[17]

　　洛地《詞樂曲唱》作為曲學唱論的專著,分曲唱、詞樂上下兩編,「曲唱」主要針對昆劇的唱而談,下編主要闡發詞唱與曲唱的衍變關係。作者在這本書中提出了一個與前人「倚聲填詞」截然不同的觀點,認為「我國是『詩文之邦』,自古以來,詩、詞、曲、韻文極其發達。無論在哪方面⋯⋯『文』遠遠超過『樂』。在總體上,唱中的『文』『樂』關係,『文』始終是主、『樂』總是為從,文體決定樂體。」進而作者提出「以文化樂」、「以字聲行腔」等概念。客觀地講,書中所述現象確實存在,從局部來看具有一定的合理性,但從曲子詞之整體考量,這種認知顯然有失偏頗,而以此來推定詞曲在歷史上的演化則不太具有說服力。

　　曉星《中國歌詩發展紀略》是較早使用「歌詩」的稱謂來論述我國古代「歌」的音聲技藝形式的文論,從「沒有文字之前的歌」開始論述直至陳隋。儘管作者只是依托歷代留存的文學文本進行論述和分析,缺乏深入的學術論證與研究,但其作為一篇系統論述「歌詩」的專門性文論仍具有開拓性和參考價值。值得一提的是,作者的視角是站在「歌詞」的角度進行研究的——作為一個長期致力於歌詞創作的音樂工作者,曉星的這一視角非常值得重視,其與戴「文學作品」眼鏡進行的研究有本質區別。

　　喬建中《曲牌論》[18]可以說是第一次系統論述曲牌的專門性文

[17]孫玄齡《元散曲的音樂》(上冊),第 258 頁。
[18]喬建中《曲牌論》,《土地與歌》,山東文藝出版社 1998 年版。

論，文中按照曲牌形成的相對年代將曲子一類音聲技藝形式的發展分爲「非曲牌期」、「雛形期」、「成熟期」、「嬗變期」；認爲唐宋形成了曲牌，其「音樂性、歌唱性很強，專業化程度也高」，世代相襲的藝人爲「歌唱曲調的持續性、穩定性和規範化提供了先決條件」，並指其符合「采詩入樂——倚聲填詞——以詩從樂」的歷史發展邏輯；文中還提出「中國文學由漢賦、唐詩經宋詞而達到元曲，是一個逐漸加強其音樂性甚至進入『音樂化』的歷史發展過程」。文中對曲牌給出了重要的定義並指稱其「對中國音樂來說具有『細胞』的意義」，言簡意賅，見解獨到，爲今天認識中國音樂本體提供了律調譜器之外的又一樂學辨別特徵，意義重大。

全文在集中論述曲牌本身的同時，對於各地之曲子何以匯集，又何以規範後在「樂」體系下傳播，進而各地如何繼續生發等方面未能多做展開，筆者以爲若在此基礎上結合當下樂籍制度的研究成果加以審視，將會有更進一步的拓展。

寒聲《詞、曲同源不同流——兼論聲詩、詞樂、曲唱在中原衍進中的音樂文化》一文站在「中國古代詩歌都是要歌唱」的視角，認爲「唐、宋『詞樂』與金、元『散曲』同源，同以隋、唐民間雜言歌辭音樂爲母體，自不同人文環境先後孕育而成。隋唐五代燕樂雜言歌辭，由宮廷教坊優伶借助『文人圈』的參與，形成唐、宋長短句『詞』或『詞樂』，取代了『聲詩』的地位。另一部分雜言歌辭繼續在民間層『暗流』中長期廣泛傳唱與發展，進入金、元時期，也借助『文人圈』的參與形成了金、元『散

曲」。散曲、套數奪得了詞樂的位置，成爲北曲的『劇曲』。」[19]
文中有很多可圈可點之處，譬如：作者將「現存雜言歌辭署名與
失名問題」與歷史上不同社會階層對於「署名」的意識聯繫起
來，指出「『署個人名』是從正統『文人圈』爲標誌開始的，隋
唐五代燕樂雜言歌辭創作署名，也逐漸從文人開始。盛唐才進入
高潮。其他也一樣，原生北雜劇在金代已具備規模，也只有進入
元初『蒙古時代』，文人開始劇本創作才進行署名。實在說，文
人們最初與其說是編劇，倒不如說是編曲詞。那時連念白也是倡
優可以在場上臨時即興增添的。」[20]再如結合音韻視角認知戲曲聲
腔的形成等等，在研究視角上有著極其重要的啟發意義。

　　當然該文還有許多值得商榷之處，譬如：作者一方面指出古
代詩歌之音樂上具有連續性，一方面又否定王國維指出的唐宋大
曲與南北曲之聯繫；一方面以雜言、齊言的視角來認識詞曲之關
係，一方面又認爲「原始民間雜言歌辭並沒有這麼複雜，『倚聲
填詞』、『按譜填詞』都是進入文人圈後的發展」等，頗顯矛
盾。而「新興燕樂音樂文化只能是文人加工後的『詞樂』，而不
是原來的民間燕樂雜言歌辭」的觀點則顯現出其對社會文化視角
思考之不足，畢竟唐代已是樂籍制度的成熟期，而且樂人才是音
樂專業人士，是創作的主體力量；此外，所謂「民間」仍然同前
述眾多研究一樣頗顯含混。

[19]寒聲《詞、曲同源不同流——兼論聲詩、詞樂、曲唱在中原衍進中的音樂
文化》，《中國音樂》2005年第4期，第38頁。
[20]寒聲《詞、曲同源不同流——兼論聲詩、詞樂、曲唱在中原衍進中的音樂文
化》，第35頁。

　　龍建國《論諸宮調與曲子詞的關係》認識到了曲子詞對於諸宮調的影響，提出「從講唱文學這一樣式來看，諸宮調與唐代變文是一脈相承的；而從音樂體制來看，諸宮調與曲子詞則是『血肉相連』。諸宮調基本上是將曲子詞直接『搬進』自己的結構體制中來演唱，或者說，宋金諸宮調所『唱』的部分就是曲子詞的有機組合。因此而言，曲子詞對諸宮調的影響是直接的、巨大的。」[21]這一認識在當下有關諸宮調的研究中是較少提及的，說明作者的學術敏感性。但是，在有關曲子詞緣何與諸宮調產生關係的問題上，提出「為什麼宋金諸宮調『唱』的部分是曲子詞？這與諸宮調興起的文學背景有關。」「詞學批評的興起，標誌著詞已走向自覺和成熟。而諸宮調產生於論詞之風始盛——詞體成熟和詞興盛之際（熙寧、元祐年間），因此，它用詞調來演唱是很自然的事。」——此說雖有可取之處，但思路上又回到了文學視野的研究套路。關於諸宮調，自王國維開始至今從其本體（如文本、曲體、宮調等）到源流脈絡（如對戲曲的重要影響、與曲子的衍生關係等），學界的研究已經有相當的深度，但是對孔三傳及其背後制度環境則言之寥寥。缺乏對於樂籍體系宏觀把握，同時又不自覺地受到文學研究傳統的影響乃其論說缺失之癥結所在，當然這更多是是學科研究發展的客觀局限所致。當對樂籍制度有相對明確的認知，對樂人群體的身份、生存狀態等更為深入的認知之後，孔三傳與諸宮調所具有的重大意義也能夠更為集中

[21]龍建國《論諸宮調與曲子詞的關係》，《南京師範大學文學院學報》2002年第 2 期， 第 202 頁。

地凸顯出現來。

　　馮光鈺長期致力於傳統音樂傳承與傳播問題的研究，撰寫
《中國同宗民歌》、《中國同宗民間樂曲傳播》、《客家音樂傳
播》、《戲曲聲腔傳播》、《曲藝音樂傳播》等「民族音樂傳播
研究」系列叢書；先後發表《中國傳統音樂的傳播演變》、《牌
子曲類曲種音樂的傳播》、《鼓曲類曲種音樂的傳播》、《從地
域文化看曲藝唱腔流派》、《中國歷代傳統曲牌音樂考釋》等文
論，其內容涉及傳統音樂不同類別、不同品種的傳播，廣泛運用
現代傳播學理論圍繞「同宗」現象及其傳播問題做了較為深刻的
分析，提出「曲牌」、「伴奏形式」、「音樂結構及表現手法」
等三種同宗傳播現象，提出「藝人有意識傳播」、「移民遷徙」
等傳播理念。其研究在一定程度上理清了一些傳統音樂種類的流
變歷史，在研究視野上也有所拓展。此外，馮光鈺晚年傾力於
「中國歷代傳統曲牌音樂考釋」研究，以《中國曲牌考》為代
表，「採取音樂史學、民族音樂學與詩詞學相交叉的重文獻、重
考據、重口碑和求實嚴謹的研究方法，既查閱參考歷代音樂、文
史、詩詞文獻，由遠及近順向的追溯曲牌的形成、流變情況；並
採用逆向考察，從今天的曲牌現狀及民間藝人口碑中去追尋這些
曲牌音樂的發展歷程」。[22]該著對百餘首曲牌的考證，細緻入微，
關注歷時、共時多角度的比較以尋得歷史遺響，其為研究中國傳

[22]參見《馮光鈺〈中國歷代傳統曲牌音樂考釋〉（選載之一）》之編者按，
《樂府新聲》2007年第1期，第129頁。

統音樂傳承與傳播問題打下堅實的論證基礎。[23]

　　關於中國傳統音樂傳承與傳播的問題，馮先生的研究代表了學界的一種普遍認知，即廣泛地運用現代傳播學的理論，將傳統音樂的傳承與傳播更多地歸結為源於一種自然狀態或歷史上的某種偶然性（諸如某次移民、某交通路線的開通、某場戰爭等）。當然，這些現象和原因肯定存在而且起到非常重要的作用。但問題在於，如果博大深邃的中國傳統音樂文化僅僅是依靠一種「歷史偶然性」或鬆散無序的自然傳播得以維繫數千年的話，這種解釋未免過於絕對和單一，也缺乏足夠的說服力。並且，諸如曲調從何而來？如何創作？怎樣具體傳播？傳播與傳承的相關群體有哪些？誰是主體？主體與參與者之間有著怎樣互動關係？在怎樣的場合以怎樣的方式發生互動？傳統音樂諸種形態間有著怎樣的內在聯繫和外在維繫？……對於這類更為具體而不可迴避的問題尚缺乏深入研究。正如前文所述，組織傳播、制度傳播才是其關鍵所在。項陽曾於 2005 年「音樂傳播學學術研討會」上以《歷史上的音樂傳播方式》為題，對音樂的制度傳播有過整體論述，指出：「在樂籍制度這樣一個大的體系之下，各地官府中的樂人在許多場合必須演奏一致的樂曲，使得具有音樂本體中心特徵『律調譜器』在主導脈絡的層面上造成了全國的一致性。樂籍制度應該是主導了中國音樂文化傳播一致性的主要層面。我們的研究，應當注意制度、組織傳播與自然傳播相結合，注重對樂人『體系

[23] 筆者曾於 2010 年初拜訪馮先生，其時先生稱又有百餘首曲牌考證即告完成，可惜一年後先生突然辭世，學界痛失巨擘，其後續成果今尚未見公開。

內傳承，面向社會傳播』的創承與傳播狀態的深刻認知和全面把握。」——這也即是本書立論的基本理念之一。

音樂學界，關於曲子及曲子一類的藝術形式的論述不勝枚舉，此處不做贅述。在過去的研究中，學者們胼手胝足、殫精竭慮，儘管在很多問題上仍然留有缺憾與不足，但從理念、視角、方法以及資料挖掘等各個方面，爲進一步的研究奠定了厚實的基礎。當然任何事物的發展都有階段性和局限性，相應地隨著視野的不斷開闊，這種局限性也在不斷被打破。就當下對曲子一類音聲技藝形式的研究而言，竊以爲：

第一，雖然關於此方面的研究散見於各種著述之中，但是缺乏對該類音聲技藝形式深入系統的專門性論述。這種「缺乏」根源於視角的局限，而研究視角又常常會囿於既定理念，對於曲子一類的先驗性認識使得一些學者在面對研究對象時，或從其本體入手，或運用各種現代理論加以闡釋。強調本體極其必要和重要，但只是關注「音樂」與「詩歌」在本體形式上的關係，視野終究顯得狹窄；運用現代理論加以論述體現出一種視野的拓展，但又常陷於、囿於一說而忽略中國傳統音樂的「歷史傳承性」。對於中國樂文化體系在專業樂人與樂籍制度層面觀照的無意識，使我們對於曲子的認知缺乏更爲宏觀的把握和發生學意義上的脈絡梳理，並且在文學傳統的影響下又常常不自覺地陷入「一代有一代之文學」的文學語境之中。

第二，在研究當前活態的傳統音樂時，常常忽視其「高文

化」[24]的特點，忽略其歷史延續性，囿於當下所謂「民間」、「原生態」等概念，「套公式」地生搬硬套某些現代理論的方式方法，將傳統音樂的當下遺存視作「土著文化」加以研究，結果雖然不斷有所謂「個案」出現，卻常常難以有更為深入的研究。當然，絕不否認，自黃翔鵬「傳統是一條河流」重要理念提出以來，越來越多學者關注到了與歷史接通的重要性，並且取得了大量成果，但研究過於關注個體事件等外在的形式要素和靜態現象，而忽略了事物發展的主體性、功能性、生成機制等認識上的動態過程和發展邏輯。因而在「傳承與傳播」的相關論述上仍然有不到位之感。

　　「民間」是中國傳統音樂最為主要而重要的來源，但對於所謂「民間音樂」、「民間藝人」似乎辨析並不清楚，言必稱「民間」——在一定意義上已經成為一種先入為主的研究態度，問題在於：今天所謂的某種「民間音樂」在歷史上也許是很不民間的；同理，也不能輕易地對歷史上某種音聲技藝形式以「民間」一言蔽之。應該看到歷史上專業樂人群體的存在，以及自北魏至清中葉的樂籍制度所發揮的重要作用，畢竟中國傳統音樂是具有「高文化」特徵的，而相應地也一定擁有高技藝的專業樂人群體，更何況在很多歷史時期（例如元、明）對於音聲技藝形式在公開場合演出的承載者，是有著明確法令規定和管理的。以往很多研究因為缺乏對樂籍制度的整體認知而在專業樂人對中國傳統

[24]詳見黃翔鵬《中國傳統音樂的高文化特點及其兩例古譜》（1991 年 7 月國際傳統音樂學會第 31 屆世界年會特邀報告）等相關著述。

音樂（尤其是高文化）創造方面的研究不夠系統和深入。

第三，「音樂作爲一種客觀的存在，當然可以而且需要從各種不同的角度對它進行獨立的研究。沒有這些研究，就極大的限制了我們對於音樂的理解。但是，如果排除人的作用和影響而孤立的研究，就不能充分的解釋音樂的本質。因爲音樂既是爲人而創造的，也是爲人所創造的，它的每一個細胞無不滲透著人的因數。」[25]導致前述所謂「不到位」的原因之一，正在於對於「人」的關注相對較少。就「曲子」一類的藝術形式來看，以往研究中對其傳承者的論說莫過於三點：「民間」，「歌妓、樂工」，「文人」。然而問題恰是：強調「民間」之首要，稱其爲「源泉」，卻於概念含混不清，疏於界定；肯定「歌妓、樂工」之重要，卻又語焉不詳，論及不深；對於「文人」，常常不自覺地受文學界詞曲學研究之影響而言之有謬。由此可見，缺乏對曲子一類音聲技藝形式的承載者的整體認知和宏觀把握，研究不免過於蒼白而不夠完整。

二、文學界、戲曲界、曲藝界的相關研究

由於本書研究對象在藝術形式上的特殊性，故對其進行研究的同時，也就有了於本學科之外的一些所謂「意義」的話要說。

文學界[26]所謂的「音樂文學」是該學科的一個傳統論域，其中

[25]郭乃安《音樂學，請把目光投向人》，山東文藝出版社1998年版，第2頁。
[26]歷史地看，戲曲學、曲藝學作爲獨立學科出現是20世紀中期漸從文學界脫離出來的，從學術傳統和研究理念上具有同一性，故此處統而述之。

以詞學、曲學、俗文學等研究爲最，不計其數的歷代名家和汗牛充棟的經典著述足以撐起文學界的半壁江山，僅以近百餘年學術研究觀之，就已是學者雲集，碩果累累。

（一）詞、曲學研究與兩種視角的確立

儘管「詞爲聲學」（清劉熙載《詞概》）是文學界的一個共識，但是因研究角度的不同仍然有詞文學文本與「音樂文學」綜合研究兩個系統。吳相洲曾將 20 世紀的詞學研究分爲基礎研究（詞、詞話及其相關資料彙編、校點、箋注、編年詞的選講、賞析）和綜合研究（詞學理論、詞史寫作、詞人、詞風／詞派及其它綜合研究、方法的轉換）加以評述，[27]可以看出研究涉及音樂的多在詞之體式、詞史流變兩方面。

王國維、胡適、吳梅三人可謂是 20 世紀中國文學、戲曲研究的奠基式人物。王國維《人間詞話》從美學的角度，以其境界說的「新觀念與新手段」「爲中國傳統詞學的現代化帶來了生機」；[28]《宋元戲曲史》通過一系列翔實的考證，將當時已經鮮爲人的諸宮調、唱賺加以考定，釐清釐定元之前（包括元代）戲曲由萌生、發展的歷史脈絡，其研究成果今天已成爲普遍共識，而其考證考據之方法論，今日看來仍頗具指導意義。同時，書中提出「凡一代有一代之文學：楚之騷，漢之賦，六代之駢語，唐之詩，宋之詞，元之曲，皆所謂一代之文學，而後世莫能繼焉者

<hr>

[27]吳相洲《二十世紀中國詞學研究述評》，《北京大學學報》（哲學社會科學版）1999 年第 2 期，第 63 頁。
[28]胡明《一百年來的詞學研究：詮釋與思考》，《文學遺產》1998 年第 2 期，第 18 頁。

也」[29]的「文體代嬗的文學史觀」成爲其後大多數「文學史著作的邏輯結構和敍述框架」[30]。

胡適《詞選·序》認爲「文學史上有一個逃不了的公式，文學的新方式都是出於民間」。提出「詞的歷史有三個大時期：第一時期：自晚唐到元初（850—1250）爲詞的自然演變時期。第二時期：自元到明清之際（1250—1650）爲曲子時期。第三時期：自清初到今日（1620—1900）爲模仿塡詞的時期。」其中第一時期又分成三個段落：歌者的詞、詩人的詞、詞匠的詞。[31]「這種分期，雖然未必完全符合詞史發展的實際狀況，但他注意從詞人身份和創作功能的變遷去探求詞史自身的發展過程，而且力圖打破依據朝代政治更迭分期的傳統模式，在方法論上是極具啓示性的。此後的文學史或詞史著作，無論是把唐宋詞史分成幾個時期，在研究方法上都或多或少的、直接或間接的受到胡適這種分期方法的影響，都注意從詞體自身特質的變化去尋繹詞史發展演變的過程」。[32]胡適開闢了「文本研究」學術脈絡之路，貢獻之重大、影響之深遠，毋庸置疑，但其單一性也顯而易見。缺乏更爲宏觀的多視角把握，沒有看到制度下專業樂人群體與文人群體的相輔相成性，使這種思路終歸有明顯局限。

王、胡二人均受西方哲學以及進化論之影響，觀念頗多一

[29] 王國維《宋元戲曲史》，第 1 頁。

[30] 王齊洲《「一代有一代之文學」文學史觀的現代意義》，第 54 頁。

[31] 胡適選注《詞選》，中華書局 2007 年版。

[32] 王兆鵬《20 世紀前半期詞學研究的歷程》，《文學遺產》2001 年第 5 期，第 107 頁。

致，但正如胡適本人所言「我的看法是歷史的，他（即王國維，筆者按）的看法是藝術的。」[33]王氏的立意本在詞之美學價值的確立與提升，「更多地注意到詞人的創作觀念和創作衝動的悲劇意識」[34]，「爲 20 世紀的詞學研究建立了一種新的批評標準」[35]，而對於詞的源流脈絡則多有疏略且極少關注文人之外的傳承群體。相比之下，胡適的認識則更爲宏觀且更具有史家眼光。而二人皆推崇的「一代有一代之文學」文學史觀在極大地推動了文學史研究的同時也給後人的研究畫上了「框格」，在既有概念之下極易導致單線進化之謬誤，忽略文化發展的多樣性，以致「把中國戲劇史研究引向戲劇文學史歧路」[36]。

如果說王國維是戲曲史學研究和宏觀研究方面的先驅，那麼吳梅則無疑是戲曲本體理論和微觀研究方面的集大成者。吳梅《顧曲麈談》全書由原曲（論宮調、論音韻、論南曲作法、論北曲作法）、制曲（論作劇法、論作清曲法）、度曲、談曲四章組成，作者認爲：「曲也者，爲宋金詞調之別體。當南宋詞家慢、近盛行之時，即爲北調榛莽胚胎之日」[37]；較之《宋元戲曲史》而言，《中國戲曲概論》稱得上一部戲曲通史，書中談及元代至清朝諸多曲家作品，扼要論述了由元至清的戲曲演變過程。顯然，

[33]胡明《一百年來的詞學研究：詮釋與思考》，第 20 頁。

[34]胡明《一百年來的詞學研究：詮釋與思考》，第 18 頁。

[35]王兆鵬《20 世紀前半期詞學研究的歷程》，第 108 頁。

[36]寒聲《詞、曲同源不同流——兼論聲詩、詞樂、曲唱在中原衍進中的音樂文化》，第 36 頁。

[37]吳梅《中國戲曲概論·顧曲麈談》，中國人民大學出版社 2007 年版。

「王國維注重言『戲』的聯繫，吳梅則在談『曲』的發展。」[38]

王國維、胡適與吳梅在很大程度上代表著兩種不同視角，即進化論影響下的宏觀視角與傳統詞曲本體之研究，進而也催生出大批重要論著，如：胡雲翼《宋詞研究》、陳鐘凡《中國韻文通論》、任訥《詞學研究法》、夏承燾《南唐二主詞》、唐圭璋《詞話叢編》、龍榆生《研究詞學之商榷》等，其中《詞學研究法》作為一部有關詞學研究方法論的專著，從研究的視角上「它把狹窄片面的單純文學研究模式引向全面而立體的文化研究模式，從而對那種以文學為本位的詞的發生史的認識，作了一個扭轉乾坤的反撥」[39]。此外，戲曲作為一個學科也在這一時期孕育，而從當時的研究來看，更多地集中在戲曲文本研究、文獻輯佚、具體劇種的聲腔編創及表演改革等方面。

作為一種視角的切入，此一時期確有著相當豐碩的成果，為今天的研究奠定了極其重要而厚實的基礎。然而，如同中國的樂文化有著自己的體系一般，當文本意義彰顯而現代學人缺乏對曲子承載群體的整體認知時，研究有缺失在所難免，這是筆者強調研究視角的意義所在。

（二）敦煌歌辭研究

「20 世紀，敦煌曲子辭曾因其有調名有固定辭式而受到文學研究者的密切關注，被看作是詞的前身，亦即被看作作家文體的

[38]平穎《吳梅與王國維戲曲史觀之比較》，《楚雄師範學院學報》2006 年第 11 期，第 22 頁。
[39]王小盾、李昌集《任中敏先生和他所建立的散曲學、唐代文藝學》，《文學遺產》1996 年第 6 期。

發生形態」。[40]由此，研究者們開始重新思考詞之爲詞的關鍵，也就是詞調從何而來的問題，也因此開始把目光投向「隋唐燕樂」。「這是一個很不簡單的進步，它意味著必須在既有的研究視野之外去考察詞體的來源。」[41]學者劉尊明曾撰文予以全面評述，指出研究中存在兩種理念，即「詞學意識」與「曲子意識」。所謂「詞學意識」是指「將敦煌歌辭作品納入詞史軌道和詞學系統來觀照和審視，確認其中包含一部分『唐人詞』或唐五代『民間詞』，代表早期詞體風貌和詞史階段，屬於文人詞的源頭。此派學者以王國維、朱祖謀、龍沐勛、周泳先、唐圭璋、冒廣生、潘重規、沈英名、林玫儀等人爲代表」。在方法上，他們「從詞體觀念出發，偏重於敦煌歌辭之文學屬性與體式特徵的體認，往往以文人詞爲參照係數，以『詞律』『詞譜』爲衡量尺規，故有『唐人詞律之寬』諸論及『但曲』、『俗曲』、『小調』之別。」[42]

　　所謂「曲子意識」，即「偏重於對敦煌歌辭的音樂屬性與一般特徵的體認與界定，強調它們與宋詞或詞體的區別。」其中又以是否以「詞」命名而分爲兩派，「一派是在這些『敦煌曲』或『敦煌歌辭』中區分出兩種類型的作品來，即『詞』或『曲子詞』與『但曲小調』或『佛曲』。」如饒宗頤（《敦煌曲·引

[40]王昆吾《越南俗文學文獻和敦煌文學研究、文體研究的前景》，《從敦煌學到域外漢文學》，商務印書館 2003 年版，第 146—147 頁。

[41]王昆吾《從詞體形成的條件看詞的來源》，第 251 頁。

[42]劉尊明《二十世紀敦煌曲子詞整理研究的回顧與反思》，《文學評論》1999 年第 4 期，第 53 頁。

論》）分爲宗教性之贊偈佛曲和民間歌唱之雜曲，顏廷亮（主編《敦煌文學》）分爲「詞」與「但曲小調」兩類。「另一派則堅決反對用『詞』或『曲子詞』的概念來指稱敦煌歌辭，反對將敦煌歌辭納入詞史或詞學的系統與範疇中來進行考察與觀照。」其以任二北爲代表，「認爲唐代無『詞』，標舉「曲子」爲唐代歌辭的正名，認爲『唐曲子』與『宋詞』屬於兩種不同類型與性質的作品。」「在《校錄》及《總編》中，任先生皆力避「詞」之概念（甚至將原卷所題「詞」字一律改爲「辭」字），而主要按音樂曲調的體制來分類和稱名。」[43]

就其研究中存在的問題，湯君《敦煌曲子詞地域文化研究》總結爲三點：「在校勘整理方面，對敦煌曲子詞的概念的界定始終沒有形成定論」；「在理論探討方面，很多重大的學術問題並沒有得到很好的解決。如關於敦煌曲子詞在詞體起源上的意義和其在詞史上的地位始終沒有形成定論」；「由於歷史線索的缺乏和迷亂，對敦煌曲子詞的絕大多數作品的考證都還處於模糊狀態中；少數留有較爲明顯創作背景的作品，其具體細節上也還存在諸多爭議」。[44]

可以得見，文學界對於所謂「曲子詞（辭）」的研究大致有兩個方面：其一是關於本體的。這種研究常在「敦煌」之名下進行，而圍繞著敦煌歌辭進行的以管窺豹的研究方式雖然可以觸摸

[43]劉尊明《二十世紀敦煌曲子詞整理研究的回顧與反思》，第53—54頁。

[44]湯君《敦煌曲子詞地域文化研究》，四川大學 2003 屆博士學位論文， 第3—6頁。

到唐代文藝的某些方面，但於唐代「曲子」的宏觀把握上視野終顯狹窄。譬如：饒宗頤將曲子分爲「宗教性之贊偈佛曲和民間歌唱之雜曲」顯然是從文學內容的角度出發，殊不知歷史上諸如「永樂歌曲」等將俗樂曲調「拿來」安在贊偈之詞上使用的事情，時有發生，所謂「佛曲」、「雜曲」於音樂上極可能有是同一類曲調的使用。又如饒先生觀照「曲子」與詞學抑或文學發展的歷史，此點具有比較研究的理念和史學視角，但仍舊止步於「文學作品」範疇之內，研究難有實質性突破。

（三）俗文學研究

「俗文學」研究在此時也逐漸起步。鄭振鐸《中國俗文學史》明確指出：「俗文學就是通俗的文學，就是民間的文學，也就是大眾的文學。」[45]書中用 13 章分別對古代歌謠、漢代俗文學、六朝民歌、唐代民間歌賦、變文、宋金雜劇、鼓子詞、諸宮調、元散曲、明代民歌、寶卷、彈詞、鼓詞、子弟書、清代民歌等進行論述。正如作者所言「差不多除詩與散文之外，凡重要的文體，像小說、戲曲、變文、彈詞之類」全部歸到了俗文學的範圍。應該說，這本文學界里程碑式的著作，第一次較爲全面而系統地論述了歷史上常被文人們忽視的文藝形式，儘管仍然關注於文學文本，但已經將視野從文人拓展至所謂的「民間」。

李家瑞《北平俗曲略》（1933）被劉半農稱作「我國人研究民間文藝以來，第一部比較有系統的敘述」。[46]該書第一次對「北

[45]鄭振鐸《中國俗文學史》，商務印書館 2005 年版，第 1 頁。
[46]李家瑞《北平俗曲略》，上海文藝出版社 1990 年版，第 1 頁。

平俗曲」的來源、本體特徵、演唱群體與組織、演唱的場合等方面進行了整體梳理。並從說書、戲劇、雜曲、雜耍、徒歌五個類屬分別就說唱鼓書、大鼓書、蹦蹦戲、傀儡戲、濟南調、馬頭調、蓮花落、打花鼓、跑旱船、秧歌、夯歌等流行於當時北京的「62 類俗曲」[47]進行了考證與論述。該書儘管在分類方法、音樂本體研究等方面還存在很多問題和不足，但是作為民間文藝系統研究的開山之作，意義重大。並且，作者融民俗、歷史、曲調等多視角的研究方法在今天看來仍不顯過時，甚至比當代某些民間文藝學、曲藝學之研究更高一籌，極具指導和啟發意義。

趙景深因早期翻譯過英國人類學派學者葛勞德等人的民間文學理論著作而深受人類學影響，在研究中大量採用了人類學、民俗學的理論與方法，[48]其《大鼓研究》（1937）分上下兩編，對大鼓的類別、起源、體制、演唱等做了詳細說明，並對子弟書、快書、牌子曲、岔曲等大鼓曲種進行了詳細論述。該書與《彈詞考證》、《彈詞選》（1938）等堪稱民間文藝學、曲藝學研究的里程碑式的著作。

此外，劉復主編《中國俗曲總目稿》（1932），李家瑞《乾隆以來北京兒歌嬗變舉例》（1933）、《唱本詞》、《說彈詞》、《兩處碼頭調之比較》、《關於妓家供種的傳說》、《談嫁娶喜歌》(1936)、《北平風俗類徵》（1937），傅惜華《綴玉

[47]李家瑞《北平俗曲略》，第 5 頁。

[48]劉錫誠《中國民間文藝學史上的俗文學派——鄭振鐸、趙景深及其他俗文學派學者論》，《廣西師範學院學報》2005 年第 2 期。

軒藏曲志》（1934）等均是可視爲當今戲曲、曲藝學科的奠基之作，研究之必備。

「俗文學」一詞在今天廣爲使用，但就其本身尚有值得辨析之處：縱觀文學界的研究，其「俗」之本意乃是相對於官方而言的所謂「民間」，故而也常被稱爲「民間文學」。關於「民間」之含混，已在前文探討過，顯然這裡也存在同樣的問題。筆者以爲所謂「俗」者，從功能角度而言，更多不是以官與民相區別的「俗」，而是以禮—俗、雅—俗之別的「俗」，這種觀念的形成又與歷史上的音樂制度（禮樂制度、樂府制度、樂籍制度）有直接關聯。作爲禮、俗用樂的主體承載者，專業群體在制度下隨禮—俗、雅—俗之分也相對明確，譬如秦樓楚館等場所的女樂即是俗樂最重要的承載群體。

（四）「音樂文學」的提出與觀念的更新

1923 年，宋春舫《論劇》提出「中國戲劇，數百年從未與音樂脫離關係，音樂爲中國戲劇之主腦」。[49]1925、1926 年，朱謙之、胡雲翼先後出版專著提出了「音樂的文學」概念，朱謙之直接以《音樂的文學小史》[50]爲題出版了其在長沙第一師範學校演講的集子，包括「中國文學與音樂之關係」、「平民文學與音樂文學」、「詩經在音樂上的位置」，提出文學起源於音樂的觀點，但內容尚顯單薄。胡雲翼《宋詞研究》認爲「中國文學的發達、變遷，並不是文學自身形成一個獨立的關係，而與音樂有密切的

[49]宋春舫《論劇》，中華書局 1923 年版。
[50]朱謙之《音樂的文學小史》，上海泰東圖書局 1925 年版。

關連。」「中國文學的活動，以音樂爲歸依的那種文體的活動，只能活動於所依附產生的那種音樂的時代，在那一個時代內興盛發達，達於最活動的境界。若是音樂亡了，那麼隨著那種音樂而活動的文學也自然停止活動了。凡是與音樂結合關係而產生的文學，便是音樂的文學，便是有價值的文學。」[51]1935 年，朱謙之在前著基礎上進一步擴充，出版了《中國音樂文學史》，正式以「音樂文學」之名探討了音樂與文學、中國音樂與文學之關係；論述了詩經、楚辭、樂府、詩歌、宋代歌詞、劇曲等音樂文學形式的發展過程；作者在書中「引朱子《語類》中的泛聲說、沈括《夢溪筆談》中的和聲說、徐養源《律呂臆說》中的纏聲說、方成培《香研居詞塵》中的散聲說爲據，力證詞的起源完全是音樂變遷的關係，提出了音樂起源說。同時，陳鐘凡在爲這本書所作的「序」裏，提出了中國音樂文學的分期觀點，即「古樂」（先秦）、「變樂」（漢至宋）、「今樂」（元明清）。作者一方面堅持「過去的文學」（指古代，筆者按）與音樂關係密切，另一方面又認爲文學因「古代音樂僅存調名，並譜也不可得」而「必脫離音樂而謀獨立。」[52]

1946 年，劉堯民《詞與音樂》由雲南大學《文史叢書》鉛印出版，有意識地將詞與音樂結合進行研究，「從詩歌與音樂的關

[51]胡雲翼《宋詞研究》（中華書局 1926 年版），載《胡雲翼說詞》，華東師範大學出版社 2004 年版，第 8—9 頁。
[52]朱謙之《中國音樂文學史》，第 6 頁。

係入手，緊緊聯繫我國歷代詩歌的發展變化，以確鑿的材料，說明詞的形成和它的藝術特色。」[53]並且用「以樂從詩」、「以詩從樂」、「倚聲填詞」三個詩歌發展階段來解析古詩、近體詩、詞曲的發展脈絡。

　　很顯然，這個時期的研究者們已經試圖將「音樂」、「民間」等理念融入自己的研究視野當中並取得了一些成績，比如不同以往寫作內容的專門史（鄭振鐸《中國俗文學》）、通史性（朱謙之《中國音樂文學》）著作。但也顯現出由於學術背景和學科發展缺乏跨學科交流，而導致很大程度上的局限性，比如陳鐘凡認為古代音樂調、譜「不可得」。何以古代音樂僅存調名？當時的文人為何不將樂譜一同記錄？筆者以為這恰恰從一個側面說明了曲牌在當時風靡程度。古代文人不同於現代文人，從眾多文獻記錄中可以看出他們對於音樂有著相當的熟知程度。北魏至清中葉，樂籍乃是專業群體，而「凡有井水處，即能歌柳詞」等宋詞流行的社會狀況下，柳永等當時名家詞作被爭相傳唱，文人填詞交予樂人演唱者又何必多此一舉對共識的曲牌記譜，相對地，恰恰是一些為樂人所不識的「自度曲」才更需要譜以宮商，這即是《白石道人歌曲》旁譜的道理所在，雖然它對於今天的研究而言，意義非凡，但顯然其在當時並不十分流行。現代文人既缺乏對傳統音樂的熟知又缺乏對歷史上樂人的整體把握，認識難以深入而只能更多地挖掘文本的文學意義。而就當下的研究來

[53]張文勳《〈詞與音樂〉後記》，載劉堯民《詞與音樂》，雲南人民出版社1982 年版。

看，從唐至今仍然有著一批樂譜存世[54]，對於古代音樂調、譜並非「不可得」。可見，學科間缺乏必要的溝通與交流影響了當時學者對研究對象的全面把握。

（五）20 世紀 50 年代以來的研究趨勢

20 世紀 50 年代以來，文學界關於音樂文學的研究有了極大的進展，湧現如夏承燾《唐宋詞論叢》、龍榆生《詞曲概論》、詹安泰《宋詞散論》等一大批學術成果。該時期，以任半塘的學術研究研究最爲典型，其撰著《敦煌曲初探》、《敦煌歌曲校錄》、《唐戲弄》、《教坊記箋訂》、《優語集》、《唐聲詩》、《敦煌歌辭總編》、《隋唐五代燕樂雜言歌辭集》等諸多音樂文學研究集大成之作，它們代表著任氏由「詞曲研究向發生學的延伸」，「敦煌文學研究反映了他對於詞之起源問題的思考，唐代戲劇研究代表了他關於古典戲曲早期史的認識，而唐代燕樂歌辭研究則把上述事物聯繫起來，完善了『唐藝發微』體系。也就是說，任中敏以曲藝、戲劇、音樂之三足，支撐起了一個系統的唐代文藝學。」[55]其中《唐聲詩》提出了「聲詩」理論及一系列相關概念，對唐五代詩歌入樂的情況進行了闡發，指出漢魏六朝樂府歌辭、唐詩、宋詞、元曲之間的內在聯繫。並且以其「竭澤而漁」的文獻梳理方法，收集整理了極其豐富的研究資料，可謂惠澤後學。唐聲詩的研究「使人們對中國古代詩歌這一

[54]以《中國傳統音樂樂譜學》（福建教育出版社 2006 年版）爲例，其記述了從唐至清各類譜集計六十餘種。

[55]王小盾、李昌集《任中敏先生和他所建立的散曲學、唐代文藝學》。

音樂文體的發生發展變化過程的描述顯得更加清晰。這不僅是 20世紀唐詩研究中的一個重大發現，也是整個音樂文體研究的一個重大發現。」[56]同時，沿著任氏的研究，王昆吾、李昌集等人分別在詞學和曲學方面做出了重要的學術貢獻。

　　王昆吾《隋唐燕樂雜言歌辭研究》正如作者「緒論」中所言「旨在建立關於隋唐五代音樂文學的系統認識；而當讓它爲此展開論述的時候，實際上，它也是建立了關於隋唐五代音樂史的系統認識。」其與任半塘《唐聲詩》對於「齊言」文學樣式的研究形成互補，構建了一個相對完整的唐代「音樂文學」全貌。書中將「曲子」專列一章論述，是文學界第一次全面而系統地梳理和探討這一藝術形式，並且目光已從「敦煌」視野轉移到整個唐代歷史情景。該書在研究方法和研究視角上與以往的詞學研究多有不同：「它把詞和作爲其前身的隋唐燕樂曲子都看作歷史的現象；它認爲長短句歌辭的形式特徵關聯它們的傳播方式，因而主要依據歌唱、吟誦、表演等藝術形式的發展探討了它們的形成；它認爲每一種文學體裁的產生和發展都是民眾活動和作家活動相互交流的產物。」[57]無疑這是一種有別於傳統的新的研究理念，是對任氏的全面繼承與發展。

　　李昌集進一步將這種理念沿用到其曲學的相關研究中。《中國古代散曲史》提出「唐曲誕生後，其有三個流衍發展的線索：其一是宋代的文人詞；其二是教坊、勾欄中的諸曲藝（宋大曲、

[56]馮淑華《〈唐聲詩〉研究》，首都師範大學 2003 屆碩士學位論文，第 2 頁。
[57]王昆吾《隋唐五代燕樂雜言歌辭研究》，中華書局 1996 年版，第 2 頁。

宋雜劇、宋隊舞、諸宮調、唱賺、金院本等等）；其三則是唐曲的本源——民歌俗曲按自身軌跡在民間的流傳、新生和發展。其中，俗曲一線是暗流，然而卻是其他二線的源泉所在。在這個意義上，這一線是主流。而在藝術形式的發展、提高上，教坊、勾欄之曲藝卻又是主導，它對北曲的最終成型起著決定性的作用。」[58]《中國古代曲學史》開宗明義地提出大曲學（即全部古代音樂文學）與小曲學（即南北曲學）之分，指出其研究爲「小曲學」；強調以「發生學」爲其總體學術立場下的研究，認爲：「曲學史的發生過程，乃是一種綜合性的社會文化行爲的複雜運動，不是平面、單純的理論史，而是一種立體的、多元的理論構建史。」[59]這一著作第一次較爲完整地梳理和構建了我國古代曲學研究的發展史，具有填補我國曲學史著作空白的意義。同時它與任半塘、王昆吾的研究相對照，有一種構建唐以降音樂文學發展整體脈絡的學術趨向。

　　毫不誇張地講，任半塘、王昆吾、李昌集的研究在當代中國文學界、戲曲界是具有開拓性和突破性的，這不僅體現在他們豐碩的研究成果及「填補空白」的意義，也體現在兩代三位學人對既往研究觀念的一種反撥。譬如：強調「每一種文學體裁的產生和發展都是民眾活動和作家活動相互交流的產物」，強調民間的重要性，強調樂人在整個環節中發揮的關鍵作用等，都是以往文學界論述欠深入指出。視角的轉變、視野的拓寬，帶來的也許是

[58]李昌集《中國古代散曲史》，華東師範大學出版社 1991 年版，第 33 頁。
[59]李昌集《中國古代曲學史》，第 16 頁。

對一個既定理念的重構，甚或使整個學科產生震顫。

　　當然，這並不是說其研究已經盡善盡美，在對「音樂文學」的認識上筆者以爲還有值得商榷之處，例如：《唐聲詩》與《隋唐五代燕樂雜言歌辭研究》雖然在論述「唐代文藝」上形成互補，但由於將研究對象首先定位爲雜言、齊言兩種，則使其在研究漸近深入中不自覺地關注文體本身的轉變與源流而忽視對「音樂文學」作爲整體形式的考察；《中國古代曲學史》強調文人爲創作主體，而視樂人爲表演主體，這忽略了音樂藝術創作的特殊性（如二度創作），因此在對一個歷史情境中完整形式的發展演化進行論述時，必然產生偏離事實的結論；此外，對社會學、人類學、經濟學等跨學科視角引入較少，也一定程度上造成了新的研究局限。

　　筆者以爲這種局限產生的根源在於仍然未脫文學研究之「傳統」視角。其一，從中國樂文化的角度觀之，研究中雖然也對樂調、曲牌有所關注與認知，但顯然不夠全面、深入。其二，尚缺乏對樂人爲主體的創承機制的全面關注。譬如王昆吾在有關詞的起源、曲子的創造傳播中多次強調「歌妓」的重要性，也注意到了歌妓與教坊隸屬關係，但缺乏對自北魏至清中葉樂籍體系從宮廷到各級地方建構的全面瞭解，造成了在對象認知方面一定程度的局限與不足，進而也影響到對曲子演化、傳承、傳播等方面的整體把握。

　　與王昆吾同爲新中國建立以來第一批文學博士的施議對，其著作《詞與音樂的關係研究》也是這一時期極爲重要的研究著作，全書分「唐宋合樂歌詞概論」、「詞與樂的關係」、「唐宋

詞合樂的評價問題」三卷，對唐宋詞合樂的整體過程、詞與音樂的關係變化、唐宋詞合樂的意義與問題進行了較為全面論述，進而提出：「講究格律、講究形式美與音樂美」，乃是「我國詩歌發展的共同規律」。[60]雖然該論著也備受文學界推崇，但就研究視角和研究方法而言仍延循文學界之固有傳統，未有較大突破。

　　20 世紀 90 年代以來，跨學科研究和學科間理論的相互學習與借鑒逐漸成為眾多學科之共識與研究自覺。近年出版的《中國古代歌詩研究——從〈詩經〉到元曲的藝術生產史》[61]作為首都師範大學中國詩歌研究中心的集體研究成果可以視作是這一學術研究趨勢在文學界的一種體現。該書運用馬克思主義的藝術生產論來研究中國古代歌詩，將歌詩藝術創作看成是一種生產。關注「中國古代歌詩生產與消費的發生發展過程」，「從影響歌詩發生發展的諸多因素出發，如歌詩的藝術生產制度、用樂規範、消費目的與音樂分類、社會風俗與傳播等，深入考察歌詩發生發展的諸多因素，以及各因素之間的辯證統一關係，對中國古代詩體之一——歌詩進行了文化發生學意義上的深刻研究。」[62]並據此提出：「在中國古代歌詩藝術生產和消費的過程中，存在著三種基本方式，那就是自娛式的歌詩藝術生產與自娛式消費，寄食式的歌詩藝術生產與特權式消費，賣藝式的歌詩藝術生產與平民式消

[60]施議對《詞與音樂關係研究》，中國社會科學出版社 1985 年版，第 2 頁。
[61]趙敏俐、吳相洲等《中國古代歌詩研究——從〈詩經〉到元曲的藝術生產史》，北京大學出版社 2005 年版，第 49、43 頁。
[62]王培友《理論出新見，蹊徑開洞天——評趙敏俐教授等〈中國古代歌詩研究〉》，《中國詩歌研究動態》（第 2 輯）2007 年版，第 164—165 頁。

費。這三種藝術生產與消費方式各有其特點，並在中國古代歌詩發展史的不同階段起著不同的作用。這三種藝術生產與消費方式互相影響，共同推動了中國古代歌詩藝術的向前發展。」[63]該著對於馬克思藝術生產理論的運用，作為一種視角的更新給了筆者很多啟發。

筆者以為該著總結出的三種藝術生產與消費的方式還有值得商榷之處：從娛樂功能的角度看，應首先分為「他娛」與「自娛」，其所論後兩種方式（寄食式的歌詩藝術生產與特權式消費、賣藝式的歌詩藝術生產與平民式消費）實際上都是一種他娛性的娛樂，即使有分類必要也不能與第一種置於同一層面。而所謂「自娛式的歌詩生產與自娛式消費」一論也值得商榷，同樣從馬克思經濟學上來看，「生產—消費」是針對商品交換行為而言的，如果把歌詩作為「商品」則必然要有買賣雙方，但「自娛式」恰是合二為一的，充其量算是「自給自足」生產，其「生產」出的只能是產品，而非「商品」，沒有商品的概念，生產與消費之說似有不妥。深究這種分類方法，主要的問題在於論者是根據其所謂「歌詩」演繹的場合來劃分的，這種從「場合」看「生產—消費」關係的視角很有可取之處，但僅以這樣一種視角去審視傳承數千年的「歌詩」藝術則顯得過於片面和單一；而對「樂人」及其在制度下從樂行為的忽略正是其視角上的缺憾。

專業樂人以樂為生，他們是以上這些用樂場合中最為重要的

[63]趙敏俐等《中國古代歌詩藝術生產與消費的基本方式》，《江海學刊》2005年第3期，第163頁。

創承者（即書中所謂「生產者」），筆者以爲這種「生產」具有兩個「特殊性」，值得注意。一是生產過程的完成應當是樂人演唱結束的時刻，這是音樂「產品」在古代得以實現的要求所致；二是每次創造的產品都具有一定意義的唯一性，因爲它不能被複製，每一次的重複中必有二度創作。樂人在這個過程中不斷地演繹、不斷地創造，進而生發出更多的新的音聲技藝形式。

（六）關於「關注樂人」的視角

需要強調並進一步說明的是，筆者前述所謂「關注樂人」，不僅僅是指關注某一時段、承載某種技藝的樂人，而是強調歷史上在制度管理下有著一致性的基本行爲規範的樂人整體。兩者的不同在於，前者對於樂人的從業行爲是一般意義上的觀照，而後者是對於「樂人及其職業背後的制度化管理，並在此基礎上對音聲技藝的發生發展造成深刻影響」的整體關注。

單就關注樂人的視角而言，以王國維《優語錄》、王書奴《中國娼妓史》、任二北《優語集》（及其《教坊記箋訂》中的樂人考述）爲近世開端，學界也已經有大量學術研究成果，譬如李昌集《唐代宮廷樂人考略——唐代宮廷華樂、胡樂狀況一個角度的考察》、毛水清《唐代樂人考述》、孫崇濤／徐宏圖《戲曲優伶史》、孫民紀《優伶考述》、譚帆《優伶史》；李劍亮《唐宋詞與唐宋歌妓制度》、曹明升《宋代歌妓略論》、王寧《宋元樂妓與戲劇》、王寧／任孝溫《昆曲與明清樂伎》；張發穎《中國家樂戲班》／《中國戲班史》、楊惠玲《戲曲班社研究：明清家班》、劉水雲《明清家樂研究》；武舟《中國妓女生活史》、川上子《中國樂伎》、嚴明《中國名妓藝術史》、修君／鑒今

《中國樂妓秘史》、徐君／楊海《妓女史》、蕭國亮《中國娼妓史》、鄭志敏《細說唐妓》、廖美雲《唐伎研究》、韋明燁《揚州瘦馬》，等等。這些研究或考述樂人及其歷史，或關注樂人及其承載技藝，或關注樂人組織活動，應當說從不同角度對樂人的相關問題進行了深入的研究，尤其在史料挖掘上爲進一步研究打下了堅實基礎。

　　但是，存在的問題也十分明顯。關注樂人不等於囿於樂人；關注樂人承載不應該忽視其背後的制度層面；而關注制度，不應該將其簡化爲（或止步於）一種人員歸屬的考察，還應該注意到其運轉機制對於音聲技藝的深刻而具體的影響，應該注意到制度的歷史延續性與區域中心文化積澱之間的關係，以及其對音聲技藝創造、傳承、傳播的深遠影響。如此，以「樂人」爲切入點的研究視角才能真正發揮其作用，體現其意義。

　　通過對相關學科研究的一個極爲粗略的勾描，可以看出：其對於「音樂文學」的研究有著一種視角上的積極轉變，從王國維《人間詞話》、吳梅《中國戲曲概論》到鄭振鐸《中國俗文學史》、朱謙之《中國音樂文學史》再到劉堯民《詞與音樂》、施議對《詞與音樂的關係研究》——顯現出研究理念的拓展，欲將音樂納入研究視野的努力和自覺性的加強。而任氏一門的「曲學」、「唐藝」研究及近年的「歌詩」研究則在很大程度上實現了文學與音樂相結合進行研究的目標，碩果累累。

　　當然也可以看到學科的隔閡仍然存在。儘管「音樂」與「文學」的密切關係早已成爲學界共識，儘管今天的文史學者已經能夠廣泛運用音樂視角，但仍更多地傾向於「音樂的文學」這樣一

種偏正式構詞的研究立場。以「歷史遺留的一切文字皆爲文學樣
態」的態度審視歷史上一切音樂與文學結合的藝術形式——作爲
現代意義上學科立場和理念自然無可厚非，然而這種先入爲主的
觀念，在一定程度上使其不自覺地爲其所強調的追尋「歷史的真
實」[64]加上了引號。這種矛盾性也必然使得其研究陷入困境。例
如：曾經對曲子深入研究多年著述多部的學者王昆吾坦言：儘管
曲子詞研究受到了多方關注，「但是，曲子的生存環境如何？其
音樂形態如何？如何表演和傳承？這也是有待深入研究的問
題。」[65]再如：儘管敦煌資料的發掘使得文學界不得不面對「詞曲
之樂從何而來」的問題，但學術背景的局限使之只能於相同時代
的「燕樂」中尋找出路，這做法顯得多少有些「一加一」式的研
究意味，且容易忽視音聲技藝體系自身的歷史傳承性。凡此種
種，不多贅述，在缺乏對樂人群體、制度層面等方面的更爲宏觀
的認知和把握的情況下，需要解決的問題還有很多。

　　文學界在文獻的梳理和挖掘上有著傳統優勢，提供了一個龐
大而豐厚的文獻資料寶庫，使得我們今天的研究能夠站在一個較
高的起點之上。如福柯所言：「重要的不是歷史書寫的時代，而
是書寫歷史的時代；重要的不是歷史的本來面目，而是書寫歷史
者的個人態度」。我們需要對以往所謂的歷史記錄不斷地進行反
思，而反思的目的是希望能夠更加接近歷史的本真。回顧以往，
很多研究總是不可避免地在文獻的梳理、使用及歷史的書寫上或

[64]李昌集《中國古代曲學史》，華東師範大學出版社 1997 年版，第 12 頁。
[65]王昆吾《越南俗文學文獻和敦煌文學研究、文體研究的前景》，第 147 頁。

多或少地打上「文學主體」的烙印；當把目光僅僅盯在詞曲文本上時，往往忽視歷史上還存在著一個活生生的承載群體——樂人，並且其背後還有一個更爲重要的制度體系作爲支撐。而當樂籍制度被揭示，當樂人群體在諸多方面承載禮、俗用樂的歷史碎片被重新粘合復原，以這種更爲宏觀的理念重新認知曲子時，發現其事實上有著統於樂體系之下的演化系統，而樂籍制度下的樂人則是其發生發展的真正的承載主體。

三、當下研究中存在的問題

其一，在傳統學術研究爲學界提供豐富材料、奠定堅實基礎的同時，不可避免地也使當下的研究囿於一種局限之中。在曲子的問題上常常不自覺地將音樂劃歸爲文學的附庸而忽略了中國音樂文化自身的發展體系。音樂與文學在曲子上的密切關係，使得研究中出現兩種側重，而相比大量留存文本而言，要對記載不詳的樂人及其承載的音樂演化體系進行全面深入的認知顯然是比較困難的——這需要一系列的學術研究成果和不斷更新的理念作爲前提和基礎，譬如：在前人奠定的堅實基礎之上對更多社會、制度、經濟等文獻相關歷史信息的挖掘、梳理並進行有機整合；大量借鑒和運用相關學科（如社會學、人類學、經濟學、制度學等）的研究視角和新成果；全面接通當下與歷史的橫縱時空維度，充分考量傳統音樂當下遺存與歷史樣態的傳承關係　。隨著跨學科交叉研究的日益深入和加強，相信會爲學界的研究帶來多方面的啟示和支撐。

其二，在論述曲子一類音聲技藝形式時，焦點集中在音樂本

體的某些方面、以及與文學關係的問題上，忽略了更多制度文化層面的考量。從學界運用制度視角進行的研究來看，譬如黎國韜《先秦至兩宋樂官司制度研究》、左漢林《唐代樂府制度研究》、衛亞浩《宋代樂府制度研究》、康瑞軍《宋代宮廷音樂制度研究》、張影《歷代教坊與演劇》等，對於古代音樂制度的探討已經非常深入，但是制度視野所轄卻往往止於「宮廷」，將宮廷音樂機構等同於官方，地方音樂活動則一般都首碼「民間」，似乎宮廷之外，各地搬演的都是民間音聲技藝，而在「何以全國各地體現出廣泛一致性」的問題上，或以自然傳播爲論，或語焉不詳，或避而不談，整體認知尚待拓展。「如果我們只屬意宮廷，看不到王府、地方官府、軍旅中的音樂活動；只看到太常、兩京教坊，卻看不到府縣教坊、府縣散樂以及府州樂營的存在，不將地方官府中樂籍機構設置納入研究視野，就意味著對全國官屬樂人體系網路化、一致性存在的忽視。」[66]

　　第三，兩個學科對於「音樂文學」的發生發展、源流脈絡多以「民間」論之，但是正如筆者前文所指出的，當忽略歷史的時空維度僅以今人的眼光來認知這個概念時，「民間」一詞變得更加寬泛而無邊際。忽視對於傳承者的關注是眾多研究的共同缺陷。儘管一些學者注意到「歌妓」、「樂工」的重要性，但缺乏對這一特殊群體及其歷史上一系列制度體系的宏觀把握，使得對於曲子及其相關問題的研究上難以更加深入。

[66] 項陽《由音樂歷史分期引發的相關思考》，《音樂研究》2009 年第 4 期，第 17 頁。

　　筆者想再一次強調的是，楊蔭瀏已經深刻地認識到「音樂常領導著詩歌在前進」，認識到曲子一類音聲技藝形式統於「樂」體系之下的發展脈絡，這種理念一直貫穿其史學著述之中，但是囿於史著體例本身的限制，很多問題沒有能夠展開和深入論述。而呂驥在爲曉星文集所作的序中，則從歌詞的角度提出了相近的看法並指出其與案頭文學之別：「歌詞在我國有悠久的歷史，《詩經》就是我國最早的一部歌詞集。……但是過去一般都只承認它的詩的價值，很少有人指出它作爲歌詞的重要意義，以後的《樂府詩集》雖然全部分別標明了不同性質的歌詞，但一般都只認爲是詩，很少從歌詞的角度研究其作爲歌詞的特殊性，與詩不同的地方，與音樂的關係……以後唐詩、宋詞、元曲、明清小曲，也都被認爲是詩的體裁流存於後世，其實也都是不同時代的歌詞，只有一部分唐詩，如長篇敍事詩，那是不適合用來歌唱的，真正是屬於文學範疇的詩。當然有些詞、曲（包括小曲），也只能看作詩，不適合拿來歌唱的。」[67]兩位先學角度不同卻灼見幾近，可知其緊要。只是，天不假年，斯人皆去，不得深意，令人扼腕。黃翔鵬顯然全面繼承了楊蔭瀏在此方面的認知並不斷地擴展和深入，這體現在其「曲調考證」工作及諸多相關研究與思考之中。[68]然而「由於他處事謹慎，某些問題尚未證實，絕不發表

[67]呂驥《序：有幾方面意義的文集》，載曉星著《中國歌詩發展紀略——清淺居文集》吉林人民出版社 2002 年版。

[68]例如黃翔鵬在《樂問》中對於詞／曲牌子、諸宮調、明清戲曲等方面的追問與思考。

誤世。這就使有些已近成熟的思想，可能從此湮沒不彰。」[69]

但是，不懈的探索精神與睿智的經典啟示仍存！在留下遺憾和感慨的同時，前人也爲我們留下了廣闊的研究空間。

[69] 喬建中、張振濤《待燃犀下看高處不勝寒——音樂學家黃翔鵬和他的學術人生》，《人民音樂》1997 年第 9 期，第 5 頁。

樂人、音聲技藝的相關統計

表一　唐代部分地區女樂概覽表			
地名	屬地‧治所	妓（館）名 /稱呼	文獻出處
洛京	都畿道‧東都	妓	《本事詩‧情感第一》
洛陽	都畿道‧東都	樊素	《本事詩‧事感第二》、《不能忘情吟並序》
洛陽	都畿道‧東都	小蠻	《本事詩‧事感第二》
洛陽	都畿道‧東都	張好好	《全唐詩》卷五二○、《雲溪友議》卷三
洛陽	都畿道‧東都	女妓	《本事詩‧高逸第三》
河北	河北道‧魏州	侍姬	《北夢瑣言》卷一三「草賊號令公」
鎮州	河北道‧魏州	轉轉	《舊五代史‧馬郁傳》
定州	河北道‧魏州	家妓	《舊唐書》卷一五
河間	河北道‧魏州	歌姬舞女	《舊唐書》卷六○
晉州	河東道‧蒲州	營妓	《北夢瑣言‧張褐妻》
潞州	河東道‧蒲州	妓	《唐闕史》卷下
蒲州	河東道‧蒲州	崔徽	《麗情集》
太原	河東道‧蒲州	太原妓	《太平廣記》卷二七四、《全唐詩》卷八○二《寄歐陽詹》

太原	河東道 · 蒲州	樂伎	《全唐詩》卷五四七《令孤相公自太原累示新詩因以酬寄》（劉禹錫）
亳州	河南道 · 汴州	友珪	《舊五代史》卷一二
亳州	河南道 · 汴州	樂營子女	《雲溪友議》
青州	河南道 · 汴州	段東美	《全唐詩》卷五四七《別青州妓段東美》（薛宜僚）
陝縣	河南道 · 汴州	官使婦人	《舊唐書 · 韋堅傳》
徐州	河南道 · 汴州	關盼盼	《全唐詩》卷八〇二《燕子樓》
淮南	淮南道 · 揚州	酒妓	《本事詩 · 情感第一》
淮南	淮南道 · 揚州	朱娘	《唐語林》卷七
淮南	淮南道 · 揚州	風聲婦人	《唐語林》卷七
揚州	淮南道 · 揚州	舞妓	《唐闕史》
揚州	淮南道 · 揚州	聲妓、女妓	《揚州夢記》
揚州	淮南道 · 揚州	李端端	《雲溪友議》
廣陵	淮南道 · 揚州	酒妓	《本事詩 · 情感第一》
廣陵	淮南道 · 揚州	廣陵妓	《全唐詩 · 題廣陵妓屏二首》
成都	劍南道 · 益州	高氏	《舊唐書》卷一二九《張延賞傳》
成都	劍南道 · 益州	官妓行雲等十人	《北夢瑣言》卷三
蜀	劍南道 · 益州	妓樂	《太平廣記》卷二七二《蜀功臣》
錦城	劍南道 · 益州	灼灼	《全唐詩》卷七〇〇《傷灼灼》（韋莊）、《麗情集》

西川	劍南道·益州；軍鎮，治益州	薛濤	《鑒誡錄》卷十、《唐語林》卷六
東川	劍南道·益州；軍鎮，治梓州	營妓	《北里志》
常州	江南東道·蘇州	朱娘	《說郛》卷四六
杭州	江南東道·蘇州	商玲瓏	《野客叢書·蘇杭妓名》、《唐語林》卷二
杭州	江南東道·蘇州	謝好好	《野客叢書·蘇杭妓名》、《唐語林》卷二
湖州	江南東道·蘇州	宋態宜	《全唐詩》卷四七七《遇湖州妓宋態宜二首》（李涉）
山陰縣	江南東道·蘇州	柳家女	《送山陰姚丞攜妓之任兼寄蘇少府》
越州	江南東道·蘇州	盛小叢	《雲溪友議·錢歌序》
浙西	江南東道·蘇州	酒妓	《本事詩·情感第一》
餘杭	江南東道·蘇州	淨瓏	《堯山堂外紀》

吳興	江南東道·蘇州	官妓	《唐闕史》卷上
金陵	江南東道·蘇州	佳麗	《全唐詩》卷七五一《將過江題白沙館》（徐鉉）
蘇杭	江南東道·蘇州	沈平	《野客叢書·蘇杭妓名》
蘇杭	江南東道·蘇州	李娟	《野客叢書·蘇杭妓名》
蘇杭	江南東道·蘇州	英、倩	《野客叢書·蘇杭妓名》
蘇杭	江南東道·蘇州	真娘	《野客叢書·蘇杭妓名》
蘇杭	江南東道·蘇州	心奴	《野客叢書·蘇杭妓名》
蘇杭	江南東道·蘇州	張態	《野客叢書·蘇杭妓名》
蘇杭	江南東道·蘇州	羅	《野客叢書·蘇杭妓名》
蘇杭	江南東道·蘇州	楊瓊	《野客叢書·蘇杭妓名》
蘇杭	江南東道·蘇州	容	《野客叢書·蘇杭妓名》

0

蘇杭	江南東道·蘇州	滿	《野客叢書·蘇杭妓名》
蘇杭	江南東道·蘇州	陳寵	《野客叢書·蘇杭妓名》
池州	江南西道·洪州	樂營子女	《雲溪友議》
池州	江南西道·洪州	池州妓	《全唐詩》卷五二二《見劉秀才與池州妓別》（杜牧）
江西	江南西道·洪州	張好好	《全唐詩》卷五二○《張好好》（杜牧）
潭州	江南西道·洪州	韋應物姬所生之女	《雲溪友議》
歙州	江南西道·洪州	媚川	《南部新書》
歙州	江南西道·洪州	歙州妓	《全唐詩》卷五五○《贈歙州妓》（趙嘏）
歙州	江南西道·洪州	韶光	《抒情集·李曜》
宣城	江南西道·洪州	張好好	《全唐詩》卷五二○《張好好》（杜牧）
鄂州	江南西道·洪州；	女妓	《北夢瑣言》

零陵	江南西道·洪州；即永州	瓊枝	《雲溪友議·買山讖》
零陵	江南西道·洪州；即永州	善歌妓	《雲溪友議·襄陽傑》
鍾陵	江南西道·洪州；豫章郡治所（縣）	雲英	《唐才子傳》卷九《羅隱》
永新	江南西道·吉州	許和子	《樂府雜錄·歌》
長安	京畿道·長安	平康坊飲妓	《北里志》
長安	京畿道·長安	李司空伎	《本事詩·情感第一》、劉禹錫《贈李司空伎》
長安	京畿道·長安	妙妓	《本事詩·情感第一》
長安	京畿道·長安	昭國里聲妓	《朝野僉載》
長安	京畿道·長安	美貌宮女	《朝野僉載》
長安	京畿道·長安	別宅女婦	《朝野僉載·王旭》
長安	京畿道·長安	勝業坊古寺曲	《霍小玉傳》
長安	京畿道·長安	聲妓	《舊唐書》卷一〇六《李林甫傳》
長安	京畿道·長安	平康里劉國容	《開元天寶遺事·天寶上》
長安	京畿道·長安	平康坊鳴坷曲李娃	《李娃傳》

長安	京畿道·長安	琵琶女	《琵琶行》白居易「蝦蟆陵」
長安	京畿道·長安	英英	《全唐詩》卷四八四《過小妓英英墓》
長安	京畿道·長安	魚玄機	《三水小牘·魚玄機笞斃綠翹致戮》
長安	京畿道·長安	歌舞之妓	《唐詩紀事》卷三九
長安	京畿道·長安	高霞	《與元九書》
長安	京畿道·長安	北堂娼家	《長安古意》盧照鄰
長安	京畿道·長安	南陌娼家	《帝京篇》駱賓王
都下	京畿道·長安	楚蓮	《開元天寶遺事·蜂蝶慕香》
靈寶縣	京畿道·長安	官使婦人	《舊唐書·韋堅傳》
長安	京畿道·長安	姜皎	《舊唐書》卷五九《姜皎傳》
嶺南	嶺南道·廣州	樂營子女	《雲溪友議》
廣州	嶺南道·廣州	妓	宋之問《廣州朱長史座觀妓》
嶺南	嶺南道·廣州	樂營妓	《全唐詩》
隴西	隴右道·鄯州	妓妾	《舊唐書·李博義傳》
閬州	山南西道·梁州	閬州妓人	《全唐詩》卷五一六《送閬州妓人歸老》（何扶）
淮甸	河南道、山南東道、淮南道	劉采春及女兒周德華	《雲溪友議》卷五
江淮	河南道、山南東道、淮南道	徐月英	《全唐詩》卷八〇二《敘懷》

表二　《青樓集》樂人屬地、技藝統計表

元代行政所屬/人數		人名	技藝
中書省49人	大都46人	張怡雲	詩詞、談笑
		曹娥秀	色藝俱絕
		解語花	慢詞
		珠簾秀	雜劇（駕頭、花旦、軟末泥）
		南春宴	雜劇
		李心心	小唱（諸宮調）
		楊奈兒	小唱
		袁當兒	小唱
		于盼盼	小唱
		于心心	小唱
		吳女女	小唱
		燕雪梅	小唱
		牛四姐	唱
		周人愛	雜劇
		玉葉兒	雜劇
		瑤池景	雜劇
		賈島春	雜劇
		王玉帶	雜劇
		馮六六	雜劇

		王榭燕	雜劇
		王庭燕	雜劇
		周獸頭	雜劇
		劉信香	雜劇
		樊事真	名妓
		天然秀	雜劇
		天然秀母 劉（　）	雜劇？
		國玉第	雜劇、談謔
		玉蓮兒	歌舞、談諧、尤善文楸握槊之戲
		賽簾秀	唱
		王巧兒	歌舞、顏色
		連枝秀	歌舞
		趙梅哥	歌舞
		和當當	藝甚絕
		鶯　童	雜劇
		司燕奴	雜劇
		宋（　）	雜劇
		郭（　）	雜劇
		班真真	雜劇
		程巧兒	雜劇
		李趙奴	雜劇
		一分兒	歌舞

		小　姬	歌
		孫秀秀	雜劇
		順時秀	雜劇
		燕山秀	雜劇
		王奔兒	雜劇
	中書省 （山東）3人	真鳳歌	小唱
		金鶯兒	談笑、搊箏合唱
		轟檀香	歌
江淮行省38人	淮浙9人	天錫秀	雜劇
		天生秀	雜劇
		賜恩深	雜劇
		張心哥	雜劇
		于四姐	琵琶、合唱
		朱春兒	
		趙真真	雜劇
		西夏秀	雜劇
		喜溫柔	姿色端麗，舉止溫柔
	江浙8人	小玉梅	雜劇
		匾　匾	雜劇
		小技梅	雜劇
		張奔兒	雜劇
		李嬌兒	雜劇
		李真童	色藝無比

		瓊花宴	雜劇
		小國秀	
	昆山 3 人	張玉蓮	唱、絲竹、蒲博、南北令詞、審音知律
		倩　嬌	
		粉　兒	
	浙東 3 人	龍樓景	南戲、小令
		丹墀秀	南戲、小令
		芙蓉秀	南戲、小令、雜劇
	無錫 1 人	賽天香	歌舞
	雲間 4 人	翠荷秀	雜劇
		李奴婢	雜劇
		王玉英	雜劇
		顧山山	雜劇
	浙西 3 人	小春宴	雜劇
		事事宜	歌舞
		汪憐憐	雜劇
	京口 1 人	多　嬌	
	金陵 5 人	杜妙隆	歌
		平陽奴	雜劇
		郭次香	雜劇
		韓獸頭	雜劇
		樊香歌	歌舞、談謔
	江淮 1 人	趙偏惜	院本

河南江北4人	揚州3人	翠荷秀	雜劇
		李芝儀	小唱、慢詞
		童　童	雜劇、小唱
	鄧州1人	王金帶	色藝無雙
江西行省3人		喜溫柔（孫氏）	藝則不逮焉
		劉婆惜	滑稽、歌舞
		楊春秀	歌舞
湖廣行省6人	江湘1人	般般丑	善詞翰，達音律
	湘湖3人	張玉梅	擅美
		蠻婆兒	擅美
		關　關	
	湖廣1人	金獸頭	名妓
	武昌1人	簾前秀	雜劇

注：筆者依據《中國古典戲曲論著集成·青樓集》（2）（中國戲劇出版社1959年版），參考王依民校勘《青樓集》（電子版，數字文獻學/數碼文獻學 http://blog.sina.com.cn，2009年12月1日查詢）；綜合夏庭芝生平、《青樓集》載元好問、金玉府等相關資料，推定出以上樂人的大致屬地。表中：括號（）表示未載；問號？表示不確定。

表三　諸宮調與部分音聲技藝之曲牌對照表

諸宮調			大曲	唐宋曲子	北曲	南曲
宮調	曲牌	出處				
仙呂宮	六么令	《劉》《董》	《教坊記》（綠腰）	√	元劇入正宮	南曲入雙調
	勝葫蘆	《劉》《董》			元劇沿用	南曲沿用
	醉落托（魄）（纏令）	《劉》《董》		√★【醉落魄】		南曲沿用
	繡帶兒	《劉》《董》		√		南曲入南呂
	戀香衾（纏令）	《劉》《董》		√宋詞作【相思會引】		
	相思會	《劉》《董》				
	整花冠	《劉》《董》				
	繡裙兒	《劉》		√※		
	一斛叉	《劉》《董》		√※宋詞作【一斛珠】		

整乾坤	《劉》				
整金冠	《董》				
風吹荷葉	《董》				
賞花時	《董》		√★※	元劇沿用	
點絳唇（纏令）	《董》			元劇沿用	南曲入黃鐘宮
醉奚婆	《董》		√【惜黃花慢】		
惜黃花	《董》		√		南曲沿用
剔銀燈	《董》			元劇入中呂	南曲入中呂
醍醐香山會	《董》				
台台令	《董》		√★		
滿江紅	《董》				南曲入南呂
樂神令	《董》				
六么實催	《董》	《教坊記》（綠腰）			
六么遍	《董》	《教坊記》（綠腰）		元劇入正宮	
哈哈令	《董》				
瑞蓮兒	《董》		√【河傳】※		
河傳令	《董》				南曲沿用

	喬合笙	《董》		√★※		南曲沿用
	臨江仙	《董》	《教坊記》			南曲入南呂
	朝天急	《董》				
	喜新春	《董》				
	香山會	《董》		√		
	天下樂	《董》		√	元劇沿用	南曲沿用
	鳳時春	《張協》		√		南曲沿用
正宮	應天長（纏令）	《劉》《董》		√	元劇沿用	
	甘草子	《劉》《董》		√	元劇沿用	
	文序子	《劉》《董》		√【虞美人】★※		
	錦纏道	《劉》				南曲沿用
	虞美人纏	《董》	《教坊記》虞美人			南曲入南呂
	萬金台	《董》		√【梁州令】		
	脫布衫	《董》			元劇沿用	
	梁州纏令	《董》	【梁州】	√※		南曲沿用
	賺	《董》				南曲沿用

	三台	《董》	《教坊記》			南曲入商調
	梁州三台	《董》		√※		
黃鐘宮/調	願成雙	《劉》		√	元劇沿用	
	女冠子	《劉》	《教坊記》		元劇沿用	南曲沿用
	快活年	《劉》			元劇入雙調	
	雙聲迭韻	《劉》《董》				
	出隊子	《劉》《董》			元劇沿用	南曲沿用
	快活爾纏令	《董》		√		
	柳葉兒	《董》			元劇入仙呂	
	侍香金童纏令	《董》		√	元劇沿用	南曲沿用
	整乾坤	《董》				
	黃鶯兒	《董》				南曲入商調
	降黃龍袞	《董》	【降黃龍】		元劇沿用	南曲沿用
	刮地風	《董》			元劇沿用	南曲沿用
	整金冠	《董》				

	賽兒令	《董》		√★※	元劇入越調	
	神仗兒	《董》			元劇沿用	南曲沿用
	四門子	《董》		√【安公子】	元劇沿用	
	喜遷鶯纏令	《董》		※		南曲入正宮
	間花啄木兒	《董》			元劇作【啄木兒煞】入正宮	南曲沿用
中呂調	安公子纏令	《劉》	《教坊記》（安公子）			南曲入正宮
	柳青娘	《劉》	《教坊記》	√【木笪】	元劇沿用	
	酸棗兒	《劉》		√		
	牧羊關	《劉》《董》			元劇沿用	南曲沿用
	木笪綏	《劉》	《教坊記》（木笪）			
	拂霓裳	《劉》	《教坊記》	√		南曲作【舞霓裳】
	香風合纏令	《董》				
	牆頭花	《董》	《教坊記》	√	元劇沿用	

碧牡丹(纏令)	《董》		√ ★【摸魚兒】		南曲 入仙呂
鶻打兔	《董》			元劇沿用	南曲沿用
喬捉蛇	《董》			元劇沿用	
木魚兒	《董》				
棹弧舟纏令	《董》		√ ★【滿庭芳】		
雙聲迭韻	《董》		√		
迎仙客	《董》	《教坊記》	√	元劇沿用	南曲沿用
滿庭霜	《董》				
粉蝶兒	《董》		√★	元劇沿用	南曲沿用
古輪台	《董》				南曲沿用
千秋節	《董》				
踏莎行	《董》		√宋詞作 【安公子】	元劇沿用	
石榴花	《董》			元劇沿用	南曲沿用
渠神令	《董》				
安公子賺	《董》	《教坊記》 (安公子)			
犯思園	《張協》		√		南曲作 【思園春】

商調	回戈樂	《劉》	《教坊記》 （回戈樂）	√★※		
商調	抛球樂	《劉》	《教坊記》	√	元劇 入黃鐘宮	
	玉抱肚	《劉》 《董》		√	元劇沿用	南曲 入雙調
	定風波	《董》	《教坊記》			
	繞池遊	《張協》				南曲沿用
	瑤台樂	《劉》 《董》		√※	元劇沿用	
南呂宮	三煞	《董》			元劇入正宮	
	一枝花	《劉》 《董》		√ 【伊州令】	元劇沿用	南曲沿用
	（纏） 應天長	《劉》 《董》		√★ 【暮山溪】	元劇沿用	
	傀儡兒	《董》			元劇作 【鮑老兒】 入中呂	
	轉青山	《董》				南曲作 【轉山子】
	伊州衰 （纏令）	《董》	《教坊記》 （伊州）		元劇作 【伊州遍】	

大石調	蕙山溪	《董》		√	元劇沿用	南曲沿用
	吳音子	《董》		√※		
	梅梢月	《董》		√★※		
	玉翼蟬	《劉》《董》		√★※	元劇作【玉翼蟬煞】	南曲沿用
	紅羅襖	《劉》《董》	《教坊記》	√		
	還京樂	《董》	《教坊記》	√	元劇沿用	南曲作【喜還京】入仙呂
	洞仙歌	《董》	《教坊記》			南曲入正宮
	感皇恩	《董》	《教坊記》		元劇入南呂	
	伊州令	《劉》	《教坊記》（伊州）	√【柘枝詞】※【柘枝】	元劇作【伊州遍】	
	哨遍（纏令）	《劉》《董》		※	元散曲沿用	南曲沿用
般涉調	耍孩兒	《劉》《董》		√	元散曲沿用	南曲沿用
	太平賺	《董》				
	柘枝令	《董》	《教坊記》（柘枝）	√★		

	牆頭花	《劉》《董》	《教坊記》		元散曲沿用	
	夜遊宮	《董》		√		
	急曲子	《董》		√※【蘇摩遮】	元散曲沿用	
	沁園春	《劉》《董》				南曲入中呂
	長壽仙夜	《董》	【長壽仙】			南曲入大石調
	麻婆子	《劉》《董》	《教坊記》	√		南曲入中呂
	蘇幕遮	《劉》《董》	《教坊記》			
	喬牌兒	《劉》		√	元劇沿用	
雙調	文如錦	《董》		√	元劇入黃鐘宮	
	豆葉黃	《董》		√	元劇沿用	南曲沿用
	攬箏琶	《董》		√	元劇沿用	
	慶宣和	《董》		√	元劇沿用	
	惜奴嬌	《董》				南曲沿用
	月上海棠	《董》		√★※	元劇沿用	南曲沿用
	御街行	《董》				

	？荷香	《董》			
	倬倬戍	《董》			
	小重山	《張協》			南曲沿用
	踏陣馬	《劉》		元劇沿用	
越調	上平西	《董》	√		
	纏令 鬥鵪鶉	《董》		元劇沿用	
	纏令 青山口	《董》	√★	元劇沿用	
	雪裡梅	《董》	√	元劇沿用	
	錯煞	《董》			
	廳前柳	《董》			
	纏令 蠻牌兒	《董》			南曲沿用
	山麻秸	《董》	√★※		南曲沿用
	水龍吟	《董》	√★		
	看花回	《董》	√★※	元劇沿用	
	揭缽子	《董》	√		
	迭字 三台	《董》	√ 【唐多令】		
	緒煞	《董》			
	渤海令	《董》	√★※		
	浪淘沙	《張協》	√		南曲沿用

	賀新郎	《劉》		√※		南曲入南呂
高平調	木蘭花	《董》	《教坊記》	√		南曲入南呂
	於樂飛	《董》				南曲入南呂
	糖多令	《董》				南曲入仙呂
	牧羊關	《董》		√	元劇沿用	
	青玉案	《董》		√		南曲入中呂
	定風波	《劉》	《教坊記》	√		
商角調	解紅	《劉》《董》		√★		
道宮	憑欄人纏令	《董》		√	元劇入越調	
	美中美	《董》		√		南曲入仙呂
	大聖樂	《董》				南曲作【大勝樂】入南呂
	枕幈兒	《劉》		√★【醉落魄】		
	耍三台	《劉》		√		
歇指調	永遇樂	《劉》		√		南曲入商調
	花心動	《董》		√宋詞作【相思會引】		南曲入雙調

	混江龍	《董》			元劇 入仙呂宮	
小 石 調	混江龍	《董》			元劇 入仙呂宮	
羽 調	混江龍	《董》			元劇 入仙呂宮	

注：本表以呂文麗《諸宮調與中國戲曲形成》附表為基礎，結合杜肇昆《宋詞常用詞牌統計分析》、龍建國《諸宮調研究》等相關研究成果製成。★表示宋詞中常用詞牌；※表示確切的唐五代曲子名；《劉》、《董》分別指《劉知遠》、《西廂記》諸宮調。

表四　川劇昆腔、川劇高腔、贛劇高腔唱腔曲牌表	
川劇昆腔	泣顏回、點絳唇、寄生草、叨叨令、山花子、梁州序、後庭花、錦堂月、小桃紅、梧桐雨、弋陽調、清江引、誦子、石榴花、疊字犯、玉天仙、混江龍、鵲踏枝、古風、小開門、柳青娘、賞宮花、水仙子、粉蝶兒、新水令
川劇高腔	1.一枝花類：叨叨令、端正好、寄生草、一枝花、賀新郎、漢腔、綿搭絮、高點江、滾繡球、倒划船、脫布衫、滿庭芳、上小樓、�鍬兒、二郎神、金絲墜、四不像、六犯宮調、江頭桂、紅衲襖
	2.新水令類：新水令、么篇、朝陽歌、香羅帶、北新水令、折桂令、剪綻花、高過金盞花、北新水令（一堂）
	3.香羅帶類：香羅帶、解三醒、太師引、桂枝香、桂坡羊、北新水令、月兒高、青鸞襖、梁州序、梁州新郎、古梁州、懶畫眉、新水令、二犯一江風、山坡不盡羊
	4.紅衲襖類：大紅衲襖、紅衲襖
	5.江頭桂類：江頭桂、鎖南枝、江頭金桂、四朝元、一枝花、山桃紅、河邊柳、金索山坡羊、下山虎、浪淘沙、四塊玉、金錢花、三仙橋
	6.鎖南枝類：傍妝台、鎖南枝、孝南枝、東甌令、二犯朝天子、金鎖掛梧桐、駐雲飛、梭梭崗、香柳娘、園林好、菊花新、楚江吟、雁孤飛、憶王孫、戀春芳、越恁好、金鎖梧桐、霜天曉角、鷓鴣天、八月花、漁家燈、絳黃龍、不是路、北不是路、憶秦娥、北憶秦娥、幽冥鐘
	7.課課子類：課課子、飛梆子、水底魚

贛劇饒河高腔	1.駐雲飛類：<u>泣顏回</u>、傍妝台、駐雲飛、駐馬聽、<u>風入松</u>、一江風、半天飛、黃鶯兒、一封書、紅芍藥、降黃龍、雙鸂淳鳥、破陣子、<u>紅繡鞋</u>、<u>甘州歌</u>、<u>哭相思</u>、馬不行、<u>出隊子</u>、古輪台、集賢賓、<u>普天樂</u>、生查子、玉交枝、五言令、七言令、遶水令、梧葉兒犯、八聲甘州歌、一江風帶跌落金錢
	2.江兒水類：<u>江兒水</u>、四朝元、風馬兒、下山虎、寸寸好、<u>柳搖金</u>、鎖金帳、臨江仙、<u>步步嬌</u>、綿搭絮、鐠鍬兒、洞仙歌、憶多嬌、剔銀燈、雁過沙、湯糰兒、一剪梅、尾犯、尾犯序、江頭金桂、風雲四朝元、下山虎帶<u>江兒水</u>
	3.紅衲襖類：端正好、紅衲襖、香羅帶、皂羅袍、獅子序、掉角兒、<u>耍孩兒</u>、不是路
	4.新水令類：<u>新水令</u>、叨叨令、<u>朝天子</u>、<u>山坡羊</u>、懶畫眉、滴溜子、滾繡球、意難忘、雙勸酒、三春錦、北新水令、鶯集御林春、<u>新水令</u>帶<u>朝天子</u>、山坡羊帶一江風、紅衲襖
	5.雙腔類：<u>寄生草</u>、<u>點絳唇</u>、大漢腔、小漢腔、天下樂、大聖樂、醉太平、<u>混江龍</u>、哪吒令、鶯啼序、娥郎兒、味淡歌、孝順歌、鎖南枝、孝南枝、香柳娘、四邊靜、朝天歌、採茶歌、撒帳歌、一盒花、<u>浪淘沙</u>、<u>上小樓</u>、快活三、詩云、散花調、一藏經、鷓鴣天、念佛賺、閻王懺、普陀懺、梁王懺、北<u>點絳唇</u>、窣地錦襠、鮑老撲金蛾
贛劇都湖高腔	【高調曲牌】1.駐雲飛類：傍妝台、駐雲飛、苦飛子、駐馬聽、宜春令、黃鶯兒、<u>風入松</u>、一封書、降黃龍、好事近、錦纏道、節節高、馬不行、<u>出隊子</u>、懶畫眉、皂角兒、一江風、<u>步步嬌</u>、漁家傲、<u>園林好</u>、<u>石榴花</u>、嘉慶子、大漢腔、小漢腔
	2.紅衲襖類：紅衲襖、香羅帶、桂枝香、<u>山坡羊</u>、解三醒、芙蓉花、青衲襖
	3.江頭金桂類：江頭金桂、<u>小桃紅</u>、下山虎、醉歸遲、破曲（入破第一、

入破第二、滾第三、歇拍、中滾第五、出破）

4.綿搭絮類：綿搭絮、鶯集御林春、雙鸂哥、鬥鵪鶉、蜜蜂洞

5.九調類：叨叨令、新水令、步步嬌、折桂令、江兒水、雁兒落、僥僥令、收江南、園林好、沽美酒、北駐馬聽、得勝令、小山坡羊、三仙橋、清江引、

6.孝順歌類：點絳唇、端正好、寄生草、孝順歌、混江龍、鵲踏枝、醉太平、意難忘、浪淘沙、鎖南枝、貓兒墜、集賢賓、鶯啼序、朝天子、滴溜子、毛賭魚

7.香柳娘類：香柳娘、皂羅袍、紅芍藥、下水柳、憶多嬌

8.其他：引子、不是路、尾聲、入賺、賺子、字字雙、金錢花、步蟾宮、水底魚、跳板（數板、講板）

【橫、直調曲牌】

1.橫調（角色獨唱）：新水令、步步嬌、折桂令、江兒水、雁兒落、僥僥令、收江南、園林好、尾聲、解三酲、二郎神、上小樓、下小樓、快金榜

2.直調（用於眾人齊唱或作為過場音樂出現）：泣顏回、山花子、點絳唇、玉芙蓉、二番、朝元歌、剔銀燈、錦堂月、畫眉序、香柳娘

注：本表據《中國戲曲音樂集成》四川卷（中國 ISBN 中心 1997 年版）、江西卷（中國 ISBN 中心 1999 年版）統計。下方有橫線者為同名曲牌。

劇種	器樂曲牌

表五　昆、高、梆子、皮黃諸腔代表劇種器樂曲牌表

劇種	器樂曲牌
昆劇	1.宴樂：傍妝台、揚州傍妝台、柳耀金、水底魚、春日景和、哪吒令、雁兒落、迎仙客、慶南枝、川撥棹、回回曲 2.神樂：萬年歡、小開門、普安咒、朝天子 3.哀樂：哭皇天、北正宮 4.喜樂：山坡羊(一)、山坡羊(二)、漢東山、小拜門 5.軍樂：大開門、工尺上、一枝花、九龍引 6.舞樂：到春來、到夏來、到秋來、到冬來、續冬來、平沙落雁、春從天上來、老六板
川劇	1.嗩吶成堂曲牌：(1)泣顏回(一堂)：點將、泣顏回、青板、千秋序、越惑好、紅繡鞋、尾聲；(2)新水令(一堂)：新水令走板、步步嬌、折桂令、江兒水、雁兒落、僥僥令、收江南、園柳青、沽美酒、清江引；(3)粉蝶兒(一堂)：粉蝶兒走板、泣顏回、青板、上小樓、黃龍滾、疊字犯、銀燈犯、燈蛾犯、尾煞；(4)醉花蔭(一堂)：醉花蔭走板、滴溜子、畫眉青、喜遷鶯、出隊子、刮地風、四門子、水仙子、尾聲 2.嗩吶單只曲牌：六么令、急三槍、尾煞、迎送、七句半、大合對、牛筋調、牛金弟、品鑼、鐵足板、落地金錢、哭皇天、哭相思、平板、將軍令、漢東山、朝陽令、番鼓兒 3.琴笛曲牌：南清宮、普安咒、秋色芙蓉、小開門、傍妝台、漢東山、雙莫酒、黑摩、古調、兩頭扯

秦腔	1.弦樂曲牌：大八板、普庵咒、大開門、小開門、弦索小開門、歡音殺妲己、苦音殺妲己、小柳搖金、歡音跳門檻、苦音跳門檻、苦音永壽庵、.歡音大開頭、苦音大開頭、歡音二開頭、苦音二開頭、小桃紅、父子進山、柳青娘、紡棉花、張良歸山、梳粧檯、鑽煙洞、點花開、打連廂 2.嗩吶曲牌：朝天子、水龍吟（正調）、番王令、水龍吟、傍粧台（正調）、壽宴開、畫眉序、哭皇天、大園林好、小園林好、普天樂、緊起、雞翎、步步嬌、六么令、甘州歌、風入松（分段）、賞宮花、連雲起駕、瑪瑙冠、錦帆開、慢起套緊起、粉蝶兒、紅繡鞋（尾帶［佛詞]）、紅繡鞋、耍孩兒、黃龍滾、慢空場、柳青娘（正調）、柳青娘（正調·合頭）、柳生芽（西路）、馬道仁（正調）、尾聲、西風贊、萬道金光、哭長城 3.笛子曲牌：哪吒令、水龍吟、傍粧台、迎仙客
贛劇	【饒河高腔】 1.嗩吶曲牌：中和樂、大開門、水底魚、傍粧台 2.笛子曲牌：山坡羊、茴茴曲、陽關折柳、小桃紅 3.絲弦曲牌：思春令、半邊梢、金錢花、節節高 【都湖高腔】 1.嗩吶曲牌：大開門、疊字犯、浪淘沙 2.笛子曲牌：傍粧台
京劇	1.群曲曲牌：畫眉序、蓬萊序、盆花序、普天樂（一）、上板點絳、滾繡球、點絳唇、粉蝶兒、水仙子（一）、水仙子（二）、姑蘇水仙子、普天樂接朝天子、普天樂（二）、繞繞令、朝元令、六麼令、大六麼令、疊字犯、二犯江兒水、八仙會蓬萊、泣顏回（一）、泣顏回（二）、大泣顏回、脫布

衫、香柳娘、寄生草、鵲踏枝、粉孩兒、水底魚、？地錦襠、千秋歲、玉芙蓉、小玉芙蓉、八聲甘州歌、出隊子（一）、出隊子（二）、<u>江兒水</u>、<u>步步嬌</u>、神仗兒、<u>風入松</u>、朱奴兒、一江風、醉太平、<u>清江引</u>、<u>園林好</u>、金字經、沽美酒、<u>紅繡鞋</u>、批、短拍、五馬江兒水

2.嗩吶曲牌：<u>工尺上</u>（梆子吹打）、<u>柳青娘</u>、<u>朝天子</u>、傍妝台、小鑼娃娃、大鑼娃娃、柳搖金（擺隊）、<u>哪吒令</u>

3.笛子曲牌：柳搖金接<u>節節高</u>、<u>山坡羊</u>、<u>回回曲</u>、<u>雁兒落</u>、<u>漢東山</u>、寄生草（梳妝巧）、寄生草（慶賞元宵）、<u>北正宮</u>、疊落<u>金錢</u>、雁落梅花、意不盡、品令、雙飛蝴蝶、鬧江州、花開隊伍、掃落花、和續陸娘子、雙飛燕

4.胡琴曲牌：小開門（一）、小開門（二）、小開門（三）、小開門（四）、小開門（五）、小開門（六）、<u>柳青娘</u>（一）、<u>柳青娘</u>（二）、<u>柳青娘</u>（三）、海青歌（一）、海青歌（二）、八板、八岔（一）、八岔（二）、八岔（三）、萬年歡（一）、萬年歡（二）、<u>哭皇天</u>（一）、<u>哭皇天</u>（二）、哭皇天（三）、<u>柳搖金</u>（一）、<u>柳搖金</u>（二）、夜深沉、<u>朝天子</u>（一）、朝天子（二）、<u>工尺上</u>、<u>工尺上</u>（合頭）、傍妝台（一）、傍妝台（二）、山坡羊、洞房贊、<u>節節高</u>、<u>回回曲</u>、哪吒令、鷓鴣天（一）、鷓鴣天（二）、<u>漢東山</u>、北正宮、春日景和、鬥蛐蛐（一）、鬥蛐蛐（二）、<u>到冬來</u>

注：本表據《中國戲曲音樂集成》北京卷（北京出版社 1992 年版）、江蘇卷（中國 ISBN 中心 1992 年版）、陝西卷（中國 ISBN 中心 2005 年版）、四川卷、江西卷等統計。下方有橫線者為同名曲牌。

參考文獻

【古籍】

（漢）毛詩正義・十三經注疏・北京：中華書局，1980。

（漢）司馬遷・史記・北京：中華書局，1959。

（漢）班固・漢書・北京：中華書局，1962。

（北齊）魏收・魏書・北京：中華書局，1974。

（北魏）楊衒之・洛陽伽藍記（范祥雍校注）・上海：上海古籍出版社，1978。

（梁）沈約・宋書・北京：中華書局，1974。

（梁）劉勰・文心雕龍・北京：中華書局，1985。

（唐）李延壽・南史・北京：中華書局，1975。

（唐）魏徵・隋書・北京：中華書局，1962。

（唐）李林甫・大唐六典・影印宋本・北京：中華書局，1984。

（唐）杜佑・通典・北京：中華書局，1988。

（唐）白居易集（顧學頡校點）・北京：中華書局，1979。

（唐）李賀・李賀詩歌集注（清・王琦等注）・上海：上海人民出版社，1977。

（唐）李紳・李紳詩注（王旋伯注）・上海：上海古籍出版社，1985。

（唐）元稹・元稹集（冀勤校點）・北京：中華書局，1982。

（唐）鄭處誨・明皇雜錄・北京：中華書局，1985。

（唐）崔令欽・教坊記・中國古典戲曲論著集成（1）・北京：中國戲劇出版

社，1959。

（唐）孫棨・北里志・北京：古典文學出版社，1957。

（唐）封演・封氏聞見錄・北京：中華書局，1985。

（唐）孟棨・本事詩・北京：古典文學出版社，1957。

（唐）莫休符・桂林風土記・北京：中華書局，1985。

（唐）徐堅・初學記・北京：中華書局，1962。

（唐）段安節・樂府雜錄・筆記小說大觀（周光培等校勘）（1）・揚州：江
　　蘇廣陵古籍刻印社，1983。

（唐）范攄・雲溪友議・筆記小說大觀（周光培等校勘）（1）。

（唐）劉肅・大唐新語・筆記小說大觀（周光培等校勘）（1）。

（唐）蘇鶚・杜陽雜編・筆記小說大觀（周光培等校勘）（1）。

（唐）趙璘・因話錄・筆記小說大觀（周光培等校勘）（1）。

（唐）佚名・雲謠集雜曲子・續修四庫全書・上海：上海古籍出版社，2006。

（後晉）高彥休・唐闕史・文淵閣四庫全書本。

（後晉）劉昫・舊唐書・北京：中華書局，1975。

（後蜀）何光遠・鑒誡錄・北京：中華書局，1985。

（後蜀）王仁裕・開元天寶遺事・北京：中華書局，1985。

（後蜀）趙崇祚編・花間集（沈祥源等注）・南昌：江西人民出版社，1997。

（宋）歐陽修、宋祁・新唐書・北京：中華書局，1975。

（宋）王溥・唐會要・北京：中華書局，1955。

（宋）陶嶽・五代史補・文淵閣四庫全書本。

（宋）司馬光・資治通鑒・北京：中華書局，1956。

（宋）李燾・續資治通鑒長編・文淵閣四庫全書本。

（宋）宋大詔令集・北京：中華書局，1962。

（宋）宇文懋昭·大金國志·上海：商務印書館，1936。

（宋）鄭樵·通志·上海：商務印書館，1935。

（宋）郭茂倩·樂府詩集·四部精要·上海：上海古籍出版社，1992。

（宋）方千里·和清真詞·文淵閣四庫全書本。

（宋）姜夔·白石道人詩集·文淵閣四庫全書本。

（宋）姜夔·姜夔集（杜偉偉、姜劍雲解評）·太原：山西古籍出版社，2008。

（宋）羅椅·放翁詩選·文淵閣四庫全書本。

（宋）晏幾道·小山詞·文淵閣四庫全書本。

（宋）張炎·詞源·上海：商務印書館，1937。

（宋）魏慶之·詩人玉屑·上海：上海古籍出版社，1959。

（宋）阮閱·詩話總龜·北京：人民文學出版社，1987。

（宋）沈義父·樂府指迷箋釋（蔡嵩雲箋釋）·北京：人民文學出版社，1963。

（宋）徐夢莘·三朝北盟會編·文淵閣四庫全書本。

（宋）李昉·太平廣記·叢書集成三編（69）·臺北：新文豐出版公司，1997。

（宋）李昉·太平御覽·北京：中華書局，1960。

（宋）程大昌·演繁露·文淵閣四庫全書本。

（宋）高承·事物紀原·北京：中華書局，1985。

（宋）洪邁·夷堅志·北京：中華書局，1981。

（宋）劉壎·水雲村稿·文淵閣四庫全書本。

（宋）蘇軾·東坡志林（韓放主校點）·北京：京華出版社，2000。

（宋）沈括·夢溪筆談·瀋陽：遼寧教育出版社，1997。

（宋）孟元老·東京夢華錄·東京夢華錄（外四種）（周峰點校）·北京：文
　　化藝術出版社，1998。

（宋）灌圃耐得翁·都城紀勝·東京夢華錄（外四種）。

（宋）吳自牧・夢梁錄・東京夢華錄（外四種）。

（宋）周密・武林舊事・東京夢華錄（外四種）。

（宋）李廌・師友談記・北京：中華書局，1999。

（宋）龍袞・江南野史・文淵閣四庫全書本。

（宋）邵博・邵氏聞見後錄・北京：中華書局，1983。

（宋）王闢之・澠水燕談錄・北京：中華書局，1985。

（宋）王灼・碧雞漫志・中國古典戲曲論著集成（1）。

（宋）周輝・清波雜誌・筆記小說大觀（周光培等校勘）（2）。

（宋）吳曾・能改齋漫錄・筆記小說大觀（周光培等校勘）（8）。

（宋）楊時・龜山集・文淵閣四庫全書本。

（宋）葉夢得・避暑錄話・北京：中華書局，1985。

（宋）俞文豹・吹劍錄全編・北京：古典文學出版社，1958

（宋）周密・齊東野語・北京：中華書局，1983。

（宋）周去非・嶺外代答・北京：中華書局，1999。

（宋）陳暘・樂書・北京：中國藝術研究院圖書館館藏 1876 年善本復印本。

（元）脫脫・遼史・北京：中華書局，1974。

（元）脫脫・宋史・北京：中華書局，1977。

（元）脫脫・金史・北京：中華書局，1975。

（元）大元聖政國朝典章・元坊刊本・光緒戊申夏修訂・法館以杭州丁氏藏本
　　重校付梓。

（元）通制條格（方齡貴校注）・北京：中華書局，2001。

（元）馬端臨・文獻通考・北京：中華書局，1986。

（元）劉一清・錢塘遺事・文淵閣四庫全書本。

（元）陶宗儀・南村輟耕錄（文灝點校）・北京：文化藝術出版社，1998。

（元）燕南芝庵‧唱論‧中國古典戲曲論著集成（1）。

（元）周德清‧中原音韻‧中國古典戲曲論著集成（1）。

（元）鍾嗣成‧錄鬼簿‧中國古典戲曲論著集成（2）。

（元）夏庭芝‧青樓集‧中國古典戲曲論著集成（2）。

（元）〔意〕馬可波羅著‧馬可波羅遊記（陳開俊等譯）‧福州：福建科學技
　　術出版社，1981。

（元）關漢卿‧關漢卿全集（王學奇、吳振清、王靜竹校注）‧石家莊：河北
　　教育出版社，1988。

（元）馬致遠‧馬致遠雜劇‧四部精要（22）‧上海：上海古籍出版社，1992。

（明）宋濂‧元史‧北京：中華書局，1976。

（明）姚之駰‧元明事類鈔‧文淵閣四庫全書本。

（明）朱有燉‧元宮詞‧北京：北京古籍出版社，1988。

（明）臧晉叔‧元曲選‧北京：中華書局，1958。

（明）徐渭‧南詞敘錄（李復波、熊澄宇注釋）‧北京：中國戲劇出版社，1989。

（明）魏良輔《南詞引正》‧俞為民、孫蓉蓉編‧歷代曲話彙編（明代編，第
　　一集），黃山書社，2009。

（明）王驥德‧曲律‧中國古典戲曲論著集成（4）。

（明）不著撰人‧如夢錄‧叢書集成續編（240）‧臺北：新文豐出版公司，1997。

（明）范濂‧雲間據目鈔‧鉛印本‧上海：申報館，清光緒間。

（明）顧起元‧客座贅語‧北京：中華書局，1987。

（明）顧炎武‧日知錄‧文淵閣四庫全書本。

（明）何良俊‧四友齋叢說‧北京：中華書局，1959。

（明）李開先‧張小山小令後序‧李開先集‧北京：中華書局 1959。

（明）李漁‧閒情偶寄‧北京：作家出版社，1996。

（明）沈德符‧萬曆野獲編‧北京：文化藝術出版社，1998。

（明）田汝成‧西湖遊覽志餘‧文淵閣四庫全書本。

（明）王世貞‧弇州四部稿‧文淵閣四庫全書本。

（明）謝肇淛‧五雜俎‧北京：中華書局，1959。

（明）張岱‧陶庵夢憶‧清刻本‧南海伍氏咸豐二年。

（明）祝允明《猥談》，《續說郛》本。

（明）蘭陵笑笑生‧金瓶梅詞話‧北京：人民文學出版社，1985。

（明）葉紹袁‧葉天寥年譜別記‧清刻本‧吳興劉氏嘉業堂，1913。

（明）永樂大典戲文（錢南揚校注）‧北京：中華書局，1979。

（清）張廷玉‧明史‧北京：中華書局，1974。

（清）欽定續文獻通考‧文淵閣四庫全書本。

（清）顧嗣立編‧元詩選‧北京：中華書局，1987。

（清）馮班‧鈍吟雜錄‧花薰閣詩述（雪北山樵輯）‧清嘉慶刻本。

（清）褚人獲‧堅瓠集‧上海：上海古籍出版社，1996。

（清）龔自珍‧京師樂籍說‧龔自珍全集‧上海：上海人民出版社，1975。

（清）俞正燮‧除樂戶丐戶籍及女樂考附古事‧癸巳類稿‧北京：商務印書館，
　　1957。

（清）王奕清‧康熙曲譜‧長沙：嶽麓書社，2000。

（清）謝章鋌‧賭棋山莊詞話‧詞話叢編（4）‧北京：中華書局，1986。

（清）李調元‧雨村夜話‧中國古典戲曲論著集成（8）。

（清）徐釚‧詞苑叢談‧文淵閣四庫全書本。

（清）錢謙益‧列朝詩集小傳‧上海：上海古籍出版社，1959。

（清）雷琳‧漁磯漫鈔‧（清）汪秀瑩、清莫劍光輯‧掃葉山房‧石印本‧1914。

（清）焦循‧劇說‧續修四庫全書影印本‧上海：上海古籍出版社，1995。

（清）樗杌閑評·成都：成都古籍書店，1981。

（清）嚴虞惇·豔囮二則·叢書集成續編（211）·臺北：新文豐出版公司，1997。

（清）余懷·寄暢園聞歌記·筆記小說大觀（周光培等校勘）（14）。

（清）據吾子·筆夢敘·叢書集成續編（214）·臺北：新文豐出版公司，1997。

（清）戴錫章編撰、羅矛昆校點·西夏紀·銀川：寧夏人民出版社，1988。

【專著】

楊蔭瀏·中國音樂史綱·上海：上海萬葉書店，1952。

楊蔭瀏·中國古代音樂史稿·北京：人民音樂出版社，1981。

〔日〕岸邊成雄著，梁在平、黃志炯译·唐代音樂史的研究·臺北：中華書局，1973。

吳釗、劉東升·中國音樂史略（增訂本）·北京：人民音樂出版社，1993。

吳釗·追尋逝去的音樂蹤跡：圖說中國音樂史·北京：東方出版社，1999。

劉再生·中國古代音樂史簡述（修訂版）·北京：人民音樂出版社，2006。

葉棟·唐樂古譜譯讀·上海：上海音樂出版社，2001。

夏野·樂史曲論：夏野音樂文集·上海：上海音樂學院出版社，2006。

洛地·詞樂曲唱·北京：人民音樂出版社，2001。

曉星·中國歌詩發展紀略——清淺居文集·長春：吉林人民出版社，2002。

馮光鈺·中國曲牌考·合肥：安徽文藝出版社，2009。

馮光鈺·中國同宗民間樂曲傳播·香港：香港華文國際出版社，2002。

馮光鈺·中國同宗民歌·北京：中國文聯出版公司，1998。

馮光鈺·客家音樂傳播·北京：中國文聯出版社，2000。

馮光鈺·多重視野中的曲藝音樂·北京：華夏文化出版社，2004。

馮光鈺·戲曲聲腔的傳播·北京：華齡出版社，2000。

栗桂娟·中國曲藝與曲藝音樂·北京：人民音樂出版社，1998。

劉正維·20 世紀戲曲音樂發展的多視角研究·北京：中央音樂學院出版社，2004。

袁靜芳·樂種學·北京：華樂出版社，1999。

王耀華·中國傳統音樂樂譜學·福州：福建教育出版社，2006。

李來璋·鑒名錄·香港：香港銀和出版社，2001。

孫玄齡·元散曲的音樂·北京：文化藝術出版社，1988。

陈玉琛·明清俗曲研究·北京：北京圖書出版社，2011。

徐元勇·明清俗曲流變研究·南京：東南大學出版社，2011。

郭乃安·音樂學，請把目光投向人·濟南：山東文藝出版社，1998。

黃翔鵬·傳統是一條河流·北京：人民音樂出版社，1990。

郭樹群·詰問黃鐘大呂：郭樹群音樂學文集·北京：人民音樂出版社，2008。

蔡際洲·音樂理論與音樂學科理論·上海：上海音樂出版社，2007。

項陽·當傳統遭遇現代·上海：上海音樂出版社，2004。

朱謙之·音樂的文學小史·上海：上海泰東圖書局，1925。

朱謙之·中國音樂文學史·上海：上海世紀出版集團，2006。

鄭振鐸·插圖本中國文學史·北京：北京作家出版社，1957。

鄭振鐸·中國俗文學史·北京：商務出版社，2005。

袁行霈·中國文學史·北京：高等教育出版社，1999。

陸侃如、馮沅君·中國詩史·北京：作家出版社，1956。

吳梅·詞學通論·上海：華東師範大學出版社，1992。

王易·詞曲史·北京：東方出版社，1996。

劉毓盤·詞史·上海：上海書店，1985。

謝桃坊·中國詞學史·成都：巴蜀書社，1993。

趙敏俐、吳相洲等·中國古代歌詩研究——從《詩經》到元曲的藝術生產史·
　　北京：北京大學出版社，2005。

王運熙·樂府詩述論（增補本）·上海：上海古籍出版社，2006。

張永鑫·漢樂府研究·杭州：江蘇古籍出版社，1992。

任二北·敦煌曲初探·上海：上海文藝聯合出版社，1954。

胡雲翼·胡雲翼說詞·上海：華東師範大學出版社，2004。

王昆吾·唐代酒令藝術·西安：知識出版社，1995。

王昆吾·隋唐五代燕樂雜言歌辭研究·北京：中華書局，1996。

楊曉靄·宋代聲詩研究·北京：中華書局，2008。

劉堯民·詞與音樂·昆明：雲南人民出版社，1982。

施議對·詞與音樂關係研究·北京：中國社會科學出版社，1985。

杜肇昆·填詞探要·太原：北嶽文藝出版社，2001。

王國維·宋元戲曲史·上海：商務印書館，1915。

吳梅·中國戲曲概論·北京：中國人民大學出版社，2007。

吳梅著，王衛民輯·吳梅戲曲論文集·北京：中國戲劇出版社，1983。

宋春舫·論劇·北京：中華書局，1913。

周貽白·中國戲曲發展史綱要·上海：古籍出版社，1979。

張庚、郭漢城主編·中國戲劇通史·北京：中國戲劇出版社，1980。

王衛民·戲曲史話·北京：中國大百科全書出版社，2000。

許金榜·中國戲曲文學史·北京：中國文學出版社，1994。

李昌集·中國古代散曲史·上海：華東師範大學出版社，1991。

李昌集·中國古代曲學史·上海：華東師範大學出版社，1997。

胡忌・宋金雜劇考・上海：古典文學出版社，1957。

劉曉明・雜劇形成史・北京：中華書局，2007。

胡雪岡・溫州南戲考述・北京：作家出版社，2002。

季國平・元雜劇發展史・上海：中國戲劇出版社，1990。

劉蔭柏・元代雜劇史・石家莊：花山文藝出版社，1990。

賀昌群・元曲概論・北京：中國書籍出版社，2006。

廖奔・宋元戲曲文物與民俗・北京：文化藝術出版社，1989。

胡忌、劉致中・昆劇發展史・北京：中國戲劇出版社，1989。

宋波・昆曲的傳播流布・瀋陽：春風文藝出版社，2005。

陸萼庭・昆劇演出史稿・上海：上海教育出版社，2006。

戴和冰・清代北京高腔名實關係研究・北京：中國戲劇出版社，2008。

車文明・20世紀戲曲文物的發現與曲學研究・北京：文化藝術出版社，2000。

寒聲主編・上黨儺文化與祭祀戲劇・北京：中國戲劇出版社，1999。

李近義・澤州戲曲史稿・太原：山西人民出版社，1989。

蔡源莉、吳文科・中國曲藝史・北京：文化藝術出版社，1998。

吳文科・「說唱」義證・北京：中國文學出版社，1994。

吳文科・中國曲藝通論・太原：山西教育出版社，2002。

姜昆、倪鍾之主編・中國曲藝通史・北京：人民文學出版社，2005。

李家瑞・北平俗曲略・上海：上海文藝出版社，1990。

李嘯倉・宋元伎藝雜考・上海：上雜出版社，1953。

葉德均・宋元明講唱文學・上海：古典文學出版社，1953。

陳汝衡・宋代說書史・上海：上海文藝出版社，1979。

項陽·山西樂戶研究·北京：文物出版社，2001。

喬健、劉貫文、李天生·樂戶：田野調查與歷史追蹤·南昌：江西人民出版社，2002。

黎國韜·古代樂官與古代戲劇·廣州：廣東高等教育出版社，2004。

黎國韜·先秦至兩宋樂官司制度研究·廣州：廣東人民出版社，2009。

王書奴·中國娼妓史·上海：上海書店，1991。

徐君、楊海·妓女史·上海：上海文藝出版社，1995。

武舟·中國古代妓女生活史·長沙：湖南文藝出版社，1990。

蕭國亮編·中國娼妓史·臺北：文津出版社，1996。

鄭志敏·細說唐妓·臺北：文津出版社，1997。

廖美雲·唐伎研究·臺北：學生書局，1995。

韋明鏵·揚州瘦馬·福州：福建人民出版社，1998。

劍奴·秦淮粉黛·福州：福建人民出版社，1996。

嚴明·中國名妓藝術史·臺北：文津出版社，1992。

川上子·中國樂伎·上海：上海音樂出版社，1993。

修君、鑒今·中國樂妓秘史·北京：中國文聯出版公司，1993。

陶慕寧·青樓文學與中國文化·北京：東方出版社，2006。

孫民紀·優伶考述·北京：中國戲劇出版社，1999。

張影·歷代教坊與演劇·濟南：齊魯書社，2007。

毛水清·唐代樂人考述·北京：東方出版社，2006。

李劍亮·唐宋詞與唐宋歌妓制度·杭州：杭州大學出版社，1999。

孫崇濤、徐宏圖·戲曲優伶史·北京：文化藝術出版社，1995。

王寧·宋元樂妓與戲劇·北京：中國戲劇出版社，2003。

王寧、任孝溫·昆曲與明清樂伎·瀋陽：春風文藝出版社，2005。

張發穎·中國家樂戲班·北京：學苑出版社，2002。

張發穎·中國戲班史·北京：學苑出版社，2003。

劉水雲·明清家樂研究·上海：上海古籍出版社，2005。

楊惠玲·戲曲班社研究：明清家班·廈門：廈門大學出版社，2006。

安作璋主編·中國運河文化史·濟南：山東教育出版社，2001。

韓品崢、韓文寧·秦淮河史話·南京：南京出版社，2004。

楊純淵·山西歷史經濟地理述要·太原：山西人民出版社，1993。

吳慧·新編簡明中國度量衡通史，北京：中國計量出版社，2006。

費孝通·江村經濟：中國農民的生活·北京：商務印書館，2001。

夏建中·文化人類學理論學派：文化研究的歷史·北京：中國人民大學出版社，1997。

張兆鵬·文化權：自我認同與他者認同的向度·北京：社會科學文獻出版社，1997。

孫旭培·華夏傳播論——中國傳統文化中的傳播·北京：人民出版社，1997。

〔法〕克洛德·列維－斯特勞斯著·結構人類學（張祖建譯）·北京：中國人
　　民大學出版社，2006。

〔美〕格爾茲著·文化的解釋（韓莉譯）·南京：譯林出版社，1999。

〔美〕羅伯特·C·尤林著·理解文化：從人類學和社會理論視角（何國強譯）·
　　北京：北京大學出版社，2005。

〔英〕愛德華·泰勒著，連樹聲譯·人類學：人及其文化研究·桂林：廣西師
　　範大學出版社，2004。

〔英〕馬淩諾斯基著·文化論（費孝通譯）·北京：華夏出版社，2001。

〔英〕拉德克里夫－布朗著·社會人類學方法（夏建中譯）·北京：華夏出版社，

2001。

〔英〕卡爾・桑德斯，威爾遜・職業・（A.M.Carr-Saunders,P.A.Wilson.The Profession.Oxford Clarendon Press,1933.）

【期刊、報紙、文集論文】

楊蔭瀏・音樂對過去中國詩歌所起的決定作用・中國藝術研究院圖書館藏・南京中奧文化協會發表之演詞・1949 年 7 月 22 日。

呂驥・序：有幾方面意義的文集・中國歌詩發展紀略——清淺居文集（曉星著）。

黃翔鵬・逝者如斯夫——古曲鉤沉和曲調考證問題・文藝研究・1989，4。

黃翔鵬・中國傳統音樂的高文化特點及其兩例古譜・黃翔鵬文存・濟南：山東文藝出版社・2007。

喬建中、張振濤・待燃犀下看　高處不勝寒——音樂學家黃翔鵬和他的學術人生・人民音樂・1997，9。

喬建中・曲牌論・土地與歌・濟南：山東文藝出版社，1998。

馮光鈺・曲牌音樂研究要重視「論」與「證」的結合——致寒聲老・中國音樂・2004，1。

馮光鈺・曲牌考釋：目的與方法・音樂探索・2007，4。

黃翔鵬・唐宋社會生活與唐宋遺音・黃翔鵬文存。

黃翔鵬・兩宋胡夷里巷遺音初探・黃翔鵬文存。

鄭祖襄・《唐會要》「天寶十三載改諸樂名」史料分析・中央音樂學院學報，2008，3。

黃翔鵬・怎樣確認《九宮大成》元散曲中仍存真元之聲・黃翔鵬文存。

談龍建・傅雪漪談《九宮大成南北詞宮譜》・人民音樂・1999，6。

鄭祖襄 · 「南九宮」之疑——兼述與南曲譜相關的諸問題 · 中國音樂學 · 2007，2。

黃翔鵬 · 二人臺音樂中埋藏著的珍寶 · 黃翔鵬文存。

王運熙 · 漢魏兩晉南北朝樂府官署沿革考略 · 樂府詩述論（增補本）· 上海：上
　　海古籍出版社，2006。

寇效信 · 秦漢樂府考略——由秦始皇陵出土的秦「樂府」編鐘談起 · 陝西師範
　　大學學報 · 1978，1。

陳四海 · 從秦「樂府」鐘秦封泥的出土談秦始皇建立樂府的音樂思想 · 中國音
　　樂學：2004，1。

周天遊 · 秦論「樂府」新議 · 西北大學學報 · 1997，1。

金榮權 · 關於《詩經》成書時代與逸詩問題的再探討 · 詩經研究叢刊（第 13
　　輯）· 學苑出版社，2007。

夏承燾 · 唐宋詞字聲之演變 · 唐宋詞論叢 · 臺北：宏業書局，1979。

傅雪漪 · 試談詞調音樂 · 音樂研究 · 1981，1。

王昆吾 · 從詞體形成的條件看詞的來源 · 從敦煌學到域外漢文學 · 北京：商務
　　印書館，2003。

王昆吾 · 越南俗文學文獻和敦煌文學研究、文體研究的前景 · 從敦煌學到域外
　　漢文學。

湯裙 · 敦煌曲子詞在詞史上的意義 · 唐都學刊 · 2004，3。

寒聲 · 詞、曲同源不同流——兼論聲詩、詞樂、曲唱在中原衍進中的音樂文化 ·
　　中國音樂 · 2005，4。

朱崇才 · 唐宋詞樂譜何以「失傳」· 西南民族大學學報：人文社科版，2006，12。

項陽 · 詞牌、曲牌與文人、樂人之關係 · 文藝研究 · 2012，1。

趙敏俐等 · 中國古代歌詩藝術生產與消費的基本方式 · 江海學刊 · 2005，3。

李昌集·唐代宮廷樂人考略——唐代宮廷華樂、胡樂狀況一個角度的考察· 中
　　國韻文學刊，2004，3。

項陽·一本元代樂籍佼佼者的傳書——關於夏庭芝的《青樓集》·音樂研究·
　　2010，2。

項陽·永樂欽賜寺廟歌曲的劃時代意義·中國音樂·2009，1。

車錫倫·寶卷中的俗曲及其與聊齋俚曲的比較·蒲松齡研究·2000，1。

王小盾、李昌集·任中敏先生和他所建立的散曲學、唐代文藝學·文學遺產·
　　1996，6。

胡明·一百年來的詞學研究：詮釋與思考·文學遺產·1998，2。

劉尊明·二十世紀敦煌曲子詞整理研究的回顧與反思·文學評論·1999，4。

吳相洲·二十世紀中國詞學研究述評·北京大學學報：哲學社會科學版·1999，2。

王兆鵬·20世紀前半期詞學研究的歷程·文學遺產·2001，5。

王齊洲·「一代有一代之文學」文學史觀的現代意義·文藝研究·2002，6。

劉錫誠·中國民間文藝學史上的俗文學派——鄭振鐸、趙景深及其他俗文學派
　　學者論·廣西師範學院學報·2005，2。

王培友·理論出新見，蹊徑開洞天——評趙敏俐教授等《中國古代歌詩研究》·
　　中國詩歌研究動態（第2輯）·北京：學苑出版社，2007。

王小盾·宋代聲詩研究序·宋代聲詩研究（楊曉靄著）·北京：中華書局，2008。

錢仁康·《老八板》源流考·音樂藝術·1990，2。

武俊達·山歌、小調到戲曲唱腔的發展——以揚劇曲牌《梳粧檯》為例·中國
　　傳統音樂（喬建中主編、導讀）·上海：上海音樂出版社，2009。

易人·《孟姜女春調》流傳及其影響——同宗民歌比較分析·藝苑·1980，2。

陳復生·孟姜女調在曲藝音樂中的傳承性與變異性·民族藝術研究·1988，1。

周來達·管窺 2500 年孟姜女音樂之傳播·音樂探索·2007，1。

黃允箴·「採茶家族」：一首「採茶歌」的流變·中國音樂學·1994，1。

錢國楨·民歌《茉莉花》在傳統音樂各類體裁中的比較研究·天籟·1994，1。

劉正維·令人驚歎的共同音樂特徵：鳥瞰民歌「繡荷包」·中國音樂學·2001，4。

喬建中·《榆林小曲》序·人民音樂·2006，11 。

伍國棟·《四合》與《四合》族·音樂研究·2008，6。

王耀華·論「腔音列」·音樂研究·2009，1、2。

程硯秋、杜穎陶·秦腔源流質疑·新戲曲·1951(2)，6。

恒嶽·戲曲須早入「涅槃之境」·劇本·1985，10。

廖奔·蟬蛻的艱難——二十世紀中國戲曲蛻變歷程的宏觀描述·戲劇藝術·
　　1986，2。

潘新寧·綜合與分化目的系統制導下的擇優途徑——從控制論觀點看中國戲曲
　　的形成、發展和演變·藝術百家·1986，4。

寧宗一·戲曲史就是更替史·戲曲藝術·1989，1。

王志超·論決定戲曲走向的三股力——對新的戲曲樣式的呼喚·藝術百家·
　　1989，1。

何為·繼承與革新的辯證法——戲曲演變規律探微·戲曲藝術·1989，1、2。

蔡際洲·「遼金北鄙」遺音與南北曲音樂之淵源——「兼論蕃曲」在戲曲聲腔
　　史中的地位·黃鐘·1993，1。

陳崇仁·當知天道曲如弓——戲曲演變軌跡試探·戲文·1997，2。

馮光鈺·戲曲聲腔的傳播·黃鐘·1999，3。

張士魁·中國戲曲聲腔興衰史替的思辨·戲劇文學·2003，2。

平穎・吳梅與王國維戲曲史觀之比較・楚雄師範學院學報・2006，11。

俞為民・元代南北戲曲的交流與融合・山西師大學報：社會科學版・2003，1。

戴和冰・明代弋陽腔「錯用鄉語」及其官語化・文藝研究：2007，10。

寒聲・《迎神賽社禮節傳簿四十曲宮調》注釋・中華戲曲（第3輯）・北京：
　　文化藝術出版社，1987。

李天生・《唐樂星圖》校注・中華戲曲（第13輯）・太原：山西人民出版社，1993。

楊孟衡・山西賽社樂戶、陰陽師、廚戶傳記・民俗曲藝：山西賽社專輯，1997。

黃竹三・上黨祭祀活動的「供盞獻藝」・戲曲研究（第59輯）・北京：中國
　　戲劇出版社，2002。

項陽・男唱女聲：樂籍制度解體之後的特殊現象・戲曲研究（第71輯）・北
　　京：文學藝術出版社，2006。

馮光鈺・曲藝音樂的傳播・黃鐘・2000，4；2001，1。

龍建國・論諸宮調與曲子詞的關係・南京師範大學文學院學報・2002，2。

楊及耘・侯馬二水發現墨筆題書的墓誌和三篇諸宮調詞曲・中華戲曲（第29
　　輯）・北京：文化藝術出版社，2003。

延保全・侯馬二水三支金代墨書殘曲釋疑・中華戲曲（第29輯）。

鄭祖襄・兩部金代諸宮調作品的宮調分析——兼述與元雜劇宮調相關的問題・
　　南京藝術學院學報・2007，4。

李玫・唐樂署供奉曲名所折射的宮調理論與實踐・中國音樂・2013，1。

馮光鈺・關於音樂與傳播的思考・天津音樂學院學報・2003，3。

修海林・中國音樂傳播的歷史文化特徵・交響・1999，4。

趙志安·論傳統音樂文化的傳承與傳播·中國音樂傳播論壇（第一輯）·北京廣播學院出版社，2004。

胡兵、楊曉魯·音樂傳播方式的嬗變·人民音樂·2005，5。

項陽·由音樂歷史分期引發的相關思考·音樂研究·2009，4。

項陽·關注明代王府的音樂文化·音樂研究·2008，2。

項陽·「合制之舉」與「禮俗兼用」·鐘鳴寰宇——紀念曾侯乙墓編鐘出土30周年文集（李幼平主編）·武漢：武漢出版社，2008。

項陽·「六代樂舞」爲《樂經》說·中國文化·2010，1。

項陽·中國禮樂制度四階段論綱·音樂藝術·2010，1。

項陽·禮樂·雅樂·鼓吹樂之辨析·中央音樂學院學報·2010，1。

項陽·小祀樂用教坊，明代吉禮用樂新類型·南京藝術學院學報·2010，3、4。

項陽·明代國家吉禮中祀教坊樂類型的相關問題·音樂研究·2012，2。

項陽·俗樂的雙重定位：與禮樂對應；與雅樂對應·音樂研究·2013，4。

齊東方·魏晉隋唐城市里坊制度——考古學的印證·唐研究（榮新江主編）·北京：北京大學出版社，2003。

王頲·宋、元代神靈「崔府君」及其演化·社會科學·2007，3。

汪曉雲·人文科學發生學：意義、方法與問題·光明日報·2005，1，11。

劉思達·職業自主性與國家干預——西方職業社會學研究述評·社會學研究·2006，1。

王君·我國區域性中心城市發展現狀分析·經濟研究參考·2002，81。

范燕寧·社會工作專業的歷史發展與基礎價值理念·首都師範大學學報（社會科學版）·2004，1。

【學位論文】

許繼起‧秦漢樂府制度研究‧揚州大學博士學位論文，2002。

左漢林‧唐代樂府制度研究‧首都師範大學博士學位論文，2005。

康瑞軍‧宋代宮廷音樂制度研究‧上海音樂學院博士學位論文，2007。

衛亞浩‧宋代樂府制度研究‧首都師範大學博士學位論文，2007。

王友華‧先秦大型組合編鐘研究‧中國藝術研究院博士學位論文，2009。

柏互玖‧大曲的演化‧中國藝術研究院博士學位論文，2012。

陳瑞泉‧史記「世俗之樂」研究‧陝西師範大學碩士學位論文，2006。

馮淑華‧《唐聲詩》研究‧首都師範大學碩士學位論文，2003。

湯君‧敦煌曲子詞地域文化研究‧四川大學博士學位論文，2003。

孫曉霞‧唐教坊曲子曲名樂調源流考‧山西大學碩士學位論文，2006。

付潔‧從歌舞大曲到「雜劇大曲」——唐宋文化轉型中的音樂案例分析‧中國
　　藝術研究院碩士學位論文，2007。

龍建國‧諸宮調研究‧河北大學博士學位論文，2001。

呂文麗‧諸宮調與中國戲曲形成‧中國藝術研究院博士學位論文，2004。

姚藝君‧中國漢民族戲曲聲腔類屬研究‧福建師範大學博士學位論文，2005。

韓啟超‧音樂在戲曲繼替變革中的作用‧南京藝術學院博士學位論文，2008‧
　　（文化藝術出版社，2013）。

白潔‧明清俗曲曲牌研究‧山東大學碩士學位論文，2007。

王小龍‧揚州清曲音樂穩態特徵研究‧上海音樂學院博士學位論文，2005。

方芸‧《孟姜女》歌系研究‧武漢音樂學院碩士學位論文，2006。

康玲‧《剪靛花》歌系研究‧武漢音樂學院碩士學位論文，2006。

張詠春·中國禮樂戶研究的幾個問題·中國藝術研究院博士學位論文，2008。

張詠春·孔府的樂戶和禮樂戶·山東師範大學碩士學位論文，2006。

任方冰·明清軍禮與軍中用樂研究·中國藝術研究院博士學位論文，2011。

成曉輝·經濟與文化的因果·山東師範大學碩士學位論文，2004。

程暉暉·秦淮樂籍研究·中國藝術研究院博士學位論文，2007。

楊麗麗·明代的樂戶·遼寧師範大學碩士學位論文，2009。

鞏鳳濤·樂籍制度下傳播與小調的「同宗」現象·中國藝術研究院碩士學位論
　　文，2007。

趙光明·樂戶及樂籍制度視域下的都市戲曲發展·上海大學碩士學位論文，2008。

王丹丹·上黨梆子研究中的几个问题·中国藝術研究院碩士學位論文，2011。

【叢書、詩詞曲集、辭書】

歷代史料筆記叢刊·北京：中華書局，1958。

歷代筆記小說集成·石家莊：河北教育出版社，1994。

筆記小說大觀·揚州：江蘇廣陵古籍刻印社，1983。

歷代筆記小說大觀·上海：上海古籍出版社，1999。

詞選（胡適選注）·北京：中華書局，2007。

詞話叢編（唐圭璋編）·北京：中華書局，1986。

樂府詩集分類研究系列論著（吳相洲主持）·北京：北京大學出版社，2009。

隋唐五代燕樂雜言歌辭集（任訥、王小盾編著）·成都：巴蜀書社，1990。

增訂注釋全唐詩（陳貽焮主編）·北京：文化藝術出版社，2001。

全唐五代詞（曾昭岷、曹濟平、王兆鵬、劉尊明編）·北京：中華書局，1999。

敦煌曲子詞集（王重民輯）·上海：商務印書館，1950。

全宋詞（唐圭璋編）．北京：中華書局，1965。

全諸宮調（朱平楚輯校）．蘭州：甘肅人民出版社，1987。

永樂大典戲文三種校注（錢南揚校注）．北京：中華書局，1979。

全金元詞（唐圭璋編）．北京：中華書局，1979。

全元曲（張月中、王鋼主編）．鄭州：中州古籍出版社，1996。

全元散曲（隋樹森編）．北京：中華書局，1980。

歷代散曲匯纂．影印本．杭州：浙江古籍出版社，1998。

西廂記四種樂譜選曲（楊蔭瀏、曹安和譯譜）．北京：音樂出版社，1962。

明清民歌時調集（王廷紹、華廣生編）．上海：上海古籍出版社，1987。

新定九宮大成南北詞宮譜校譯（劉崇德校譯）．天津：天津古籍出版社，1998。

中國俗曲總目稿（劉復、李家瑞編著）．國立中央研究院歷史語言研究所印行，1932。

二十世紀「俗文學」週刊總目（關家錚編著）．濟南：齊魯書社，2007。

中國民間歌曲集成．山西卷．北京：中國 ISBN 中心，1990。

中國曲藝音樂集成．山西卷．北京：中國 ISBN 中心，2004。

中國戲曲音樂集成．北京卷．北京：北京出版社，1992。

中國戲曲音樂集成．江蘇卷．北京：中國 ISBN 中心，1992。

中國戲曲音樂集成．山西卷．北京：中國 ISBN 中心，1997。

中國戲曲音樂集成．四川卷．北京：中國 ISBN 中心，1997。

中國戲曲音樂集成．江西卷．北京：中國 ISBN 中心，1999。

中國戲曲音樂集成．陝西卷．北京：中國 ISBN 中心，2005。

中國音樂詞典．北京：人民音樂出版社，1984。

中國大百科全書（戲曲曲藝卷）．北京：中國大百科全書出版社，1983。

中國大百科全書（音樂舞蹈卷）·北京：中國大百科全書出版社，1989。

音樂百科詞典（繆天瑞主編）·北京：人民音樂出版社，1998。

中國音樂文物大系·山西卷（項陽、陶正剛主編）·鄭州：大象出版社，2000。

宋詞大辭典（王兆鵬、劉尊明編）·南京：鳳凰出版社，2003。

遼金元宮詞（陳高華輯校）·北京：北京古籍出版社，1988。

元曲大辭典（李修生主編）·南京：鳳凰出版社，2003。

中國昆劇大辭典（吳心雷主編）·南京：南京大學出版社，2002。

中國大百科全書（社會學卷）·北京：中國大百科全書出版社，1991。

簡明文化人類學詞典（陳國強主編）·杭州：浙江人民出版社，1990。

中國歷史大辭典（鄭天挺、吳澤、楊志玖編）·上海：上海辭書出版社，2000。

辭海（縮印本）·上海：上海辭書出版社，1979。

【網絡資源】

數字文獻學/數碼文獻學 http://blog.sina.com.cn/xmupw

國學網·國學導航 http://www.guoxue123.com

國學網·國學論壇 http://bbs.guoxue.com

國學網·中國經濟史論壇 http://economy.guoxue.com/article.php

中國歷代詩話詞話全集典藏 http://www.gudianshici.com/yiyun.htm

中國詩歌網·索引 http://www.poetry-cn.com/?action-category-catid-94

中國文學網 http://www.1iterature.org.cn

掃花網·中國歷代筆記大全 http://www.saohua.com/shuku/list/biji.htm

戲劇研究 http://www.xiju.net/index.asp

中國知網·中國工具書館 http://gongjushu.cnki.net/refbook

後　記

　　黃翔鵬先生曾評說自己：「我是個可憐人，什麼『家』都不是。」不知為什麼，每次想到這句話，心裡總莫名地有一絲傷感。什麼是學術？與友閒談，大家常調侃：「混口飯吃！」可是，什麼樣的「飯碗」不好「混」，偏要做這樣的「可憐人」？猶如楊蔭瀏先生傾盡一生心血研究中國音樂，而在《史稿》的「後記」中，卻不停地言說自己的不足，感慨應該再花上幾年的時間，多跑一些地方，多研究一些方言，多熟悉一些音樂……當能寫得更「結實一些」。佛家講「於諸眾生起慈悲心」，先學們的作為何嘗不是一種「慈悲心」！明知學問不易而兀自前行！學術，即如是之！

　　在中國藝術研究院讀書的三年，很辛苦！很快樂！

　　恩師項陽先生，弟子們喜歡尊稱「師父」，我以為這是個相當貼切的稱呼，也是恩師在我們心中的形象——嚴師、慈父！

　　師父是位苦修的行者，總有使不完的精力，忙不完的研究；兩袖清風，筆耕不輟，想來個中甘苦，必是滋味百般，可師父卻只是笑談：「做人須知捨得！」余求學項師門下，因懈怠常遭棒喝；於思維困頓時，師父諄諄善誘，使我得以撥雲霧、出藩籬。眾弟子每至恩師家中，師母蘇麗晴女士必備佳餚美酒，她說：

「你們辛苦，要補充營養！」於是乎，弟子們一通狼吞虎嚥，幾番杯盞交錯，飄飄然，嘗有俠士的快意與酣暢！此間隨意，師父如父，師母如母，師家如家！

承項師力薦，我有幸隨陳荃有先生學習音樂編輯，陳師儒雅而剛毅，編輯部諸位師友和藹而嚴謹。由此，我明白了一本刊物何以能夠經久常青，言論之於學術又何以舉足輕重！

遵項師督促「應利用好北京豐富的學術資源」，遂常在各大院校旁聽，得以領略名家風采，結識眾多前輩師長、學界精英。由此，我深解了「術業各有專攻，人人皆為我師」的道理！

中國藝術研究院像「珠峰」，看上去很美，登上去「缺氧」！人常說「學海無涯」，這裡就是「海」！在這裡，我親聽智者教誨，親見慧者作為，親身體驗孕育無數學界砥柱的「藝研院」風範！體會到走進來的不易，更懂得了走出去的艱難。我感激這三年的「藝研院」生活，感激這裡每一位給予我教誨的師長！

左家莊，是個可愛的地方，這裡住著我和我的兄弟姐妹，記錄著我們的點點滴滴：總是塞得滿滿的班車，嬉哈聲一片的食堂，一到下午便熱鬧非凡的操場……而在將來，我最懷念的一定是「蝸居」寫作的宿舍——就是在這個不大的空間裡，我們常因一篇論文，終日苦冥，通宵達旦；因一個論題，慷慨激昂，爭辯不休；有人遇到困難，大家集思廣益，合力相助；又常常一時興起，湊份子買酒、把盞高歌……「躲進小樓成一統，管它春夏與秋冬！」我感激這三年的左家莊生活，感激與我共同進退的兄弟姐妹們！

離家三載，今當而立，談及家人，我愧疚之深！父母高堂，

岳丈雙親，半生操勞，一路艱辛，身為子、婿，我卻未能盡得幾分孝道；愛妻常佳，天兒年幼，事無巨細，獨自承受，為人夫、父，我卻不曾分擔過多少責任。然而，家人從未有過哪怕絲毫埋怨！長輩總擔心打擾我工作，愛妻總提醒我珍惜時日，連一歲的兒子都懵懂地曉得「爸爸在學習」……都說「百年修得同船渡」，不知道我所擁有的愛，經歷了多少世的修持；都說大愛無私，親情無價，祈望今後的日子，一家人幸福依舊，其樂融融！

不曾停歇的求學生涯，連帶生出一種畢業情結，由此想起許多人、許多事，說了上面這許多話。這些人，這些事，是我一生為之驕傲的莫大莫大的幸運和幸福！我知道感謝的話實在微不足道，但我仍要在自己耕耘的土地上鄭重地寫下感恩的祝福：

祝願所有的師長、朋友、親人，永遠幸福、快樂！

（2010 年春於左家莊）

畢業後，我有幸留在中國藝術研究院音樂研究所工作，當時規劃學術人生，滿懷憧憬，迫切不已。今番自省，不禁慚愧，學問之道，豈是僅憑一腔熱情就能做得好的。記得我第一次在「惠新講壇」做彙報時，田青師以「是一塊搞音樂史的料」贈言勉勵，我明瞭這更是對全所青年學人的一種祝願與期望。然而，是否真是一塊「料」，抑或這塊「料」能否成才，尚需以師長、同人為榜，尚待以時日證明。家鄉的開花調有唱：「有了心思慢慢來」。這本小作，算是我學術「心思」的一個節點吧！

　　感謝學生書局。我「試試看」的投稿，卻換來學生書局認真的匿名評審與慨然出版。書局公平公正，陳蕙文老師細心敬業，令我感動。出版經歷使我深深地體會到學術理想與品格的堅守，是何等重要！

　　感謝「師家」依舊，使我不致迷途；感謝諸位師長、兄姊、同人，促我更加堅定；感謝默默奉獻的家人，做我永遠的後盾。

　　沉潛味道，變換氣質——先學訓誡，言猶在耳，時時自省，弗敢懈怠……

<div style="text-align: right">

郭威　謹識

2013 年春於花家地

</div>

國家圖書館出版品預行編目資料

曲子的發生學意義

郭威著. - 初版. - 臺北市：臺灣學生，2013.08
面；公分：

ISBN 978-957-15-1593-9 (平裝)

1. 音樂史 2. 中國

910.92 102014496

曲子的發生學意義

著　作　者：郭　　　　　　　威
出　版　者：臺 灣 學 生 書 局 有 限 公 司
發　行　人：楊　　　雲　　　龍
發　行　所：臺 灣 學 生 書 局 有 限 公 司
　　　　　　臺北市和平東路一段七十五巷十一號
　　　　　　郵 政 劃 撥 帳 號 ：00024668
　　　　　　電　話 ：(02)23928185
　　　　　　傳　眞 ：(02)23928105
　　　　　　E-mail : student.book@msa.hinet.net
　　　　　　http://www.studentbook.com.tw
本 書 局 登
記 證 字 號：行政院新聞局局版北市業字第玖捌壹號

印　刷　所：長 欣 印 刷 企 業 社
　　　　　　新北市中和區中正路九八八巷十七號
　　　　　　電　話 ：(02)22268853

定價：新臺幣五四〇元

西 元 二 〇 一 三 年 八 月 初 版

91002
ISBN 978-957-15-1593-9 (平裝)